U0111964

大展好書　好書大展
品嘗好書　冠群可期

大展好書　好書大展
品嘗好書·　冠群可期

體育教材：9

啦啦舞教程

王洪　主編

大展出版社有限公司

目錄
CONTENTS

第一章
啦啦舞概述

第一節 ◎ 啦啦舞的起源、發展及概念

一、啦啦舞的起源與發展

（一）國外啦啦舞的起源與發展

啦啦舞是一項新興的體育運動項目，最早源於為美式足球吶喊助威的活動，並藉助美國職業籃球賽（NBA）逐漸在全球範圍內廣泛傳播，至今已有一百多年的歷史。啦啦舞原名 Cheer leading，其中 cheer 一詞有振奮精神、提振士氣的意思。

啦啦舞源於早期部落社會的儀式，族人為激勵外出打仗或打獵的戰士而舉行的一種儀式，以歡呼、手舞足蹈的表演來鼓勵戰士，並寄予他們凱旋的期望。

在古希臘的第 1 屆奧運會上，觀眾為參加比賽的運動員吶喊助威，其形式類似於啦啦舞的原始形態。進入 19 世紀 60 年代，英國的學生開始在比賽場地旁為運動員加油助威，19 世紀 70 年代，第一個啦啦隊俱樂部在美國普林斯頓大學成立。1898 年，美國明尼蘇達州立大學一年級醫學生約翰尼‧坎貝爾（Johnny Campbell）帶領六名男生組成了世界上第一支啦啦隊，為明尼蘇達州立大學橄欖

球隊加油助威，約翰尼・坎貝爾成為歷史上第一位啦啦隊隊長，並被稱作「呼喊王」「吶喊領袖」。

20 世紀，啦啦舞的表演形式開始逐漸豐富起來，嗽叭筒在啦啦舞中開始流行，在大學和高中開始用紙製做成線球作為道具進行啦啦舞表演。隨著女性在啦啦舞中發揮的作用越來越重要，開始將體操、舞蹈等動作融入其中。

1948 年，第一個啦啦舞組織 —— 國家啦啦舞協會（NCA）成立，稱作國立啦啦隊協會，由 52 名女孩組成，為了激發隊員的熱情和籌集資金，Hurkinelr 還為之創立了口號、標語，並設計了絲帶和扣環。

到了 20 世紀五六十年代，學院啦啦隊開始有自己的培訓教程和培訓班，教授基本的啦啦舞技巧，並得到大力推廣。進入 20 世紀 70 年代，啦啦舞除了為足球和籃球助威外，開始逐漸涉及學校所有項目的運動隊。

1978 年春天，哥倫比亞廣播公司透過電視第一次向全國轉播學校啦啦舞評選賽事，從此，啦啦舞開始作為一項運動被人們認識。20 世紀 80 年代初，啦啦舞開始跨越美國國界，向世界傳播，並建立統一的啦啦舞標準，出於安全考慮，剔除了許多危險的翻轉和疊羅漢動作。

1984 年，英國成立了啦啦舞協會，並與美國國際啦啦舞協會合作，積極發展啦啦舞運動，成為歐洲最大的啦啦舞組織。在英國啦啦舞運動的激勵及美國啦啦舞協會的幫助下，啦啦舞在歐洲其他一些國家迅速傳播。許多國家為了正確引導和規範管理啦啦舞運動，也成立了他們自己的啦啦舞協會，如奧地利、芬蘭、德國、盧森堡、挪威、斯洛文尼亞、瑞典和瑞士等。

1988 年，美國啦啦舞傳到日本，在其發展之初便成立了日本啦啦舞協會，統一規範管理，取得了良好的效果。直至 20 世紀 90 年代，全明星隊出現，隊員從小開始練習體操動作，訓練目的就是為了比賽。

1998 年，國際啦啦舞聯盟成立，其成員有澳洲、丹麥、芬蘭、德國、匈牙利、日本、挪威、俄羅斯、塞爾維亞、斯洛文尼亞、瑞典、烏克蘭、英國、美國和台灣。總之，經過短短 20 多年的發展，啦啦舞迅速傳到世界各地。到了 2008 年，全世界至少有 48 個國家和地區開展了啦啦舞運動，參加人數超過了 600 多萬，僅美國參加啦啦舞運動的人數就超過了 300 萬。

2001 年舉行了第一屆世界啦啦舞錦標賽，標誌著啦啦舞正式晉陞為世界性競賽項目。

（二）中國啦啦舞的起源與發展

中國透過美國的 NBA 認識和瞭解了啦啦舞運動。在美國的啦啦舞發展度過百歲「壽辰」後，中國較正式的啦啦舞比賽也悄然興起。啦啦舞在我國還是一項新興的體育運動項目，但自傳入後就很快受到了廣大青少年的喜愛，而且在全國的很多賽事中都可見到啦啦舞的表演，尤其是 1998 年 CUBA 誕生以來，當代大學生的精神風貌和競技水準得到了充分的展示，激情四射和富有情感的各高校啦啦舞表演，給觀眾留下了深刻印象，也成為籃球場上一道獨特的風景線，揭開了啦啦舞的中國發展之路。

2001 年，在廣州舉辦了首屆全國大學生啦啦舞大賽，獲得圓滿成功，使中國億萬青少年也可以享受啦啦舞

運動帶來的無限樂趣，從此，啦啦舞運動在中國全面開展。2001 年 9 月 28—30 日，在廣州舉行了「統一紅茶迎九運全國首屆高校動感啦啦舞挑戰賽」，這是國內首次舉辦啦啦舞比賽，充分展現了大學生青春、動感、健康的精神風貌，標誌著啦啦舞文化在中國體育史上寫下了第一頁。

2003 年，中國啦啦舞運動的動作內容被定義為：以徒手的舞蹈動作及採用彩絲、花球等為道具的操化舞蹈動作的表演形式，人數為 9 ～ 12 人，性別不限，禁止一切拋接動作和空翻動作。由於剛起步，啦啦舞的表演形式及舞蹈內容較為單一，僅僅侷限於操化的健美操基本動作。

自 2004 年以後逐漸加入有節奏的口號、多元素的音樂節拍，以及多元化的編排，使啦啦舞的發展有了新的飛躍。隨後，首次推出了中國啦啦舞專業教師、評判員認證系統及啦啦舞規定套路。至此，中國啦啦舞開始走向正規化發展。

2005 年 6 月，中國蹦床技巧協會第一次舉辦啦啦舞競賽，從此，中國啦啦舞在中國大學生體育協會健美操藝術體操分會與中國蹦床技巧協會這兩大機構的大力倡導與推廣下蓬勃發展起來。

2006 年，首屆中國全明星啦啦舞錦標賽在武漢舉行，勝出的六支隊伍代表中國出征 2007 年美國奧蘭多 IASF 世界啦啦舞大賽，中國啦啦舞在國際上嶄露頭角，捧回了國際女生公開組亞軍的獎盃，此後每年我國都選派啦啦舞隊參賽，均獲得較好成績。

為推廣、豐富健身活動內容，教育部體育衛生司與藝

術教育司於 2006 年聯合推出了《系列校園青春健身操》（兩套健身操、兩套啦啦舞），並在全國每年舉行「肯德基杯」青少年校園青春健身操分區賽、總決賽等系列活動，從此，啦啦舞運動得到了迅速的普及和推廣。

2007 年 7 月，北京奧運會體育展示現場表演，啦啦舞選拔賽在全國 23 個省市以及香港地區展開，這場歷時半年的啦啦隊選拔賽引起了全國普遍關注。同年 12 月，中國學生啦啦舞藝術體操協會正式成立並將啦啦舞列為體育競賽內容，從此，啦啦舞運動在中國體育賽事中崛然而起。

借 2008 年北京奧運會的契機，第 29 屆奧運會組委會文化活動部與國家體育總局體操運動管理中心聯合主辦了「北京奧運會體育展示現場表演啦啦舞選拔比賽」，吸引了不同年齡的愛好者參與，將中國啦啦舞運動推向了高潮。

2009 年，「健力寶亞運啦啦隊全國選拔賽」在全國 30 個省會、300 餘個大中型城市、1000 多所高校陸續啟動，上萬人參加到這場體育盛會中來。「啦啦舞風」刮遍華夏大地，中國啦啦舞隊伍迅速壯大。2009 年啦啦舞協會組織與 CCTV 共同舉辦的全國啦啦舞寶貝選拔賽在西安、大連、青島、廣州等十餘個城市進行了初賽、複賽、決賽。無論從參賽人數、動作風格、比賽服裝、運動員水準中都反映出啦啦舞項目在我國已被大學生廣泛接受，並受到較高的重視。相比 2009 年的比賽，2010 年的「青島啤酒杯炫舞青春全國啦啦寶貝選拔賽」中我們看到了啦啦舞技術的發展，看到了啦啦舞內容的快速提高創新，更看

到了啦啦舞在中國發展的前景。

2011 年全國啦啦舞教練員、裁判員魔鬼訓練營開班，這一系列活動使啦啦舞成為風靡全國的一項體育文化運動，並受到了世界各國的高度關注。

二、啦啦舞的概念

啦啦舞，英文 Cheer leading，是指在音樂伴奏下，透過運動員集體參與完成複雜、高難度的基本手位與舞蹈動作、該項目特有難度、過渡配合等動作內容，充分展示團隊高超的運動技巧，體現青春活力、積極向上的團隊精神，並努力追求最高團隊榮譽感的一項體育運動。

啦啦舞是所有與吶喊助威目的有關的社會文化活動的總稱，是在音樂的伴奏下，以徒手或手持輕器械的技巧動作或舞蹈動作為載體，以團隊的組織形式出現，為比賽助威、調節緊張對抗的比賽氣氛，旨在體現團隊意識與集體主義精神，反映朝氣蓬勃的精神面貌，具有競技性、觀賞性、表演性的一項體育運動。

第二節 ◉ 啦啦舞的分類

啦啦舞及啦啦隊的分類方式繁多，分類方法也各不相同。按活動的目的分為競技性啦啦舞、表演性啦啦舞；按實施的場所分為看台啦啦舞、場地啦啦舞；按表演形式分為輕器械啦啦舞、徒手啦啦舞；按動作性質分為舞蹈啦啦舞、技巧啦啦舞；按發展形勢分為公益性啦啦舞、非公益性啦啦舞；按競賽種類分為全國錦標賽、冠軍賽、系列

賽、大獎賽、全國體育大會啦啦舞比賽等各種賽事活動。
目前，我國通常以按目的分類的方法最為常用。

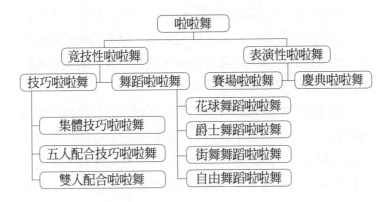

一、競技性啦啦舞

　　競技性啦啦舞作為體育活動的主體，是以參加競技比賽為目的，在音樂的襯托下，透過隊員完成高超的啦啦舞難度動作，結合各種舞蹈元素，體現青春活力、健康向上的團隊精神，追求最高團隊榮譽感而進行的體育運動。競技性啦啦舞分為舞蹈啦啦舞和技巧啦啦舞兩大類別。

（一）舞蹈啦啦舞

　　舞蹈啦啦舞是一項在音樂伴奏下，運用多種舞蹈元素的動作組合，結合轉體、跳步、平衡與柔韌等難度動作以及舞蹈的過渡連接技巧，透過空間、方向與隊形的變化表現出不同的舞蹈風格特點，強調速度、力度與運動負荷，展示運動舞蹈技能以及團隊風采的體育項目。舞蹈啦啦舞包括花球舞蹈啦啦舞、爵士舞蹈啦啦舞、街舞舞蹈啦啦舞

和自由舞蹈啦啦舞。

1. 花球舞蹈啦啦舞

成套動作手持花球（團隊手持花球動作應占成套動作的 80%以上）結合啦啦舞基本手位、個性舞蹈、難度動作、舞蹈技巧等動作元素，展現乾淨、精準的運動舞蹈特徵以及良好的花球技術運用技術，整齊一致，層次、隊形不斷變換等集體動作視覺效果。

花球舞蹈啦啦舞的技術特徵主要體現為肢體動作透過短暫加速、制動定位來實現啦啦舞特有的力度感；動作完成乾淨俐落；在運動過程中重心穩定、移動平穩，身體控制精確、位置準確，並由動作的強度和快速發力突出運動舞蹈的特徵。

2. 爵士舞蹈啦啦舞

成套動作由爵士風格的舞蹈動作、難度動作以及過渡連接動作等內容組成，透過隊形、空間、方向的變換，同時附加一定的運動負荷，表現參賽運動員的激情以及團隊良好運動舞蹈能力。

動作技術特徵主要體現為肢體動作由內向外的延伸感；透過延伸制動實現爵士舞蹈啦啦舞特有的力度感；透過動作的鬆弛有度的強度突出運動舞蹈的特徵。

3. 街舞舞蹈啦啦舞

成套動作由街舞風格的舞蹈動作為主，強調街頭舞蹈形式，注重動作的風格特徵以及身體各部位的律動與控制，要求動作的節奏、一致性與音樂和諧一致，同時也可附加一定的強度動作，如包括不同跳步的變換及組合，或其他配合練習。

街舞啦啦舞的技術特徵主要體現為肢體多關節動作短暫加速、制動定位來實現特有的力度感；動作完成乾淨俐落、身體控制精確、位置準備準確並由動作的鬆弛有度的強度突出運動舞蹈的特徵。

4. 自由舞蹈啦啦舞

以某種區別於爵士、花球、街舞的形式出現，同時具有啦啦舞舞蹈特徵的其他風格特點、形式的運動舞蹈，是具有一定的民族或地域特色的啦啦舞。如各種具有民族舞風格特點的運動舞蹈。

（二）技巧啦啦舞

技巧啦啦舞是指在音樂的伴奏下，以跳躍、托舉、疊羅漢、觔斗、拋接和跳躍等技巧性難度動作為主要內容，配合口號、啦啦舞基本手位、舞蹈動作及過渡連接等，充分展示運動員高超的技能技巧的團隊競賽項目，包含有翻騰、托舉、拋接、金字塔等難度動作。其動作比較隨意，用力方向向下，音樂節奏要求明快、熱情、動感、奔放，並富於震撼力和感染力。

技巧啦啦舞競賽項目包括集體技巧啦啦舞自選套路、五人配合技巧啦啦舞自選套路和雙人配合啦啦舞自選套路。

1. 集體技巧啦啦舞

在音樂的伴奏下，以跳躍、翻騰、托舉、拋接、金字塔組合等技巧性難度動作為主要內容，配合口號、啦啦舞基本手位及舞蹈動作，充分展示運動員高超的技能技巧，參加隊員在五人以上的團隊競賽項目。

2. 五人配合技巧啦啦舞

在音樂的伴奏下，成套動作中由托舉、拋接兩類難度動作為主要內容，充分利用多種上架、下架動作以及過渡鏈接動作進行空間轉換、方向與造型的變化，展示五人組團隊高超的技能技巧。

3. 雙人配合啦啦舞

在音樂的伴奏下，由兩人在規定時間一分鐘內完成托舉的動作。

二、表演性啦啦舞

表演性啦啦舞作為活動的客體，是以提升士氣、激勵人心、活躍賽場氣氛、鼓舞雙方士氣、振奮觀眾情緒，讓整個比賽更加精彩和激烈為目的的集體活動。可分為賽場啦啦舞和慶典啦啦舞兩類。

（一）賽場啦啦舞

賽場啦啦舞即人們常說的「場間啦啦舞」，源於橄欖球比賽場邊的呼喊，並伴隨著橄欖球運動的流行而發展。賽場啦啦舞主要在比賽中間休息時進行，目的是活躍賽場氣氛、鼓舞雙方士氣、振奮觀眾情緒，讓整個比賽更加精彩和激烈。

隨著啦啦舞影響的擴大，它已不侷限於為某項運動表演助興，而是廣泛地為多項運動服務。高水準的啦啦隊表演能夠提高體育賽事的精彩性，其自身也具有較強的觀賞性，是賽場文化的一個組成部分。

（二）慶典啦啦舞

慶典啦啦舞是在各種慶祝活動、社區活動、開幕典禮、遊行宣傳以及慈善活動中進行的啦啦舞表演，其目的是為各種慶典活動進行預熱及烘托慶典氣氛。

第三節 ◉ 啦啦舞的特點

啦啦舞至今已有一百多年的歷史。因其獨特的技術風格和熱情奔放的表演，受到了世界各國人民的青睞。與其他體育項目相比，啦啦舞具有以下特點：

一、啦啦舞的技術特點

（1）啦啦舞上肢的發力點在前臂，手臂的 32 個基本手位均在肩關節前制動，發力速度快，制動時間短，制動之後沒有延伸，身體控制精確，位置準確。

（2）啦啦舞動作內容豐富，所有的手臂動作都必須嚴格按照 32 個基本手位的標準來完成，沒有固定的基本步伐。

（3）啦啦舞動作重心較低，在做動作的過程中膝關節不完全伸直，保持微微彎曲的狀態，重心穩定，移動平穩。

（4）啦啦舞動作完成乾淨俐落，具有清晰的開始和結束，肢體運動中直線動作曲直分明，弧線動作蜿蜒流暢，具有更高的欣賞價值和藝術價值。

（5）啦啦舞三維空間高低起伏突出，隊形變化多

樣，能夠充分利用場地空間。

（6）啦啦舞音樂風格多樣，旋律優美，氣氛熱烈，節奏快慢有致，強弱有別。

（7）啦啦舞服裝款式各異，絢麗多姿。

二、啦啦舞的團隊特點

1. 啦啦舞項目的團隊精神

啦啦舞區別於其他項目最顯著的特點是團隊精神。啦啦舞是一個特殊的集體項目，一般由 6 ～ 30 名隊員組成一個團隊。要求隊員在展示個體不同能力的基礎上，注重與其他隊員間的相互協調配合來完成基本動作及翻騰、拋接、托舉、金字塔等不同難度的配合。

各隊員在整套動作的完成中均能在不同的位置扮演不可或缺的重要角色，強調整個團隊完成動作的高度一致性，包括動作一致性、口號一致性、難度動作配合一致性。以營造隊員間相互信任的集體氛圍，健康向上的團隊精神，激勵運動員高昂的鬥志，提高團隊整體的凝聚力，追求最高團隊榮譽感，形成一種風險共擔、利益共享的團隊精神。

2. 啦啦舞項目的集體精神

一套完美流暢的啦啦舞，需要依靠隊員間的集體協作來完成，這是啦啦舞運動有別於其他運動項目最顯著的特徵。所有隊員透過相互協調配合共同完成口號、各種動作、難度以及轉換不同隊形，營造互相信任的組織氣氛，激勵運動員高昂的鬥志，提高團隊整體的凝聚力。一場表演或比賽的完美完成需要隊員成百上千遍，甚至上萬遍的

不斷重複練習，而啦啦舞這一集體協作的項目特點對啦啦舞運動員也會產生潛移默化的影響。

經過啦啦舞項目的專業訓練，隊員之間不僅能夠在訓練、比賽時積極發揮各自的作用，透過團隊協作取得表演或比賽的勝利，還可以將這種集體精神遷移到日常生活、工作、學習等方面，而這種集體精神是人們踏入社會、走向成功的基石。

三、啦啦舞的文化特點

啦啦舞文化是基於啦啦舞運動發展形成的，以表現青春活力、健康向上、團隊精神、合作意識為目的的一種體育文化，其文化特點主要體現在以下方面：

（一）啦啦隊口號

啦啦舞區別於其他運動項目，不需要戰勝對手的身體對抗，也不需要透過競爭時間和分數贏得比賽，而是依靠隊員的熱情吸引觀眾的注意。除了基本動作、技術技巧外，口號也是提高隊員的氣勢、傳達表演者激情與活力的特殊意義的工具。

啦啦舞原名 Cheer leading，其中「cheer」有振奮精神、提振士氣之意。啦啦舞最早是為比賽加油助威產生現的，並且產生之初就伴隨著口號。世界上第一句啦啦舞口號是：「Rah，Rah，Rah！Sku—u—mar，Hoo—Rah！Hoo—Rah！varsity！Varsity！Varsiyt，Minn—e—S—Ta！h」，這是在 1898 年美國明尼蘇達州立大學的冬季橄欖球賽上，由 Johnny Campbell 喊出，並從此拉開了啦啦

隊口號發展的序幕。

啦啦隊口號一般由具有特殊意義的字、詞或短句子組成幾句或幾段簡潔、生動、朗朗上口的號召性語言。組成口號的詞語或句子大多來自於大會主題、本隊或本單位名稱、顏色、標誌物等，口號多具有鼓動性、號召性、激勵性、提示性、宣傳性、針對性等特點。透過啦啦隊的口號表達啦啦舞的主題思想與團隊精神，達到振奮人心、鼓舞士氣的效果。

啦啦舞比賽中對口號也有固定要求。

技巧啦啦舞：啦啦舞競賽規則規定，成套動作創編內容中要求有 30 秒口號組合。

舞蹈啦啦舞：在啦啦舞成套動作中，除了 20×8 拍的規定動作外，還有 4×8 拍的自選動作編排和 4×8 拍的口號設計。

啦啦隊口號對現場的鼓動也有具體的要求。

（1）口號使用有激勵性和互動性的語言，內容必須健康、文明，積極向上。

（2）全隊人員共同參與，與賽場觀眾互動，形成場上場下呼應的效果。

（3）口號與動作相結合，配合隊旗、吉祥物、標誌牌等道具與賽場觀眾互動。

（二）啦啦隊吉祥物

吉祥物是每一支啦啦隊必須擁有的卡通人物。吉祥物一般出自各支參賽隊伍對能代表本隊特點的動物或當地稀有的動物進行包裝設計出的產物。無論是在 NBA、CUBA

等籃球比賽的賽場上，還是在各種盛會的開閉幕式等場合，在啦啦隊表演的同時，都會有代表本隊的吉祥物在賽場周圍同時進行表演，成為表演的一部分融入到啦啦隊的表演中。

吉祥物的表演吸引觀眾的眼球，活躍賽場的氣氛，娛樂觀眾的情緒，成為啦啦舞表演的一大特色。吉祥物是構成啦啦舞運動項目參賽隊伍形象特徵的主要成分，是啦啦舞文化傳播的重要載體。

（三）啦啦舞運動與傳統文化

啦啦舞內容豐富多彩，形式多種多樣，通常融匯著大量本國或本土的傳統文化，是體育與傳統文化相結合的典型代表，在北京奧運會期間，中國啦啦隊的表演除了有融合街舞、機械舞等元素的啦啦舞外，有的還融入了傳統中國元素和現代競技比賽的節奏，有劍舞、藏舞、京劇水袖、長綢舞、水兵啦啦舞、苗族反排、雜技等，不僅在動作編排中融入了大量的中國色彩，配樂也加入了一些武術的旋律作為前奏，比賽服裝配以吉祥的龍鳳圖案、京劇服飾、水袖、長綢等。

這些元素融合在一起，形成了獨特的具有現代、時尚、快節奏又有中國特點的啦啦舞，這是競技啦啦舞運動和中國傳統文化的完美結合。

（四）啦啦隊運動與校園體育文化

高等院校是啦啦隊運動得以蓬勃發展的沃土，啦啦隊運動以學校為發展陣地並非偶然，這與該運動本身的要求

和高等院校的特點相吻合，高等院校的強大師資為啦啦隊運動的廣泛開展提供了平台與載體。

啦啦隊運動講究集體風貌和團隊精神，而校園中的莘莘學子有組織、懂紀律，富有青春、滿懷激情，為啦啦隊運動的發展創新創造了得天獨厚的條件。

啦啦隊運動以校園為其生存的土壤，互相促進、相得益彰，校園體育文化建設對啦啦隊運動有良好的導向作用，豐富多彩的校園體育文化，如大學生籃球聯賽、足球聯賽等，也為啦啦舞的表演提供了廣闊的舞台。

第二章
啦啦舞基本技術
特徵及訓練方法

第一節 ◎ 啦啦舞基本技術特徵

一、32 個基本手位動作及規格

啦啦舞手臂動作是有著特殊規定和要求的，運動員必須按照規定的 32 個手位進行動作。

要求所有啦啦舞基本手位動作都鎖肩並制動於體前。

（1）上 M（up M）：兩臂肩上屈，手指觸肩，肘關節朝外。（圖 1）

（2）下 M（hands on hip）：兩手叉腰於髖部，握拳，拳心朝後。（圖 2）

圖1 圖2

（3）W（muscle man）：兩臂肩上屈，肘關節成90°，握拳，拳心相對。（圖3）

（4）高 V（high V）：兩臂側上舉握拳，拳心朝外。（圖4）

（5）倒 V（low V）：兩臂側下舉握拳，拳心朝內。（圖5）

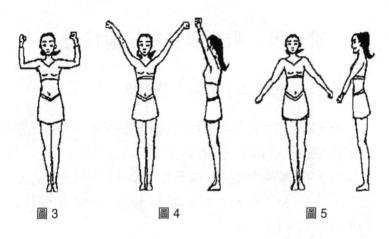

圖3　　　　　　圖4　　　　　　圖5

（6）T（T）：兩臂側平舉，握拳，拳心朝下。（圖6）

（7）斜線（diagonal）：一臂側上舉，一臂側下舉，握拳，舉成一斜線。（圖7）

（8）短 T（half T）：兩臂胸前平屈握拳，拳心朝下。（圖8）

（9）前 X（front X）：兩臂交叉於體前，拳心朝下。（圖9）

（10）高 X（high X）：兩臂交叉於頭前上方，拳心朝前。（圖10）

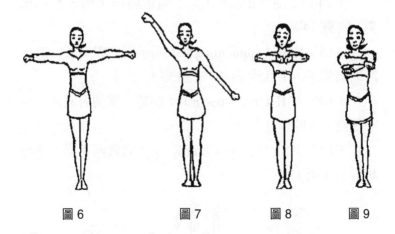

圖6　　　　　　圖7　　　　　　圖8　　　　　　圖9

（11）低 X（low X）：兩臂交叉於體前下方，拳心朝斜下。（圖11）

（12）屈臂 X（bend X）：前臂交叉於胸前，拳心朝內。（圖12）

（13）上 A（up A）：兩臂上舉，拳心相對。（圖13）

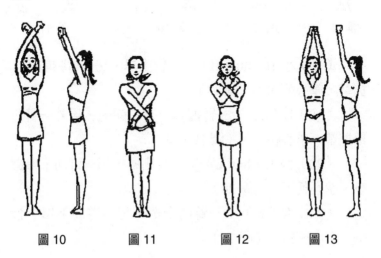

圖10　　　　圖11　　　　圖12　　　　圖13

（14）下 A（down A）：兩臂胸前下舉，拳心相對。（圖14）

（15）加油（applauding）：兩手握式擊掌於胸前，肘關節朝下，手低於下頜。（圖15）

（16）上 H（touch down）：兩臂上舉與肩同寬，拳心相對。（圖16）

（17）下 H（low touch down）：兩臂前下舉，拳心相對。（圖17）

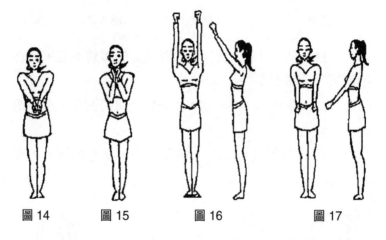

圖14　　　　　圖15　　　　　圖16　　　　　圖17

（18）小 H（little H）：一臂上舉，另一臂胸前屈，握拳，拳心朝內。（圖18）

（19）L（L）：一臂握拳，拳心朝內，另外一臂側舉握拳，拳心朝下。（圖19）

（20）倒 L（low L）：一臂側舉，另一臂前下舉握拳，拳心朝下。（圖20）

（21）K（K）：一臂前上舉，另一臂前下舉，握拳，拳心相對。（圖21）

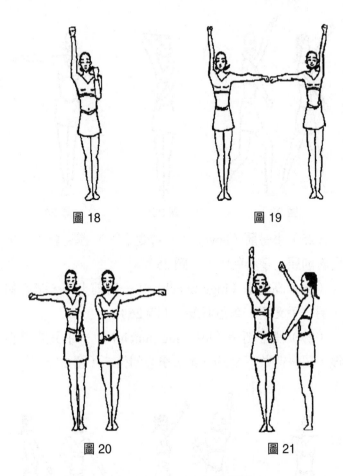

圖 18　　　　　　　　圖 19

圖 20　　　　　　　　圖 21

（22）側 K（side K）：弓步或開立，手臂同 K。
（圖 22）

（23）R（7R）：一手頭後屈，拳心朝內，另一手向
前下衝拳，做 K 的一半，拳心朝下。（圖 23）

（24）弓箭（bow and arrow）：一臂胸前平屈，前臂
低於上臂，另一臂側平舉。兩手握拳，拳心朝下。（圖
24）

圖 22 　　　　圖 23 　　　　圖 24

（25）小弓箭（bow）：一臂側平舉，拳心朝下，另一臂胸前屈，拳心朝內。（圖 25）

（26）高衝拳（high punch）：一臂前上舉，拳心朝內，另一手叉腰，拳心朝後。（圖 26）

（27）側下衝拳（low side punch）：一手叉腰拳心朝後，另一臂做下 V 的一半，拳心朝後。（圖 27）

圖 25 　　　　圖 26 　　　　圖 27

（28）斜下衝拳（low cross punch）：左手叉腰為例，右臂左前下衝拳，拳心朝下。（圖 28）

（29）斜上衝拳（up cross punch）：左手叉腰為例，右臂左前上衝拳，拳心朝下。（圖29）

圖28　　　　　　　圖29

（30）短劍（half dagger）：左手叉腰為例，右臂胸前屈，拳心朝內。（圖30）

（31）側上衝拳（high side punch）：左手叉腰為例，右臂側上衝拳，拳心朝外。（圖31）

（32）X（X）：雙腿開立，兩臂頭後平屈，拳心貼頭，肘關節朝外。（圖32）

圖30　　　　圖31　　　　圖32

二、常用下肢動作基本技術及規格

啦啦舞常用下肢基本動作包括：

（1）立正站：直立，兩腿併攏，手臂貼於體側。
（圖 33）

（2）軍姿站：直立，腳跟併攏腳尖外開，兩手背於
體後。（圖 34）

（3）弓步站：前腿彎曲，後腿伸直，重心在兩腿之
間，兩手背於體後（也有後腿彎曲的弓步站)。（圖 35）

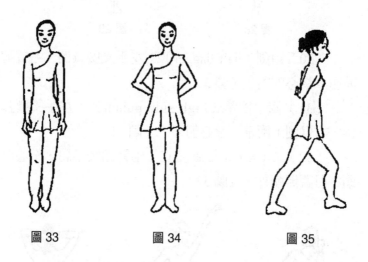

圖 33　　　　　圖 34　　　　　圖 35

（4）側弓步站：一腿彎曲支撐，另一腿伸直側點
地，重心在支撐腿上。（圖 36）

（5）鎖步站：兩腿彎曲，一腿交叉於另一腿前。
（圖 37）

（6）吸腿站：一腿直立，另一腿屈膝抬起，大小腿
保持 90°。（圖 38）

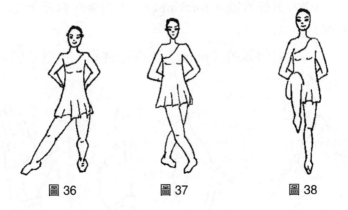

圖 36　　　　　圖 37　　　　　　　圖 38

三、常用手型及規格

（1）勝利（victory）：握拳，食指和中指伸直成 V 字形。（圖 39）

（2）力量（fist）：拇指握於四指。（圖 40）

（3）喝彩（open palm）：十指用力張開。（圖 41）

（4）酷（cool）：中指和無名指彎曲，其他三指自然張開。（圖 42）

（5）團結（clap）：雙手在虎口處相握。（圖 43）

（6）真棒（thumb）：四指相握，拇指豎起。（圖 44）

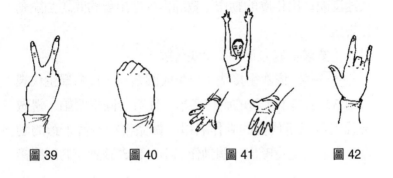

圖 39　　　　　圖 40　　　　　圖 41　　　　　圖 42

（7）勇往直前（forefinger）：握拳，食指伸出。
（圖45）

（8）自信張揚（palm）：四指併攏，拇指張開。
（圖46）

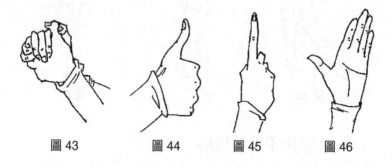

圖43　　　　圖44　　　　圖45　　　　圖46

第二節 ◎ 啦啦舞基本技術訓練方法

一、手臂技術訓練方法

（一）遊戲熟練法

主要目的是讓學生熟練動作，熟記名稱。

方法一　快速反映法：教師說出動作名稱，全體同學快速反映做出相應的動作；教師再根據出現的問題強調動作規格。

〔要求〕發力正確，反映靈敏。

方法二　依次銜接法：學生成圓站立，每名學生代表一個32個基本手位的動作名稱。從某一同學開始，邊做邊說出自己所代表的動作名稱，做完再加一個下蹲的動作，完成後隨意喊出一個動作名稱，代表該動作的同學接

力開始做該動作，以此類推。例如：「倒 V 蹲，倒 V 蹲上 H」；接下來，上 H 開始做動作。

〔**要求**〕所有動作及名稱的精準配合。

（二）手臂位置控制訓練

主要目的是使學生掌握準確的手臂位置，明確發力方式。

方法一　單個手位的耗時控制練習：例如，手臂斜線，手臂擺在正確位置，2～3 分鐘，每次做三組。（圖47）

〔**要求**〕在控制的同時感覺肌肉力量，形成肌肉記憶。

圖 47

方法二　相鄰手位的連接發力練習：例如，加油接高 V，兩次動作發力連接的準確性、控制力和美感練習。練習時可以朝著正前方，左前方，右前方三個面來做動作。熟練後可以配著口號來加強手臂的控制。（圖 48、圖49）

圖 48　　　　　　　　圖 49

〔要求〕動作的短促有力，銜接有美感。

方法三　慢拍感受手臂的發力方式：例如，T，確定了動作的準確位置後，用清晰的路線把手臂動做作到位。每次都體會慢動作時的肌肉感覺。（圖50）

〔要求〕不能讓慢動作影響身體的控制。

圖50

方法四　徒手對鏡子練習：例如，選擇一組動作，對著鏡子分解進行練習，增加動作的精準性。

〔要求〕注意發力的感覺。

方法五　手持器械負重練習：例如，上 H，雙手握小啞鈴，用同樣的發力感覺來做上 H，每次間隔 2～3 秒，一組做八次，做五組。（圖51）

〔要求〕不能因為手拿器械，動作就變形。

方法六　讓肌肉感受不同的控制力量：例如，上 A和下 M，先做一個手臂動作，間隔 3 ～ 5 秒，再做另外一個手臂動作，感受不同的控制。（圖52、圖53）

圖51

〔**要求**〕在做動作的時候，不同的手臂要有同樣穩定的身體控制狀態。

圖 52　　　　　　　　圖 53

方法七　變換節奏的練習動作：例如，加油；斜線；X；手臂還原，這四個動作分別進行 4 拍、2 拍和 1 拍變換動作的節奏。（圖 54、圖 55、圖 56）

〔**要求**〕動作的準確性和發力的連續性。

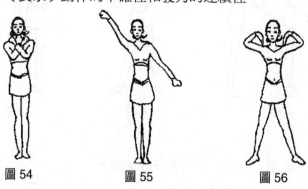

圖 54　　　　　　圖 55　　　　　　圖 56

二、手臂動作組合

〔**準備姿勢**〕兩腳開立，與肩同寬。雙臂收於體側稍前，鎖肩。

組合一

第一個八拍　動作說明（圖57）

1-2 拍

3 拍

4 拍

5-6 拍

7-8 拍

圖 57

1-2 拍　　雙手胸前擊掌成加油。

3 拍　　　雙臂成高 V。

4 拍　　　雙臂成倒 V。

5-6 拍　　雙臂上 M。

7-8 拍　　雙臂下 H。

第二個八拍　動作說明（圖 58）

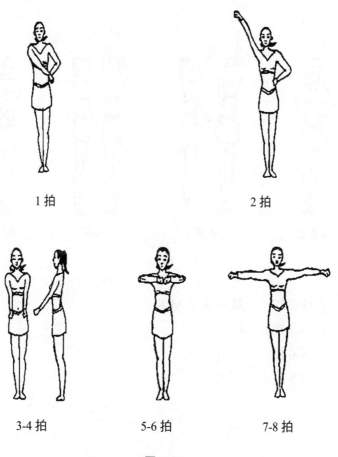

圖 58

1 拍	左手下 M，右手成左斜下衝拳。
2 拍	右手成側上衝拳。
3-4 拍	雙臂下 H。
5-6 拍	短 T。
7-8 拍	T。

第三個八拍　動作說明（圖 59）

| 1-2 拍 | 3-4 拍 | 5-6 拍 | 7-8 拍 |

圖 59

1-2 拍　　雙臂成下 M。

3-4 拍　　K。

5-6 拍　　上 A。

7-8 拍　　下 X。

第四個八拍　動作說明（圖 60）

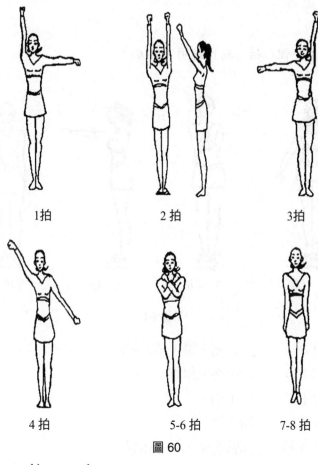

圖 60

1 拍	左 L。
2 拍	上 H。
3 拍	右 L。
4 拍	斜線。
5-6 拍	屈臂 X。
7-8 拍	雙臂收於體側稍前。

組合二

第一個八拍　動作說明（圖 **61**）

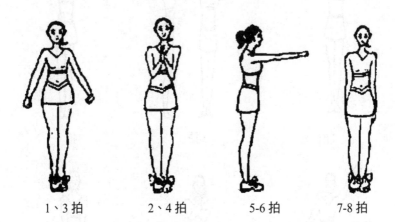

| 1、3 拍 | 2、4 拍 | 5-6 拍 | 7-8 拍 |

圖 61

1 拍	兩臂側下舉，拳心朝內。
2 拍	兩手胸前擊掌。
3 拍	同 1 拍。
4 拍	同 2 拍。
5-6 拍	兩臂前舉，拳心相對。
7-8 拍	還原成直立。

第二個八拍　動作說明（圖 **62**）

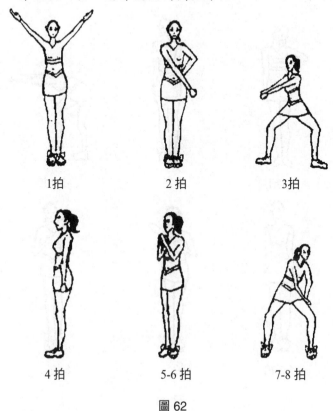

圖 62

1 拍	高 V。
2 拍	左手叉腰，右手向左下衝拳。
3 拍	右腳向側一步成馬步，雙臂經左前滑至右側。
4 拍	左腳併於右腳向右轉 90°成直立，兩臂收於體側。
5-6 拍	兩手五指張開置於嘴前，成說話狀。
7-8 拍	左腳向側一步成馬步，兩手扶於左膝。

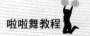

第三個八拍　動作說明（圖 63）

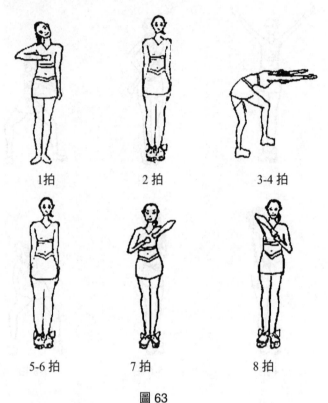

| 1拍 | 2拍 | 3-4拍 |

| 5-6拍 | 7拍 | 8拍 |

圖 63

1 拍	右臂胸前平屈，向右用力擺，拳心朝下，頭向右屈。
2 拍	還原成直立。
3-4 拍	左腳向側一步成馬步，上體前屈，低頭含胸成上 A。
5-6 拍	還原成直立。
7 拍	兩臂胸前屈握拳，右肘側下，左肘側上。
8 拍	同 7 拍動作相同，方向相反。

第四個八拍　動作說明（圖 64）

1拍　　　2拍　　　3拍

4拍　　5拍　　6拍　　7-8拍

圖 64

1拍　　　左側弓步，左手叉腰，右手向左斜前推掌。

2拍　　　還原成直立。

3拍　　　同1拍，方向相反。

4拍　　　同2拍。

5拍　　　右臂上舉。

6拍　　　右臂肩側屈。

7-8拍　　還原成直立。

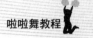

組合三

第一個八拍　動作說明（圖 65）

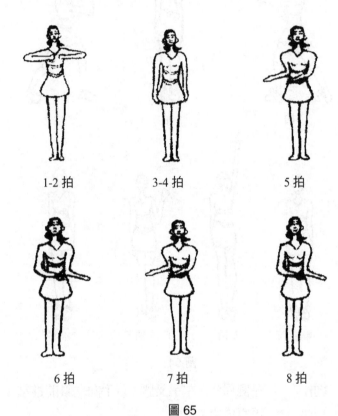

1-2 拍	3-4 拍	5 拍
6 拍	7 拍	8 拍

圖 65

1-2 拍　　兩臂胸前平屈。

3-4 拍　　兩臂還原體側。

5 拍　　　上臂不動前臂向右擺。

6 拍　　　前臂向左擺。

7-8 拍　　同 5-6 拍。

第二個八拍　動作說明（圖 66）

圖 66

1 拍	右手成短 T 位。
2 拍	右臂向下甩控制於體側。
3 拍	動作同 1 拍，方向相反。
4 拍	動作同 2 拍，方向相反。
5 拍	兩臂下擺成倒 V。
6 拍	兩臂上擺成 T。
7 拍	兩臂上擺成 V。
8 拍	兩臂上擺成 H。

第三個八拍　動作說明（圖 67）

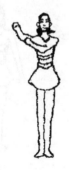

1-2 拍

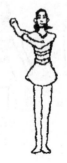

3-4 拍

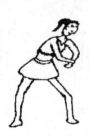

5-6 拍

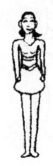

7-8 拍

圖 67

1-2 拍　　前臂在頭右前方繞環兩周。

3-4 拍　　胸前擊掌兩次。

5-6 拍　　左腳側出一步成馬步，上體前屈，兩臂在
　　　　　左前下方繞環兩周。

7-8 拍　　同 3-4 拍。

第四個八拍　動作說明（圖 68）

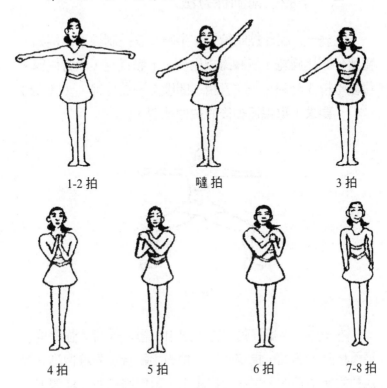

圖 68

1 拍	兩臂成 T 位，噠拍左臂在上斜線。
2 拍	同 1 拍。
3 拍	右臂側下舉，左臂順時針在身體的平面繞環 720°。
4 拍	兩臂胸前屈，左手握右手。
5 拍	同 4 拍，唯手臂擺於右肩。
6 拍	同 5 拍，方向相反。
7-8 拍	兩臂下 H。

三、下肢技術訓練方法

方法一 腿部控制練習：半蹲姿態控制練習。例如，雙腿分開比肩寬，屈膝蹲成馬步，上體直立，兩臂側舉。每組堅持 3 分鐘，一次五組，間歇 2 ～ 3 分鐘。（圖 69）

〔要求〕重視運動後的拉伸練習。

圖 69

方法二 平穩移動練習：運用小組合練習，強化重心平穩移動。例如，指定四個八拍的小組合，先練習第一個八拍的單拍動作，然後連接起來，再用同樣方法練習下一個八拍的動作，最後，將四個八拍進行遞加連接。節奏逐漸加快。

〔要求〕避免彈動的發力方式。

方法三 跳步練習：三連跳練習即三個不同姿態的跳步動作聯貫完成。例如，團身跳加 C 跳加屈體分腿跳。先做團身跳，保證單獨做一個動作的準確性，再分別做另外兩個動作，然後練習前兩個動作的連接跳，再練習後兩個動作的連接跳，最後三個動作進行連接，反覆進行練習，間隔 5 秒鐘左右。（圖 70、圖 71、圖 72）

〔**要求**〕爆發力跳起，落地緩衝。

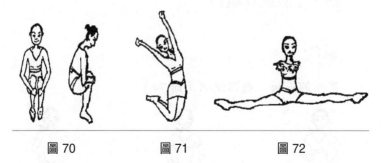

圖 70　　　　　圖 71　　　　　圖 72

方法四　綁沙袋步伐練習：兩腿綁沙袋做下肢技術練習的動作。例如，兩腿綁上沙袋後，做腳下步伐組合練習，用遞加法。間歇 3～5 分鐘，再進行練習。共六組，每組三遍。

〔**要求**〕重視運動後的拉伸練習。

方法五　肌肉控制練習：無支撐控腿。例如，控腿每次堅持 2 分鐘，然後換另外一條腿。間歇 5～8 分鐘。共做五組。（圖 73）

〔**要求**〕重心穩定。

方法六　變換節奏練習：相同的動作，由慢變快。例如，找一組四個八拍的動作，先慢慢的喊拍，逐漸的加快速度，然後變成擊掌，擊掌速度越來越快；最後配音樂。每天練習兩組動作。

〔**要求**〕保持正確技術。

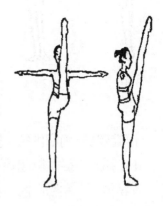

圖 73

四、下肢動作組合

組合一

第一個八拍 動作說明（圖74）

預備姿勢　　　　　1拍　　　　　　2拍

3拍　　　　4拍　　　　5-6拍　　　7-8拍

圖74

預備姿勢　兩腳併攏，雙手叉腰。

1-4拍　　　從左腳開始，向前走四步。

5-6拍　　　左腳向前一步成鎖步。

7-8拍　　　還原。

第二個八拍　動作說明（圖75）

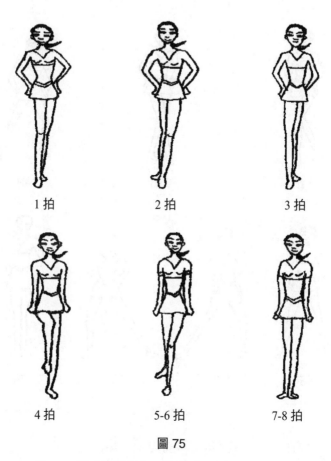

1拍　　　　　　2拍　　　　　　3拍

4拍　　　　　5-6拍　　　　　7-8拍

圖75

1-3拍　　　從左腳開始，向後走三步。

4拍　　　　吸右腿。

5-6拍　　　右腳後撤一步成左弓步。

7-8拍　　　右腳併於左腳成直立。

第三個八拍　動作說明（圖 76）

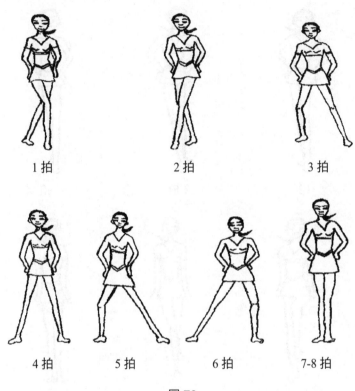

圖 76

1 拍	右腳向左斜前方上一步。
2 拍	左腳向右斜前方上一步。
3 拍	右腳向右後方退一步。
4 拍	左腳向左斜後方退一步。
5 拍	身體重心向右移成右弓步。
6 拍	身體重心向左移成左弓步。
7-8 拍	還原。

第四個八拍　動作說明（圖 77）

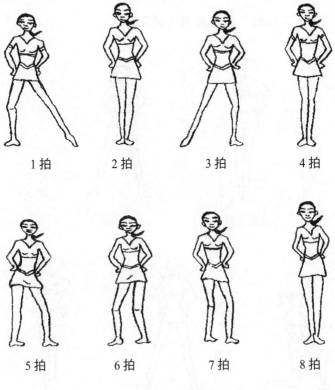

1 拍	2 拍	3 拍	4 拍
5 拍	6 拍	7 拍	8 拍

圖 77

1 拍	左腳向左點地，成右側弓步。
2 拍	還原。
3 拍	右腳向右點地，成左側弓步。
4 拍	還原。
5-7 拍	右腳向側一步成開立微屈膝，以雙腳腳掌為軸做轉跨三次。
8 拍	還原。

組合二

第一個八拍　動作說明（圖 78）

　　預備姿勢　　　　　　　　1-2 拍

　　3-4 拍　　　　　　5-6 拍　　　　　　7-8 拍

圖 78

預備姿勢　兩腳併攏，雙手叉腰。

1-2 拍　　右腳向右一步開立，比肩稍寬。

3-4 拍　　左膝跪地身體右轉 90°蹲。

5-6 拍　　同 1-2 拍。

7-8 拍　　兩腳併攏還原。

第二個八拍　動作說明（圖 79）

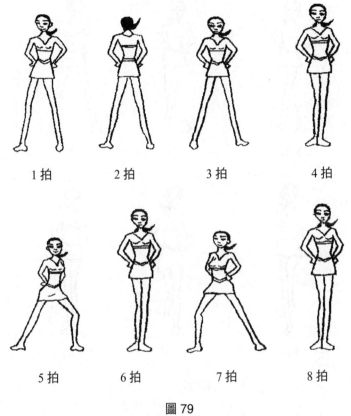

| 1 拍 | 2 拍 | 3 拍 | 4 拍 |

| 5 拍 | 6 拍 | 7 拍 | 8 拍 |

圖 79

1-3 拍	右腳開始向右轉 360°。
4 拍	右腳併左腳或直立。
5 拍	左腳向側一步成弓步。
6 拍	還原。
7 拍	同 5 拍，方向相反。
8 拍	還原。

第三個八拍　動作說明（圖 80）

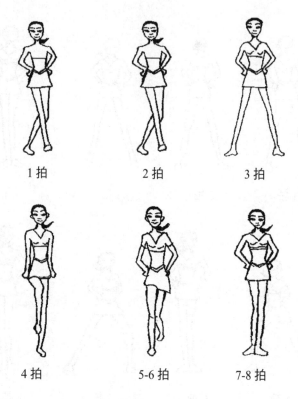

1 拍　　　　2 拍　　　　3 拍

4 拍　　　　5-6 拍　　　　7-8 拍

圖 80

1 拍	左腳向右腳後退一步，右腳離地。
2 拍	重心回到右腳。
3 拍	左腳向側一步成開立。
4 拍	吸右腿。
5-6 拍	右腳向前一步，兩腿屈，重心在兩腳之間。
7-8 拍	右腳併攏還原。

第四個八拍　動作說明（圖 81）

1-2 拍

3-4 拍

5-6 拍

7-8 拍

圖 81

1-2 拍	右腳向前一步。
3-4 拍	左腳併右腳。
5 拍、7 拍	右腳向前一步左腳抬起。
6 拍、8 拍	6 拍左腳併右腳。8 拍右腳併攏還原。

組合三

第一個八拍　動作說明（圖**82**）

預備姿勢

1 拍、2 拍、3 拍

嗒拍、4 拍

5-6 拍

7-8 拍

圖 82

預備姿勢	兩腳並立，雙手叉腰。
1 拍	兩膝內扣，嗒拍還原。
2 拍、3 拍	同 1 拍。
4 拍	同嗒拍。
5-6 拍	左腳向後一步成右腳在前的弓步。
7-8 拍	左腳併右腳，身體轉向正面。

第二個八拍　動作說明（圖 83）

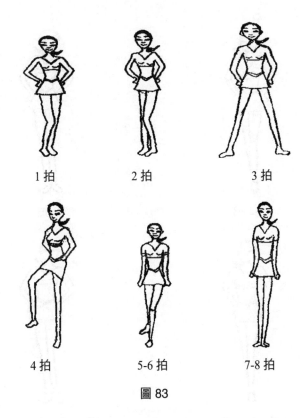

1 拍　　　　　2 拍　　　　　3 拍

4 拍　　　　　5-6 拍　　　　7-8 拍

圖 83

1 拍	屈右膝，髖向左頂。
2 拍	屈左膝，髖向右頂。
3 拍	同 1 拍。
4 拍	同 2 拍。
5 拍	左腳向左一步。
6 拍	右腿抬起。
7 拍	右腳後落成左腿在前的弓步。
8 拍	右腳併左腳。

第三個八拍　動作說明（圖 84）

1-2 拍

3-4 拍

5 拍（同 7 拍）

6 拍（同 8 拍）

圖 84

1-2 拍	右腳向前一步點地。
3-4 拍	還原。
5 拍	同 1-2 拍。
6 拍	同 3-4 拍。
7 拍	同 5 拍。
8 拍	同 6 拍。

第四個八拍　動作說明（圖 85）

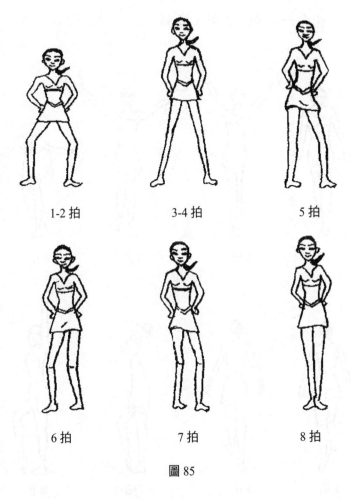

1-2 拍　　　　　　3-4 拍　　　　　　5 拍

6 拍　　　　　　7 拍　　　　　　8 拍

圖 85

1-2 拍　　　右腳向側一步成馬步。

3-4 拍　　　兩腿開立。

5-7 拍　　　雙腳以腳掌為軸做轉跨三次。

8 拍　　　　還原。

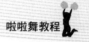
五、啦啦舞基本動作組合

組合一　動作說明（圖 86）

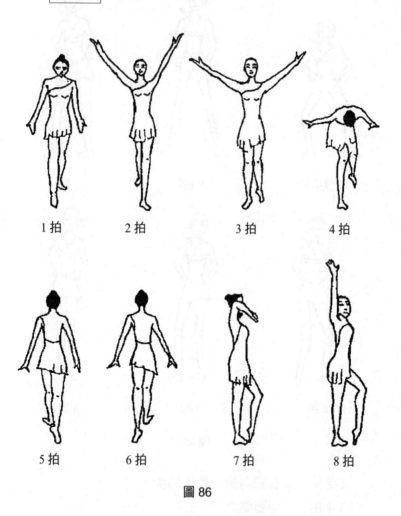

圖 86

1-3 拍　　從右腳開始向前走三步，雙手經體側由下
　　　　　至上成側上舉，掌心向上。

4 拍　　　重心移至右腳，左腳尖後點地，雙腿彎曲，上體前屈雙手放於斜後下方，掌心向內。

5-6 拍　　從左腳開始行進間轉體 450°，右腿重心，左腳尖點地，雙手倒 V。

7-8 拍　　左右轉髖同時右手提肘伸至上舉掌心向外。

組合二　動作說明（圖 87）

1 拍　　　　2 拍　　　　3 拍　　　　4 拍

5 拍　　　　6 拍　　　　7 拍　　　　8 拍

圖 87

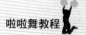

1 拍	左腳向側一步成開立，兩臂側下舉，掌心相對。
2 拍	吸右腿轉體 270°，兩臂上舉。
3 拍	右腳落於左腳後，雙臂置於體前。
4 拍	右腿屈，前水平控左腿，雙臂前舉，掌心向下。
5 拍	左腳落地，右腳側點地，兩臂側下舉。
6-8 拍	右腿經左前向後繞至後點地。

組合三　**動作說明（圖 88）**

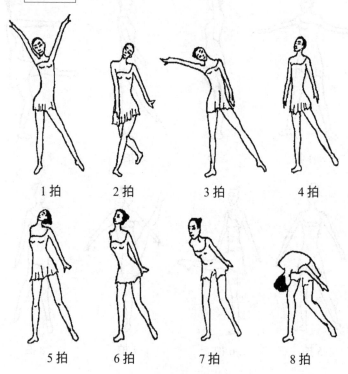

1 拍　　2 拍　　3 拍　　4 拍

5 拍　　6 拍　　7 拍　　8 拍

圖 88

1拍　　右腳開始向 2 點方向邁一步，重心放於右
　　　　腳並屈膝，雙手側上舉，掌心向外，頭右屈。

2拍　　左腳繼續邁步，於右腳前交叉，雙腿屈膝
　　　　右手在體前，左手在體側，頭向左側屈。

3拍　　右腳繼續向側邁步，左腳側點地，左手背
　　　　於身後，右手側平舉，頭右屈。

4拍　　直膝雙手放於體側。

5-8拍　腳下不動，上體隨節拍逐漸向前俯至結束
　　　　造型。

組合四　動作說明（圖 89）

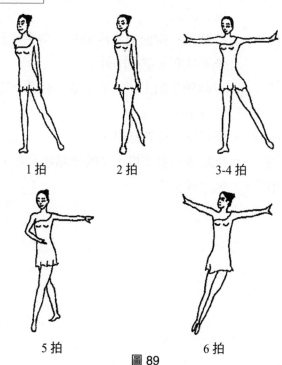

1拍　　　　　　2拍　　　　　　3-4拍

5拍　　　　　　　　　6拍
圖 89

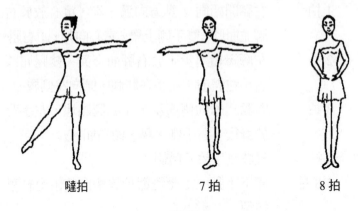

噠拍　　　　　　7 拍　　　　　　8 拍

圖 90

1-2 拍　　從右腳開始，朝兩點鐘方向走兩步，雙手放於體側。

3 拍　　　右腳向右側前邁步成拖步，雙手從胸前向外平推開，掌心向外。

4 拍　　　右腳向左前上步，右手成一位手，左手成七位手。

5—6 拍　　擊足跳，兩臂側舉。

7 拍　　　落地成右腳支撐，左腳後點地站立。

8 拍　　　還原成直立。

第三章
舞蹈啦啦舞

第一節 ◉ 舞蹈啦啦舞的定義及技術特徵

一、舞蹈啦啦舞的定義

在音樂伴奏下，運用多種舞蹈元素，結合轉體、跳步、平衡與柔韌等難度動作以及舞蹈的過渡連接技巧，透過空間、方向與隊形的變化表現出不同舞蹈的風格特點，強調速度、力度與運動負荷，展示運動舞蹈技能以及團隊風采的體育項目。

二、舞蹈啦啦舞的技術特徵

舞蹈啦啦舞的技術特徵主要表現為上肢、下肢和身體的控制及發力方式，上肢透過短暫的加速發力、制動定位來實現啦啦舞運動所特有的力度感；

下肢保持適度緊張，身體重心平穩，展示舞蹈啦啦舞運動乾淨俐落的技術風格；

軀幹、頭頸挺立、適度控制，凸顯啦啦舞技術的穩定、精確和美感。

第二節 ◉ 舞蹈啦啦舞難度動作等級

舞蹈啦啦舞的難度動作是成套舞蹈啦啦舞的重要組成部分，是展示舞蹈啦啦舞能力的重要標誌。一套舞蹈啦啦舞難度動作分為三類，即轉體類、跳躍類、平衡與柔韌類，其中每一類都包括以下難度級別。

一、一級難度動作

（一）平衡轉體類

身體繞垂直軸的轉體或保持單足站立姿勢停止 2 秒。轉體過程中腳跟高提，身體重心平穩。

（1）前吸腿平衡：一腿支撐另一腿抬起，大腿與地面平行，小腿垂直於地面，踝關節緊張繃腳，兩臂上舉握拳，保持 2 秒。（圖 90）

（2）側吸腿平衡：一腿支撐另一腿抬起，大腿外展與地面平行，小腿垂直於地面，踝關節緊張繃腳，兩臂上舉握拳，保持 2 秒。（圖 91）

（3）前屈腿搬腿平衡：一腿支撐另一腿屈膝前抬，雙手扶膝，大腿與地面平行，踝關節緊張繃腳，保持 2 秒。（圖 92）

（4）側屈腿搬腿平衡：一腿支撐另一腿屈膝側抬，一手扶膝一臂側上舉，大腿外展與地面平行，踝關節緊張繃腳，保持 2 秒。（圖 93）

（5）後屈腿搬腿平衡：一腿支撐另一腿向後抬起，同側手扶住腳踝，大腿與地面垂直，另一臂側上舉握拳，

保持2秒。（圖94）

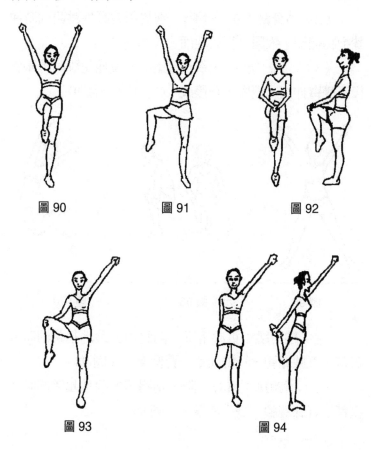

圖90　　　　　　圖91　　　　　　圖92

圖93　　　　　　　　圖94

（二）跳躍類

跳躍類動作是體現運動員極度充分的爆發性動作，跳和躍的起跳和落地可單腳也可雙腳，雙腳落地時，兩腳夾緊落地緩衝。

（1）分腿小跳：重心下降，兩腿用力蹬地垂直向上跳起，同時兩腿左右分開，直膝繃腳，兩臂側上舉握拳。

（圖95）

（2）團身跳：重心下降，兩腿用力蹬地跳起同時屈膝抱腿繃腳，大腿平行於地面。（圖96）

（3）C跳：重心下降，兩腿用力蹬地起跳同時兩腿後屈雙臂伸直，繃腳，身體成「C」形。（圖97）

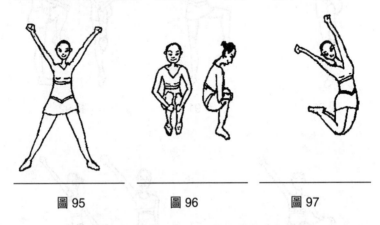

圖95　　　　圖96　　　　圖97

（4）縱跨跳：重心下降，兩腿用力蹬地起跳同時成縱跨，直膝繃腳，一臂前舉一臂側舉。（圖98）

（5）橫跨跳：重心下降，兩腿用力蹬地起跳同時成橫跨，直膝繃腳，雙手前舉。（圖99）

圖98　　　　　　　　圖99

（6）垂直跳轉 180°：一臂上舉，一臂側舉，兩腿用力蹬地同時垂直跳轉 180°直膝繃腳，跳起時兩臂胸前交叉。（圖 100）

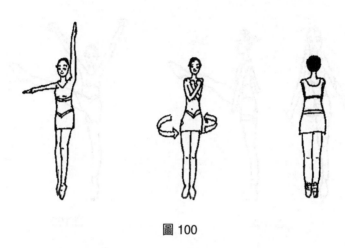

圖 100

（三）踢腿類

踢腿應展示出運動員充分的爆發力，所有的踢腿動作必須在空中完成（吸踢腿除外）。

（1）吸踢腿：直立，向前吸腿一次再踢腿一次，踢腿時直膝繃腳，開度大於 90°小於 180°，雙臂側下舉握拳。（圖 101）

（2）前中踢腿：直立，向前踢腿，踢腿時直膝繃腳，踢腿開度大於 90°小於 180°，雙臂側下舉握拳。（圖 102）

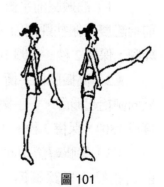

圖 101

（3）側中踢腿：直立，向側踢腿，踢腿時直膝繃腳，踢腿開度大於 90°小於 180°，雙臂側上舉握拳。（圖103）

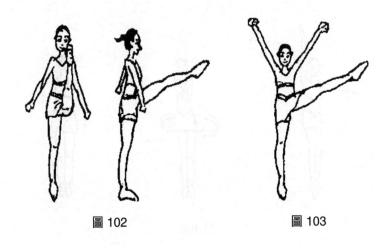

圖 102　　　　　　　　　　圖 103

二、二級難度動作

（一）平衡與轉體類

（1）高搬腿前平衡：直立，一腿支撐另一腿直腿向前抬起雙手搬扶踝關節，搬腿開度成 180°，踝關節緊張繃腳，保持 2 秒。（圖104）

（2）高搬腿側平衡：直立，一腿支撐另一腿直腿外展向側抬起繃腳，一手搬扶踝關節另一臂側上舉，搬腿開度成180°，保持 2 秒。（圖105）

（3）搬腿轉體 180°：直立，一腿支撐另一腿直腿向前抬起雙手搬踝關節，搬腿開度成 180°，提踵轉體180°。（圖106）

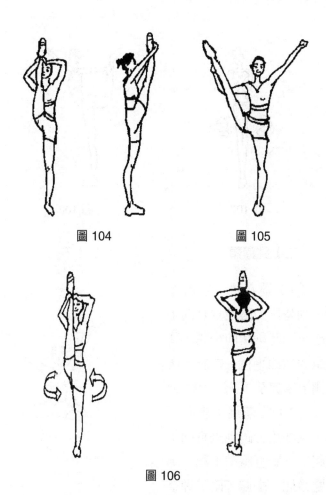

圖 104　　　　　　　圖 105

圖 106

（4）吸腿轉體 360°：直立，一腿支撐另一腿前吸，大腿與地面平行，踝關節緊張繃腳，雙臂胸前交叉，提踵轉體 360°。（圖 107）

（5）高搬腿後平衡：直立，一腿支撐另一腿屈腿向後抬起，同側手搬扶住腳踝，身體稍前傾，另一臂前上舉握拳，保持 2 秒。（圖 108）

圖 107　　　　　　圖 108

（二）跳躍類

（1）蓮花跳：重心下
降，兩腿用力蹬地垂直向上
跳起，同時兩腿前後屈小腿
盡量與地面平行，繃腳，兩
臂側上舉握拳。（圖 109）
（2）跨欄跳：重心下
降，兩腿用力蹬地垂直向上
跳起，一腿直腿前上踢，另
一腿後屈，繃腳，兩臂握拳
自然擺動。（圖 110）

圖 109

（3）跨跳轉體 180°：重心下降，雙臂前舉，兩腿用
力蹬地成縱跨同時空中轉體 180° 落地。（圖 111）
（4）垂直跳轉 360°：重心下降，一臂上舉另一臂側
舉，兩腿用力蹬地垂直跳轉 360° 直膝繃腳，跳起時兩臂
胸前交叉。（圖 112）

圖 110

圖 111

圖 112

（三）踢腿類

（1）吸踢腿：向前吸腿一次高踢腿一次，吸腿時大腿平行於地面，踢腿時直膝繃腳，開度成 180°，吸腿時兩臂側下舉握拳，踢腿時兩臂側平舉握拳。（圖 113）

（2）前高踢腿：向前高踢腿，開度成 180°，繃腳，兩臂側平舉握拳。（圖 114）

（3）側高踢腿：向側高踢腿，開度成 180°，繃腳，兩臂側上舉握拳。（圖 115）

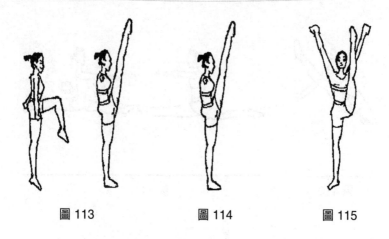

圖 113　　　　圖 114　　　　圖 115

三、三級難度動作

（一）平衡轉體類

（1）高控腿前平衡：一腿支撐另一腿向前抬起成
180°，繃腳，雙臂側平舉，保持 2 秒。（圖 116）

（2）高控腿側平衡：一腿支撐另一腿向側外展抬起
成 180°，繃腳，雙臂側上舉握拳，保持 2 秒。（圖 117）

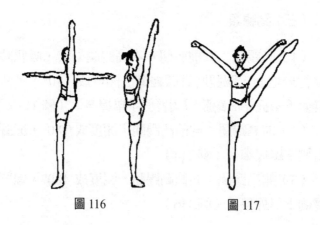

圖 116　　　　　　圖 117

（3）高控腿轉體180°：一腿支撐另一腿向前抬起成180°，繃腳，同時提踵轉體180°，雙臂側平舉。（圖118）

（4）搬腿轉體360°：一腿支撐另一腿向前抬起成180°，繃腳，雙手扶踝關節提踵轉體360°。（圖119）

（5）吸腿轉體540°：一腿支撐另一腿前吸，大腿與地面平行，繃腳，提踵轉體540°，雙臂胸前交叉。（圖120）

圖118　　　　圖119　　　　圖120

（二）跳躍類

（1）屈體併／分腿跳：重心下降，兩腿用力蹬地垂直向上跳起，同時兩腿左右分開或併攏成屈體跳，直膝繃腳。（圖121）

圖121

（2）平轉 360° 反身縱叉跳：直立，雙臂胸前交叉平轉 360°；反身重心下降，兩腿用力蹬地向上跳起成縱跨，繃腳，雙臂側平舉。（圖 122）

圖 122

（3）變身跳：以右腿為例，左腳蹬地，右腿向前上踢擺跳起，同時空中轉體 180° 成縱劈腿，落地時右腿支撐，左腿後舉，雙臂側平舉。（圖 123）

圖 123

（4）交換腿跳：以右腿為例，左腳蹬地，右腿向前上踢擺跳起，同時空中交換腿成縱劈腿，落地時左腿支撐，右腿後舉，雙臂前舉。（圖124）

圖124

（5）平轉360°反身蓮花跳：直立，雙臂胸前交叉平轉360°；反身重心下降，兩腿用力蹬地垂直向上跳起成蓮花跳，兩臂側上舉握拳。（圖125）

圖125

（6）垂直跳轉 540°：重心下降，一臂上舉另一臂側舉，兩腿用力蹬地向上跳起同時直體跳轉 540º 繃腳，兩臂胸前交叉。（圖 126）

圖 126

（三）踢腿類

（1）裡合腿：一腿支撐另一腿經側向內踢擺，繃腳，雙臂側平舉。（圖 127）

圖 127

（2）外擺腿：一腿支撐另一腿經內向外踢擺，繃腳，雙臂側平舉。（圖128）

（3）後踢腿：一腿支撐另一腿向後大踢，同時兩臂上擺。（圖129）

圖 128　　　　　　　　　　　圖 129

（4）同類四次高踢腿組合（前）：一腿支撐另一腿向前大踢，開度成 180º 雙臂側平舉握拳，連續踢腿四次。（圖130）

圖 130

（5）屈腿剪腿：左腳蹬地右腿屈膝跳起，空中交換腿同時左腿伸直上踢，雙臂側下舉，握拳。（圖131）

圖131

四、四級難度動作

（一）平衡轉體類

（1）高控腿轉體360°：一腿支撐另一腿向上抬起成180°，提踵轉體360°，雙臂側平舉。（圖132）

（2）高搬腿轉體540°：一腿支撐另一腿向上抬起成180°，雙手扶踝關節，提踵轉體540°。（圖133）

（3）吸腿轉體720°：一腿支撐另一腿吸腿，雙臂胸前交叉，提踵轉體720°。（圖134）

圖132　　　　　　圖133　　　　　　圖134

（4）揮鞭轉 720°：以右腿為例，左腿支撐右腿左
擺，重心下降，提踵，右腿側擺轉體 720°同時吸腿，雙
手胸前交叉。（圖 135）

圖 135

（二）跳躍類

（1）平轉 360°反身屈體分腿跳：直立，右腳向側一
步身體向右轉體 90°，左腳向右腳外側一步成交叉，提踵
轉體 360°，雙臂胸前交叉；重心下降，兩腿用力蹬地同
時成分腿跳，繃腳，雙臂側舉。（圖 136）

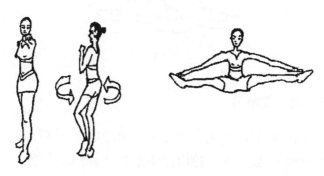

圖 136

（2）交換腿轉體 90°橫叉跳：直立，一腿繃腳抬起，踝關節緊張，向後轉體90°成橫叉跳。（圖137）

（3）垂直跳轉 720°：重心下降，一臂上舉另一臂側舉，兩腿用力蹬地同時垂直跳轉 720°，跳轉時雙臂胸前交叉。（圖138）

（4）同類雙連跳：如連續兩次分腿大跳等。（圖139）

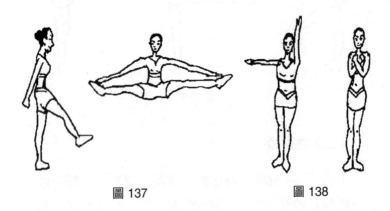

圖 137　　　　　　　　　　圖 138

圖 139

（三）踢腿類

（1）跳起旋風腿：直立，右腿蹬地，左腿經右、上向左踢擺，跳起同時右腿沿運動軌跡經側向左踢擺。（圖140）

（2）異類四次高踢腿組合：由兩種以上的不同類型的踢腿動作組成，每組四次。（圖141）

（3）直腿剪踢 ：重心下降，右腿蹬地左腿直腿上擺90°，跳起同時右腿上擺180°。（圖142）

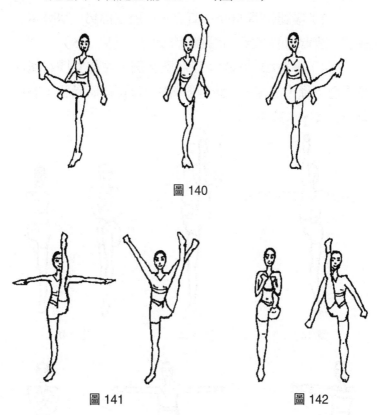

圖 140

圖 141　　　　　　　　　　圖 142

五、五級難度動作

（一）平衡與轉體類

（1）高控腿轉體540°：一腿支撐另一腿向前抬起成

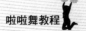

180°，提踵轉體 540°，雙臂側平舉。（圖 143）

（2）高搬腿轉體 720°：直立，一腿支撐另一腿向上抬起成 180°，雙手扶踝關節，繃腳，提踵轉體 720°。（圖 144）

（3）吸腿轉體 900°：直立，一腿支撐另一腿吸腿，繃腳，雙臂胸前交叉，提踵轉體 900°。（圖 145）

（4）揮鞭轉 1080°：以右腿為例，左腿支撐右腿左擺重心下降，提踵，右腿側擺轉體 1080°同時吸腿，雙手胸前交叉。（圖 146）

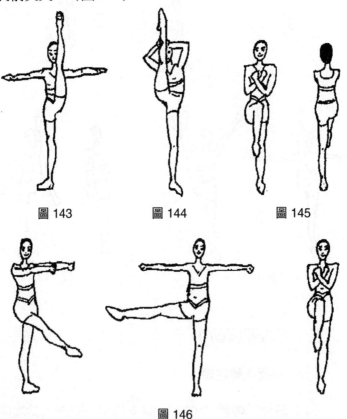

圖 143　　　　圖 144　　　　圖 145

圖 146

（二）跳躍類

（1）異類雙連跳：由兩種不同類跳步組成，如屈體跳和跨欄跳。（圖 147）

（2）垂直跳轉 900°：重心下降，一臂上舉另一臂側平舉，兩腿用力蹬地垂直向上跳起同時跳轉 900°，跳轉時兩臂胸前交叉。（圖 148）

（3）同類三連跳：由三種同類型跳步組成，如連續三次屈體跳。（圖 149）

圖 147　　　　　　　　　　圖 148

圖 149

（三）踢腿類

同類八次高踢組合：向前或側連續大踢腿八次。（圖150）

圖150

六、六級難度動作

（一）平衡與轉體類

（1）高控腿轉體720°：一腿支撐另一腿向上抬起成180°，提踵轉體720°，雙臂側平舉。（圖151）

（2）高搬腿轉體900°：一腿支撐另一腿向上抬起成180°，雙手搬扶踝關節，提踵轉體900°。（圖152）

（3）吸腿轉體1080°：一腿支撐另一腿吸腿，提踵轉體1080°，雙臂胸前交叉。（圖153）

（4）揮鞭轉體1080°多樣轉體：以右腿為例，左腿支撐右腿左擺，提踵轉體1080°。轉體過程可變換多樣的轉體，如吸腿、搬腿轉等。（圖154）

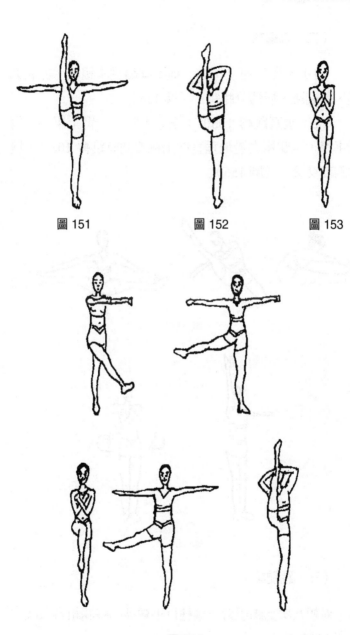

圖 151　　　　圖 152　　　　圖 153

圖 154

（二）跳躍類

（1）異類三連跳：由三種不同類跳步組成，如屈體跳、跨欄跳、屈體分腿跳。（圖155）

（2）垂直跳轉1080°：重心下降，一臂上舉另一臂側平舉，兩腿用力蹬地垂直向上跳起同時跳轉1080°，雙臂胸前交叉。（圖156）

圖 155

圖 156

（三）踢腿類

異類八次高踢組合：兩種以上類型的踢腿組合八次。（圖157）

圖 157

第三節 ◉ 不同舞蹈啦啦舞種類介紹

一、花球舞蹈啦啦舞

花球舞蹈啦啦舞，顧名思義就是手持花球完成的啦啦舞。成套動作應手持花球（團隊手持花球動作應占成套的80%以上），並結合啦啦舞基本手位、個性舞蹈、難度動作、舞蹈技巧等動作元素，體現乾淨、精準的運動舞蹈特徵以及良好的花球技術運用，展示整齊一致、隊形不斷變換等集體動作的視覺效果。

（一）花球材質及規格

花球材質：

舞蹈啦啦舞花球的材質可分為比賽用球和非比賽用球兩種。比賽用球一般為塑料或金屬材質；非比賽用球的材質不限，可以根據自身條件因地制宜靈活選用，如花紙

球、麻繩球、纖維繩球等。

花球規格：

舞蹈啦啦舞花球的規格可分為比賽用球和非比賽用球兩種，比賽用球規格可以是 4 吋、6 吋或 8 吋；非比賽用球不受限制可以自定大小，也可以根據情況自行選擇或製作。

（二）花球握法

四指併攏與拇指分開，握住花球手柄中間，注意手握花球的力度應適中，過度用力握住花球容易導致動作僵硬，但如果手握花球的力度不夠容易導致花球掉落，從而影響比賽成績和整體效果。

（三）花球舞蹈啦啦舞自編組合

組合一

第一個八拍　動作說明（圖 158）

1 拍　　　　2 拍　　　　3 拍　　　　4 拍

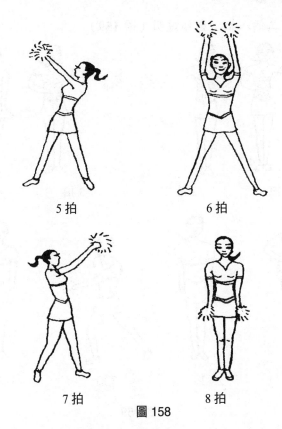

5 拍　　　　　　　6 拍

7 拍　　　　　　　8 拍

圖 158

1 拍	從右腳開始，向前走，同時雙臂斜下襬。
2 拍	左腳在前，同時胸前擊掌。
3 拍	同 1 拍。
4 拍	併腳，胸前擊掌。
5 拍	右腳向右一步，同時雙手直臂向右斜上方擺。
6 拍	雙手向上擺。
7 拍	雙手向左斜上方擺。
8 拍	收右腳，還原。

93

第二個八拍　動作說明（圖 159）

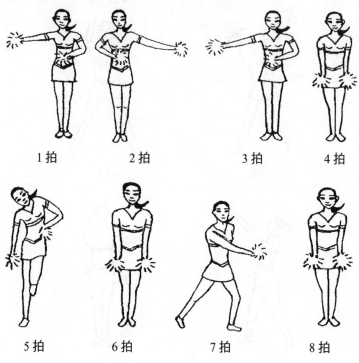

圖 159

1 拍　　　雙臂向右擺，右臂伸直，左臂屈。

2 拍　　　雙臂向左擺，左臂伸直，右臂屈。

3 拍　　　同 1 拍。

4 拍　　　還原。

5 拍　　　吸左腿，同時左手叉腰，頭向右擺，身體
　　　　　略向右傾斜。

6 拍　　　還原。

7 拍　　　左腳向左一步，同時右臂向左斜前方擺。

8 拍　　　收左腳還原。

第三個八拍、第四個八拍 動作說明

（圖 160、圖 161）

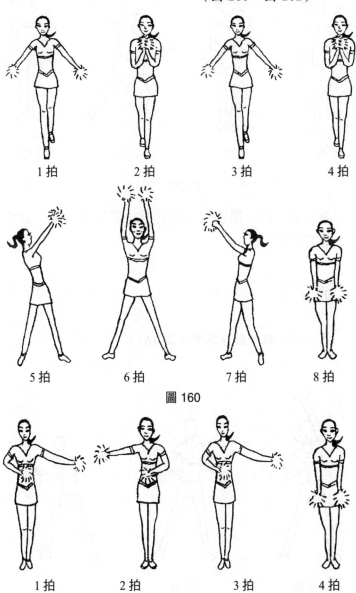

| 1拍 | 2拍 | 3拍 | 4拍 |

| 5拍 | 6拍 | 7拍 | 8拍 |

圖 160

| 1拍 | 2拍 | 3拍 | 4拍 |

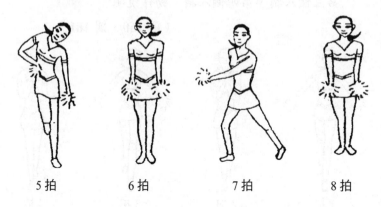

5 拍　　　　6 拍　　　　7 拍　　　　8 拍

圖 161

　　第三個八拍、第四個八拍同第一個八拍、第二個八拍，唯方向相反。

組合二

第一個八拍　動作說明（圖 162）

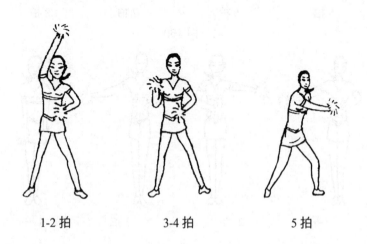

1-2 拍　　　　　3-4 拍　　　　　5 拍

6 拍　　　　　　7 拍　　　　　　8 拍

圖 162

1-2 拍　　右腳向右一步，左手叉腰，同時右臂向左
　　　　　斜上舉。
3-4 拍　　左手叉腰，右手肩前屈。
5-7 拍　　右手直臂經身體左側至前向右擺，頭部隨
　　　　　手臂同時擺動。
8 拍　　　收右腳還原。

第二個八拍　動作說明（圖 163）

1-2 拍　　　　3-4 拍　　　　5-6 拍　　　　7-8 拍

圖 163

1-2 拍	身體經左向後轉,左腳後退一步成左腳在前的弓步,雙臂胸前屈。
3-4 拍	身體經右轉回來,雙臂斜上舉。
5-6 拍	收左腿,屈膝蹲,雙手扶膝,低頭含胸。
7-8 拍	還原。

第三個八拍、第四個八拍　動作說明
（圖 164、圖 165）

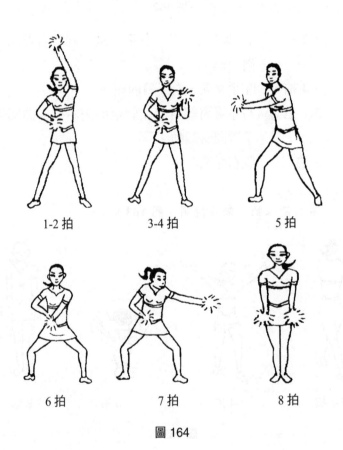

図 164

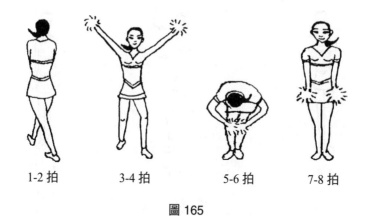

1-2 拍　　3-4 拍　　5-6 拍　　7-8 拍

圖 165

第三個八拍、第四個八拍同第一個八拍、第二個八拍，唯方向相反。

組合三

第一個八拍　動作說明（圖 166）

1 拍　　　　　2 拍　　　　　3 拍

99

4 拍

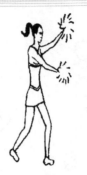

5-6 拍

7-8 拍

圖 166

1 拍	左腳向左一步，手臂打開成斜線位並做依次大繞環。
2 拍	右腳後退一步於左腳後邊，雙臂繞至側平舉。
3 拍	左腳向左一步成開立，雙臂繞至上下舉。
4 拍	右腳併左腳，雙臂胸前屈。
5-6 拍	左腳向左一步成弓步，同時雙臂左側衝拳成左 K 位。
7-8 拍	收右腳還原。

第二個八拍　動作說明（圖 167）

1 拍

2 拍

3 拍

4 拍

5-6 拍

7-8 拍

圖 167

1 拍	右腳向右一步，雙臂右胸前繞，面向右看。
2 拍	雙臂左胸前繞，面向左看。
3 拍	兩腿開立，雙手叉腰。
4 拍	兩腿收回，雙手叉腰。
5-6 拍	右腳向後退一步成左腿在前的弓步，雙臂向上衝拳。
7-8 拍	右腳還原。

第三個八拍、第四個八拍　動作說明（圖 168、圖 169）

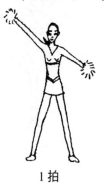
1 拍

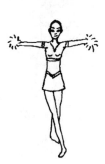
2 拍

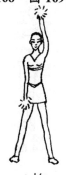
3 拍

| 4 拍 | 5-6 拍 | 7-8 拍 |

圖 168

| 1 拍 | 2 拍 | 3 拍 |

| 4 拍 | 5-6 拍 | 7-8 拍 |

圖 169

　　第三個八拍、第四個八拍同第一個八拍、第二個八拍，唯方向相反。

（四）花球舞蹈啦啦舞套路介紹

預備姿勢　動作說明（圖170）

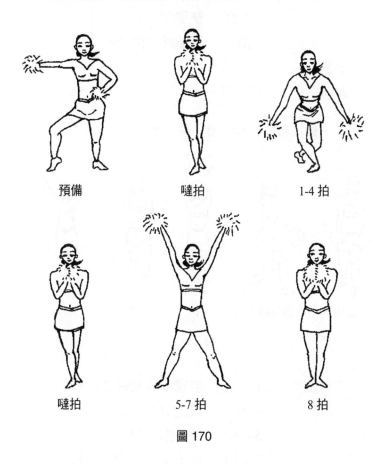

　　預備　　　　　　　噠拍　　　　　　　1-4 拍

　　噠拍　　　　　　　5-7 拍　　　　　　　8 拍

圖 170

　　預備　　　　　　左手叉腰，右臂側平舉，右腿屈膝外開
　　　　　　　　　　右腳點地，面向正前方。

手臂動作	1-4 拍	雙臂成下 V 位，噠拍挺身，雙臂屈於胸前，雙手相靠。
	5-7 拍	雙臂上舉成上 V 位。
	8 拍	雙手握持花球於胸前。
步法	1-4 拍	右腳在前鎖步。
	5-7 拍	雙腿開立。
	8 拍	雙腿跳成併步。
手型	握花球。	
面向	正前方。	

第一個八拍　動作說明（圖 171）

1-3 拍　　1-3 拍側面示範　　4 拍　　5-6 拍　　7-8 拍

圖 171

手臂動作	1-3 拍	雙臂收於大腿前方。
	4 拍	成上 H 位。
	5-6 拍	雙手抱於胸前。
	7-8 拍	成上 V 位，兩拍一動。
步法	1-3 拍	右、左、右腳依次前上步。
	4 拍	併步提踵。

　　5-8 拍　　上左腳成弓步，右膝微屈，
　　　　　　　提踵。

手型　　　　握花球。
面向　　　　正前方。

第二個八拍　動作說明（圖 172）

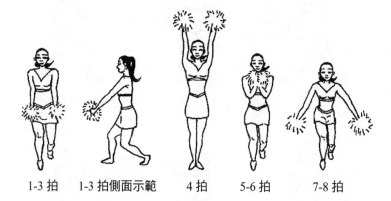

1-3 拍　　1-3 拍側面示範　　4 拍　　5-6 拍　　7-8 拍

圖 172

手臂動作　　1-3 拍　　手臂收於大腿前方。
　　　　　　4 拍　　　雙臂上舉成上 H 位。
　　　　　　5-6 拍　　雙手抱於胸前。
　　　　　　7-8 拍　　雙臂下舉成下 V 位，兩拍一
　　　　　　　　　　　動。
步法　　　　1-3 拍　　右、左、右腳依次退步。
　　　　　　4 拍　　　併步提踵。
　　　　　　5-8 拍　　左腳後退成弓步，左膝微屈，
　　　　　　　　　　　提踵。
手型　　　　握花球。

面向　　　　正前方。

第三個八拍　動作說明（圖 173）

1 拍

2 拍

3 拍

4 拍

5-6 拍

7-8 拍

圖 173

手臂動作　　1-3　　拍手臂收於大腿前方。

　　　　　　4 拍　　雙臂屈肘於胸前。

　　　　　　5-6 拍　手臂成左 K 位。

　　　　　　7-8 拍　雙臂屈肘於胸前。

步法　　　　1-4 拍　左、右、左腳依次踏步，同
　　　　　　　　　　時向左轉體 360°成併步。

5-6 拍　　邁左腳成屈膝弓步。

7-8 拍　　收左腳，併腿站立。

手型　　　握花球。

面向　　　1-4 拍　　同身體方向。

5-6 拍　　左方。

7-8 拍　　正前方。

頭位　　　5-6 拍　　身體面向左方，頭部面向正
　　　　　　　　　前方。

第四個八拍　動作說明（圖 174）

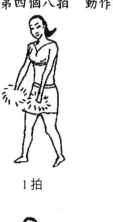

1 拍

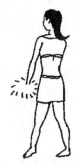

2 拍

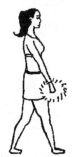

3 拍

4 拍

5-6 拍

7-8 拍

圖 174

手臂動作	1-3 拍	手臂垂於大腿前方。
	4 拍	雙臂屈肘於胸前。
	5-6 拍	手臂成 K 位。
	7-8 拍	雙臂屈肘於胸前。
步法	1-4 拍	右、左、右腳依次踏步,同時向順時針方向轉體 360°成併步。
	5-6 拍	邁右腳成屈膝弓步。
	7-8 拍	收右腳,併腿站立。
手型		握花球。
面向	1-4 拍	同身體方向。
	5-6 拍	左方。
	7-8 拍	正前方。
頭位	5-6 拍	身體面向左方,頭部面向正前方。

第五個八拍　動作說明（圖 175）

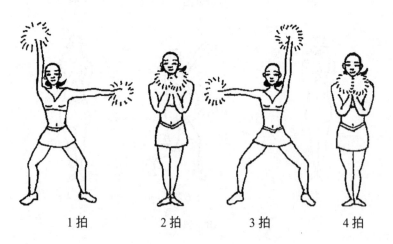

| 1 拍 | 2 拍 | 3 拍 | 4 拍 |

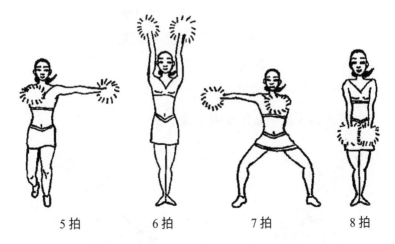

| 5 拍 | 6 拍 | 7 拍 | 8 拍 |

圖 175

手臂動作　1 拍　　右臂上舉成左 L 位。

2 拍　　屈肘於胸前。

3-4 拍　與 1-2 拍動作相同，唯方向相反。

5 拍　　右臂前舉，左臂側平舉成前 L 位。

6 拍　　雙臂上舉成上 H 位。

7 拍　　左臂前 L 位。

8 拍　　雙臂收於大腿前方。

步法　　1 拍　　左腳向左側邁步同時半蹲。

2 拍　　收左腳成併步。

3 拍　　與 1 拍動作相同，唯方向相反。

4 拍　　與 1 拍動作相同，唯方向相反。

5 拍　　左腳上步成前弓步。

6 拍　　併步雙腳提踵。

7 拍　　　右腳向右側邁步同時半蹲。

8 拍　　　收右腳，併腿站立。

手型　　　握花球。

面向　　　正前方。

第六個八拍　動作說明（圖 176）

1-2 拍　　　　　　　　　　　　3-4 拍

5-6 拍　　5-6 拍側面示範　　7-8 拍　　7-8 拍側面示範

圖 176

手臂動作　　1-2 拍　　成右上斜線。

3-4 拍　　左上斜線。

5-6 拍　　含胸，雙臂收於胸前。

7-8 拍　　雙手併攏，雙臂前伸。

步法	1-2 拍	邁右腳成右弓步。
	3-4 拍	重心左移成左弓步。
	5-6 拍	屈膝併步。
	7-8 拍	前邁左腳，成屈腿弓步，右腳跟提起。
手型		握花球。
面向		正前方。
頭位		5-6 拍低頭。

第七個八拍　動作說明（圖 177）

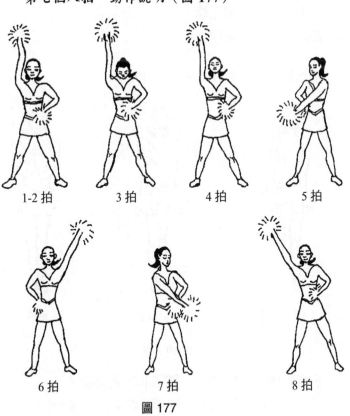

1-2 拍　　3 拍　　4 拍　　5 拍

6 拍　　7 拍　　8 拍

圖 177

手臂動作　　1-2 拍　　成右臂高衝拳。

　　　　　　3-4 拍　　點頭一次。

　　　　　　5 拍　　　成右斜下衝拳。

　　　　　　6 拍　　　從右下方擺至左上方成左側
　　　　　　　　　　　上衝拳。

　　　　　　7-8 拍　　與 5-6 拍動作相同，唯方向
　　　　　　　　　　　相反。

步法　　　　1-4 拍　　左腳向後側邁出成分腿站立。

　　　　　　5-6 拍　　保持不動。

手型　　　　握花球。

面向　　　　正前方。

第八個八拍　　動作說明（圖 178）

１、３、５拍　　　　２、４、６拍　　　　７、８拍

圖 178

手臂動作　　1-6 拍　　雙臂收於大腿前方。

　　　　　　7-8 拍　　雙手抱於胸前，成加油位。

步法	1-6 拍	左右腳依次踏步。
	7-8 拍	成併步。
手型	握花球。	
面向	正前方。	

第九個八拍　動作說明（圖 179）

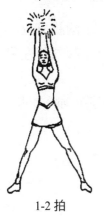

1-2 拍

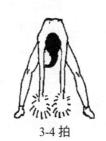

3-4 拍

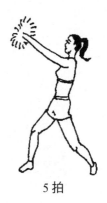

5 拍

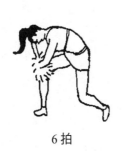

6 拍

7 拍

8 拍

圖 179

手臂動作	1-2 拍	雙手上舉成上 A 位。
	3-4 拍	雙手向下成 H 位。

113

	5 拍	雙臂平行向右斜上方衝拳。
	6 拍	雙手下壓扶右膝。
	7 拍	雙臂收於體前。
	8 拍	屈臂收於腰間。
步法	1-2 拍	雙腳大分腿站立。
	3-4 拍	屈膝俯身。
	5 拍	身體右轉後靠，兩腿分立半蹲，重心移至左腳同時左腳跟提起。
	6 拍	保持體位重心移至兩腿之間。
	7 拍	跳成併步直立。
	8 拍	右腳在前成鎖步。
手型	握花球。	
面向	5-6 拍	右前方。
	7 拍	左方。
頭位	1-5 拍	眼隨手走。
	6 拍	低頭。
	7 拍	左方。
	8 拍	正前方。

第十個八拍　動作說明（圖 180）

手臂動作	1 拍	雙手上舉成上 H 位。
	2 拍	雙臂經體側由上向下壓。
	3-7 拍	扶右膝。
	8 拍	雙臂垂於大腿前方。

步法　　　　1 拍　　右腳支撐左腳向側擺腿。

2 拍　　成左腳前鎖步。

3-7 拍　身體右轉前俯身，兩腿分立
　　　　半蹲，重心在兩腳之間同時
　　　　左腳跟提起。

8 拍　　雙腿併立。

手型　　　　握花球。

面向　　　　1 拍　　正前方。

2 拍　　右前方。

3-7 拍　右方。

8 拍　　正前方。

頭位　　　　1、2、8 拍 正前方。

3-7 拍　低頭。

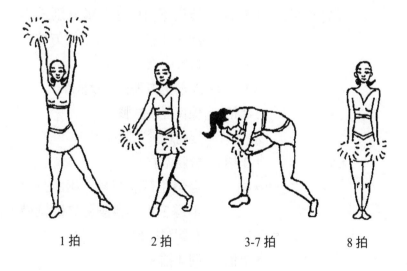

　　1 拍　　　　　2 拍　　　　　3-7 拍　　　　8 拍

圖 180

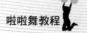
第十一個八拍　動作說明（圖181、圖182）

第一組

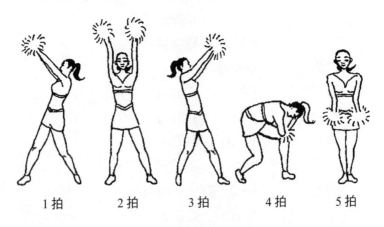

1拍　　2拍　　3拍　　4拍　　5拍

圖181

手臂動作	1-3拍	雙臂成 II 位上舉分別於右前、正前、左前三個方位各敲擊一次。
	4拍	左前上方垂直下壓扶膝。
	5-7拍	保持雙手扶膝。
	8拍	雙臂收於大腿前方。
步法	1-3拍	分腿站立。
	4拍	身體左轉前俯身，兩腿分立半蹲，重心與兩腳之間同時左腳跟提起。
	5-7拍	同4拍。
	8拍	雙腿併步直立。

手型	握花球。	
面向	1 拍	右前方。
	2 拍	正前方。
	3 拍	左前方。
	4-7 拍	左前方。
	8 拍	正前方。
頭位	1-3 拍	眼隨手走。
	4-7 拍	低頭。
	8 拍	正前方。

第二組

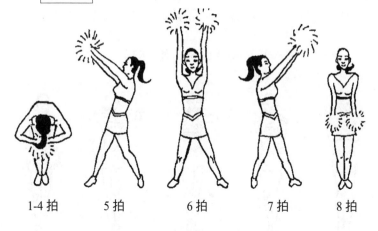

| 1-4 拍 | 5 拍 | 6 拍 | 7 拍 | 8 拍 |

圖 182

手臂動作	1-4 拍	保持雙手扶膝。
	5-7 拍	雙臂成 H 位上舉分別於右前、正前、左前三個方位各敲擊一次。
	8 拍	雙臂收於大腿前方。
步法	1-4 拍	雙腿併攏屈膝。

	5-7 拍	分腿站立。
	8 拍	併步直立。
手型		握花球。
面向	1-4 拍	面朝下。
	5 拍	右前方。
	6 拍	正前方。
	7 拍	左前方。
	8 拍	正前方。
頭位	1-4 拍	低頭。
	5-7 拍	腿隨手走。
	8 拍	正前方。

第十二個八拍　動作說明（圖 183）

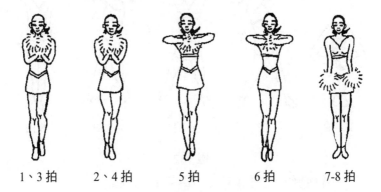

| 1、3 拍 | 2、4 拍 | 5 拍 | 6 拍 | 7-8 拍 |

圖 183

手臂動作	1-4 拍	兩臂屈肘於胸前
		（成加油位）。
	5-6 拍	兩臂屈肘成短 T 位。

	7-8 拍	雙臂收於大腿前方。
步法	1-6 拍	左右腳依次踏步。
	7-8 拍	還原。
手型		握花球。
面向		正前方。

第十三個八拍　動作說明（圖 184）

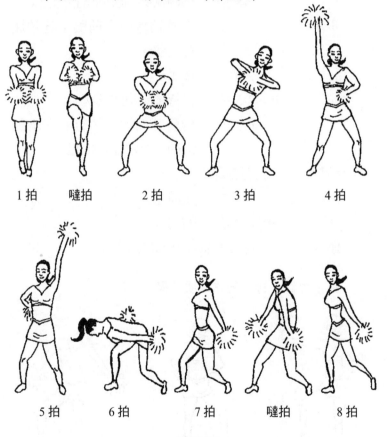

圖 184

手臂動作　　1 拍　　兩臂由體側擺至腹前；噠拍

		兩臂屈肘收於腰側。
	2 拍	兩臂向前衝。
	3 拍	屈肘成短 T 位於胸前。
	4 拍	成右手斜上衝拳，左手叉腰。
	5 拍	成左手斜上衝拳，右手叉腰。
	6 拍	兩臂下 V，上體前傾。
	7-8 拍	向前振胸兩次同時抬起上體。
步法	1 拍	右腳經地面向前踹；噠拍屈膝收腿。
	2 拍	成馬步。
	3-5 拍	保持馬步小跳三次。
	6-8 拍	兩腿分立半蹲，重心在兩腳之間同時左腳跟提起。
手型		握花球。
面向	1-5 拍	正前方。
	6-8 拍	右前方。
頭位		除 6 拍低頭其餘均向正前方。

第十四個八拍　動作說明（圖 185）

1 拍　　　　2 拍　　　　3 拍

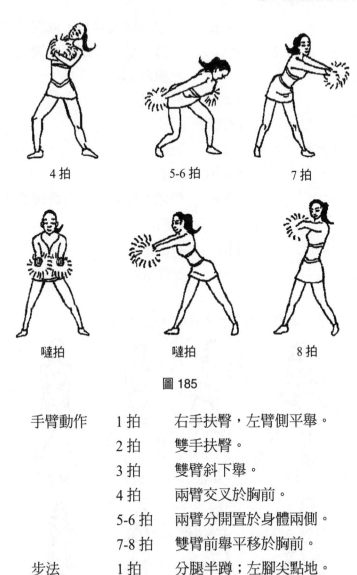

4拍　　　　　　5-6拍　　　　　　7拍

嗒拍　　　　　　嗒拍　　　　　　8拍

圖185

手臂動作	1拍	右手扶臀，左臂側平舉。
	2拍	雙手扶臀。
	3拍	雙臂斜下舉。
	4拍	兩臂交叉於胸前。
	5-6拍	兩臂分開置於身體兩側。
	7-8拍	雙臂前舉平移於胸前。
步法	1拍	分腿半蹲；左腳尖點地。
	2拍	動作相同，唯方向相反。
	3拍	同1拍動作。
	4拍	兩腿分立，右腳屈膝起踵。

	5-6 拍	身體左轉前俯身，兩腿分立半蹲，重心在兩腳之間同時左腳跟提起。
	7-8 拍	分腿開立。
手型		握花球。
面向	1-4 拍	正前方。
	5-6 拍	左前方。
	7-8 拍	經過左前方正前方最後到達右前方。
頭位	3 拍	右側屈。
	4 拍	左側屈。

第十五個八拍　動作說明（圖 186）

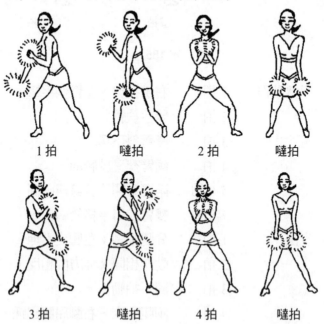

1 拍	噠拍	2 拍	噠拍

3 拍	噠拍	4 拍	噠拍

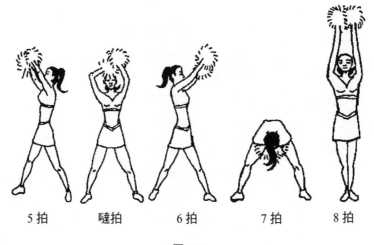

| 5 拍 | 噠拍 | 6 拍 | 7 拍 | 8 拍 |

圖 186

手臂動作	1 拍	右臂下伸，左臂屈肘於胸前；噠拍左臂下伸，右臂屈肘於胸前。
	2 拍	雙臂成加油位；噠拍成 H 位。
	3 拍	動作同 1 拍，唯方向相反。
	4 拍	動作同 2 拍。
	5-6 拍	前臂上舉內繞環，經右側平移至左側。
	7 拍	含胸低頭雙臂屈於胸前。
	8 拍	雙臂成上 A 位。
步法	1 拍	雙腿分立重心移至右腳。
	2 拍	重心於兩腳之間分腿站立。
	3 拍	雙腿分立重心移至左腳。
	4 拍	重心於兩腳之間分腿站立。

	5-6 拍	分腿站立。
	7 拍	屈膝前俯身。
	8 拍	跳成併步。
手型		握花球。
面向	1 拍	右前方。
	2 拍	正前方。
	3 拍	左前方。
	4 拍	正前方。
	5 拍	右前方。
	6 拍	左前方。
	7 拍	面朝下。
	8 拍	正前方。
頭位	1-4 拍	正前方。
	5-6 拍	眼隨手走。
	7 拍	低頭。
	8 拍	眼隨手走。

第十六個八拍　動作說明（圖 187）

手臂動作	1、3 拍	右手屈肘扶於右胯，左手屈肘外擺於體側。
	2 拍、4 拍	動作相同，唯方向相反。
	5-7 拍	成下 M 位。
	8 拍	屈肘於胸前。
步法	1-4 拍	左、右腳依次前走鎖步。
	5-7 拍	右、左腳依次上步。

8 拍　　併步。

手型　　握花球。

面向　　正前方。

1 拍（同 3 拍）　　　　2 拍（同 4 拍）　　　　5 拍

6 拍　　　　　　　7 拍　　　　　　　8 拍

圖 187

第十七個八拍　動作說明（圖 188）

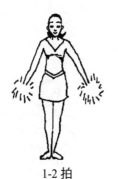 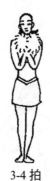 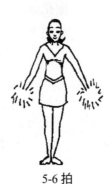 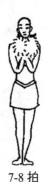

1-2 拍　　　　3-4 拍　　　　5-6 拍　　　　7-8 拍

圖 188

手臂動作	1-2 拍	側下舉。
	3-4 拍	屈肘於胸前（成加油位）。
	5-8 拍	重複 1-4 拍動作。
步法	1-4 拍	直立。
	5-8 拍	同上。
手型		握花球。
面向		正前方。

第十八個八拍　動作說明（圖 189）

手臂動作	1 拍	左臂上舉；右臂下舉。
	2-7 拍	左臂帶動右臂做風火輪。
	8 拍	成胸前屈臂重疊。
步法	1-7 拍	屈膝併腿彈動，一拍一動。
	8 拍	站立。
手型		握花球。
面向		正前方。

126

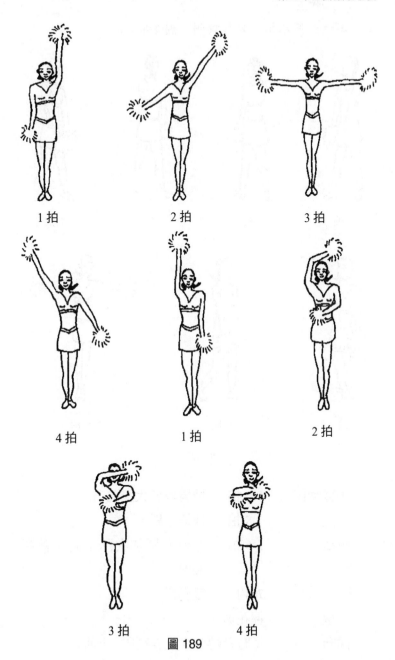

1 拍　　　　2 拍　　　　3 拍

4 拍　　　　1 拍　　　　2 拍

3 拍　　　　4 拍

圖 189

第十九個八拍　動作說明（圖 190）

1 拍　　　　　2 拍　　　　　3 拍　　　　　4 拍

5 拍　　　　　　6 拍　　　　　　7-8 拍

圖 190

手臂動作　　1-6 拍　　雙臂收於大腿前方。
　　　　　　7-8 拍　　成側平舉。
步法　　　　1-6 拍　　左、右腳依次踏步向左轉體
　　　　　　　　　　　360°。
　　　　　　7-8 拍　　雙腳併立。
手型　　　　握花球。
面向　　　　逆時針轉 360°，7-8 拍　正前方。

第二十個八拍　動作說明（圖191、圖192）

正面示範

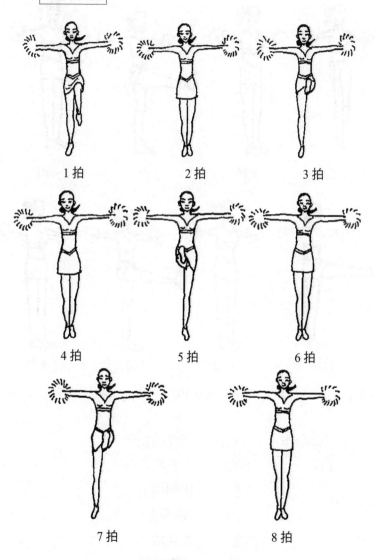

1拍　　　　　　2拍　　　　　　3拍

4拍　　　　　　5拍　　　　　　6拍

7拍　　　　　　8拍

圖191

側面示範

1 拍　　　　2 拍　　　　3 拍　　　　4 拍

5 拍　　　　6 拍　　　　7 拍　　　　8 拍

圖 192

手臂動作	1-8 拍	手臂前側舉。
步法	1 拍	左側吸腿跳。
	2 拍	併腿跳。
	3 拍	左踢腿跳。
	4 拍	併腿跳。
	5 拍	右踢腿跳。

6 拍　　併腿跳。

7 拍　　左踢腿跳。

8 拍　　雙腳並立。

手型　　　握花球。

面向　　　正前方。

第二十一個八拍　動作說明（圖 193）

1-2 拍　　　　　　　3-4 拍

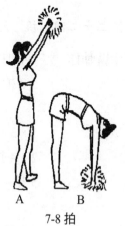

5-6 拍　　　　　　7-8 拍

圖 193

註：這是一組雙人配合動作，括號註明是配合動作。

手臂動作　　1-2 拍　　雙手扶髖。

3-4 拍　　A 向前拋花球（3-4 拍 B 兩臂
　　　　　前平舉）。

5-6 拍　　A 接花球（5-6 拍 B 向後遞花
　　　　　球）。

7-8 拍　　A 上舉花球（7-8 拍 B 俯身撿
　　　　　花球）。

步法　　　　1-4 拍　　分腿站立。

5-8 拍　　同上。

手型　　　　拿花球，遞花球。

面向　　　　右方。

頭位　　　　1-2 拍　　A、B 正前方。

3-4 拍　　A 低頭 B（前方）。

5-6 拍　　A、B 前方。

7-8 拍　　前方（B 低頭）。

第二十二個八拍　動作說明（圖 194）

手臂動作　　1-4 拍　　右臂高衝拳。

5-8 拍　　左手叉腰，右手隨胯左、右
　　　　　依次擺動，一拍一動。

步法　　　　1、3 拍　　左腳上步。

2、4 拍　　右腳上步。

5 拍　　　左腳向左移動成開立，雙腿
　　　　　屈膝，右腳點地。

6-8 拍　　腿隨髖部左、右擺動。

手型　　　　握花球。
面向　　　　正前方。

1、3 拍　　　　　2、4 拍　　　　　5 拍

6 拍　　　　　7 拍　　　　　8 拍

圖 194

第二十三個八拍　動作說明（圖195）

手臂動作	1-4 拍	雙臂依次向左斜下、右斜下、左斜上、右斜上推動。
	5 拍	側平舉；噠拍屈肘外繞環。
	6 拍	側平舉。
	7 拍	雙臂收於體側。
	8 拍	拍成 X 位。
步法	1-4 拍	左腳邁出十字步。
	5-6 拍	左側身併步走。
	7 拍	邁左腳右後轉體180°。
	8 拍	左腳在前成弓步。
手型		握花球。
面向	1-2 拍	正前方。
	3 拍	左前方。
	4 拍	右前方。
	5-6 拍	正前方。
	7 拍	左後方。
	8 拍	左方。
頭位	1-2 拍	正前方。
	3-4 拍	眼隨手走。
	5-6 拍	正前方。
	7 拍	左後方。
	8 拍	左方。

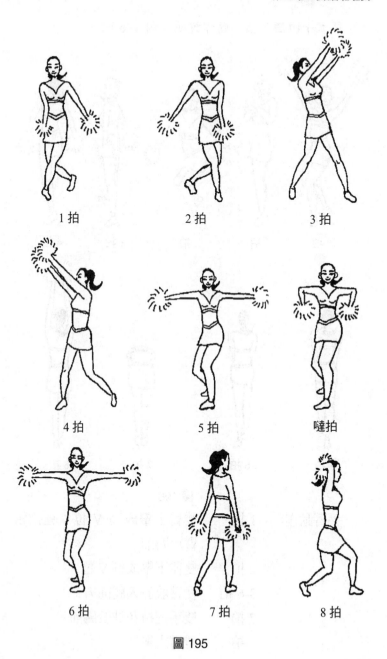

1 拍　　　　2 拍　　　　3 拍

4 拍　　　　5 拍　　　　噠拍

6 拍　　　　7 拍　　　　8 拍

圖 195

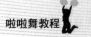

第二十四個八拍　動作說明（圖 196）

圖 196

手臂動作	1 拍	雙臂上舉成高 V 位；噠拍屈臂於胸前。
	2 拍	雙臂下舉成倒 V 位。
	3-6 拍	雙臂收於大腿前方。
	7 拍	雙手握持花球於胸前。
	8 拍	雙臂上舉。

步法　　　　1-2 拍　　右腿側併步走。

　　　　　　3-6 拍　　向左後方邁步轉體 180°。

　　　　　　7 拍　　　併步團身半蹲。

　　　　　　8 拍　　　併步提踵。

手型　　　　握花球。

面向　　　　1-3 拍　　正前方。

　　　　　　4-8 拍　　後方。

頭位　　　　1-3 拍　　正前方。

　　　　　　4-8 拍　　後方。

結束動作（圖 197）

圖 197

手臂　　　　右臂於斜前下方，左臂屈肘於頭部後方。

步法　　　　分腿站立並屈膝，左腳前腳掌點地屈膝外
　　　　　　開。

手型　　　　握花球。

面向　　　　右方。

頭位　　　　正前方。

二、街舞舞蹈啦啦舞

街舞舞蹈啦啦舞是一項深受廣大青年學生喜愛的運動，街舞舞蹈啦啦舞是在舞蹈啦啦舞基本技術特徵的基礎上融入大量的街舞元素所形成的，街舞啦啦舞的成套動作強調街頭舞蹈風格和形式，注重動作的風格特徵以及身體各部位的律動與控制，要求動作的節奏、一致性與音樂和諧一致，同時也可附加一定的強度動作，如包括不同跳步的變換及組合或其他配合練習。

（一）街舞舞蹈啦啦舞的技術特點

（1）街舞啦啦舞是街舞與啦啦舞的完美結合，是用街舞動作體現啦啦隊風格、用啦啦舞動作體現街舞文化的一個獨特的舞種。其特點是既有街舞的個性新潮和帥氣瀟灑，又不乏啦啦隊的熱情奔放和強烈的團隊意識。

（2）街舞舞蹈啦啦舞屬於集體項目，練習過程中要注意動作的一致性，在成套動作中，街舞啦啦舞需要按照組別來進行隊形、層次的變化以及對比動作的量化。編排過程中要注意以動作鬆弛有度的強度突出運動舞蹈的特徵。

（3）街舞舞蹈啦啦舞要充分體現啦啦舞的運動特徵，即發力短促，制動性強，由於街舞啦啦舞是集體的項目，因此，為了達到高度的一致性，街舞啦啦舞更注重於手臂的控制力和身體的制動。

（4）除了操化隊形之外，街舞啦啦舞需要按照組別來穿插難度，並且要求集體完成難度，因此，全體人員的

身體素質及綜合能力要求更高一些。

（5）街舞舞蹈啦啦舞的比賽沒有服裝要求，成套動作風格多樣，主題鮮明。

（6）街舞舞蹈啦啦舞的比賽沒有邊線裁判員，在比賽規則規定的有效區域內，隊員可以盡情發揮自身及團隊的個性。

（二）街舞舞蹈啦啦舞自編組合

組合一

第一個八拍　動作說明（圖198）

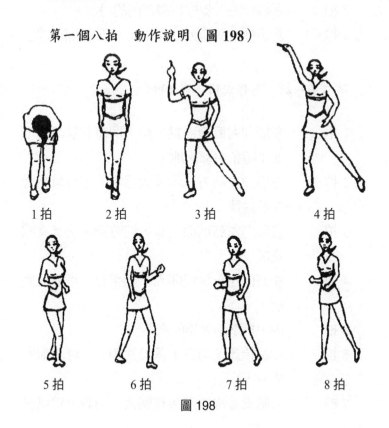

1拍　　2拍　　3拍　　4拍

5拍　　6拍　　7拍　　8拍

圖198

1-2 拍	從右腳開始，向前走三步，低頭含胸身體做向前的波浪，雙臂垂於體側。
3 拍	重心落在右腿，左腳經前、旁、後劃一圈，右手高於右肩向上劃一圈。
4 拍	同 3 拍重複做一次。
5 拍	左腳向右腳後面點一步，同時右腳離開地面；噠拍右腳落地。
6 拍	左腳向左前方一步成左腳在前的弓步，兩臂自然彎曲於體側。
7 拍	右腳向右一步成右腳在前的弓步。
8 拍	胸部做一個前旁後的律動，同時抬起左腿。

第二個八拍　動作說明（圖 199）

1 拍	左腳向右腳後面點一步，同時右腳離開地面；噠拍右腳落地。
2 拍	左腳向左前方一步成大弓步，兩臂自然彎曲於體側。
3 拍	右腳向左腳前面一步，同時兩手交叉立圓繞環一周。
4 拍	左腳向左一步成開立，兩手交叉下壓於體前。
5 拍	兩手握拳兩臂體前交叉。
6 拍	左腿抬起，前臂下垂於體側，上臂和前臂成 90°。
7 拍	右腿支撐從左邊跳轉朝後，同時手臂以肘

關節為軸向上擺。

8拍　　　同7拍。

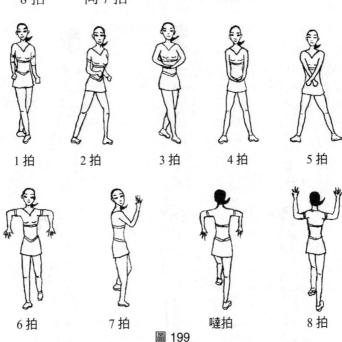

1拍　　　2拍　　　3拍　　　4拍　　　5拍

6拍　　　7拍　　　噠拍　　　8拍

圖199

第三個八拍　動作說明（圖200）

1拍　　　左腳落地的同時雙腳以腳掌為軸，向右頂
　　　　　胯，兩前臂向右擺。

2拍　　　雙腳以腳掌為軸，向左頂胯，兩前臂向左擺。

3拍　　　以左腳為軸，右腳掌點地頂胯，兩手立掌
　　　　　同時在體前由右向左繞環。

4拍　　　同3拍繼續左轉。

5拍　　　屈右腿，左手下擺；噠拍屈左腿，右手下壓。

6拍　　　同5拍。

7 拍　　　左腿抬起，雙手上舉。

8 拍　　　左腳落於左前方，雙手抱頭。

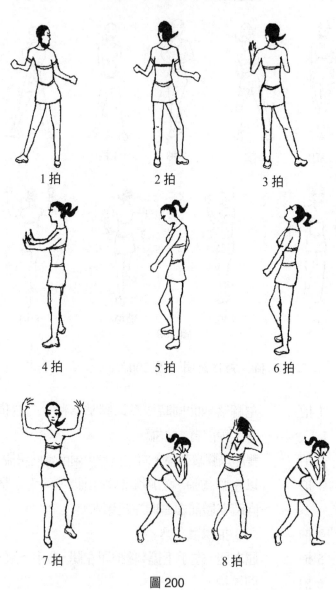

1 拍　　　　　　2 拍　　　　　　3 拍

4 拍　　　　　　5 拍　　　　　　6 拍

7 拍　　　　　　　　8 拍

圖 200

第四個八拍　動作說明（圖 201）

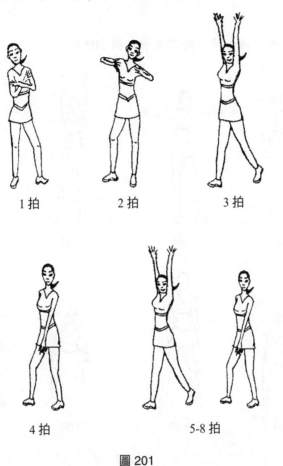

1 拍　　　　　2 拍　　　　　3 拍

4 拍　　　　　5-8 拍

圖 201

1 拍	重心在右腿，屈左腿，雙手抱於胸前。
2 拍	重心在左腿，屈右腿，雙手扶肩。
3-4 拍	右腳開始向右前方恰恰步，同時雙手從上往下擺。
5-8 拍	同 3-4 拍，可以分組做。

組合二

第一個八拍　動作說明（圖202）

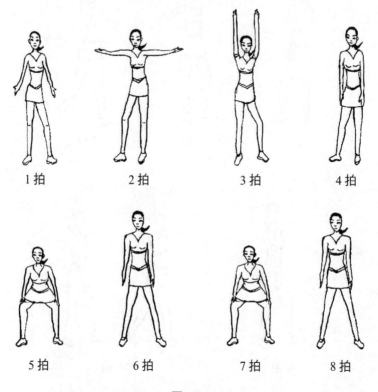

1拍	2拍	3拍	4拍

5拍	6拍	7拍	8拍

圖202

1-4拍　　雙腿開立，一拍一換重心，雙手臂經體側
　　　　　向上擺經過頭頂，再還原至體側。

5拍　　　左腳向左一步成半蹲，雙手扶膝，上體前
　　　　　傾。

6拍　　　兩腿伸直。

7-8拍　　同5-6拍，分組做。

第二個八拍 動作說明（圖 203）

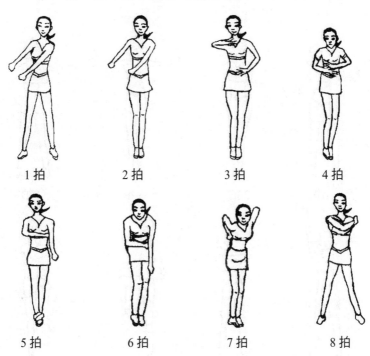

| 1拍 | 2拍 | 3拍 | 4拍 |

| 5拍 | 6拍 | 7拍 | 8拍 |

圖 203

1拍	左腳向左一步，雙臂向右擺。
2拍	右腳併左腳。
3拍	胸部做繞環，雙手扶胸腹。
4拍	雙腿微屈，含胸。
5拍	右腳向前一步，左腳向右擺，同時右手托左肘，左臂從上向下擺。
6拍	左腳併右腳。
7拍	雙臂體側彎曲，上體前屈。
8拍	雙腳同時跳起，成開立，雙臂抱肩。

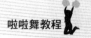
第三個八拍　動作說明（圖204）

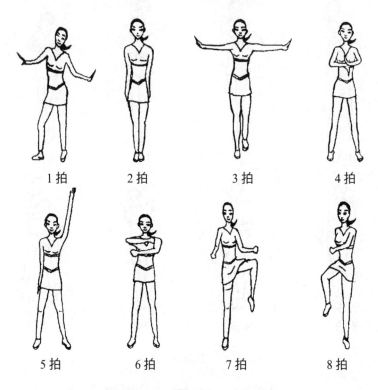

圖204

1拍	右腳向前側一步，手臂向側外擺。
2拍	收右腳，手臂還原於體側。
3拍	右腳向前一步，兩臂側平舉。
4拍	左腳向前一步成開立，雙手掌根靠攏，左手指尖朝上，右手指尖朝下。
5拍	左臂上舉，右臂下舉。
6拍	兩臂胸前平屈握拳，右臂在上，左臂在下。
7拍	吸左腿，前臂外展，拳心朝上。

8 拍　　　吸右腿，左臂前擺內收，右臂自然後擺，
　　　　　兩手握拳。

第四個八拍　動作說明（圖 205）

1 拍　　　　2 拍　　　　3 拍　　　　4 拍

5 拍　　　　6 拍　　　　7 拍　　　　8 拍

圖 205

1-2 拍　　　手臂依次大繞環至右斜上舉。

3 拍　　　　右膝跪地，左手扶左膝，右手扶地。

4 拍　　　　左腿向左側伸直，雙手扶地。

5 拍　　　　收左腿，雙手扶地。

6 拍　　　　左腳上前一步，左手扶左膝，右手扶地。

　　　　　　雙腳開始向右恰恰步，同時雙臂向上繞環。

7 拍　　　站立同時右腳向右一步或開立，五指張
　　　　　開，右手斜上舉，左手擺於臉側。

8 拍　　　左手斜上舉，右手擺於臉側。

（三）街舞舞蹈啦啦舞套路介紹

組合一

第一個八拍　動作說明（圖 206）

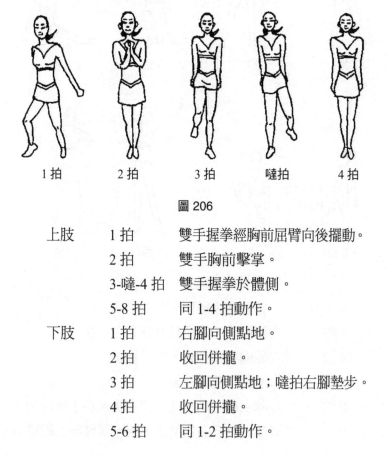

1 拍　　　2 拍　　　3 拍　　　噠拍　　　4 拍

圖 206

上肢　　1 拍　　　雙手握拳經胸前屈臂向後擺動。

　　　　2 拍　　　雙手胸前擊掌。

　　　　3-噠-4 拍　雙手握拳於體側。

　　　　5-8 拍　　同 1-4 拍動作。

下肢　　1 拍　　　右腳向側點地。

　　　　2 拍　　　收回併攏。

　　　　3 拍　　　左腳向側點地；噠拍右腳墊步。

　　　　4 拍　　　收回併攏。

　　　　5-6 拍　　同 1-2 拍動作。

7-8 拍　　同 3-4 拍動作。

第二個八拍　動作說明（圖 **207**）

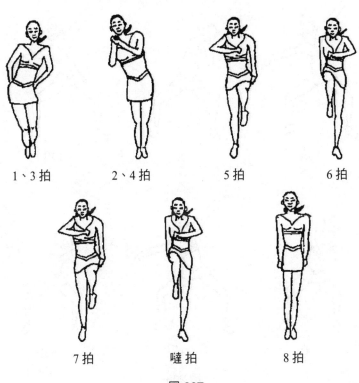

1、3 拍　　　2、4 拍　　　5 拍　　　6 拍

7 拍　　　嗒 拍　　　8 拍

圖 207

上肢　1、3 拍　擊腿部兩側。

　　　2、4 拍　胸前擊掌。

　　　5-8 拍　單臂依次胸前平屈（8 拍還原直
　　　　　　　立）。

下肢　1-4 拍　雙腿彈動。

　　　5-8 拍　左右腿依次抬起，支撐腿保持彈
　　　　　　　動（8 拍還原直立）。

第三個八拍　動作說明（圖208）

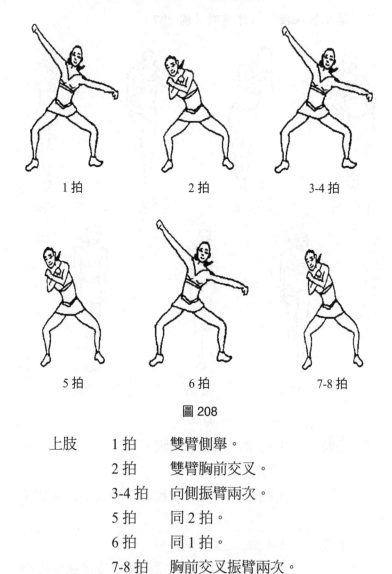

1拍　　　　　　　　2拍　　　　　　　3-4拍

5拍　　　　　　　　6拍　　　　　　　7-8拍

圖208

上肢　　1拍　　　　雙臂側舉。

　　　　2拍　　　　雙臂胸前交叉。

　　　　3-4拍　　　向側振臂兩次。

　　　　5拍　　　　同2拍。

　　　　6拍　　　　同1拍。

　　　　7-8拍　　　胸前交叉振臂兩次。

下肢　　左腳向側邁出同時做雙腳彈動（up down）。

第四個八拍　動作說明（圖 **209**）

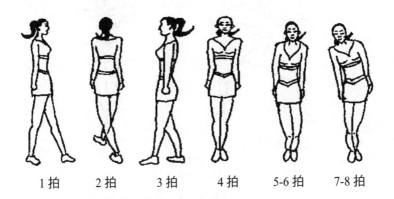

| 1 拍 | 2 拍 | 3 拍 | 4 拍 | 5-6 拍 | 7-8 拍 |

圖 209

上肢　　1-8 拍　　兩臂自然擺動。

下肢　　1-4 拍　　向前走步。

　　　　5-8 拍　　雙腿彈動（up down）。

組合二

第一個八拍 動作說明（圖 **210**）

1-2 拍　　　　　　　　3-4 拍

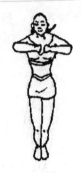

5-6 拍　　　　　　　　7-8 拍

圖 210

上肢	1-2 拍	雙臂側平舉並向前振胸兩次。
	3-4 拍	雙臂胸前平屈並振胸兩次。
	5-6 拍	動作同 1-2 拍。
	7-8 拍	動作同 3-4 拍。
下肢	1-2 拍	右腳向側邁出同時彈動。
	3-4 拍	收回併攏。
	5-6 拍	動作同 1-2 拍，唯方向相反。
	7-8 拍	動作同 3-4 拍。

第二個八拍　動作說明（圖 211）

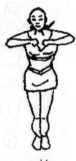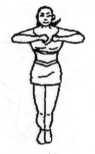

1 拍　　　　2 拍　　　　3 拍　　　　4 拍

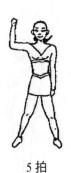 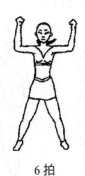 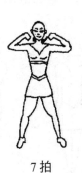

5 拍　　　　6 拍　　　　7 拍　　　　8 拍

圖 211

上肢	1 拍	雙臂側平舉。
	2 拍	雙手屈臂於胸前。
	3 拍	同 1 拍，唯方向相反。
	4 拍	同 2 拍。
	5 拍	右臂肩側屈。
	6 拍	雙臂肩側屈。
	7 拍	雙手順身體兩側穿下。
	8 拍	還原成直立。
下肢	1 拍	左後側併步。
	2 拍	併腿下蹲。
	3 拍	同 1 拍，唯方向相反。
	4 拍	同 2 拍。
	5 拍	右腳向右側邁出。
	6 拍	左腳向左側邁出。
	7 拍	原地不動。
	8 拍	小跳收回併攏。

第三個八拍　動作說明（圖 212）

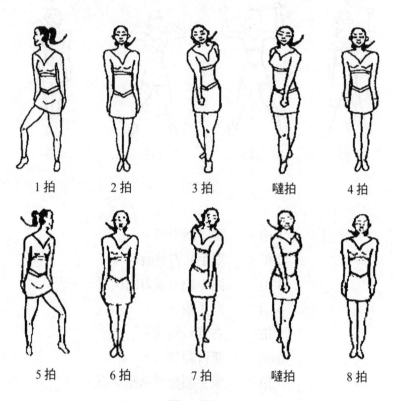

1 拍	2 拍	3 拍	噠拍	4 拍

5 拍	6 拍	7 拍	噠拍	8 拍

圖 212

上肢	1 拍	頭轉向右側。
	2 拍	還原。
	3-噠-4 拍	從右至左依次繞肩。
	5 拍	頭轉向左側。
	6 拍	還原，手臂始終放鬆於體側從右至左依次繞肩。
	7-噠-8 拍	右左腳依次向前走三步。
下肢	1 拍	右腳向側點地。

2 拍　　收回併攏。

3-噠-4 拍　左右腳依次向前走三步，同時收回併攏。

5-6 拍　　動作同 1-2 拍，唯方向相反。

7-噠-8 拍　左右腳依次向前走三步。

第四個八拍　動作說明（圖 213）

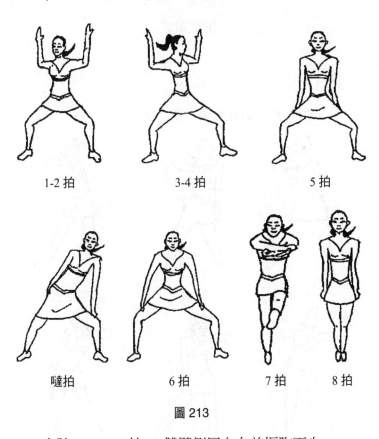

| 1-2 拍 | 3-4 拍 | 5 拍 |

| 噠拍 | 6 拍 | 7 拍 | 8 拍 |

圖 213

上肢　　1-2 拍　雙臂側屈向右前振胸兩次。

　　　　3-4 拍　動作同 1-2 拍，唯方向相反。

5-6 拍　　胸部向前左右依次繞環。

7 拍　　雙臂體前交叉。

8 拍　　還原。

下肢　　1-4 拍　　右腳向側邁出同時彈動四次。

5-6 拍　　雙腳開立。

7 拍　　左腿向前彈踢，同時右腿向後跳起。

8 拍　　併攏還原。

組合三

第一個八拍　　動作說明（圖 214）

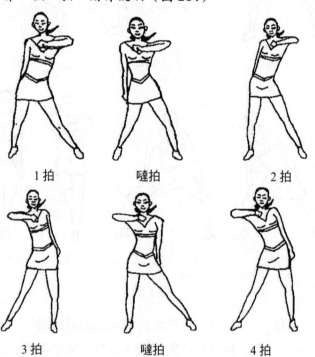

1 拍　　　　　　　　噠拍　　　　　　　　2 拍

3 拍　　　　　　　　噠拍　　　　　　　　4 拍

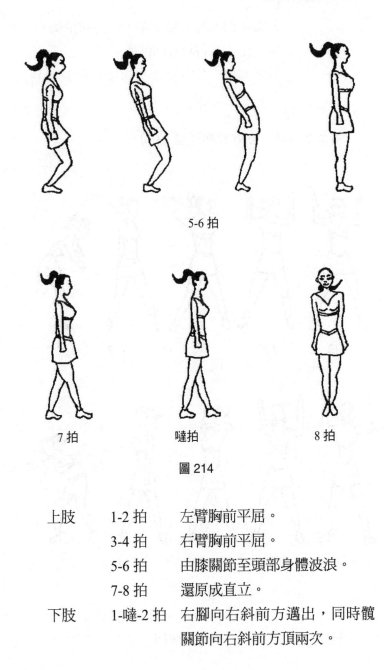

5-6 拍

7 拍　　　　　　　噠拍　　　　　　　8 拍

圖 214

上肢	1-2 拍	左臂胸前平屈。
	3-4 拍	右臂胸前平屈。
	5-6 拍	由膝關節至頭部身體波浪。
	7-8 拍	還原成直立。
下肢	1-噠-2 拍	右腳向右斜前方邁出，同時髖關節向右斜前方頂兩次。

3-噠-4 拍　同 1-噠-2 拍，唯方向相反。

5-6 拍　　右腳收回併攏。

7-噠-8 拍　左右腳依次向後走步並回到正面。

第二個八拍　動作說明（圖 215）

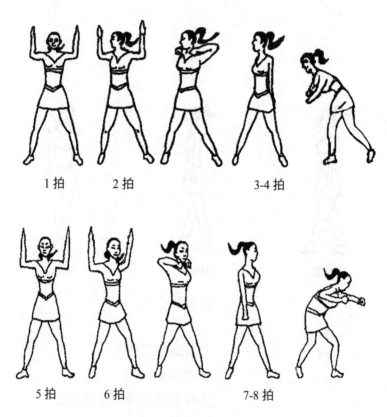

1 拍　　　2 拍　　　　　　3-4 拍

5 拍　　6 拍　　　　　　7-8 拍

圖 215

上肢　　1 拍　　兩臂肩側屈。

	2 拍	身體轉至右斜前方。
	3-4 拍	手臂經兩側至體前下屈。
	5-8 拍	動作同 1-4 拍，唯方向相反。
下肢	1-4 拍	右腳向右側邁出，雙腳開立。
	5-8 拍	動作同 1-4 拍，唯方向相反。

第三個八拍　動作說明（圖 216）

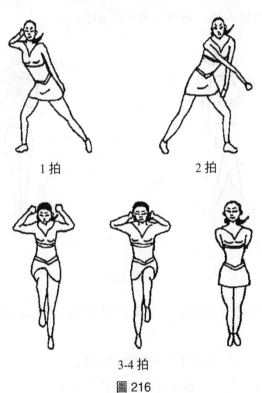

1 拍　　　　　　　　2 拍

3-4 拍

圖 216

上肢	1 拍	右臂屈至右耳旁經體前伸至左側。
	2 拍	雙臂腹前交叉。
	3 拍	雙臂耳側屈。

4 拍　　　雙臂繞落至體後拍手。

5-8 拍　　動作同 1-4 拍。

下肢　　1 拍　　　左腳側點地成右弓步。

2 拍　　　動作同 1 拍，唯方向相反。

3-4 拍　　雙腳輪換踏步並彈動兩次。

5-8 拍　　動作同 1-4 拍。

第四個八拍　　動作說明（圖 217）

1-2 拍

3-4 拍

圖 217

上肢　　1-3 拍　　手臂自然擺動，噠-4 拍擊掌兩
　　　　　　　　　次。

5-8 拍　　動作同 1-4 拍。

下肢　　　　　　　走步（可以變換隊形）。

組合四

第一個八拍　動作說明（圖 218）

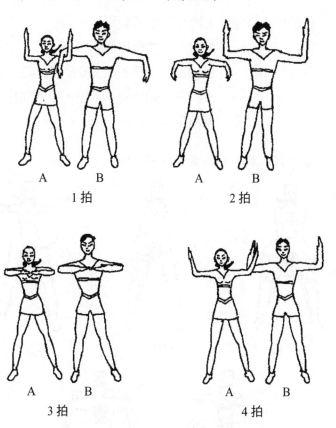

圖 218

A動作　上肢　1拍　　雙臂肩側屈。

　　　　　　　2拍　　雙臂肩下屈。

　　　　　　　3-4拍　上臂不動，前臂經前繞一周
　　　　　　　　　　　半。

5-6 拍　　動作同 1-2 拍，唯方向相反。

7-8 拍　　動作同 3-4 拍，唯方向相反。

下肢　雙腳開立。

B 動作　　上肢　1 拍　　雙臂肩下屈。

2 拍　　雙臂肩側屈。

3-4 拍　　上臂不動，前臂經後繞一周。

5-8 拍　　動作同 1-4 拍，唯方向相反。

下肢　雙腳開立。

第二個八拍　動作說明（圖 219）

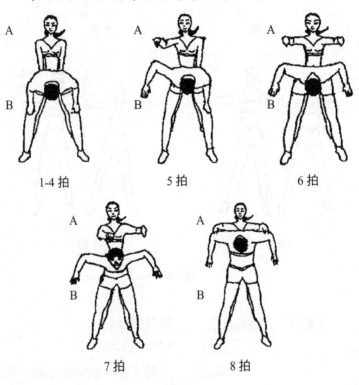

1-4 拍　　　　　5 拍　　　　　6 拍

7 拍　　　　　8 拍

圖 219

A動作　　上肢　　1-3 拍　　雙臂自然擺動。

　　　　　　　　　　4 拍　　身體直立，雙手自然下垂。

　　　　　　　　　　5 拍　　右臂微屈，提右手與肩平。

　　　　　　　　　　6 拍　　雙臂微屈，提雙手與肩平。

　　　　　　　　　　7 拍　　右手前彈動。

　　　　　　　　　　8 拍　　同 6。

　　　　　下肢　　1-3 拍　　走動。

　　　　　　　　　　4-8 拍　　雙腳與肩寬站立。

B動作　　上肢　　1-3 拍　　雙臂自然擺動，身體前屈。

　　　　　　　　　　4 拍　　身體前屈，雙手撐膝關節。

　　　　　　　　　　5 拍　　右臂側舉，前臂下垂。

　　　　　　　　　　6 拍　　左臂側舉，前臂下垂。

　　　　　　　　　　7 拍　　抬頭。

　　　　　　　　　　8 拍　　低頭，身體保持前屈。

　　　　　下肢　　1-3 拍　　走動調隊形。

　　　　　　　　　　4 拍　　雙腳開立同肩寬，彎曲成
　　　　　　　　　　　　　　「馬步」。

　　　　　　　　　　5-8 拍　　保持「馬步」。

第三個八拍　動作說明（圖 220）

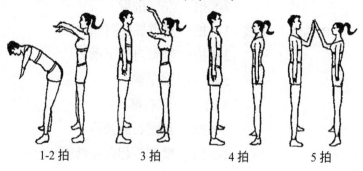

1-2 拍　　　　　3 拍　　　　　4 拍　　　　　5 拍

6 拍	7 拍	8 拍

圖 220

A 動作　上肢　1 拍　　雙臂微屈胸前提。

　　　　　　　2 拍　　雙臂微屈胸前放。

　　　　　　　3-4 拍　雙臂頭頂交叉後還原兩側。

　　　　　　　5 拍　　與人配合擊右掌。

　　　　　　　6 拍　　擊左掌。

　　　　　　　7-8 拍　身體左側波浪。

　　　　下肢　1-2 拍　雙腳跳起向右轉體 90°

　　　　　　　3-4 拍　原地不動。

　　　　　　　5-6 拍　原地站立。

　　　　　　　7-8 拍　左側併步。

B 動作　上肢　1-2 拍　雙臂屈提肘側平舉。

　　　　　　　3-4 拍　雙臂自然下垂。

　　　　　　　5 拍　　擊左掌。

　　　　　　　6 拍　　擊右掌。

　　　　　　　7-8 拍　身體右側波浪。

　　　　下肢　1-2 拍　雙腳跳起向左轉體 90°。

3-4 拍　踏步向左轉體 180°。

5-6 拍　原地站立。

7-8 拍　右側併步。

第四個八拍　動作說明（圖 **221**）

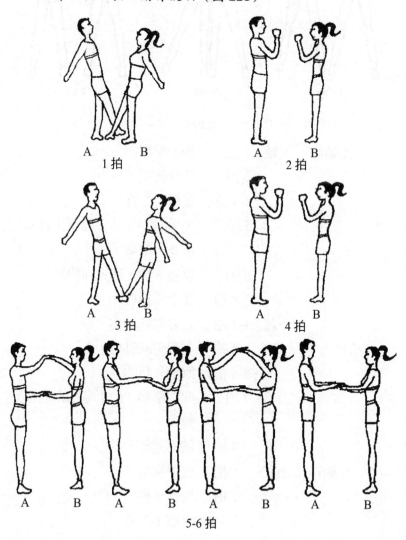

165

7 拍　　　　　　噠拍　　　　　　8 拍

圖 221

A 動作　上肢　1 拍　　雙手擊掌。

2 拍　　雙臂後擺。

3-4 拍　重複 1-2 拍。

5 拍　　左手向上、右手向下（與人配合）擊掌。

6 拍　　重複 5 拍，唯方向相反。

7-8 拍　雙手頭頂握。

　　　　下肢　1-2 拍　右腳向前點地。

3-4 拍　左腳向前點地。

5-6 拍　原地分腿站立。

7 拍　　向右跳轉 90°；噠拍向右擺髖。

8 拍　　髖部還原。

B 動作　上肢　1 拍　　雙手擊掌。

2 拍　　雙臂後擺。

3-4 拍 重複 1-2 拍。

　　　　　　　5 拍　右手向上、左手向下（與人
　　　　　　　　　　配合）擊掌。

　　　　　　　6 拍　與 5 拍動作相同，唯方向相
　　　　　　　　　　反，7-8 拍頭頂擊掌 1 次。

　　下肢　1-2 拍　右腳向前點地。

　　　　　3-4 拍　左腳向右前點地。

　　　　　5-6 拍　原地分腿站立。

　　　　　　7 拍　向左跳轉 90°；噠拍向左擺
　　　　　　　　　髖。

　　　　　　8 拍　髖部還原。

　　組合五

第一個八拍　動作說明（圖 222）

1-8 拍

圖 222

　　上肢　1-8 拍　兩臂自然擺動。

　　下肢　走步（可以變換隊形）。

第二個八拍　動作說明（圖 223）

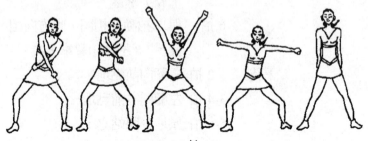

1-2 拍

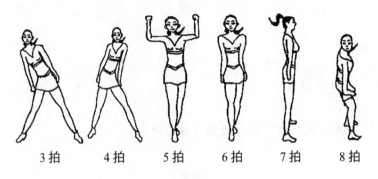

3 拍　　4 拍　　5 拍　　6 拍　　7 拍　　8 拍

圖 223

上肢　1-2 拍　雙臂經體前向側繞環。

　　　3 拍　向右側頂肩。

　　　4 拍　向左側頂肩。

　　　5 拍　兩臂肩側屈。

　　　6 拍　兩臂經屈至直置身體斜下方。

　　　7 拍　兩臂緊貼身體兩側。

　　　8 拍　右臂自然放於腿上，左臂貼身不動。

下肢　1-2 拍　右腳向右側邁出成開立，同時雙腿彈

　　　　　　　動。

3-4 拍 雙腿保持開立。

5 拍　　左腳跳換至右腳後側。

6 拍　　不動。

7 拍　　向左側轉體 90°。

8 拍　　雙腿下蹲。

第三個八拍　動作說明（圖 224）

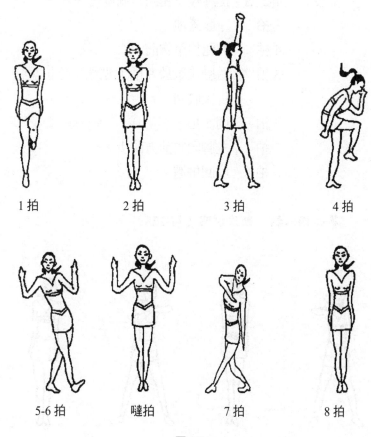

1 拍　　　　2 拍　　　　3 拍　　　　4 拍

5-6 拍　　　噠拍　　　　7 拍　　　　8 拍

圖 224

上肢　1-2 拍　兩臂緊貼身體兩側。

3 拍　左臂上舉。

4 拍　屈左臂。

5-6 拍　兩臂肩側屈。

7 拍　右臂經左臂劃過胸前平屈，左臂從胸前劃過至身體左側。

8 拍　還原成直立。

下肢　1-2 拍　提踵吸左腿向右側旋轉 360°。

3 拍　左腳落地。

4 拍　右腿抬至胸前。

5 拍　右腳後跟於左前方點地；噠拍左腳併攏收回。

6 拍　同 5 拍。

7 拍　左腳向右前方跨步。

8 拍　收回併攏。

第四個八拍　動作說明（圖 225）

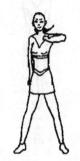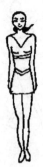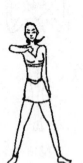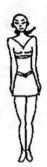

1 拍　　　　　　　　　　　　　　2 拍

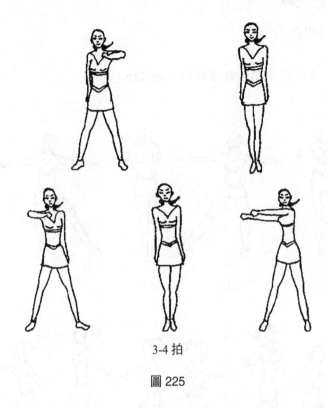

3-4 拍

圖 225

上肢	1 拍	左手屈臂，自右到左從胸前劃過。
	2 拍	右臂自左向右從胸前劃過。
	3 拍	雙臂前舉自右向左從胸前劃半圓。
	4 拍	收回至身體兩側。
	5-8 拍	動作同 1-4 拍，唯方向相反。
下肢	1 拍	右腳向右側邁出，左腳併步收攏。
	2 拍	左腳先向左側邁出，右腳併步收攏。
	3 拍	右腳向右側邁出。
	4 拍	併步收攏。
	5-8 拍	動作同 1-4 拍，唯方向相反。

組合六

第一個八拍　動作說明（圖 226）

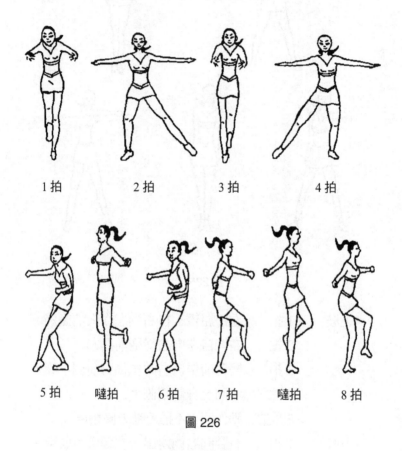

| 1 拍 | 2 拍 | 3 拍 | 4 拍 |

| 5 拍 | 噠拍 | 6 拍 | 7 拍 | 噠拍 | 8 拍 |

圖 226

上肢　1 拍　雙臂微屈前伸。

　　　2 拍　雙臂側平舉。

　　　3-4 拍　動作同 1-2 拍。

　　　5-8 拍　兩臂經前向兩側張開四次。

下肢　1 拍　　右腳向前彈踢；噠拍右腳向前邁步。

　　　　2 拍　　左腳側點地。

　　　　3-4 拍　動作同 1-2 拍，唯方向相反。

　　　　5 拍　　右腳向後撤步，右腳落地同時左腳
　　　　　　　　抬起；噠拍左腳落地右腳抬起。

　　　　6 拍　　動作同 5 拍；7-8 拍動作同 5-6
　　　　　　　　拍，唯方向相反。

第二個八拍　　動作說明（圖 227）

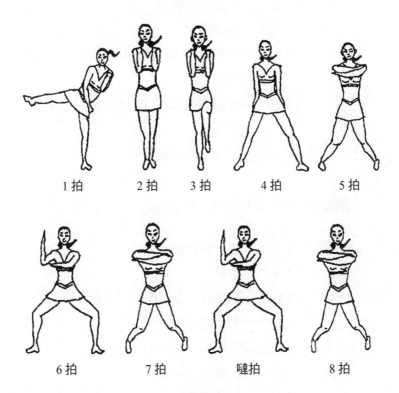

1 拍　　　　2 拍　　　　3 拍　　　　4 拍　　　　5 拍

6 拍　　　　7 拍　　　　噠拍　　　　8 拍

圖 227

上肢　　1 拍　　左臂胸前屈，右臂握拳下伸。

　　　　2 拍　　雙臂握拳胸前屈。

　　　　3-4 拍　手臂放鬆至體側。

　　　　5 拍　　雙臂胸前平屈重疊。

　　　　6 拍　　右前臂抬起。

　　　　7 拍　　動作同 5 拍；噠拍動作同 6 拍。

　　　　8 拍　　動作同 5 拍。

下肢　　1 拍　　右腳向右側踹腿。

　　　　2 拍　　收回併腿。

　　　　3 拍　　左腳向前彈踢。

　　　　4 拍　　雙腳開立。

　　　　5 拍　　雙腳開立腳尖向內，同時膝關節
　　　　　　　　內扣。

　　　　6 拍　　雙腳開立腳尖向外，同時膝關節
　　　　　　　　外展。

　　　　7 拍　　噠-8 拍向左側移動三下。

第三個八拍　　動作說明（圖 **228**）

上肢　　1 拍　　雙臂側擺動。

　　　　2 拍　　擊掌。

　　　　3 拍　　動作同 1 拍，唯方向相反。

　　　　4 拍　　動作同 2 拍。

　　　　5-8 拍　動作同 1-4 拍。

下肢　　1 拍　　右腳向左側邁步。

　　　　2 拍　　左腳併攏。

3 拍　　左腳向右前邁出。

4 拍　　右腳併攏。

5-8 拍　動作同 1-4 拍。

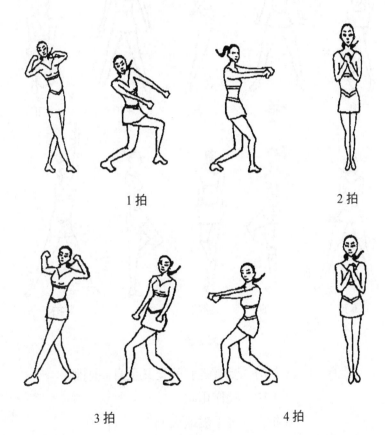

1 拍　　　　　　　　　　　　　　　　2 拍

3 拍　　　　　　　　　　4 拍

圖 228

第四個八拍　動作說明（圖229）

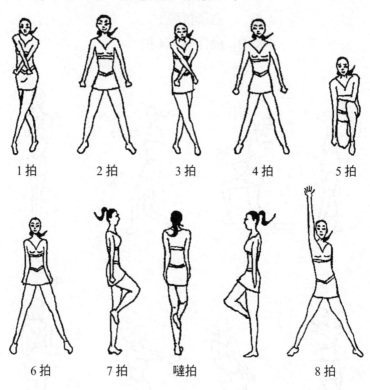

| | | | | |
| 1拍 | 2拍 | 3拍 | 4拍 | 5拍 |

| | | | |
| 6拍 | 7拍 | 噠拍 | 8拍 |

圖229

上肢	1-2拍	雙臂經體前交叉至身體兩側。
	3-4拍	動作相同。
	5拍	單手觸地。
	6-7拍	雙臂垂於身體兩側。
	8拍	造型動作（可隨意）。
下肢	1-噠-2拍	雙腳從右至左依次向右後方退三步。
	3-噠-4拍	動作同1-噠-2拍，唯方向

相反。

5 拍	右膝跪地下蹲。
6 拍	雙腳跳至開立。
7-噠-8 拍	右腳單挑同時轉體 360°成開立。

三、爵士舞蹈啦啦舞

爵士舞蹈啦啦舞的成套動作由爵士風格的舞蹈動作、難度動作以及過渡連接動作等內容組成，透過隊形、空間、方向的變換，同時附加一定的運動負荷，是一種可以表現出參賽運動員的激情以及團隊良好運動舞蹈能力的體育項目。

（一）爵士舞蹈啦啦舞的技術特點

爵士舞主要是追求愉快、活潑、有生氣的一種舞蹈。它的顯著特徵是舞蹈動作相對隨性，可自由自在地跳，不必像傳統式的古典芭蕾必須侷限於一種形式與遵守固有的姿態，但又與的士高舞那種完全自我享受的舞蹈不同，它在自由之中仍有一種規律的存在，例如它會配合爵士音樂表現感情，也藉助或傚傚其他舞蹈技巧：如在步法和動作上，應用芭蕾舞的動作位置和原則、踢躂舞技巧的靈敏性、現代舞軀體的收縮與放鬆、拉丁舞的舞步與擺臀以及東方舞蹈上半身的挪動位置等。

（二）爵士舞蹈啦啦舞自編組合

爵士舞，預備動作：雙腿分開。

組合一

第一個八拍 動作說明（圖 230）

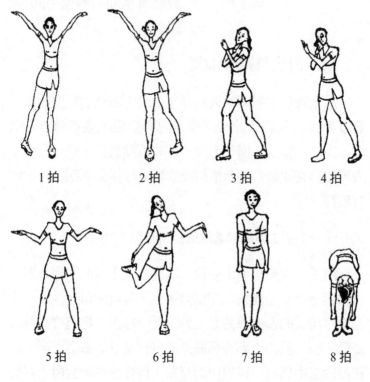

1 拍　　　　2 拍　　　　3 拍　　　　4 拍

5 拍　　　　　6 拍　　　　7 拍　　　　8 拍

圖 230

1 拍	右腳內扣，右胯向上提，兩手臂斜上擺，掌心朝上。
2 拍	左腳內扣，左胯向上提，兩手臂斜上擺，掌心朝上。
3 拍	兩腿微屈，身體右轉，兩臂胸前交叉，頭向左擺。

4 拍　　　動作同 3 拍，頭還原位。

5 拍　　　兩手臂體側微屈，掌心朝上。

6 拍　　　右腳抬起，右手扶右腳，頭向右擺。

7 拍　　　右腳併左腳，兩臂還原於體側。

8 拍　　　體前屈，兩臂垂於腳背的方向。

第二個八拍　動作說明（圖 231）

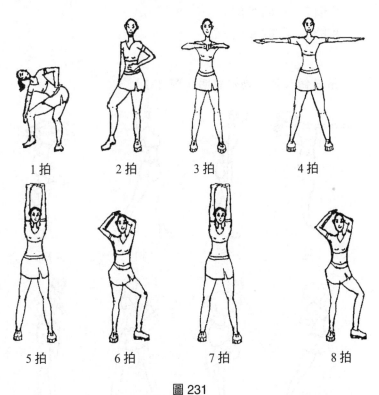

1 拍　　　2 拍　　　3 拍　　　4 拍

5 拍　　　6 拍　　　7 拍　　　8 拍

圖 231

1 拍　　　右腳向右一步，屈膝向左頂胯，左手叉
　　　　　腰，右手扶膝，頭向上看。

2 拍 　　　身體還原直立，屈右膝，左手叉腰，右手
　　　　　　垂於體側。

3 拍 　　　重心在兩腳之間，手臂胸前平屈，拳心
　　　　　　朝下。

4 拍 　　　手臂側平舉。

5 拍 　　　手臂伸直，雙手交叉舉於頭上。

6 拍 　　　屈左腿，頂右胯。

7 拍 　　　同 5 拍。

8 拍 　　　同 6 拍。

第三個八拍　動作說明（圖 232）

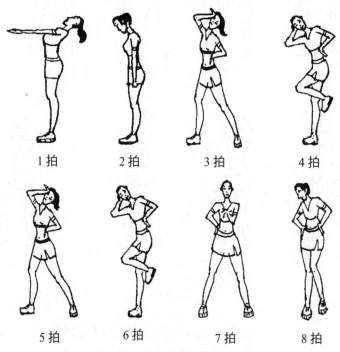

1 拍　　　　2 拍　　　　3 拍　　　　4 拍

5 拍　　　　6 拍　　　　7 拍　　　　8 拍

圖 232

1 拍　　　身體右轉，兩腳併攏，兩手臂體前伸直，
　　　　　掌心朝上，頭向後仰。

2 拍　　　手臂還原體側，低頭。

3 拍　　　左腳後退一步，屈右腿，左手叉腰，右手
　　　　　手背貼於額前，頭向後仰。

4 拍　　　吸左腿，手臂同 3 拍，頭向右擺。

5 拍　　　同 3 拍。

6 拍　　　同 4 拍。

7 拍　　　左腳落地成兩腳開立，右手叉腰，左臂胸
　　　　　前屈。

8 拍　　　左腿抬起，兩手叉腰，頭向右看。

第四個八拍　動作說明（圖 233）

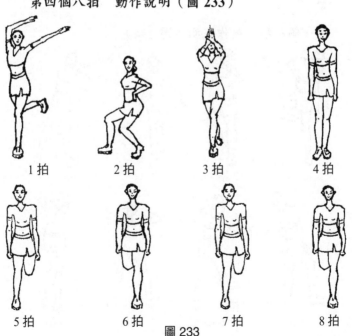

圖 233

1拍	左腳向前，右腳向後台起，同時手臂頭上向左擺。
2拍	右腳落於左腳右側，雙腿屈，頂左胯，雙手叉腰。
3拍	左腳向前一步，同時雙手交叉，舉於體前。
4拍	還原成直立。
5拍	左腳後抬起的跑跳步。
6拍	右腳後抬起的跑跳步。
7拍	同5拍。
8拍	同6拍。

組合二

第一個八拍　動作說明（圖 234）

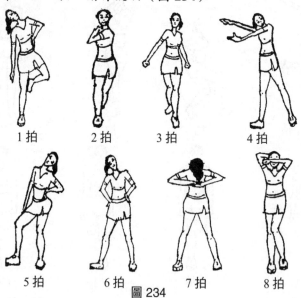

1拍　　2拍　　3拍　　4拍

5拍　　6拍　圖234　7拍　　8拍

1 拍　　吸左腿，左手叉腰，頭向右倒。

2 拍　　左腿向後退一步，成右腳在前的弓步。

3 拍　　左腳向前一步，手臂擺於身體兩側。

4 拍　　右腳向右一步，重心在右腳，兩臂舉於身體右側，掌心相對。

5 拍　　重心移至左腿，兩腿屈，向左頂胯，左手叉腰。

6 拍　　重心移至兩腿中間，雙手叉腰。

7 拍　　兩腿成開立，雙手胸前平屈，低頭。

8 拍　　左腿屈膝併右腿，腳尖點地，左臂平屈於臉前，右手扶於頭後。

第二個八拍　動作說明（圖 235）

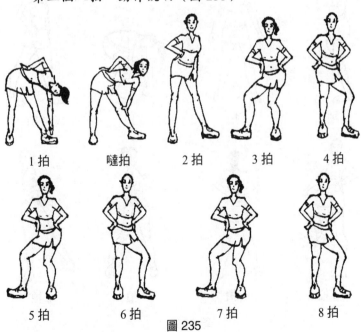

1 拍　　　　噠拍　　　　2 拍　　　　3 拍　　　　4 拍

5 拍　　　　6 拍　　　　7 拍　　　　8 拍

圖 235

1 拍	向右頂胯，右手叉腰，左手順著大腿滑向腳背。
2 拍	抬頭，身體波浪起。
3 拍	重心落左腿，頂胯，雙手叉腰。
4 拍	重心落右腳，雙手叉腰。
5 拍	同 3 拍。
6 拍	同 4 拍。
7 拍	同 3 拍。
8 拍	同 4 拍。

第三個八拍　動作說明（圖 236）

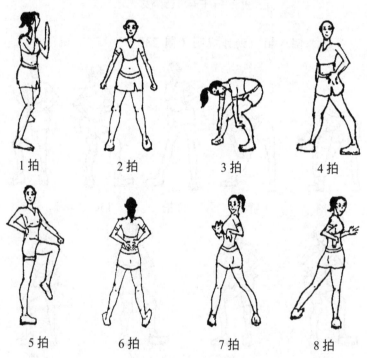

圖 236

1 拍	左腳向後退一步，成馬步，兩臂胸前屈，前臂豎直向上，掌心相對。
2 拍	右腳後退一步，成兩腳開立，兩手握拳，下舉於體側。
3 拍	身體右轉蹲，兩臂垂於體側，頭向前看。
4 拍	身體直立，兩手叉腰。
5 拍	右腿吸起繞至左邊，右手叉腰，左手在右膝處。
6 拍	右腳落於左腳的左邊，身體繼續左轉，背朝觀眾，兩手叉腰。
7 拍	微屈右腿，上體左轉，左手叉腰，右手繳指，頭轉向身後。
8 拍	動作同 7 拍，唯方向相反。

第四個八拍　動作說明（圖 237）

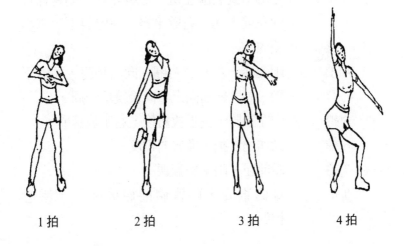

1 拍　　　　2 拍　　　　3 拍　　　　4 拍

5 拍　　　　6 拍　　　　7 拍　　　　8 拍

圖 237

1 拍	以右腳為軸，經右面轉身至兩腳開立，手臂胸前屈，兩手相觸，頭向左轉。
2 拍	左腿後踢，頭向右擺，兩手五指併攏，體側擺。
3 拍	左腳落到右腳左邊，腳掌點地，兩臂伸直向左前方擺，右臂平舉，左臂斜下，掌心朝內。
4 拍	兩腿屈，重心放右腳，向右頂胯，左臂不動，右臂經前向上、向後繞環一周。
5 拍	向左頂胯，左手放體後，右手放體前。
6 拍	動作同 5 拍，唯方向相反。
7 拍	體前屈，兩手扶腳踝。
8 拍	身體直立，兩臂體前屈成弧行，手心相對。

組合三

第一個八拍　動作說明（圖 238）

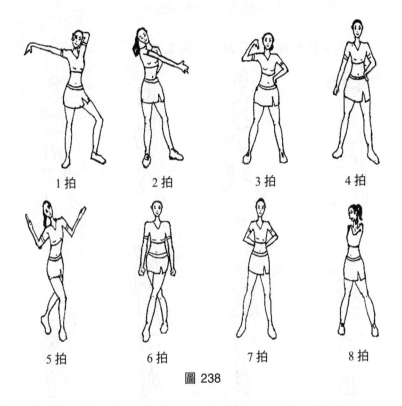

1 拍　　　　　2 拍　　　　　3 拍　　　　　4 拍

5 拍　　　　　6 拍　　　　　7 拍　　　　　8 拍

圖 238

1 拍　　　屈左腿，右頂胯，左手頭後抱，右手體側
　　　　　舉，手腕下壓。

2 拍　　　腿直立，左手叉腰，右手左斜前舉。

3 拍　　　左手叉腰，右手肩上屈。

4 拍　　　右手擺至體側。

5 拍　　　右腳向前走一步，兩腿屈，同時兩臂體側

屈，手心朝上。

6拍　　左腳向右一步，兩手握拳，體側擺。

7拍　　右腳向右一步成開立，兩手背身後。

8拍　　左手扶頭，身體右轉。

第二個八拍　動作說明（圖 239）

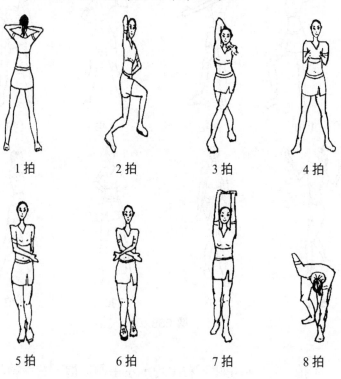

1拍　　　　　2拍　　　　　3拍　　　　　4拍

5拍　　　　　6拍　　　　　7拍　　　　　8拍

圖 239

1拍　　以右腳為重心，後轉180°，兩手頭後抱。

2拍　　屈膝蹲，身體右轉，左手叉腰，右手抱頭。

3拍　　站起來的同時左腳向前走，左手摸脖子，
　　　　右手仍在頭後。

4 拍　　　右腳向前一步成開立，兩手放在胸部位置。

5 拍　　　左腳併右腳，同時左手背身後，右手在腹前。

6 拍　　　右腳向前一步，兩手交叉於體前。

7 拍　　　左腳向前一步，兩手交叉，手臂伸直，舉於頭上。

8 拍　　　屈腿，身體前屈，低頭含胸，左手扶腳踝，右手叉腰。

第三個八拍　動作說明（圖 240）

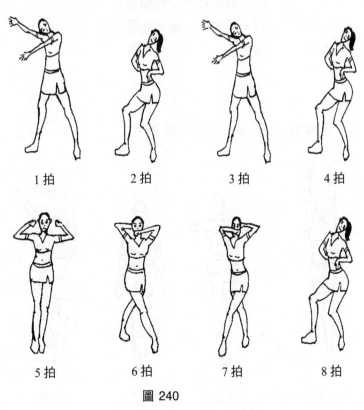

1 拍　　　　2 拍　　　　3 拍　　　　4 拍

5 拍　　　　6 拍　　　7 拍　　　　8 拍

圖 240

1拍	右腳向右一步成開立，兩手臂快速向右伸直，分別斜上、斜下舉，五指張開，頭向右倒。
2拍	屈兩腿，向左頂胯，兩手叉腰，頭向左倒。
3拍	同1拍。
4拍	同2拍。
5拍	左腳併右腳，兩臂肩側屈，上臂平於肩，兩手在耳邊。
6拍	右腳向左斜前方邁一步，左前臂平屈於臉前，右前臂平屈於頭後。
7拍	同6拍動作，唯方向相反。
8拍	同2拍。

第四個八拍　動作說明（圖241）

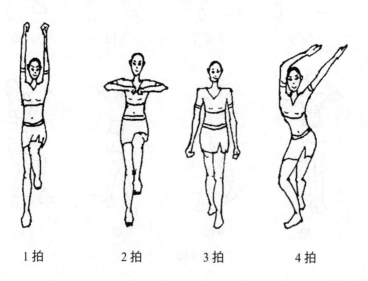

1拍　　　　　2拍　　　　3拍　　　　　4拍

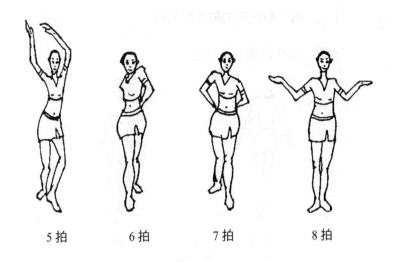

5 拍　　　6 拍　　　7 拍　　　8 拍

圖 241

結束動作

1 拍　　　吸左腿，同時兩臂頭上舉，兩手握拳，拳
　　　　　心相對。

2 拍　　　兩前臂胸前平屈，拳心朝下。

3 拍　　　左腳落在體前，兩臂放於體側。

4 拍　　　左腳後退一步，屈膝，胯向左頂，兩臂頭
　　　　　上向左擺。

5 拍　　　右腳後退一步，屈膝，胯向右頂，兩臂頭
　　　　　上向右擺。

6 拍　　　右腳向前走，兩臂背身後，左肩向前提。

7 拍　　　左腳向前走，兩臂背身後，右肩向前提。

8 拍　　　右腳併左腳，同時兩臂體側彎曲，手心
　　　　　朝上。

（三）爵士舞蹈啦啦舞套路介紹

預備　動作說明（圖 242）

1-2 拍　　　　　3-4 拍

圖 242

1-2 拍　　不動，左腳支撐，右腳尖身後點地；雙手
　　　　　爵士舞蹈手放於斜後下方。

3-4 拍　　右轉 180°，右腳支撐，左腳尖身後點地，
　　　　　右手並掌放於額前，掌心向外，左手保持
　　　　　原來姿勢。

第一個八拍　動作說明（圖 243）

1-3 拍　　　　4 拍　　　　5-6 拍　　　　　7-8 拍

圖 243

上肢　　1-3 拍　左臂斜下伸不動，右手立掌從右下
　　　　　　　　經左上繞環一周放於體側，同時上
　　　　　　　　體向左擰轉並向右後方傾斜 45°。

　　　　4 拍　　回到直立位置。

　　　　5-8 拍　雙臂經一位打開隨節拍過渡到 7、
　　　　　　　　8 拍定位，右臂成斜上舉，掌心向
　　　　　　　　外，左臂成側平舉掌心向下，身體
　　　　　　　　向左側微屈，抬頭眼看右手。

下肢　　1-4 拍　邁右腳成開立略寬於肩。

　　　　5-8 拍　不動。

手型　　　　　　爵士舞蹈手型。

面向　　1-3 拍　左前方。

　　　　4-5 拍　正前方。

　　　　6-8 拍　右前方。

第二個八拍　動作說明（圖 244）

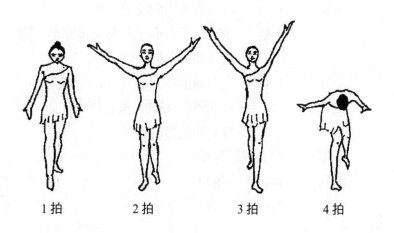

1 拍　　　　2 拍　　　　3 拍　　　　4 拍

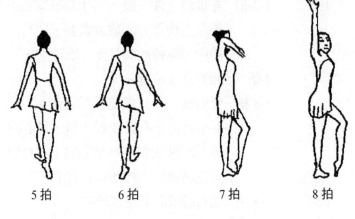

5 拍　　　6 拍　　　7 拍　　　8 拍

圖 244

上肢	1-3 拍	雙手經體側由下至上成側上舉，掌心向上。
	4 拍	雙手放於斜後方下方，掌心內向。
	5-6 拍	雙手放於側下不動。
	7-8 拍	右手提肘伸至上舉掌心向外，左手保持原來姿勢。
下肢	1-3 拍	從右腳開始向前走三步。
	4 拍	重心移至右腳，左腳尖後點地，雙腿彎曲，上體前屈。
	5-8 拍	左右轉同時上體直立以左腳開始行進間轉體 450°，重心放於右腳，左腳尖點地靠於右腳。
手型		爵士舞蹈類型。
面向	1-4 拍	正前方。
	7-8 拍	左方。

第三個八拍　動作說明（圖 245）

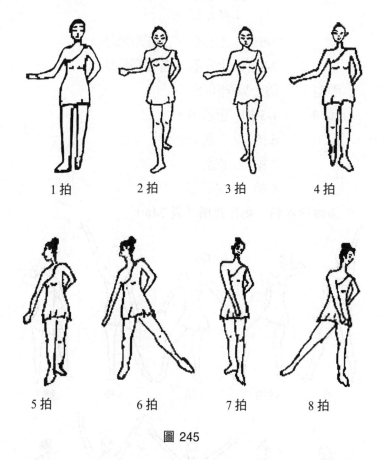

1 拍　　　　2 拍　　　　3 拍　　　　4 拍

5 拍　　　　6 拍　　　　7 拍　　　　8 拍

圖 245

上肢　　1-4 拍　左手背於身後，右臂上臂緊靠身
　　　　　　　　體，前臂自然向外彈動四次伴隨響
　　　　　　　　指。

　　　　5-6 拍　右臂向側下彈動一次伴隨響指。

　　　　7-8 拍　換手，動作相同。

下肢　　1-4 拍　右腳向前邁步，左腳點地靠於右

腿，繼續左腳向前邁步右腳點地靠
於左腿。

5-6拍　上右腳，左腳側點地。

7-8拍　上左腳，右腳側點地。

手型　　爵士舞蹈手型。

面向　　1-5拍　正前方。

　　　　6拍　　右前方。

　　　　7拍　　正前方。

　　　　8拍　　左前方。

第四個八拍　動作說明（圖246）

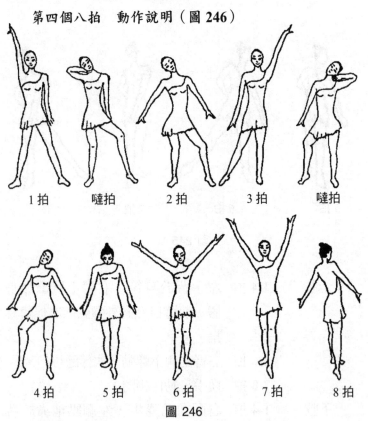

圖 246

上肢	1 拍	右臂上舉，掌心向外；噠拍右臂經胸前屈臂至右肩上方。
	2 拍	雙臂斜下舉，掌心向內。
	3-噠-4 拍	同 1-噠-2 拍動作，方向相反。
	5-7 拍	雙臂由下至側上舉，掌心向內。
	8 拍	右手前下，左手斜後下，掌心向外。
下肢	1 拍	右腳向右側邁一步；噠拍雙腿屈膝，頂右胯重心移至右腳。
	2 拍	保持不動。
	3-噠-4 拍	同 1-噠-2 拍動作，唯方向相反。
	5-8 拍	從右腳開始向後退四步，8 拍重心放至左腳，右腳側點地。
手型		爵士舞蹈手型。
面向	1-7 拍	正前方。
	8 拍	左方。

第五個八拍　動作說明（圖 247）

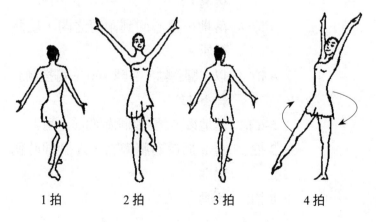

| 1 拍 | 2 拍 | 3 拍 | 4 拍 |

5 拍　　　　　　6 拍　　　　　　　7-8 拍

圖 247

上肢　　1-2 拍　雙臂經體側上舉，掌心向外。

3-4 拍　動作同 1-2 拍。

5-6 拍　雙手掌心向內放於斜後下方。

7-8 拍　右臂側平舉，掌心向下，左臂貼於
　　　　體側。

下肢　　1 拍　重心兩腿之間，屈膝半蹲。

2 拍　右腿單腿支撐向右轉 90°。左腳側
　　　後擺。

3 拍　落地，重心回到兩腿之間，雙腿
　　　微屈。

4 拍　以左腳為軸，右轉 360°右腳控制於
　　　斜下 45°。

5-6 拍　落地後，從右腳開始向前走兩步。

7 拍　重心放於右腿微屈，左腳同時側
　　　點地。

8 拍　不動。

手型　　　爵士舞蹈手型。

面向　　　1 拍　　後方。

　　　　　2 拍　　正前方。

　　　　　3 拍　　後方。

　　　　　4 拍　　同身體方向。

　　　　　5-8 拍　後方。

第六個八拍　動作說明（圖 248）

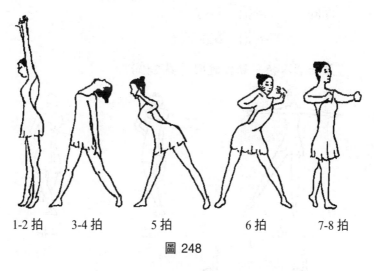

1-2 拍　　3-4 拍　　　5 拍　　　　6 拍　　　　7-8 拍

圖 248

上肢　　　1-2 拍　　雙手由下至上舉互握。

　　　　　3-4 拍　　雙臂經體側放至斜後，掌心向內，
　　　　　　　　　　上體向後下彎腰。

　　　　　5-6 拍　　雙手胸前平屈，掌心向外，上體前
　　　　　　　　　　屈 90°從右至左移動。

　　　　　7 拍　　　向斜下方甩前臂。

　　　　　8 拍　　　快速制動。

下肢　　1-2 拍　雙腿併攏起踵。

　　　　3-4 拍　雙腿跳成前後開立。

　　　　5-6 拍　開立不動。

　　　　7 拍　　右腳向左前方方向邁一步，重心移

　　　　　　　　至右腳，左腳點地。

　　　　8 拍　　不動。

手型　　1-7 拍　爵士舞蹈手型。

　　　　8 拍　　雙手握拳。

面向　　1-4 拍　右方。

　　　　7-8 拍　左前方。

第七個八拍　動作說明（圖 249）

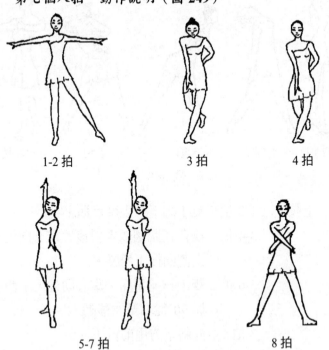

1-2 拍　　　　　　3 拍　　　　　　4 拍

5-7 拍　　　　　　　　　　　8 拍

圖 249

上肢　1-2 拍　雙手經胸前側平舉，掌心向下。

　　　　3 拍　　左手背於體後，右手直臂向下放於
　　　　　　　　腹前，掌心向內，低頭。

　　　　4 拍　　抬頭。

　　　　5-7 拍　左手從下至側平舉，掌心向下，右
　　　　　　　　手從外繞至斜後上舉，掌心向外。

　　　　8 拍　　左手前平舉不動，右手經頭上繞至
　　　　　　　　體前放於左手上掌心向上。

下肢　1-2 拍　右腳向右側小跳一步，左腿側擺
　　　　　　　　腿 45°。

　　　　3-4 拍　左腳交叉落於右腳前，雙腿微屈。

　　　　5-7 拍　從右腳開始向後退三步。

　　　　8 拍　　左腳向左側邁成開立。

手型　爵士舞蹈手型。

面向　1-4 拍　正前方。

　　　　5-7 拍　前方。

　　　　8 拍　　正前方。

第八個八拍　動作說明（圖 250）

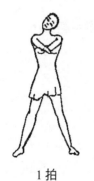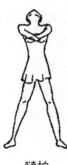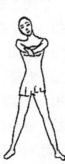

1 拍　　　　嚓拍　　　　2 拍　　　　3-4 拍

 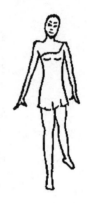

| 5-6 拍 | 7 拍 | 8 拍 |

圖 250

上肢	1-2 拍	雙手交叉於胸前不動，頭從左至右繞環一周。
	3-4 拍	雙手從前經下側上舉。
	5-6 拍	右手背於身後，左手從右向左平推開，掌心向外。
	7-8 拍	右手從左耳經臉前劃過至斜下。
下肢	1-2 拍	腳開立不動。
	3-4 拍	右腳向左前邁一步。
	5-6 拍	左腳向右前邁一步。
	7-8 拍	右腳向前邁一步。
手型		爵士舞蹈手型。
面向		正前方。

第九個八拍　動作說明（圖 251）

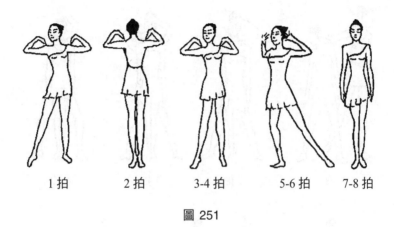

| 1 拍 | 2 拍 | 3-4 拍 | 5-6 拍 | 7-8 拍 |

圖 251

上肢	1-4 拍	兩上臂側平舉，彎曲兩前臂，指尖觸肩。
	5-6 拍	雙手開掌屈肘於肩前，同時振胸兩次。
	7-8 拍	雙手放於體側。
下肢	1-4 拍	向左（右）平轉兩周。
	5-6 拍	右腳向側邁一步，重心放於右腿，雙膝微屈。
	7-8 拍	右（左）腳往回拖步至兩腳前後站立重疊。
手型	爵士舞手型。	
面向	5-6 拍	右前方。
	7-8 拍	正前方。

第十個八拍　動作說明（圖 252）

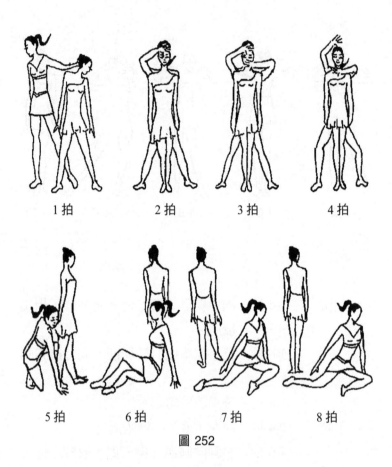

1 拍　　　　2 拍　　　　3 拍　　　　4 拍

5 拍　　　6 拍　　　　7 拍　　　　8 拍

圖 252

上肢　（前）1 拍　頭向左轉，身體向左擰轉，雙手
　　　　　　　　　放於體側不動。

　　　　2-4 拍　　身體回到直立位置，抬頭。

　　　　5-8 拍　　雙手同 1-4 拍。

　　　（後）1 拍　左手由胸前推至側平舉，頭向右

		轉，身體向右擰轉。
	2 拍	身體回到直立位置，同時右臂胸前平屈，掌心向外放於前面人的臉前位置。
	3 拍	左臂胸前平屈置於右手下方。
	4 拍	雙手上下分開。
	5-8 拍	手順勢撐地。
下肢	（前）1 拍	向左邁一步。
	2 拍	身體回到直立位置，同時雙腿併攏。
	3-4 拍	不動。
	5-8 拍	左腳開始向左後行進四步同時轉體 540°繞至另一人的右後側，第四步雙腳併攏。
	（後）1 拍	向後邁一步，身體向右側傾。
	2-3 拍	身體回到直立位置，分腿直立。
	4 拍	雙腿屈膝。
	5-8 拍	順勢下地左轉 360°成側位，雙腿彎曲。
手型	（前）	始終保持爵士舞蹈手型。
	（後）1 拍	爵士舞蹈手型。
	2-4 拍	開掌。
	5-8 拍	爵士舞蹈手型。
面向	（前）1-4 拍	正前方。
	5-8 拍	後方。
	（後）1-4 拍	正前方。

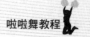

5-8 拍　　　下地後定位到左前方。

第十一個八拍　動作說明（圖 253）

1-2 拍　　　　　3-4 拍　　　　　5 拍

6 拍　　　　　7 拍　　　　　8 拍

圖 253

　　上肢動作　地上動作　1-2 拍　左手體轉撐地，右
　　　　　　　　　　　　　　　　手由胸前屈臂推至
　　　　　　　　　　　　　　　　側平舉，立掌，頭
　　　　　　　　　　　　　　　　看向左肩前下方。

　　　　　　　　　　　　3-4 拍　掌心轉向上，頭看
　　　　　　　　　　　　　　　　向對方，手臂與對

方交叉。

　　　　　　　　　5-8 拍　保持爵士舞蹈手型。

　　　　　直立動作　1-2 拍　右手由胸前屈臂推
　　　　　　　　　　　　　至側下方立掌，頭
　　　　　　　　　　　　　看向左肩前下方，
　　　　　　　　　　　　　前後兩人掌心靠
　　　　　　　　　　　　　攏。

　　　　　　　　　3-4 拍　掌心轉向上，頭看
　　　　　　　　　　　　　向對方，手臂與對
　　　　　　　　　　　　　方交叉。

　　　　　　　　　5-8 拍　保持爵士舞蹈手型。

下肢動作　地上動作　1-4 拍　保持坐姿不動。

　　　　　　　　　5-8 拍　右後轉體 360°起
　　　　　　　　　　　　　立，身體直立。

　　　　　直立動作　1-2 拍　開腿站立。

　　　　　　　　　3-4 拍　重心移至右腳。

　　　　　　　　　5-7 拍　向左方方向走四步。

　　　　　　　　　8 拍　　面向正前方雙腳併
　　　　　　　　　　　　　攏站好。

手型　　爵士舞蹈手型。

面向　　地上動作　1-4 拍　正前方。

　　　　　　　　　5-8 拍　轉身站起來面向正
　　　　　　　　　　　　　前方。

　　　　　直立動作　1-4 拍　後方。

　　　　　　　　　5-7 拍　左方。

　　　　　　　　　8 拍　　正前方。

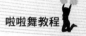
第十二個八拍　動作說明（圖254）

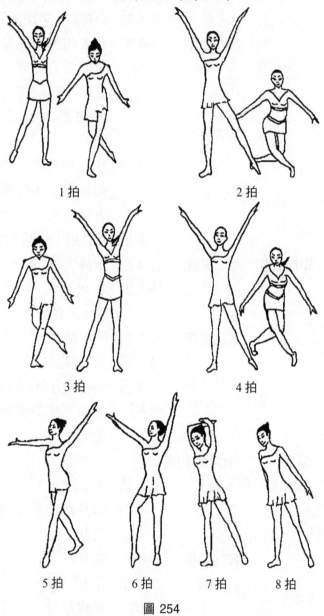

1拍　　　　　　2拍

3拍　　　　　　4拍

5拍　　　6拍　　7拍　　8拍

圖254

上肢動作　後面　1-2 拍　雙臂側上舉。

　　　　　　　　3-4 拍　雙臂側下舉。

　　　　　前面　1 拍　　雙臂側下舉。

　　　　　　　　2 拍　　雙臂側上舉。

　　　　　　　　3 拍　　雙臂側下舉。

　　　　　　　　4 拍　　雙臂側上舉。

　　　　　　　　5-6 拍　雙手由下向上抬起至側上舉。

　　　　　　　　7 拍　　雙臂頭後屈肘交叉。

　　　　　　　　8 拍　　雙手側下打開，掌心向內。

下肢動作　後面　1-2 拍　左腳開始向側邁步後前交
　　　　　　　　　　　　叉，重複 1-2 拍動作。

　　　　　前面　1-2 拍　右腳開始向右移動先前交
　　　　　　　　　　　　叉再邁步。

　　　　　　　　3-4 拍　重複 1-2 拍動作。

　　　　　　　　5-7 拍　從右腳開始，向右前方方
　　　　　　　　　　　　向走三步。

　　　　　　　　8 拍　　重心移至右腳，左腳後點地。

手型　　　　　　爵士舞蹈手型。

面向　　　　　　1-4 拍　正前方。

　　　　　　　　5-8 拍　右前方。

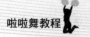
第十三個八拍　動作說明（圖 255）

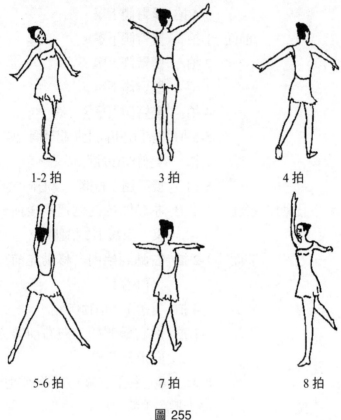

1-2 拍	3 拍	4 拍
5-6 拍	7 拍	8 拍

圖 255

上肢動作　1-2 拍　雙手從下經體前繞環成側下舉，
　　　　　　　　　同時頭向右屈，擰身頂右胯。

　　　　　　3-4 拍　右後轉 180°側平舉。

　　　　　　5-6 拍　雙手握拳上舉。

　　　　　　7-8 拍　左後轉體 180°芭蕾五位手型。

下肢動作　1-2 拍　右腳向前邁步，重心移至右腳，
　　　　　　　　　左腿屈膝，左腳後點地。

　3拍　　　併步。

　4-7拍　　從左腳開始向前上三步。

　8拍　　　前擺右腳，左腳支撐左後轉體

　　　　　　180°後變成右腿在後。

手型　　　爵士舞蹈手型，芭蕾舞蹈手型。

面向　　　1-2拍　　正前方。

　　　　　3-7拍　　後方。

　　　　　8拍　　　右前方。

第十四個八拍　動作說明（圖256）

1拍　　　　2拍　　　3-4拍　　　　5拍

6拍　　　　嗒拍　　　　7拍　　　8拍

圖256

上肢動作 1-2 拍　雙手放於體側。

3-4 拍　從胸前向外平推開成兩臂側平舉，
　　　　掌心向外。

5 拍　　右手成芭蕾一位手型，左手成芭蕾
　　　　七位手型。

6-7 拍　雙手側平舉。

8 拍　　手成芭蕾一位手型。

下肢動作 1-2 拍　從右腳開始向右前方走兩步。

3-4 拍　右腳向右側前邁步成拖步。

5 拍　　左腳向右前上步。

6 拍　　擊足跳。

7-8 拍　落地成右腳在前，芭蕾五位站立。

手型　　1-2 拍　爵士舞蹈手型。

3-4 拍　立掌。

5-8 拍　芭蕾手型。

面向　　1-6 拍　噠拍右前方。

7-8 拍　正前方。

第十五個八拍　動作說明（圖257）

1-2 拍　　　　　　　　3 拍　　　　　　　　　4 拍

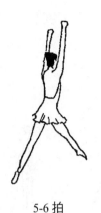

5-6 拍　　　　　　7 拍　　　　　　8 拍

圖 257

上肢動作 1-2 拍　雙手立掌由下至上向外打開，成側
　　　　　　　　　下舉。

　　　3 拍　　　雙臂側上舉。

　　　4 拍　　　同 3 拍動作。

　　　5-6 拍　　雙手握拳向上衝拳。

　　　7 拍　　　雙臂側平舉。

　　　8 拍　　　芭蕾五位手型。

下肢動作 1-2 拍　右腳向前邁一步，左腳後點地屈
　　　　　　　　　膝，重心移至右腳。

　　　3 拍　　　向併步跳。

　　　4 拍　　　右腳落於左腳前。

　　　5-6 拍　　向前跨跳。

　　　7 拍　　　左腳向前邁步。

　　　8 拍　　　向左轉體 180°，右腳後退。

手型　　芭蕾舞蹈手型。

面向　　1-2 拍　左前方。

3-7 拍　　左後方。

8 拍　　　右前方。

第十六個八拍　動作說明（圖 258）

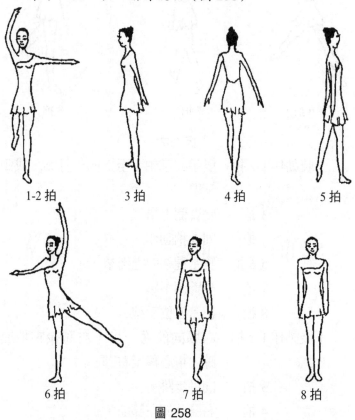

1-2 拍　　　　3 拍　　　　　4 拍　　　　　5 拍

6 拍　　　　　　7 拍　　　　　　8 拍

圖 258

上肢動作 1-2 拍　保持第十五個八拍的 8 拍姿勢不動。

3-5 拍　　雙手控於斜下。

6 拍　　　芭蕾五位手型。

7-8 拍　　雙手放於體側。

下肢動作 1-2 拍　保持第十五個八拍的 8 拍動作不動。

3-5 拍　　向後走兩步。

6 拍　　　控後腿。

7 拍　　　左腳向前邁一步。

8 拍　　　併腿。

手型　　　芭蕾舞蹈手型。

面向　　1-2 拍　正前方。

　　　　3-6 拍　轉身後，回到右前方。

　　　　7-8 拍　正前方。

第十七個八拍　動作說明（圖 259）

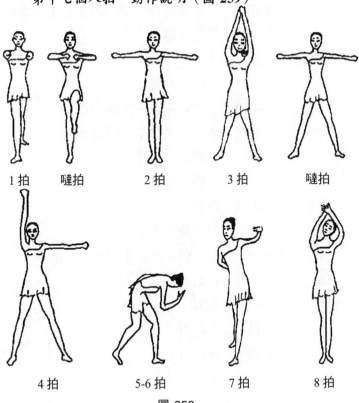

1 拍　　　噠拍　　　2 拍　　　3 拍　　　噠拍

4 拍　　　5-6 拍　　　7 拍　　　8 拍

圖 259

上肢動作 1 拍　　雙手握拳經肩上屈前臂向前彈動一次；噠拍雙臂握拳屈肘於胸前。

　　　　　2 拍　　打開成側平舉。

　　　　　3 拍　　雙臂內向胸前交叉繞環一周。

　　　　　4 拍　　左臂側平舉，右臂繼續繞環一周。

　　　　5-6 拍　　左手背於背後，右手掌心向上、向內繞至胸前微屈肘。

　　　　　7 拍　　左手經體前向側平推，掌心向外。右手背於背後。

　　　　　8 拍　　左手掌心向內微屈肘，右手握拳敲擊左手掌心。

下肢動作 1 拍　　上右腳。

　　　　　2 拍　　左腳併右腳。

　　　　3-4 拍　　左腳向側邁一步成開立。

　　　　5-6 拍　　重心移至左腿，雙腿微屈。

　　　　　7 拍　　左腳向前邁步。

　　　　　8 拍　　右腳並左腳。

手型　　 1-4 拍　　握拳。

　　　　 5-7 拍　　爵士舞蹈手型。

　　　　　8 拍　　左手爵士舞蹈手型，右手握拳。

面向　　 1-4 拍　　正前方。

　　　　 5-6 拍　　左方。

　　　　　7 拍　　右前方。

　　　　　8 拍　　正前方。

第十八個八拍　動作說明（圖260）

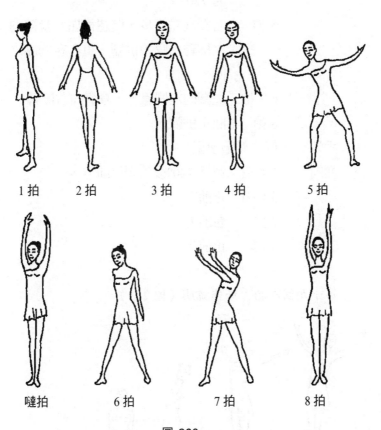

1拍　　2拍　　3拍　　4拍　　5拍

噠拍　　6拍　　7拍　　8拍

圖260

上肢動作 1-4拍　雙手放於體側斜下方。
　　　　　 5拍　　雙手於體側由下至上微屈肘成側上
　　　　　　　　　舉；噠拍雙臂芭蕾三位手型。
　　　　　 6拍　　雙臂放於體側。
　　　　　 7-8拍　雙手直臂由下經體前向上推出至上
　　　　　　　　　舉，掌心向外。

下肢動作 1-4 拍　從右腳開始右後轉走四步行進間轉
　　　　　　　　體720°。

　　　　　5 拍　右腳向右邁步，雙腿微屈，身體向
　　　　　　　　左擰轉；噠拍併腳，重心在兩腳之
　　　　　　　　間。

　　　　　6-7 拍　左腳向左側邁步，身體向右擰轉。

　　　　　8 拍　回正併腳。

手型　　　爵士舞蹈手型。

面向　　　1-4 拍　轉身720°後回到正前方。

　　　　　5-6 拍　正前方。

　　　　　7 拍　右前方。

　　　　　8 拍　正前方。

第十九個八拍　動作說明（圖 261）

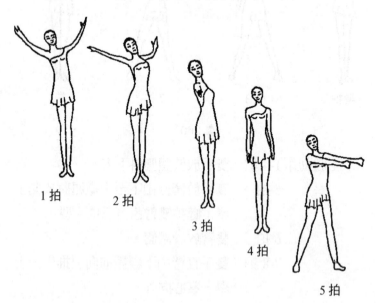

1 拍　　　2 拍　　　3 拍　　　4 拍　　　5 拍

噠拍　　　　6 拍　　　　7 拍　　　　8 拍

圖 261

上肢動作 1-3 拍　雙手由上舉慢慢打開成側平舉，身體以胸帶身體向左擰轉，掌心向上，微屈肘。

　　　　4 拍　　雙手放於體側。

　　　　5-6 拍　雙手握拳由胸前向前彈動一次收於體側。

　　　　7 拍　　雙手胸前平屈，拳心向下，上體順勢前傾。

　　　　8 拍　　雙手放於體側，掌心向內。

下肢動作 1-3 拍　雙腿直立，身體向左擰轉 90°。

　　　　4 拍　　直立。

　　　　5-6 拍　右腳向右後方退一步，併左腳。

　　　　7-8 拍　左腳向前交叉上步，右腳內扣踢腿。

手型　　1-4 拍　爵士舞蹈手型。

　　　　5-6 拍　握拳。

　　　　7-8 拍　爵士舞蹈手型。

面向　　4 拍　　前方。

5 拍　　左前方。

6 拍　　正前方。

7-8 拍　左前方。

第二十個八拍　動作說明（圖 262）

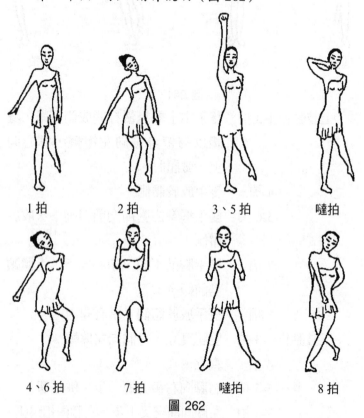

1 拍　　　　2 拍　　　　3、5 拍　　　嗒拍

4、6 拍　　　7 拍　　　　嗒拍　　　　8 拍

圖 262

上肢動作 1-2 拍　雙手控於體側。

　　　　　3-6 拍　　左手放於體側，右手上下彈動各兩
　　　　　　　　　　次伴隨響指。

　　　　　7 拍　　　雙手握拳向前滑動一次。

8 拍　　左手背於身後，拳心朝後，右手握
　　　　　拳經腰間向下衝出至胸前。

下肢動作1 拍　　左腳落地成點地，雙腿微屈。

2 拍　　頭向右屈。

3-6 拍　　重心起落各兩次。

7 拍　　左腳向左邁步。

8 拍　　右腳向左後交叉點地。

手型　　1-6 拍　　爵士舞蹈手型。

7-8 拍　　握拳。

面向　　1-6 拍　　左前方。

7-8 拍　　正前方。

第二十一個八拍　動作說明（圖 263）

1-6 拍

7-8 拍

圖 263

上肢動作 1-6 拍　雙手握拳控於體側，右、左肩依次
　　　　　　　　上提，然後胸由右至左劃圈一周。

　　　　　7-8 拍　左手不動，右手經從左耳經臉前劃
　　　　　　　　過至斜下。

下肢動作 1 拍　　右腳向左邁步，重心推到右腳。

　　　　　2 拍　　變換重心。

　　　　　3-6 拍　保持開立不動。

　　　　　7 拍　　左腳向前邁步，重心移至左腳。

　　　　　8 拍　　不動。

手型　　　1-6 拍　握拳。

　　　　　7-8 拍　爵士舞蹈手型。

面向　　　1-6 拍　正前方。

　　　　　7-8 拍　右前方。

第二十二個八拍　動作說明（圖 264）

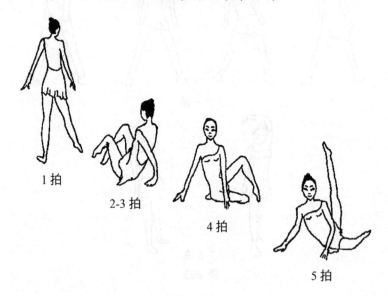

1 拍

2-3 拍

4 拍

5 拍

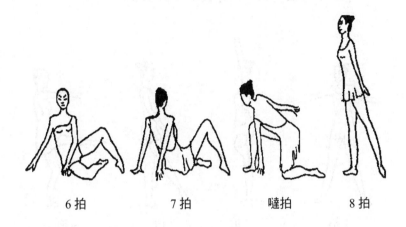

| 6 拍 | 7 拍 | 噠拍 | 8 拍 |

圖 264

上肢動作 1 拍　　兩臂側下舉。

　　　　　2-4 拍　左手撐地隨身體動作順勢下地右轉
　　　　　　　　　成雙手體前撐地。

　　　　　5-6 拍　雙臂前撐地不動。

　　　　　7 拍　　左手隨身體轉動呈後撐地；噠拍左
　　　　　　　　　手單臂撐地，右臂控於體側。

　　　　　8 拍　　雙手放於體側。

下肢動作 1-4 拍　雙腿下蹲同時右後轉成側坐地。

　　　　　5 拍　　踢左腿。

　　　　　6 拍　　左腳點地。

　　　　　7-8 拍　起立，右腳支撐，左腳後點地。

手型　　　爵士舞蹈手型。

面向　　　1-6 拍　同身體方向。

　　　　　7-8 拍　起立後面對右方。

第二十三個八拍　動作說明（圖265）

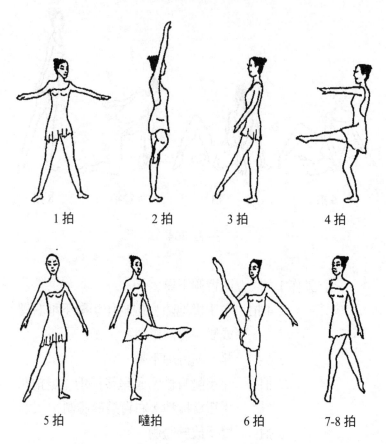

1拍　　　2拍　　　3拍　　　4拍

5拍　　　噠拍　　　6拍　　　7-8拍

圖 265

上肢動作1拍　　雙臂側平舉，掌心向下。

　　　　2拍　　右臂雲手，左臂不動。

　　　　3拍　　雙臂自然放於體側。

　　　　4拍　　雙臂前平舉，掌心向下。

　　　5-8拍　　雙臂側下舉。

下肢動作1拍　　左腳向左側邁步。

2 拍　　巴塞轉體 270°。

3 拍　　右腳落於左腳後。

4 拍　　左腳前水平控腿。

5 拍　　左轉 90°，左腳落於體側成開立。

6-8 拍　右腳從左至右片腿，落成後點地。

手型　　1-4 拍　芭蕾手位。

　　　　5-8 拍　爵士舞蹈手型。

面向　　1 拍　　正前方。

　　　　2 拍　　左方。

　　　　3-4 拍　右方。

　　　　5-6 拍　正前方。

　　　　7-8 拍　右前方。

第二十四個八拍　動作說明（圖 266）

1 拍

2 拍

3 拍

225

4 拍 5-6 拍 7-8 拍

圖 266

上肢動作 1 拍　　右手經前向後繞至後斜下舉，左手
　　　　　　　　　順勢前上舉。

　　　　2 拍　　雙臂側平舉。

　　　　3-6 拍　雙手後斜下舉不動。

　　　　7-8 拍　雙手斜上舉

下肢動作 1-2 拍　腳下保持上一個八拍的 8 拍姿勢不
　　　　　　　　　動。

　　　　3-6 拍　從右腳開始右轉 180°走四步，左腳
　　　　　　　　　直立，右腳後點地。

　　　　7 拍　　右腳向右一步。

　　　　8 拍　　左腳側點地

手型　　　　爵士舞蹈手型。

面向　　　1-2 拍　右前方。

　　　　3-4 拍　左後方。

　　　　5-6 拍　前方。

　　　　7-8 拍　正前方。

第二十五個八拍 動作說明（圖 267）

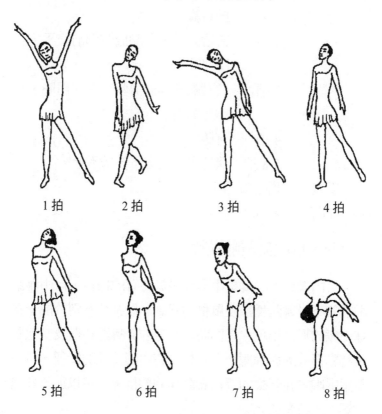

| 1 拍 | 2 拍 | 3 拍 | 4 拍 |

| 5 拍 | 6 拍 | 7 拍 | 8 拍 |

圖 267

上肢動作 1 拍　雙手側上舉，掌心向外，頭右屈。

2 拍　右手在體前，左手體側，頭向左側屈。

3 拍　左手背於身後，右手側平舉，頭右屈。

4 拍　雙手放於體側。

5-8 拍　上體隨節拍逐漸向前俯至結束造型。

下肢動作 1 拍　　右腳開始向右前方邁一步，重心放
　　　　　　　　於右腳。

　　　　2 拍　　繼續邁步，左腳於右腳前交叉，雙
　　　　　　　　腿屈膝。

　　　　3 拍　　右腳繼續向側邁步，右腿屈膝，左
　　　　　　　　腳側點地。

　　　　4 拍　　直膝。

　　　　5-8 拍　保持上一拍腳下姿勢不動。

手型　　爵士舞蹈手型。

面向　　右前方。

四、自由舞蹈啦啦舞

　　自由舞蹈啦啦舞是中國啦啦舞特有的操種，自由舞蹈啦啦舞不受舞蹈種類及風格的限制，以某種區別於爵士花球街舞的形式出現，是同時具有啦啦舞舞蹈特徵及其他風格特點形式的運動舞蹈，也是具有中國特色的操種。自由舞蹈啦啦舞在音樂的選擇和動作的編排上，可以加入多種中國本土特有的元素。

　　例如中國古典音樂、京劇、東北秧歌等多種不同的音樂風格，可以添加武術、京劇、秧歌、長綢舞蹈等帶有中國民族元素和地方特色的動作，音樂與動作要相互配合，充分體現出中國的傳統特色。

　　自由舞蹈啦啦舞特點如下：

　　（1）自由舞蹈啦啦舞動作素材選擇自由，是體育與藝術、運動與舞蹈的完美結合。

　　（2）自由舞蹈啦啦舞音樂的選擇要突出主題，能代

表隊伍的個性特點、技術特徵和舞蹈風格。

（3）自由舞蹈啦啦舞成套動作的創編能體現參賽隊伍的獨特團隊特點或獨特舞蹈風格。

（4）自由舞蹈啦啦舞成套動作以一種典型的舞蹈風格為主線，透過舞蹈的步伐、技巧、跳與躍、旋轉等動作的完成，表現出力度、速度與強度等舞蹈啦啦舞的項目特徵。

第四節 ◉ 舞蹈啦啦舞與健美操的區別

舞蹈啦啦舞在我國是一項新興的體育項目，由於舞蹈啦啦舞和健美操在形式上有很多相似之處，如都是在音樂伴奏下完成動作，都強調動作的姿態、力度、美感以及動作的表現力和感染力；成套動作都包括操化動作、難度動作、過渡與連接、托舉和配合等，這就給啦啦舞愛好者的學習帶來很大的困惑和混淆，也使舞蹈啦啦舞的普及陷入了困境，制約了舞蹈啦啦舞在我國的發展。

儘管舞蹈啦啦舞和健美操有很多相似之處，但是它們之間是存在著質的區別的。

（1）舞蹈啦啦舞的手臂動作具有發力短促，制動性強，肩部收緊、移動路線短的特點；而健美操的手臂動作幅度相對較大屬延伸性的制動。

（2）舞蹈啦啦舞在運動過程中，要求重心平穩、膝關節略保持緊張；而健美操要求膝關節、髖關節保持自然屈伸，身體重心相對較高。

（3）舞蹈啦啦舞有 32 個規定手臂動作且有嚴格的規

格要求；而健美操的手臂動作相對寬泛，發揮空間較大。

（4）健美操有特定的步伐的規定，競技健美操包含七種步伐：踏步（March），後踢腿跳（Jack），踢腿跳（Kick），開合跳（Jumping），吸腿跳（Knee lift），弓步跳（Lunge），彈踢腿跳（Skip）。而舞蹈啦啦舞的步伐則相對自然隨意，突出自身及團隊的個性。

（5）舞蹈啦啦舞手臂動作具有發力短促，制動性強，移動路線短的技術特徵，因此，啦啦舞的音樂更凸顯重音鼓點和節奏；而健美操動作主要展示的是幅度、強度和準確性，因此，健美操的音樂更彰顯的是速度和韻律感。

（6）舞蹈啦啦舞的服裝款式不限，允許使用部分透明材質的面料；而健美操對服裝的要求較為嚴格，有規定的服裝樣式，並且著裝不可含有任何透明材料。

（7）舞蹈啦啦舞比賽時運動員可穿舞蹈鞋或爵士鞋，且顏色不限；在健美操比賽時運動員只可穿白色健美操鞋和運動襪，以便於裁判進行辨認。

（8）舞蹈啦啦舞為集體項目，而健美操設有單人、混雙、三人和六人四個項目。

第五節 ◎ 舞蹈啦啦舞的創編

創編一套較為理想、科學性強，能夠引人入勝、爭金奪銀的舞蹈啦啦舞需要一個較為複雜的創編過程，要求創編者不僅具備紮實的舞蹈啦啦舞理論基礎和豐富的實踐經驗，還應具備一定的舞蹈、音樂、美學修養，尤其對當前

舞蹈啦啦舞的發展動向和新的資訊應瞭如指掌，在此基礎上根據舞蹈啦啦舞本身的規律及創編原則進行創編。

成功的舞蹈啦啦舞可以使練習者百練不厭，使觀賞者賞心悅目，使參與者盡情表現並獲勝。

一套舞蹈啦啦舞必須包含舞蹈動作組合、難度動作、過渡與連接等內容，因此，舞蹈啦啦舞的創編應主題鮮明，突出舞蹈風格特點以及技術特徵，動作素材以及難度的選擇一定要符合舞蹈啦啦舞的項目特徵，同時要求舞蹈動作組合與難度動作均衡分佈。

一、舞蹈啦啦舞創編前的準備

創編前的準備包括：

（1）明確創編的目的、任務、要求；

（2）瞭解練習者多方面的情況（性別、年齡、職業、學歷、身體狀況、運動基礎等）；

（3）瞭解啦啦舞的時間、場地、器材等客觀條件；

（4）學習有關啦啦舞創編的文字、音樂及影響資料。

二、舞蹈啦啦舞的創編原則

（一）針對性原則

目前我國有關啦啦舞的競賽及活動種類繁多，有錦標賽、世界盃、大獎賽、冠軍賽、公開賽、挑戰賽、分區賽、邀請賽、擂台賽等，各種比賽的規程和規則不盡相同，因此，創編啦啦舞時首先要堅持針對性原則。

1.針對規則的要求進行創編：

　　首先要瞭解規則及規程的要求，這是決定比賽成敗的關鍵，再好的創編不符合規則要求也是徒勞的。因此，創編前瞭解比賽的特定規則和要求，有針對性地創編，以免造成編排方面的重大失誤。

　　2.針對項目的特點進行創編：

　　舞蹈啦啦舞是一項團隊性的運動項目，創編時應針對項目自身特點，充分利用集體的優勢展示舞蹈啦啦舞運動的風格及特點。

　　3.針對運動員的特點進行創編：

　　舞蹈啦啦舞風格多樣，個性化突出，創編時應針對運動員的特點進行創編，充分發揮運動員的個性優勢，展現其獨特的風格。例如，對於彈跳力好的運動員，可多編些跳躍性強、難度大的動作，令其彈性的跳躍、輕盈的空中姿態得到充分展示；對於那些柔韌性好的運動員，應多創編一些難度較大的劈叉、平衡、多方向的高踢腿動作，方能一展其舒展優美的形體和健美高超的身手；為力量型運動員創編應揚長避短迴避柔韌動作，創編盡量能表現其較強的力量和控制力的動作。

（二）創新性原則

　　創新是舞蹈啦啦舞的生命，沒有創新就沒有舞蹈啦啦舞的發展，因此創新是舞蹈啦啦舞編排的一項重要原則。遵循創新性原則首先要豐富創編者的創作思維，瞭解國內外舞蹈啦啦舞發展現狀和趨勢，深刻理解舞蹈啦啦舞的精髓，然後根據舞蹈啦啦舞的特點以及編排的對象，創編出既具觀賞性又有表演價值的新穎獨特的舞蹈啦啦舞。

　　舞蹈啦啦舞的創新可從多方面著手，如操化動作的創新、造型的創新、難度動作的創新、音樂的創新等，但操化動作的創新是其他創新的基礎，應予以重視。

1. 操化動作的創新

　　操化動作是舞蹈啦啦舞的基礎和核心，也是舞蹈啦啦舞技術特徵的主要體現，全方位、多元化的操化動作是舞蹈啦啦舞豐富多彩的原動力。以上肢動作創編為例，舞蹈啦啦舞的創新可以從兩臂對稱的同時動作、兩臂非對稱的同時動作、兩臂對稱的依次動作、兩臂非對稱的依次動作等方面考慮。

2. 造型的創新

　　舞蹈啦啦舞通常是以造型開始和結束。造型能給觀眾留下第一印象和最後回味的重要環節，因此，造型的創新顯得尤為重要。造型的設計應簡單、新穎、大氣，並儘量使用全體隊員。

3. 難度動作的創新

　　舞蹈啦啦舞的難度動作能反映出該團隊的整體技術水準，因此舞蹈啦啦舞難度動作的創新應儘量反映出該團隊的最高競技能力。但是舞蹈啦啦舞難度動作的創新不能盲目，要符合人體運動的科學原理，建立在體育、藝術等科學研究基礎之上，不能為追求難度動作的創新而損傷身體，認真學習規則，避免違例動作的設計。

4. 音樂的創新

　　音樂是舞蹈啦啦舞的靈魂，優美動聽的音樂能使人的心情愉悅、情緒高昂、精神振奮，積極向上。因此，對於舞蹈啦啦舞的創編者來說，音樂選擇是成功的一半。

舞蹈啦啦舞的音樂節奏鮮明、熱情奔放，一般多取材於爵士樂、迪斯可、搖滾等風格的音樂，為使舞蹈啦啦舞的音樂更具有特色和感染力，在音樂的選擇上可大膽突破，如選擇一些具有中國特色的民樂進行配樂，形成自己獨特的藝術風格。

（三）安全性原則

舞蹈啦啦舞往往有一些驚險以及給人們帶來視覺衝擊的場面（如拋接、金字塔等），這些動作在帶動現場氣氛的同時，也存在許多可能導致舞蹈啦啦舞隊員身體甚至生命受到傷害的潛在危險。

在進行舞蹈啦啦舞創編時，一定要從每一個隊員的實際水準和安全角度出發，編排應在隊員技術能力範圍之內、適於隊員完成的動作，必須防止傷害事故的發生。

（四）藝術性原則

舞蹈啦啦舞不僅是一項體育運動，也是一門藝術，是體育與藝術結合的產物。它是以人的身體動作為表現手段，通過肢體語言、音樂、服裝等方式來表情達意，使人們在視覺、聽覺、心理上產生共鳴。

在舞蹈啦啦舞編排過程中，應考慮整體結構設計的藝術性，注重音樂節奏與動作節奏的協調配合，服裝與整套操的風格一致，使音樂、服裝與動作相得益彰、相互輝映，達到體育與藝術的完美結合。

1. 整體結構設計的藝術性

舞蹈啦啦舞包含舞蹈動作組合、難度動作、過渡與連

接等內容，因此，在創編舞蹈啦啦舞時應體現合理佈局的藝術性，避免相同內容過於集中，高潮部分安排恰當。只有總體結構設計合理才能產生美感，悅人悅己。

2. 音樂選配的藝術性

舞蹈啦啦舞的音樂要求旋律悅耳動聽、節奏鮮明強勁，其藝術性主要體現在音樂與舞蹈啦啦舞風格的一致上，而舞蹈啦啦舞的風格是由音樂來確定的，因此，舞蹈啦啦舞音樂的選配應與項目相符，並具有一定特色及個性。此外，音樂要伴隨啦啦舞的層次變化而有所變化，避免單調。

3. 隊形設計的藝術性

豐富多彩、靈活巧妙、自然流暢的隊形變換，能給一套舞蹈啦啦舞增光添色、如虎添翼，隊形變換是舞蹈啦啦舞藝術價值的集中體現。隊形設計在一定程度上反映了教練員的藝術品位和豐富的想像力，因此，提高教練員的綜合素質尤為重要。

在隊形設計時應根據音樂的主題、動作的風格創意舞蹈啦啦舞的隊形或圖案，新穎、巧妙、自然、流暢、快捷的隊形變化，清晰、準確、漂亮的圖案變換是舞蹈啦啦舞的最高藝術境界。

三、舞蹈啦啦舞的創編步驟

（一）明確創編目的

在創編前首先要確定創編的目的任務，既是競賽又是表演，再根據目的任務進行具體的編排。

（二）確定創編主題及風格

舞蹈啦啦舞的表演主題可以是一種精神、一種理念、一種帶有像徵性的戲劇表演等，反映青春活力、積極向上、團結勇敢、拚搏進取的精神。舞蹈啦啦舞主題思想的確定應圍繞著編排的目的任務、操的風格、以及編排對像個體特徵來進行。

舞蹈啦啦舞風格體現在舞蹈啦啦舞編排諸要素中，是透過隊員身體動作的時空變化、道具、口號、服裝等與音樂的和諧配合，以及隊員的面部表情與藝術感染力得以體現的。舞蹈啦啦舞風格多樣，古典式、現代式、民族式、爵士式、拉丁式等，既可表現歐美的激情張揚，亦可述說東方的含蓄內斂。

（三）選擇音樂、編排動作

確定設計主題及風格後，在音樂選擇及動作編排方面通常會有兩種常用創編方法。

第一種方法：

先選擇音樂，根據音樂創編動作。這種方法比較簡單、方便、實用、成本低，適合廣大基層使用。例如，可以借用市場上現有的音樂作品，挑選自己喜歡的、符合舞蹈啦啦舞特點的音樂然後進行動作創編；也可以先選擇音樂旋律，然後運用電腦加上節拍後期合成（如將京劇旋律加上節拍），形成自己獨特風格的音樂後再進行動作創編；還可以按照實際的需要從不同的音樂作品中截取部分進行剪裁、整合和後期製作，形成自己特有的音樂然後進

行動作創編。

　　選用這種方法進行舞蹈啦啦舞創編時要注意，音樂要剪切完整、連接順暢，音效使用合理，兩段不同音樂銜接時不能存在明顯的痕跡或者不流暢的感覺，接口音調要吻合，符合樂理。音樂製作完成以後，依據音樂賦予的風格特徵、節奏的快慢、節拍的強弱再進行針對性的創編。無論選擇哪種方法進行動作創編，成套動作的設計都要與音樂的風格相一致。

　　第二種方法：

　　先確定成套舞蹈啦啦舞的主題，設計動作的風格，然後編排動作，最後找專業的音樂人根據成套動作的主題、風格、特點及要求譜曲。

　　這種方法是教練員最喜歡的方法，它不受音樂限制，可以將自己思想和想像力發揮到極致，但是這種方法成本較高，只限於少數人和專業啦啦隊應用，不利於推廣。

　　（四）文圖記錄

　　在編排過程中注意利用文字或簡圖記錄創編過程及內容，此項是為了保留及記錄材料，以便於在今後的教學研究或相互交流中採用。

　　文字說明應簡明扼要、表述正確，繪圖應形象逼真、方向清晰，記錄時最好文圖並用。

　　（五）教學與調整

　　完成成套動作的整合工作之後，運用舞蹈啦啦舞的教學方法進行教學。在教學過程中，創編者要對這些要素進

行全方位的審視，從完整統一的角度上對成套動作進行分析檢驗，看動作與音樂配合是否協調，動作路線和場地使用是否合理，動作的方向、角度、面向是否有利於表現動作的幅度與美感，空間與時間的節奏變化是否明顯，段與段之間的連接是否流暢，成套動作的高潮形成與效果如何，競賽性啦啦舞是否符合規則指標的要求等等。

當發現有不理想之處時應及時修改，力求完美。啦啦舞編排的檢驗階段實際上是一個不斷修改、不斷完善的過程。

（六）設計創編隊形

完成全套動作的修改後進行隊形的編排。隊形變化是舞蹈啦啦舞競賽和表演的重要內容之一，豐富多彩的隊形和巧妙流暢的隊形變化可以提升舞蹈啦啦舞的整體效果，增加其觀賞性。

在舞蹈啦啦舞的競賽規則中，隊列隊形的變化是藝術評分的重要組成部分。啦啦舞的隊形編排變化應多樣，但並非使用的隊形越多越好，過多的隊形變化會增加隊員完成動作的難度，影響隊員完成動作的一致性，隊形太少又會顯得呆板，缺乏活力。

創編隊形應考慮的因素：

（1）在創編時要抓住動作特點，從平面和立體方位來設計獨特的動作路線，注意隊形縱深的變化、伸縮的幅度以及垂直面上不同層次高低的變化。

（2）創編隊形時應注意動作及造型展示面，最大限度的創造良好的視覺效果，展示團隊的技術優勢及自信。

（3）在進行隊形設計時，應把個人技術較好、動作舒展優美協調、表現力好、體型勻稱的隊員安排在隊形前列中間觀眾視線易集中的位置。

（4）隊形設計時還應考慮到音樂在舞蹈啦啦舞表演中占有的元素，隊形構圖要適宜音樂情緒的表達。

（5）隊列隊形的變化主要是體現空間、層次的運用效果，隊形設計時要使整個動作完成處於流動當中，突出其動靜結合之美。

第六節 ◎ 舞蹈啦啦舞成套動作的教學步驟

一、分解教學

首先將整套舞蹈啦啦舞化整為零，分成若干小節、部分或段落進行教學，然後將每一小節、部分或段落串連在一起，形成完整的舞蹈啦啦舞套路。

運用分解教學時，每一節的教授時間不宜過長，以免影響整套操的連接和對風格的理解。

二、分節教學

按照分解的每一節舞蹈啦啦舞進行教學。每節舞蹈啦啦舞的教學應講究教學方法。教學要有順序，通常是從下至上進行教學，即首先進行下肢動作的教學，當下肢動作基本掌握後再進行上肢手臂動作教學，最後將上下肢動作結合起來。

　　在教學的過程中應多運用正確的示範和簡練的語言進行講解，反覆強調啦啦舞的技術特點，以加深學生對舞蹈啦啦舞正確技術的理解。當學會一小節動作時應及時配合音樂練習，使學生瞭解該套舞蹈啦啦舞的音樂節奏、旋律，有助於提高學生的學習興趣和加深動作的記憶。

三、完整教學

　　將學會的每一節舞蹈啦啦舞串連在一起組成整套動作。運用完整教學時，可將整套操分成幾個部分或段落，先進行部分或段落的組合，當部分或段落組合熟練後再進行整套動作的組合。

　　在進行成套動作教學時，可以暫時不加入難度動作，當成套動作熟練、體能充沛時再適時地加入難度動作；另外，在完整教學初期成套動作不要練習過多，避免體能跟不上而影響動作完成使技術變形。

第四章
技巧啦啦舞

技巧啦啦舞是以翻騰、拋接、托舉、金字塔等為主要難度，以操化動作、過渡連接、口號、道具等為基本內容的團隊競賽項目。

它將運動、激情、表演與難度融為一體，具有廣泛的影響力，並成為校園文化的代表項目。

第一節 ◎ 技巧啦啦舞難度技術介紹

技巧啦啦舞的難度動作是成套啦啦舞的重要組成部分，是整套啦啦舞的骨架與支撐。

一套技巧啦啦舞難度動作分為四類，即翻騰類、托舉類、拋接類、金字塔類。

一、翻騰難度

翻騰類是在地面上完成各種翻轉和騰空類的動作。包括各類滾翻、手翻、軟翻、空翻及轉體動作。

1. 滾翻類

前滾翻（圖 268）、後滾翻（圖 269）。

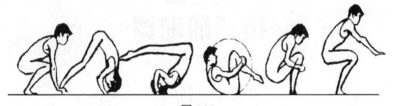

圖 268

圖 269

2. 手翻類

側手翻（圖 270）、頭手翻（圖 271）、前手翻（圖 272）、後手翻（圖 273）。

圖 270

圖 271

圖 272

圖 273

3. 軟翻類

前軟翻（圖 274）、後軟翻（圖 275）。

圖 274

圖 275

4. 空翻類

包括後空翻、前空翻和側空翻。

（1）後空翻：團身後空翻（圖 276）、側手翻向內轉體 90°接團身後空翻（圖 277）、側手翻向內轉體 90°直體後空翻（圖 278）、側手翻向內轉體 90°後手翻接團身後空翻（圖 279）。

圖 276

圖 277

圖 278

圖 279

（2）前空翻：助跑前空翻（圖 280）、助跑屈體前
空翻（圖 281）、挺身前空翻（圖 282）。

圖 280

圖 281

圖 282

（3）側空翻（圖 283）。

圖 283

二、托舉難度

托舉是由一人或多人組成的底座把尖子托離地面，在不同的高度空間完成不同姿態的動作造型的過程。

托舉的形式分為單底座托舉、雙底座托舉、多底座托舉三種（圖 284）。

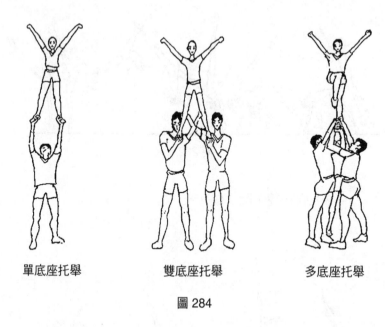

單底座托舉　　　　雙底座托舉　　　　多底座托舉

圖 284

托舉的位置分為髖位、肩位、高位和火炬式四種。

托舉的過程分為上法、空中姿態、下法三個過程。

三、拋接難度

拋接是尖子由底座從髖位開始拋至空中，在空中完成不同姿態的造型或翻轉、轉體等動作後，再由底座接住的動作過程。

拋接包括一人拋、兩人拋、三人拋、多人拋以及一人接、兩人接和多人接。

拋接過程為上拋、空中姿態、下落、接四個步驟。

1. 一人拋接（圖 285）

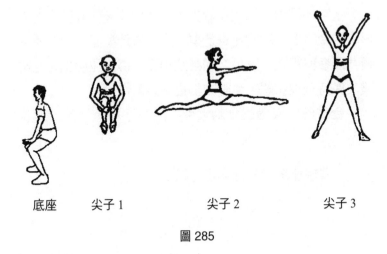

底座　　　尖子 1　　　　　尖子 2　　　　　尖子 3

圖 285

2. 多人拋接（圖 286）

圖 286

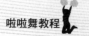
四、金字塔難度

金字塔是由一個或多個尖子、一個或多個底座支撐而形成的金字塔形狀的托舉造型，金字塔造型必須由全體隊員共同參與組成，隊員之間必須相互支撐，並產生相互聯繫，保持垂直狀態，允許非垂直過渡動作。

金字塔形成過程分為上架、成金字塔、下架三個步驟。

1. 單底座單尖子金字塔（圖 287）

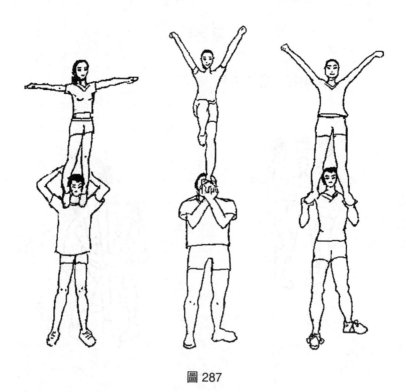

圖 287

2. 雙底座單尖子金字塔（圖 288）

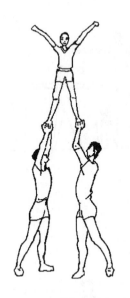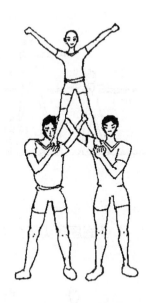

圖 288

3. 多底座單尖子金字塔（圖 289、圖 290）

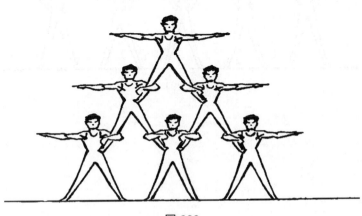

圖 289

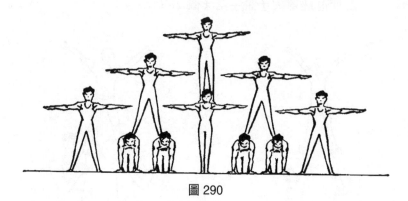

圖 290

4. 多底座多尖子金字塔（圖 291）

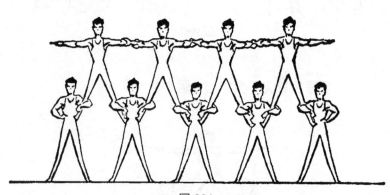

圖 291

第二節 ◎ 技巧啦啦舞常用技術介紹

一、常用托舉技術

（一）常用托舉手法

1. 單人托舉手法

〔**手法 1**〕

預備姿勢：兩名運動員面對面站立，托舉時，底座兩腿開立，重心下降同時兩手重疊掌心朝上；尖子兩手扶於底座的肩部，一腳踏踩在底座手上準備完成托舉動作，底座握住尖子的腳部。（圖 292）

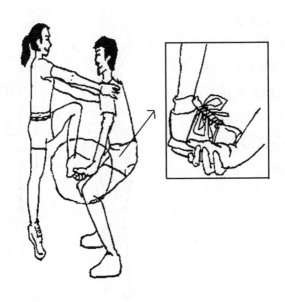

圖 292

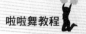
〔**手法 2**〕

尖子雙腳站在底座
的肩上，底座兩手握扶
於尖子的小腿後部。
（圖 293）

圖 293

〔**手法 3**〕

尖子站在底座的手
上，底座兩手上舉，掌
心向上指尖朝後，用手
掌托住尖子的腳後部，
手指握住腳跟後部。
（圖 294）

圖 294

〔**手法 4**〕

尖子站在底座的兩手上，底座兩臂彎曲掌心朝上，指尖朝後，手掌托住並用手指握住尖子的腳跟後部。（圖295）

圖 295

2.雙人托舉手法

〔**手法 1**〕

預備姿勢：兩名底座弓步站立，尖子站在底座的後方，托舉時，尖子兩手扶於底座的肩部，兩腳踩踏在底座的大腿根部，此時兩名底座一手托扶尖子腳前部另一手從小腿後部繞過扶其小腿前上部。（圖296）

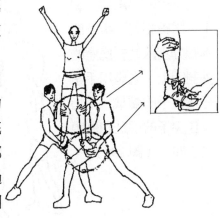

圖 296

〔**手法2**〕

尖子兩腳分別踩在底座的外側手上，底座用手掌托住尖子的腳掌，五指分開握住腳趾，另一手扶握尖子對側腿的外側。（圖297）

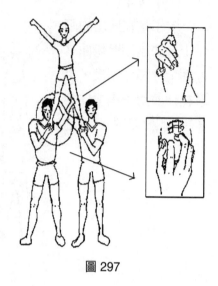

圖 297

〔**手法3**〕

兩名底座面對面站立，兩臂上舉掌心朝上，掌跟相對，尖子的兩腳分別踩站在底座的外側手上，底座用手掌托住尖子的腳掌，手指握住尖子的腳趾和腳跟後上部。（圖298）

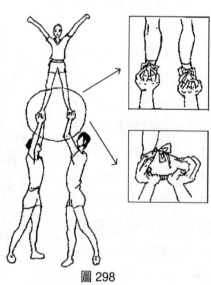

圖 298

3. 多人托舉手法

〔手法 1〕

預備姿勢兩名底座相距一步面對面馬步站立，膝關節內收，兩臂置於體前，兩手掌心朝上小魚際相對；尖子屈膝站在底座的側面，兩手扶其肩部，另一名底座站在尖子的身後，兩手扶其腰部。（圖 299）

預備時，另一名底座將尖子舉起，尖子兩腿分開兩腳站在底座的手上，此時底座兩手握住尖子的腳內側。（圖 300）

托舉時，底座兩腿用力蹬伸，兩臂用力上舉至胸前屈同時兩手迅速外翻托握尖子的前腳掌和腳後部，另一名底座兩手分別握其踝部。（圖 301）

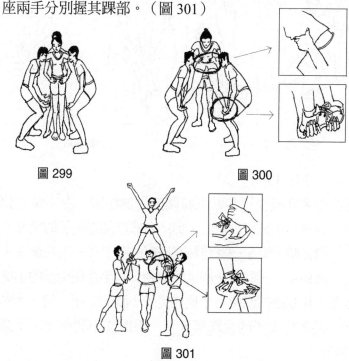

圖 299　　　　　　　圖 300

圖 301

〔**手法 2**〕

兩名底座各自右手握左手腕，然後左手握住對方的右手腕，馬步蹲立，尖子站在底座的側面，兩手扶在底座的肩部，另一名底座站在尖子的後面，兩手扶其腰部。（圖302）

托舉時，一名底座將尖子托起，尖子兩腳踩在底座的手上。（圖303）

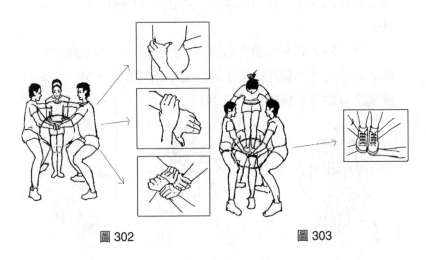

圖 302　　　　　　　　　　　圖 303

〔**手法 3**〕

兩名底座左弓步站立膝關節內側相對，左手掌心朝上，尖子站在底座的側面，另一名底座站在尖子的後面。

預備時，尖子一腳蹬踩在底座的手上（一人托腳掌，一人托腳跟），同時托腳掌的運動員右手扶住尖子的小腿後部，托腳跟的底座右手扶住尖子小腿的前面，另一名底座一手握住尖子的後踝部，另一手握住小腿前面。（圖304）

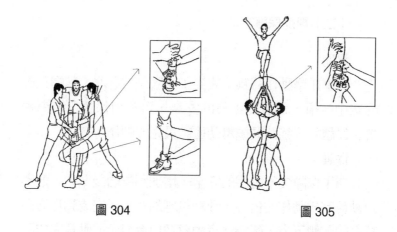

<div align="center">圖 304　　　　　　　　　　　圖 305</div>

　　托舉時，底座用力將手臂上舉，同時托腳的手外展。
（圖305）

　　常用下肢步伐：左右開立、前後開立、弓步、馬步、
側弓步、軍姿站。

　　常用上法：依次蹬上、跳上、尖子翻騰上。

　　常用下法：依次蹬下、跳下、尖子轉體 360°、720°
下、尖子翻騰下。

二、下法落地技術

（一）常用落地技術

　　當托舉結束跳下或翻騰下時，運動員應盡量在空中保
持身體緊張，控制身體平衡垂直下落；落地瞬間應由前腳
掌迅速過渡到全腳掌，腳趾用力抓地，屈膝緩衝，膝關節
保持適當緊張，屈髖，上體微前傾，腹背肌緊張控制落地
穩定性。

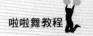

（二）幫助保護方法

幫助：

初學托舉動作時為了使尖子克服恐懼心理、掌握正確的空中技術，保證運動員的安全，可利用保護帶、海綿坑、保護墊等輔助器械幫助運動員完成動作。

保護：

為了保障尖子選手的安全，增加團隊的凝聚力，鼓勵運動員完成動作的信心，教練員應站在尖子完成動作方向落點的前側下方，隨時注意觀察並口令提示運動員完成動作，一旦發現動作異常、變形應及時迎前，採用接、扶、擋等手法保護運動員。

第三節 ◉ 技巧啦啦舞套路介紹

第一個八拍——組合動作說明（圖306）

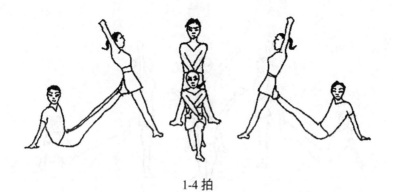

1-4 拍

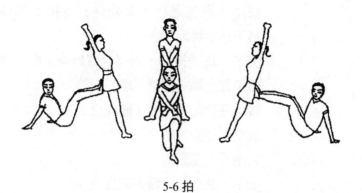

5-6 拍

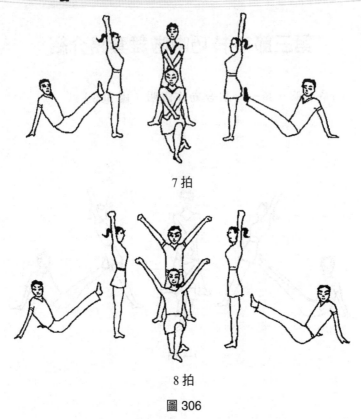

7 拍

8 拍

圖 306

1-4 拍　　前：右腿單膝跪地，雙手體前交叉。

底座：臀部著地，兩腿伸直支撐斜躺隊
　　　員，兩手扶地。

尖子：直體後仰，內側手臂握拳叉腰，外
　　　側手臂上舉，握拳，拳心向外。

後：分腿開立，雙手體前交叉。

5-6 拍　　底座：屈膝。

7 拍　　底座：兩腿蹬直。

尖子：藉助底座蹬力成直立。

8 拍　　　前、後：兩臂側上舉成高 V，點頭一次。

第二個八拍——組合動作說明（圖 307）

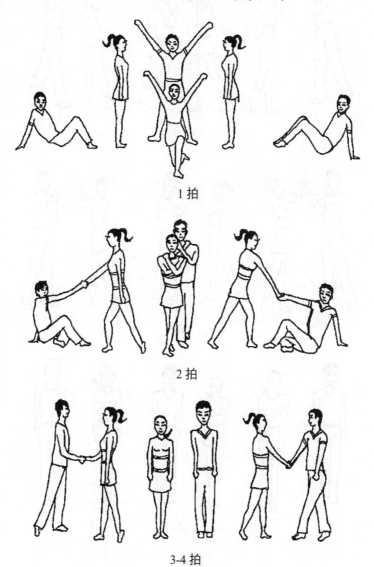

1 拍

2 拍

3-4 拍

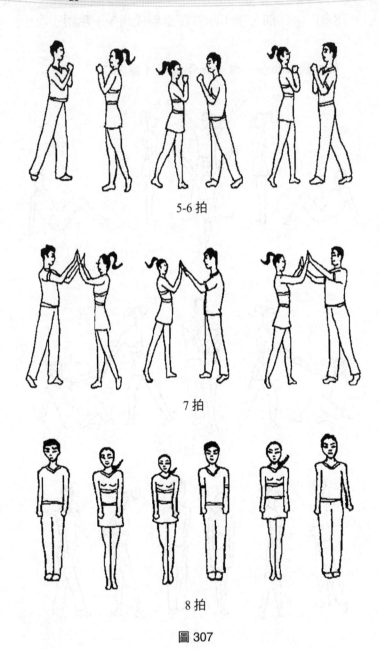

5-6 拍

7 拍

8 拍

圖 307

1 拍　　尖子：還原成直立。

　　　　底座：雙腳屈膝著地。

2 拍　　前：直立，兩臂胸前交叉，拳心向側。

　　　　後：右腳前邁，兩臂胸前交叉，拳心向側。

　　　　尖子：身體向外轉 180°，外側腿前邁成弓
　　　　步，右手握住底座右手。

　　　　底座：屈腿交叉，右手握住尖子右手，左
　　　　手扶地。

3 拍　　前：左腳向後撤一步。

　　　　後：左腳向前邁一步。

4 拍　　後、前：分別向前後並步成直立。

　　　　尖子：將底座拉起。

　　　　底座：直立，成前後開立，重心向前。

5-6 拍　前、後：外側腿向後撤一步，重心向前，
　　　　兩臂胸前擊掌。

　　　　底座、尖子：兩臂胸前擊掌。

7 拍　　三組隊員屈臂擊掌。

8 拍　　還原成直立，同時面向 1 點。

第三個八拍──走位動作說明（圖 308）

圖 308

1-2 拍	從左腳開始，踏步兩次，兩臂胸前擊掌一次。
3-4 拍	下肢動作同 1-2 拍，兩臂側上舉（成高V）。
5-6 拍	同 1-2 拍。
7 拍	左腳踏步，兩臂前平舉，立拳，拳心相對，豎拇指。
8 拍	併腿跳成直立。

第四個八拍——金字塔動作說明（圖 309）

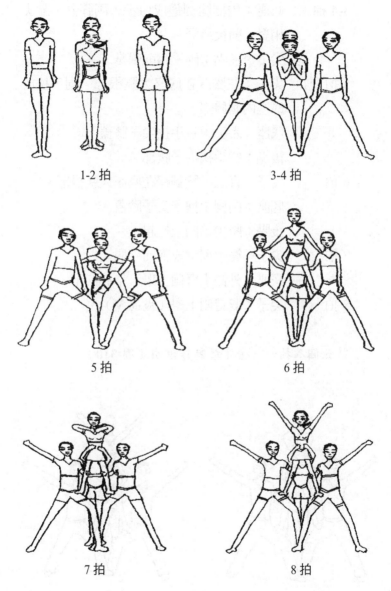

1-2 拍　　　　　　　　　　　3-4 拍

5 拍　　　　　　　　　　　6 拍

7 拍　　　　　　　　　　　8 拍

圖 309

1-2 拍	直立。
3-4 拍	底座：內側腿側邁成弓步，兩膝蓋、腳尖相對，前後靠緊。
	尖子、後點：兩手胸前擊掌。
5 拍	尖子：左腳踩在底座大腿根部，兩手扶於底座內側肩部。
	底座（左）：右手扶尖子膝蓋。
	後點：雙手扶尖子腰部。
6 拍	尖子：直立，雙腳踩在底座大腿根部。
	底座：內側手抱緊尖子膝蓋。
	後點：將尖子向上托起。
7 拍	尖子：雙手握拳成胸前平屈。
	底座：外側手臂側上舉，拳心向下。
8 拍	尖子：雙臂側上舉（成高 V）。

第五個八拍——金字塔動作說明（圖 310）

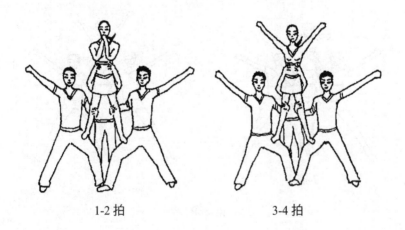

1-2 拍 　　　　　　　　　3-4 拍

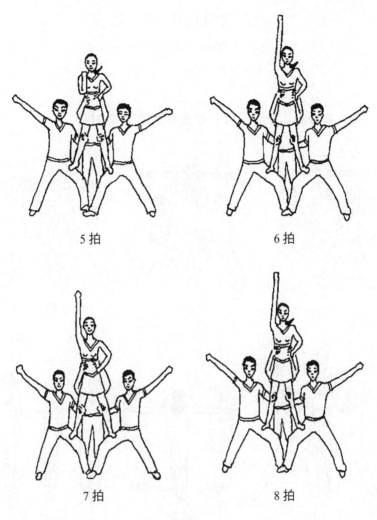

5 拍　　　　　　　　　6 拍

7 拍　　　　　　　　　8 拍

圖 310

1-2 拍　　　尖子：兩臂胸前擊掌一次。

3-4 拍　　　尖子：兩臂側上舉（成高 V）。

5 拍　　　　尖子：左手握拳叉腰，右手胸前屈，拳心
　　　　　　　　　向內。

6拍　　　尖子：右手衝拳上舉，拳心向側。

7拍　　　尖子：點頭一次。

8拍　　　同6拍。

第六個八拍——金字塔動作說明（圖311）

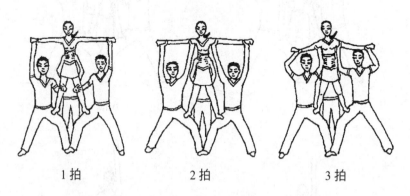

1拍　　　　　　2拍　　　　　　3拍

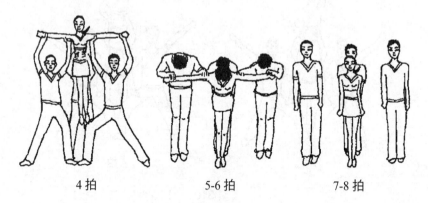

4拍　　　　　5-6拍　　　　　7-8拍

圖311

1拍　　　尖子：兩臂側平舉，拳心向下。

　　　　　底座：外側手臂上舉，虎口正握，握住尖
　　　　　子的手腕。

2 拍	底座：內側手握住尖子的腋下，兩手掌心向前。
3 拍	尖子：屈膝，降重心。
	底座：屈臂。
4 拍	尖子：雙腳瞪起。
	底座：雙手將尖子上舉。
	後點：將尖子向上托起。
5-6 拍	跳成併步，屈膝，低頭、合胸。
7-8 拍	直立。

第七個八拍──走位動作說明（圖 312）

| 1-2 拍 | 3-4 拍 | 5-6 拍 | 7-8 拍 |

圖 312

1-2 拍	從左腳開始踏步兩次，兩臂胸前擊掌一次。
3-4 拍	下肢動作同 1-2 拍，兩臂側上舉（成高 V）。
5-6 拍	同 1-2 拍。
7-8 拍	下肢動作同 1-2 拍，兩臂側下舉（成倒 V 字）。

第八個八拍——組合動作說明（圖313）

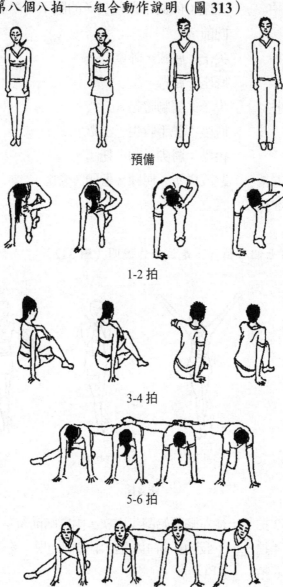

預備

1-2 拍

3-4 拍

5-6 拍

7-8 拍

圖313

預備　　　直立。

1-2 拍　　右腳後撤成弓步，左手扶膝，右手扶地，
　　　　　低頭。

3-4 拍　　身體向左轉，右腿和臀部著地，左腿屈膝
　　　　　點地。

5-6 拍　　轉體成單膝跪地，右腳前擺至側面同伴的
　　　　　腰部。兩手扶地，低頭。

7-8 拍　　抬頭。

第九個八拍——組合動作說明（圖 314）

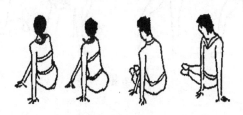

1 拍

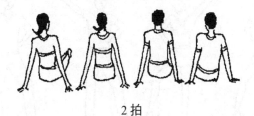

2 拍

3 拍

4 拍

5-6 拍

7-8 拍

圖 314

1 拍　　　右轉體，兩腿伸直與臀部依次著地，兩手
　　　　　扶地。

2 拍　　　右轉坐地，兩手置體側扶於地面。

3 拍　　　右轉，左腿向內屈膝點地。

4 拍　　　右腿單膝跪地，左手扶膝，右手撐地，低
　　　　　頭。

5-6 拍　　左：保持該姿勢不動。

　　　　　右：頂右髖，左腳屈膝點地，左手握拳叉
　　　　　腰，右臂側上舉，握拳，拳心向下。

7-8 拍　　左：動作同右側隊員，方向相反。

　　　　　右：同 5-6 拍。

第十個八拍——走位動作說明（圖 315）

　　1-4 拍　　　　　　5-7 拍　　　　　　8 拍

圖 315

1-4 拍　　　從左腳開始，踏步四次，兩臂胸前繞環，
　　　　　低頭。

5-7 拍　　　從左腳開始，踏步三次，左手握拳叉腰，
　　　　　右臂上舉。

8 拍　　　　併腿跳成直立，兩臂置於體側。

第十一個八拍——舞蹈動作說明（圖316）

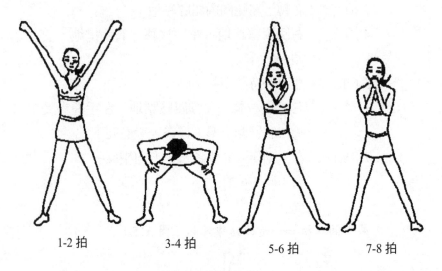

1-2 拍 3-4 拍 5-6 拍 7-8 拍

圖 316

1-2 拍	跳成開立，兩臂側上舉（成高 V）。
3-4 拍	屈膝半蹲，同時上體前屈，兩手扶膝，低頭。
5-6 拍	直立，兩手合掌經胸前上舉成上 A 位。
7-8 拍	兩臂胸前屈，成加油位。

第十二個八拍一層——舞蹈動作說明（圖317）

1-2 拍	兩腿開立，兩臂側上舉（成高 V）。
3-4 拍	兩臂肩側屈，兩手扶於腦後。
5-6 拍	兩臂前平舉，立拳，拳心相對，豎大拇指。
7-8 拍	7 拍點頭一次。
8 拍	同 5-6 拍。

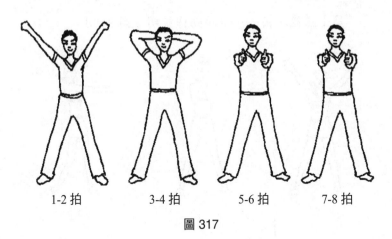

1-2 拍　　　3-4 拍　　　5-6 拍　　　7-8 拍

圖 317

第十二個八拍二層 ── 舞蹈動作說明（圖 318）

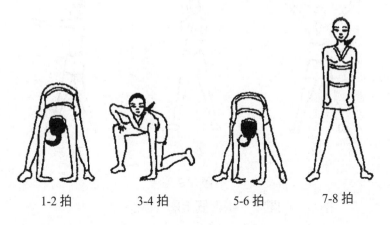

1-2 拍　　　3-4 拍　　　5-6 拍　　　7-8 拍

圖 318

1-2 拍	開立，上體前屈，兩手觸地，指尖相對。
3-4 拍	左腿屈膝內扣成單膝跪地，右手扶膝，抬頭。
5-6 拍	同 1-2 拍。
7-8 拍	還原成開立。

第十三個八拍——舞蹈動作說明（圖 319）

 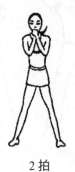 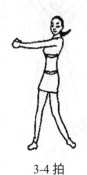

1 拍　　　　　　　　2 拍　　　　　　　　3-4 拍

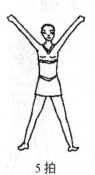 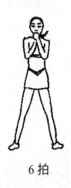 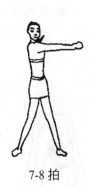

5 拍　　　　　　　　6 拍　　　　　　　　7-8 拍

圖 319

1 拍	開立，兩臂側上舉（成高 V）。
2 拍	兩臂胸前擊掌。
3-4 拍	上體右轉，兩手合掌成前平舉，右腿屈膝內扣。
5 拍	還原成 1 拍。
6 拍	同 2 拍。
7-8 拍	同 3-4 拍，方向相反。

第十四個八拍——舞蹈動作說明（圖 320）

| 1-2 拍 | 3-4 拍 | 5-6 拍 | 7-8 拍 |

圖 320

1-2 拍　　開立，兩臂側上舉（成高 V）。

3-4 拍　　屈膝半蹲，上體前屈，兩手扶膝，低頭。

5-6 拍　　直立，兩臂胸前擊掌。

7-8 拍　　並腿跳成直立，同時左手握拳叉腰，右臂
　　　　　上舉。

第十五個八拍——走位動作說明（圖 321）

| 1-2 拍 | 噠拍 | 5-7 拍 | 8 拍 |

圖 321

1-4 拍	從左腳開始，踏步四次，兩手放於體側，低頭含胸；噠拍直立，兩臂胸前平屈，拳心向下。
5-7 拍	從左腳開始，踏步三次，兩臂側上舉，伸一指。
8 拍	併腿跳成直立。

第十六個八拍──金字塔動作說明（圖 322）

1-2 拍

3-4 拍

5 拍

6 拍

7 拍

8 拍

圖 322

1-2 拍　　底座：內側腿側邁成弓步。兩膝、腳尖相
　　　　　　對，前後靠緊。

　　　　　　尖子：兩臂胸前擊掌。

　　　　　　後點：直立。

3-4 拍　　尖子、後點、左 1、左 2：兩臂側上舉
　　　　　　（成高 V）。

5 拍　　　尖子：左腳踩在底座大腿根部，兩手扶於
　　　　　　底座內側肩部。

　　　　　　左底座：右手扶尖子左膝。

　　　　　　後點：雙手扶在尖子的腰部。

　　　　　　左 1：左腿單膝跪地。

　　　　　　左 2：右腿踩在底座的臀部外側。

6 拍　　　尖子：直立，雙腳踩在底座大腿根部，兩

手扶在底座內側肩部。

底座：內側手從後扶住尖子膝部，外側手
扶於尖子腳尖。

後點：兩手扶在尖子的腰部。

左2：左臂側下舉，右手叉腰。

左1：右手扶住左2的左手，右腳踩在其
膝部位。

7拍　　尖子：兩臂胸前平屈，握拳，拳心向下。

左1：左臂側下舉，握拳，拳心向下。

8拍　　尖子：右手側上舉，拳心向下，左手握住
左2的右手。

左2：右手握住尖子的左手。

第十七個八拍──金字塔動作說明（圖323）

1-4拍

5-8 拍

圖 323

1-4 拍　　動作同上一八拍的 8 拍。

5-8 拍　　後點：單腿直立，左腳靠在右膝上，右手
　　　　　扶住左 1 的外側肩膀，左臂側上舉，拳心
　　　　　向下。

第十八個八拍——金字塔 動作說明（圖 324）

1 拍

2 拍

3-4 拍

5-6 拍

7-8 拍

圖 324

1 拍	尖子：兩臂側平舉，握拳，拳心向下。
	底座：外側手臂上舉，握住尖子手腕。
2 拍	底座：外側手抓住尖子手腕的同時，內側手握住尖子的腋下，兩手掌心向前。
3-4 拍	尖子：雙腳瞪起。
	底座：將尖子上舉。
	後點：將尖子向上托起。
	左2：併腿直立，左手拉住左1的右手。
5-6 拍	尖子：併腿落地，屈膝緩衝，上體前傾，低頭。
	底座、後點、左2：屈膝，上體前傾低頭。
	左1：併腿屈膝，上體前傾，低頭。
7-8 拍	併腿跳成直立。

第十九個八拍——走位動作說明（圖 325）

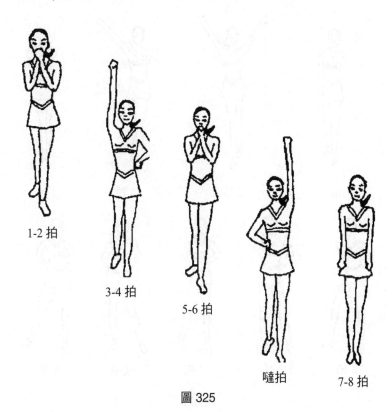

1-2 拍

3-4 拍

5-6 拍

噠拍

7-8 拍

圖 325

1-2 拍	從左腳開始，踏步兩次，兩臂胸前擊掌一次。
3-4 拍	從左腳開始，踏步兩次，左手握拳叉腰，右臂上舉。
5-6 拍	動作同 1-2 拍。
噠拍	左腳踏步，同時右手握拳叉腰，左臂經胸前屈至上舉。
7-8 拍	併腿跳成直立。

第二十個八拍——舞蹈動作說明（圖 326）

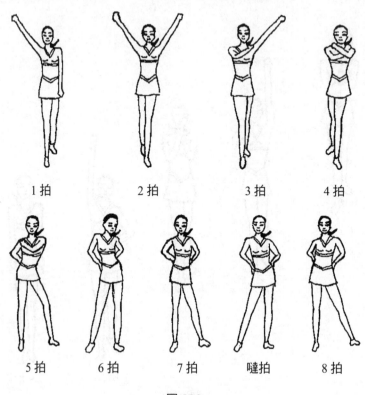

| 1拍 | 2拍 | 3拍 | 4拍 |

| 5拍 | 6拍 | 7拍 | 噠拍 | 8拍 |

圖 326

1拍	右腳向前一步，頂右胯，左臂放於體側，右臂側上舉，拳心向下。
2拍	左腳向前一步，頂左胯，兩臂側上舉（成高 V）。
3拍	頂右胯，右手胸前屈貼於左肩。
4拍	頂左胯，兩臂胸前交叉，拳心向側。
5拍	頂右胯，右臂屈於體後。
6拍	頂左胯，兩臂屈於體後。

7 拍　　　頂右胯。

噠拍　　　頂左胯。

8 拍　　　頂右胯。

第二十一個八拍——舞蹈動作說明（圖 327）

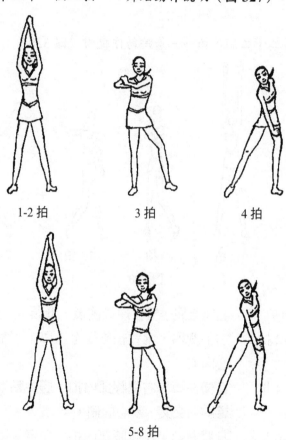

1-2 拍　　　　3 拍　　　　4 拍

5-8 拍

圖 327

1-2 拍　　　兩腿開立，兩手合掌經胸前屈至上舉，成
　　　　　　上Ａ位。

3 拍　　　頂右胯，左腳點地，兩手相握，胸前平屈
　　　　　於右側。

4 拍　　　頂左胯，雙腿微屈，右腳點地，左臂屈於
　　　　　體後，右手扶左大腿，上體前屈。

5-8 拍　　動作同 1-4 拍。

第二十二個八拍——舞蹈動作說明（圖 328）

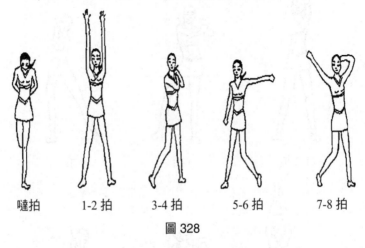

嗻拍　　　1-2 拍　　　3-4 拍　　　5-6 拍　　　7-8 拍

圖 328

嗻拍　　　右腿後屈，雙手屈於體後，低頭。

1-2 拍　　右腳側邁，兩臂經側繞至上舉，開掌，掌
　　　　　心向前。

3-4 拍　　身體左轉，右腿膝部內扣，腳尖點地，兩
　　　　　臂胸前交叉，掌心向側。

5-6 拍　　身體右轉，左腿膝部內扣，左臂側平舉，
　　　　　右臂側下舉（成左 L）。

7-8 拍　　下肢動作同 3-4，左臂屈於頭後，右臂側
　　　　　上舉，拳心向下。

第二十三個八拍——舞蹈動作說明（圖 329）

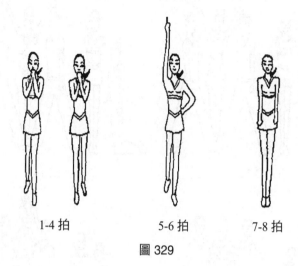

1-4 拍　　　　　5-6 拍　　　　　7-8 拍

圖 329

1-4 拍　　從左腳開始踏步四次，兩臂胸前擊掌一次。

5-6 拍　　從左腳開始踏步兩次，左臂握拳叉腰，右
　　　　　臂上舉，伸一指。

7-8 拍　　併腿直立，兩臂收於體側。

第二十四個八拍——舞蹈動作說明（圖 330）

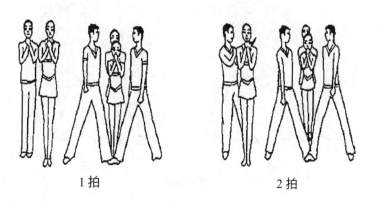

1 拍　　　　　　　　　　　　　2 拍

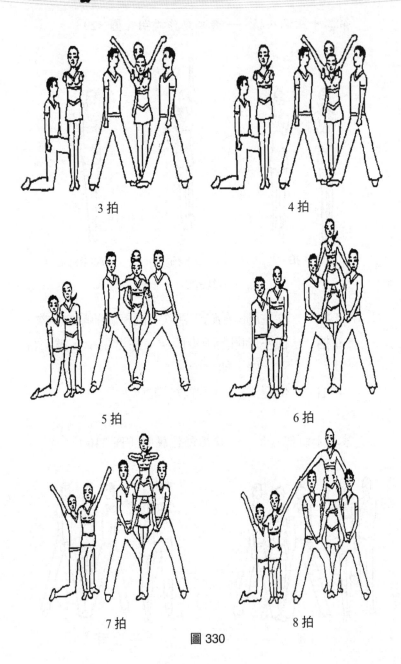

3 拍

4 拍

5 拍

6 拍

7 拍

8 拍

圖 330

1 拍　　　底座：內側腿側邁成弓步，兩膝、腳尖相對前後靠緊。

　　　　　尖子、後點、右 1、右 2：兩臂胸前擊掌一次。

2 拍　　　右 1：左轉體，內側腿側邁，頭向 7 點鐘方向。

3 拍　　　尖子、右 2：兩臂前平舉，立拳，拳心相對，豎拇指。

　　　　　後點：兩臂側上舉（成高 V）。

　　　　　右 1：左腿屈，右膝跪地。

4 拍　　　右 1：頭向 1 點。

5 拍　　　尖子：雙手扶於底座內側肩部，左腳踩在底座大腿根部。

　　　　　底座（左）：右手扶在尖子的膝部。

　　　　　後點：雙手扶在尖子的腰部。

　　　　　右 2：坐在右 1 的左腿大腿上，右手扶在右 1 的外側肩部。

6 拍　　　尖子：直立，雙腳踩在底座大腿根部。

　　　　　底座：內側手抱緊尖子的膝部，外側手扶住尖子的腳尖。

7 拍　　　尖子：兩臂胸前平屈，拳心向下。

　　　　　右 1：左手扶住右 2 的內側腰部，右臂側上舉。

　　　　　右 2：左臂側上舉。

8 拍　　　尖子：兩臂側下舉，右手握住右 2 的左手。

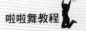

第二十五個八拍——金字塔動作說明（圖331）

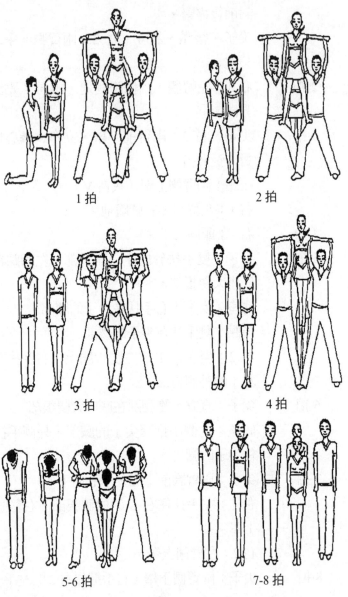

1拍

2拍

3拍

4拍

5-6拍

7-8拍

圖331

1 拍　　　尖子：兩臂側平舉，拳心向下。

底座：外側手臂上舉，虎口正握，握住尖子的手腕。內側手臂抱住尖子的膝蓋上部。

後點：兩手扶住尖子腰部。

右2：成直立。

2 拍　　　底座：內側手握住尖子的腋下，兩手掌心朝前。

右1：成兩腿分立。

3 拍　　　尖子：屈膝，重心下降。

底座：屈臂。

右1：併腿成直立。

4 拍　　　尖子：雙腳蹬起。

底座：雙手將尖子上舉。

5-6 拍　　上體前屈，低頭。

7-8 拍　　併腿直立。

第二十六個八拍——跳步動作說明（圖 332）

1-2 拍

3-4 拍

5 拍　　　　　　　6 拍　　　　　　7-8 拍

圖 332

1-2 拍　　從左腳開始踏步兩次，兩臂胸前擊掌一次。

3-4 拍　　併腿，兩臂側上舉（成高 V）。

5 拍　　　雙腿屈膝，兩臂向內繞環。

6 拍　　　小分腿跳。兩臂成側上舉。

7-8 拍　　落地屈膝緩衝，上體前屈，兩臂放於體前，握拳，拳心相對。

第二十七個八拍——組合動作說明（圖 333）

1-2 拍　　　　　　　　　　3-4 拍

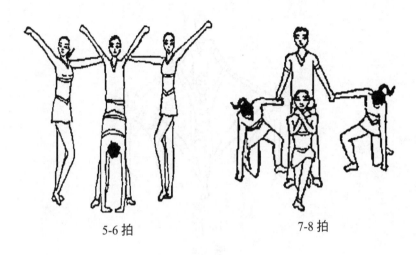

5-6 拍 7-8 拍

圖 333

1-2 拍　　兩腿分立。

前：左臂貼於體側，右臂上舉成一指。

左、右：向內轉體，內側手扶中間隊員肩膀。

3-4 拍　　前：上體前屈，兩手觸地。

左、右：外側手臂側上舉，拳心向下，外側腿屈膝腳點地。

中：兩臂胸前平屈。

5-6 拍　　中：兩臂側上舉（成高 V）。

7-8 拍　　前：右腿跪地，兩臂胸前交叉。

左、右：外側腿跪地，外側手扶地，內側手與中間隊員相握。

中：兩腿開立，兩手與兩側隊員相握。

第二十八個八拍——組合動作說明（圖 334）

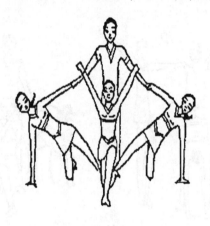

1-8 拍

圖 334

1-8 拍　　前：兩臂側上舉。

　　　　　左、右：內側腿向內伸直，外側手於體側
　　　　　扶地。

第四節 ◎ 技巧啦啦舞訓練方法

　　訓練方法的選擇反映了教練員的文化素質、智慧程度
以及獲取訊息和再學習的能力，科學、正確的訓練方法是
決定運動隊成績的重要因素，也是直接影響運動員成績的
關鍵所在，掌握科學、先進的訓練方法可以使運動員的學
習效果事半功倍。

　　成套技巧啦啦舞訓練包括：操化、技巧、造型、樂感
以及運動員的表現力和感染力，一套優秀的技巧啦啦舞表
演可以體現出運動員的綜合素質和能力，其中身體基本姿

態、難度動作技術和身體素質訓練是比賽取得優異成績的基礎，是比賽爭金奪銀的關鍵，因此，掌握正確的技巧啦啦舞訓練方法顯得尤為重要。

一、基本姿態訓練

（一）站立姿態訓練方法

站立姿態訓練是技巧啦啦舞訓練中最基礎、最重要的動作姿態訓練內容，它是所有動態專項動作的基礎。站立姿態的訓練可使完成動作時保持良好的身體姿態。正確的站立姿態可以提升技巧啦啦舞運動員動作的美感和成套動作的準確性。

站立姿態是否正確、優美、挺拔，主要受人體脊柱的影響，同時與骨盆位置是否正確也有直接的關係。因此，正確的站立姿態要求運動員既要保持頭頸部位、胸腰部位的正確感知，使脊柱周圍屈伸肌群均勻地收縮，以維持和固定脊柱的正常生理彎曲，又要使下肢部位充分伸展並保持必要的均衡緊張，透過腹部和臀部肌肉的正確用力，使骨盆保持在正確的位置上。

（1）兩腿直立腳跟併攏，頭正直上頂，下頜微收。雙手握拳，手臂伸直鎖肩於體前，拳心朝內。收腹，立腰，夾臀。背部成一平面。（圖335）

（2）兩腿開立，與肩同寬，頭正直上頂，下頜微收。雙手握拳，手臂伸直鎖肩於體前，拳心朝內。收腹，立腰，夾臀。

背部成一平面。（圖336）

圖 335　　　　　　圖 336

（3）俯撐練習：雙臂與肩同寬，撐於地面，身體成一條直線。保持 10 秒鐘，體會腹背肌的收縮及身體的控制。（圖 337）

圖 337

（二）頭頸部位姿態訓練

基於狀態反射原理，頭部姿態及動作對其用力和調整技術起著潛移默化的作用，直接關係到技術動作的發揮和成套動作完成的品質。準確優美的頭部姿態與身體各部位動作協調統一，再配闔眼神和面部表情達到神態美和形態美的有機結合，對技巧啦啦舞成套動作起到畫龍點晴的作用，使啦啦舞動作更加生動充滿活力、更具表現力。

在訓練中要加強頭頸部姿態訓練，使運動員掌握正確的動作要領，將技巧啦啦舞的動作美、形體美、姿態美、

精神美、難度美完美地結合在一起。

頭、頸動作由屈、轉、繞、繞環動作組成。（圖338）

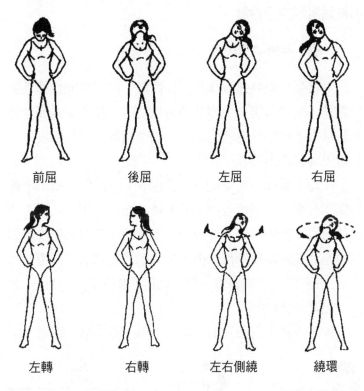

前屈　　　　　後屈　　　　　左屈　　　　　右屈

左轉　　　　　右轉　　　　左右側繞　　　　繞環

圖338

（1）屈：指頭頸關節角度的彎曲，包括前屈、後屈、左屈、右屈。

（2）轉：指頭頸部繞身體垂直軸的轉動，包括左轉、右轉。

（3）繞：指頭以頸為軸心的弧形運動，包括左繞、右繞。

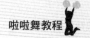

（4）繞環：指頭以頸為軸心的圓形運動，包括左繞環、右繞環。

〔要求〕上體保持正直，頭頸移動的方向要準確，頸部被動肌群充分伸展。

（三）手臂姿態訓練

手臂動作是肢體動作的延伸體現，除了完成技術性動作之外，還具有美化造型的藝術性功能。技巧啦啦舞對運動員基本手臂動作的發力順序、動作速度、動作幅度以及動作表現有較高的技術要求。

技巧啦啦舞有特定的 32 個基本手位動作，基本手臂動作及其變化，是體現技巧啦啦舞的複雜性和多樣性、運動員的協調性的一個重要方面。正確的手臂姿勢對身體姿態的充分表現以及動作藝術風格的塑造起著重要作用。

（1）舉：以肩為軸，臂的活動範圍不超過 180°，並停止在某一部位。

包括的基本方向為前平舉、上舉、側平舉、下舉；中

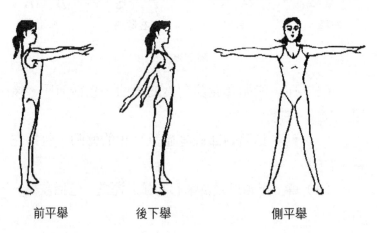

前平舉　　　　　後下舉　　　　　　側平舉

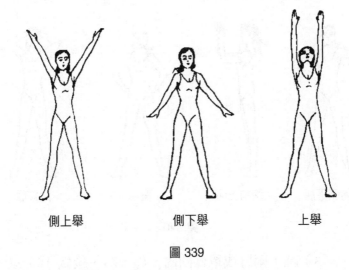

| 側上舉 | 側下舉 | 上舉 |

圖 339

間方向為前上舉、前下舉、側下舉、側上舉、後下舉；斜方向為前側上舉、前側下舉、後側下舉。（圖339）

（2）屈伸：關節由彎曲到伸直或由伸直到彎曲的動作。包括胸前屈、胸前平屈、肩側屈、肩側上屈、肩側下屈、胸前上屈、側屈、頭後屈。（圖340）

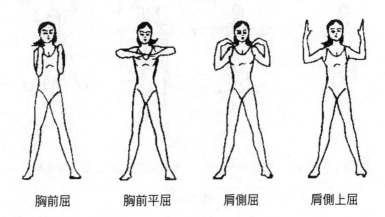

| 胸前屈 | 胸前平屈 | 肩側屈 | 肩側上屈 |

| 肩側下屈 | 胸前上屈 | 側屈 | 頭後屈 |

圖340

（3）繞：兩臂或單臂向內、外、前、後做 180°以上，360°以下的弧形運動。包括向左、向右、向內、向外、向前、向後繞。繞環：臂以肩為軸單臂或雙臂向不同方向做圓形運動。包括向前、向後、向左、向右、向內、向外、向上、向下繞環。（圖341）

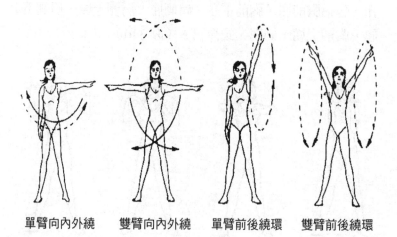

| 單臂向內外繞 | 雙臂向內外繞 | 單臂前後繞環 | 雙臂前後繞環 |

圖341

（4）振：以肩為軸，臂做加速有力的彈動擺動動作。包括上舉後振、下舉後振、側舉後振。（圖342）

側舉後振 　　　　　　上舉後振 　　　　　　下舉後振

圖342

（5）旋：以肩或肘為軸做臂內旋或外旋動作。（圖343）

〔要求〕上體保持正直，位置要準確，幅度要大，力達身體最遠端。

內旋 　　　　　　　　　　　　外旋

圖343

（四）軀幹姿態訓練

在技巧啦啦舞運動中軀幹主要起連接、保護和固定的作用。正確的軀幹姿態有利於保持身體的平衡和挺拔。技巧啦啦舞要求運動員在完成動作過程中軀幹正直、腰腹收緊、後背挺直、臀部夾緊，保持必要的緊張度。因此，軀幹姿態訓練主要是訓練挺胸拔背的動作形態，同時要注意訓練運動員對腰部的控制能力。運動員在訓練時需要特別注意提高每個動作的控制力，體會肌肉用力的感覺。

1.胸部練習

由含胸、挺胸、移胸動作組成。（圖344）

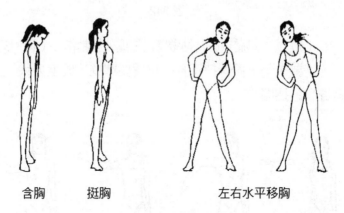

含胸　　　挺胸　　　　　　左右水平移胸

圖344

（1）含胸：指兩肩內合，縮小胸腔。

（2）挺胸：指兩肩外展，擴大胸腔。

（3）移胸：指髖部固定，做胸左、右的水平移動。

〔要求〕含、挺、移胸要做到最大極限。

2. 腰部練習

由屈、轉、繞和繞環動作組成。（圖 345）

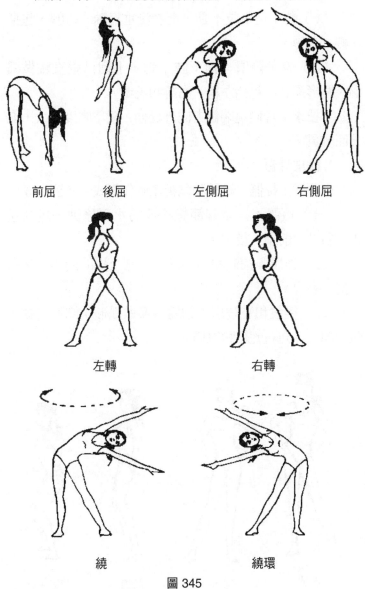

前屈　　　後屈　　　左側屈　　　右側屈

左轉　　　右轉

繞　　　　繞環

圖 345

（1）屈：指下肢不動，上體沿矢狀軸和水平軸的運動，包括前屈、後屈、左側屈、右側屈。

（2）轉：指下肢不動，上體沿垂直軸的扭轉，包括左轉、右轉。

（3）繞和繞環：指下肢不動，上體沿垂直軸做弧形、圓形運動，包括左繞、右繞和繞環。

〔要求〕身體遠端儘力向外延伸，繞環幅度要大，充分而聯貫。

3. 髖部練習

由頂髖、提髖、繞髖和髖繞環動作組成。（圖346）

（1）頂髖：指髖關節做疾速的水平移動，包括左頂、右頂、前頂、後頂。

（2）提髖：指髖關節疾速向一側上提的動作，包括左提、右提。

（3）繞髖和髖繞環：指髖關節做弧形、圓形移動，包括向左、向右的繞和繞環。

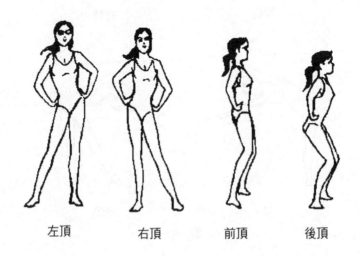

左頂　　　　右頂　　　　前頂　　　　後頂

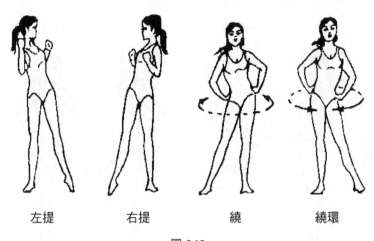

| 左提 | 右提 | 繞 | 繞環 |

圖 346

〔要求〕髖關節做頂、提、繞和繞環時應平穩、柔和、協調，稍帶彈性。

（五）下肢姿態訓練

下肢姿態訓練是技巧啦啦舞基本姿態訓練中最基本的技術之一。

一般是透過把桿練習來發展腿部的力量以及腿的開、繃、立、直等。並且把桿練習應有針對性地發展下肢肌肉的力量、速度、各關節的靈活性以及韌帶的彈性等。

下肢姿態訓練既要符合技巧啦啦舞的動作特點，又要結合技巧啦啦舞的特色進行訓練，才能使下肢的基本姿態符合技巧啦啦舞姿態的要求。

（1）彈踢：指彈踢腿屈膝抬起（大小腿成 90°），向各方向做彈踢的動作，包括前、側、後彈踢。踢：指直腿向各方向做由下至上的加速擺動作，包括前踢、側踢、後踢。（圖 347）

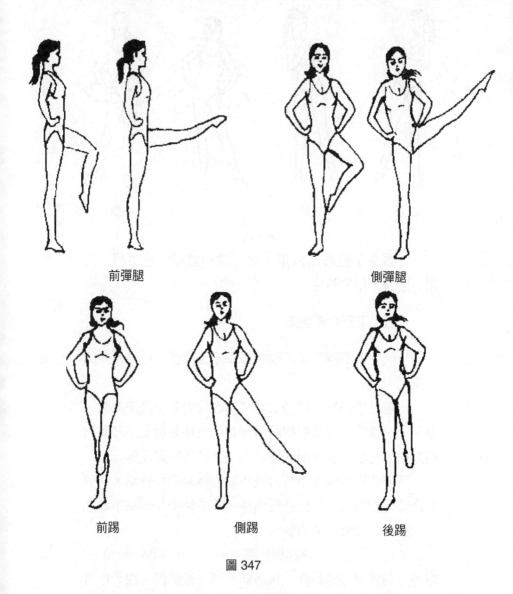

前彈腿　　　　　　　　　　　　側彈腿

前踢　　　　　　側踢　　　　　　後踢

圖 347

（2）蹲：全蹲時大小腿摺疊，半蹲時大小腿形成夾
角。（圖 348）

全蹲　　　　半蹲

圖 348

（3）屈伸：指膝關節由直成曲再由曲伸直的動作。
包括兩腿同時或依次的原地和移動屈伸。（圖 349）

屈　　　　　伸

圖 349

（4）內旋和外旋：指以髖和膝為軸做腿的向內和向
外的旋轉動作，包括兩腿同時或依次的內旋和外旋。（圖
350）

屈　　　　　　　伸

圖 349

〔**要求**〕彈踢時力達最遠端，半蹲時上體立直，屈伸要有彈性，內旋、外旋時以膝帶動腿旋轉。

二、基本難度技術訓練

難度動作是技巧啦啦舞的重要組成部分，是影響運動成績的重要因素之一。掌握科學、正確、合理的訓練方法，可以使運動員在學習難度動作技術時達到事半功倍的效果，合理運用難度動作的訓練方法，是快速提升技術水準及比賽成績的關鍵，是科學進行技巧啦啦舞訓練的重要保障。技巧啦啦舞的難度動作包括：翻騰、拋接、托舉、金字塔。

（一）翻騰類難度訓練

1. 滾翻類

（1）前滾翻

〔**動作做法**〕由蹲撐開始，兩手向前撐地，兩腳向後

蹬地；腿蹬直，同時提臀屈臂低頭，使頭後部在兩手支撐點前著地，接著背、腰、臀依次著地向前團身滾動；當背部著地時，迅速收腹屈膝，兩手抱小腿中部，上體迅速跟進向前滾動成蹲立。

〔教法提示〕

①原地滾動練習，要求當身體前滾至背部著地，腿與地面夾角約 45° 時，迅速收腹，上體緊跟大腿團身抱腿。

②在斜面上，由高處向低處做前滾翻。要求腳先蹬地後屈臂再低頭。

③在幫助下做前滾翻。

〔保護與幫助〕保護幫助者單膝跪立在練習者側前方，當練習者的頭部將要著地時，一手托其頸，當滾翻至臀部著地時，用手順勢推其背幫助成蹲立。

（2）後滾翻

〔動作做法〕由蹲撐開始，身體稍微前移後兩手推地，使身體迅速向後移，接著低頭團身向後滾動，使臀、腰、背依次著地。兩手迅速屈臂夾肘兩手放在肩上（掌心向後），當頭部著地時，兩手用力推地撐起翻轉成蹲撐。

〔教法提示〕

①兩手放在肩上，練習向後團身滾動手撐地動作。要求屈臂抬肘夾肘翻腕置於肩上（掌心向後）。

②由頭手著地蹲撐開始，迅速推直兩臂。

③採用斜面由高向低練習後滾翻。要求團身緊、推撐快。

④在幫助下做後滾翻。

〔保護與幫助〕保護幫助者單腿跪立在練習者側後

方,當練習者後滾至頭部時,一手托肩,一手推背,助其翻轉。

2. 手翻類

（1）側手翻

〔動作做法〕由站立開始,兩臂向前上方擺起,左腿前舉向前跨出一大步成弓箭步,接著後腿向後上方擺起,同時上體積極下壓,蹬地擺起,同時左手在兩腳延長線前手掌外展 90°撐地,並帶動肩、頭、身體向左轉 90°,右手依次向前撐地經分腿倒立,接著左右手依次頂肩推手,一腿落地屈膝蹬直,另一腿側伸落地成兩臂側舉分腿站立姿勢。

〔教法提示〕

①在幫助下做側擺成手倒立練習。要求先擺腿後下手撐地。

②在幫助下做側手翻,要求經倒立時兩臂充分頂肩、分腿大、身體伸直。

③在地上畫一條直線做側手翻。要求手、腳都落在一條直線上,推手快。

④連續側手翻,用最快速度完成。

〔保護與幫助〕保護幫助者站在練習者前側方,兩臂交叉扶托練習者的腰部,隨著其動作翻轉給予助力,幫助完成側手翻動作。

（2）前手翻

〔動作做法〕助跑 2～3 步後趨步跳起同時兩臂上舉,上體前壓,兩臂前伸撐地,同時後腿快速向後上方擺起,接著前腿蹬地,接近倒立部位時並腿、頂肩推手、緊

腰、梗頭，使身體騰空保持反弓形姿勢至落地。落地時，膝踝關節緩衝，成兩臂上舉的直立姿勢。

〔教法提示〕

①靠牆豎放一厚墊，做趨步擺腿蹬地成靠牆倒立練習。要求撐地、頂肩、緊腰。

②在保護幫助下做擺倒立頂肩推手練習。要求手撐地將觸墊子時應快速拉開肩角做頂肩推手動作。

③在保護幫助下，由高處向低處做前手翻。要求體會騰空、翻轉、著地動作。

〔保護與幫助〕保護幫助者站立於練習者手撐地點的側前方，一手托其肩部，另一手托其腰部幫助翻轉。

（3）頭手翻

〔動作做法〕由兩臂上舉站立開始，上體快速前屈，兩臂屈肘體前撐地同時兩腿屈膝，用頭前額上部在兩手前頂地，同時兩腳用力蹬地、翻臀經屈體頭手倒立，當臀部前移重心超過垂直面後，兩腿迅速向前上方用力擺腿伸髖，同時用力推手、充分展髖，使身體騰空呈一定反弓形姿勢至落地。

落地時，腳掌前半部著地緩衝，保持抬頭、挺胸，兩臂上舉的站立姿勢。

〔教法提示〕

①由站立開始，上體前屈雙手向前撐地成短暫的屈體頭手倒立。要求稍保持屈體頭手倒立姿勢後做向前滾翻。

②由仰臥屈體，肩背撐地開始，在兩人拉手幫助下，做原地屈伸起練習。要求向前上方用力擺腿伸髖，使身體騰空呈反弓形姿勢。

③在幫助下由高處向低處做頭手翻。要求頭撐地成屈體頭手倒立時，應挺胸立腰翻臀，伸髖迅速。

〔保護與幫助〕保護幫助者單膝跪立練習者前側方，一手托其上臂或肩部，另一手托其腰部幫助翻轉。

（4）後手翻踺子

〔動作做法〕由站立開始，做節奏跳後，左腳著地，上體迅速前壓，同時右腳快速向後上方擺起，接著左手在前下方撐地（手指與左腳尖相對），同時左腳蹬地後快速後擺，以肩、頭帶動向內轉體。當左腳離地後，右手撐地，這時左腿迅速與右腿併攏，同時轉體經手倒立姿勢。撐地的兩手快速推離地面，同時用力收腹提腰，全腳掌主動積極向靠近手的地方著地，上體積極抬起，兩臂上擺，準備做後手翻動作。

〔教法提示〕

①由原地開始，向前一步做側手翻向內轉體 90°、兩腳依次落地的慢動作。

②在地面畫上手腳著地的標記，進行慢動作練習，然後逐漸加快快速完成。

③由手倒立開始，做兩手推地屈體用全腳掌落地，體會提腰「攛」腿動作。

④側手翻向內轉體 90°全腳掌著地後，上體保持準備做後手翻的姿勢，倒落在背後傾斜的墊子上。

⑤為體會提腰「攛」腿動作，在前面橫放一條繩子，置於高 80 公分左右處，兩手撐在繩子後面，做完整動作的提腰「攛」腿動作時，兩腳落在繩子前面。

〔保護與幫助〕保護者站在練習者前側方，兩手扶

腰，幫助轉體和提腰。

3. 軟翻類

（1）前軟翻

〔動作做法〕由兩腿前後站立、兩臂前上舉開始，重心前移，上體前倒地，兩手撐地，右（左）腿向後上擺起，左（右）腳蹬地，經前後分腿手倒立後，兩肩稍向後引，身體儘量後屈，抬頭，右（左）腳儘量在靠近手的地方落地並迅速將重心移到右（左）腳上，頂肩、推手、頂髖、立腰，右（左）腿向前方伸出，還原成開始姿勢。

〔教法提示〕

①在幫助下，經前後分腿手倒立前翻成一腿上舉的和由橋再頂肩推手、伸腿起立。

②在幫助下完成前軟翻動作。

〔保護與幫助〕保護者站在練習者側面一手扶其肩部，另一手托其腰部。

（2）後軟翻

〔動作做法〕由右腳站立左腳前點地，兩臂上舉開始，向上頂髖、挺胸，向後下腰。左腿經前、上向後方擺，兩手儘量靠近右腳撐地，同時右腳蹬地，肩部後送，經分腿手倒立時，頂肩抬頭，然後左腳落地，上體抬起時右腿後控再落地成站立。

〔教法提示〕

①由站立開始，體後屈落在一定高位上成橋。

②前後分腿站立，體後屈落下成橋。

③由單腿橋蹬地起成手倒立，起立，控腿。

④在幫助下完成後軟翻動作。

〔保護與幫助〕保護者站在練習者側面，一手扶他的肩部，另一手托住其腰部或一手扶腰，一手扶擺動腿。

4. 空翻類

（1）團身後空翻

〔動作做法〕由站立開始，兩腳用力向後上方蹬地跳起，兩臂積極擺動至前上方時馬上制動，同時立腰、梗頭提氣，接著提膝團身，使大腿靠胸，兩手抱住小腿中部，同時抬頭翻臀，向後翻轉，當翻轉至 3/4 左右時，兩臂上舉，兩腿下伸，身體伸展，用前腳掌落地，站立。

〔教法提示〕

①原地做擺臂、梗頭同時上跳的動作。

②保護者站在練習者後面，兩手扶腰部兩側，幫助做上跳和抱腿團身動作，並把其扛在肩上，體會完整上跳過程。

③由仰臥姿勢開始，快速做抱腿團身動作，要求上體不離地。

④彈跳板上做空翻，可利用保護滑車幫助完成。

〔保護與幫助〕保護者站在練習者的一側，一手扶腰向上托，助其上跳，另一手扶大腿後部向上托，幫助團身和翻轉。落地時一手扶腹，另一手扶背。或者兩手扶腰兩側，幫助向上托送。初學時最好兩人保護，或利用保護滑車。

（2）側手翻向內轉體 90°接團身後空翻

〔動作做法〕側手翻向內轉體 90°，推手、腳落時，迅速含胸、梗頭、兩臂上領伸直身體向上跳起，接著迅速提膝、翻臀接團身後空翻至落地。

〔教法提示〕

①側手翻向內轉體 90°。

②原地後空翻。

③側手翻向內轉體 90°跳起後，在幫助下做吸腿動作。

④在幫助下做完整練習。

〔保護與幫助〕側手翻向內轉體 90°後，保護者一手托練習者的背，另一手托臀部。

（3）側手翻向內轉體 90°直體後空翻

〔動作做法〕側手翻向內轉體 90°後，接著跳起，兩臂迅速經前上領，梗頭、含胸、立腰，迅速向上跳起，接著稍抬頭挺胸，身體伸直，同時兩臂由上經側靠在身體兩側，使身體向後完成類似以肩為軸的翻轉。頭向下時主動抬上體，隨著身體的下落，兩臂由體側擺至側上舉，稍收腹用前腳掌落地。

〔教法提示〕

①練習者站在高處，在幫助下做直體後空翻。

②利用彈跳板在幫助下做直體後空翻。

〔保護與幫助〕

①保護者站在練習者起跳點的側後面，一手扶其腰部，一手扶託大腿後面幫助騰空和翻轉，落地時一手扶胸，一手扶背，幫助平穩落地。

②保護者站在練習者起跳點的後面，兩手扶托腰部兩側，幫助騰空和翻轉。

（4）側手翻向內轉體 90°後手翻接團身後空翻

〔動作做法〕側手翻向內轉體 90°後接後手翻時，後

手翻推手要迅速有力，快速立上體，稍屈髖兩腿下壓，兩腳在稍遠處落地。起跳時，充分蹬直身體，梗頭、含胸向前上方領臂，接著迅速提膝、屈髖、翻臀、團身向後轉，翻轉至 3/4 時伸展身體準備落地。

〔教法提示〕

①側手翻向內轉體 90°接後手翻跳起。

②在幫助下完整練習。

〔保護與幫助〕保護者站在練習者做後手翻落地點的側面，跳起時，一手扶其腰，一手托臀，幫助翻轉與落地。

（5）助跑前空翻

前空翻因擺臂動作不同可分三種。以向後擺臂的前空翻為例介紹。

〔動作做法〕助跑開始，單腳跳起後，兩腿在空中併攏，在肩的前面落地，迅速用力向上跳起，同時兩臂由前經下向後上擺，提肘提肩，兩腳跳起動作要與兩臂後擺至極點動作相吻合。身體向上騰起，接著做提臀、屈膝和團身抱腿動作。向前翻轉至最高點時完成，身體下落時，兩臂上舉，伸展身體，用前腳掌著地。

〔教法提示〕

①做助跑擺臂起跳動作。

②在掌握了該動作後可要求做屈體空翻兩腳一次落地，以準備接做側手翻向內轉體 90°等動作。

〔保護與幫助〕保護者站在練習者側前方，當他的兩臂向後上方擺起後，一手托其腹部，一手抄其背部幫助翻轉。

（6）助跑屈體前空翻

〔動作做法〕該技術動作同前空翻，但騰起後，在梗頭、含胸、弓背、提臀時兩腿伸直，身體保持屈體姿勢。

〔教法提示〕同前空翻。

〔保護與幫助〕同前空翻。

（7）左腳蹬地，右腿後擺挺身前空翻

〔動作做法〕原地或助跑接做含胸、兩步上領的趨步後，左腳前伸，落地屈膝（膝蓋不能超過腳尖），接著兩腿依次迅速向上蹬、擺，同時做肩向膝的屈體和提腰動作，兩臂向後上方領。騰空後疾速抬頭挺胸，兩腿充分前後分開向前翻轉。然後右腿主動落地，並向上頂髖、立腰、振胸，同時左腳伸向前上方，兩臂經體側帶至側上舉。

〔教法提示〕

①原地做蹬擺腿同時提腰的練習。

②同上，並在幫助下做騰空後抬頭、振胸、兩腿充分分開的練習。

③在助跳板上或由高向低做。

④保護者站在練習者的側前面，一手托其腹部，另一手托腰部幫助提腰、翻轉。

〔保護與幫助〕保護者站在練習者的右側面，用左手托住腹部，幫助騰空翻轉，當翻轉至後半部時，換左手托其腰部，幫助正確落地。

（8）左腳蹬地、右腿後擺側空翻

〔動作做法〕由助跑或原地開始，接做含胸、兩臂上領的趨步後，左腳前伸，落地後屈膝（膝蓋不超過腳尖），上體前傾，接著兩腿依次蹬、擺、含胸、提腰，兩

321

臂向前上帶領，同時以肩和頭帶動身體向內轉體 90°騰空，空中兩腿左右分開，然後右腿積極擺動，主動落地。兩臂側上舉成右腳在前的弓步姿勢。

〔教法提示〕

①原地做蹬、擺腿同時向內轉體 90°側提腰和領臂的練習。

②正面助跑趨步後，做魚躍側手翻。

③在助跳板上或由高向低做，或由低向高做。

④在幫助下完成動作。

〔保護與幫助〕保護者站在練習者轉體方向的前側面，蹬地後托腰部兩側，幫助上提和翻轉；或用一臂托住腹部，當他蹬地時用力向上托，幫助翻轉。

（二）拋接類難度訓練

拋接難度是技巧啦啦舞中的重要難度，它包括一人拋、兩人拋、三人拋、多人拋以及一人接、兩人接和多人接，拋接類難度不僅需要運動員掌握正確的拋接技術，更重要的是運動員之間的默契配合，無論是幾人拋或幾人接技術只有兩個：一是拋，二是接。

1. 拋的動作做法

底座兩腿大開立，半蹲，收腹屈髖，上體微前傾，擺好手型兩臂略微彎曲，尖子站在底座的手上；當尖子給底座做動作的訊息後，底座重心下降，膝關節保持緊張，腳趾抓地站牢；然後兩腳用力蹬地，依次伸展膝關節和髖關節，提高身體重心，同時兩臂順勢發力上舉，將運動員拋出，目視運動員。

2. 接的動作做法

當尖子下落時，底座看準落點後手臂主動上舉前迎，擺好接的手型；當手臂接觸到尖子身體時，順勢收腹屈膝屈髖，保持適度緊張，兩腳用力抓地，重心平穩。

3. 拋接教學方法

（1）默契訓練

訓練拋接前，底座和尖子應統一口令和動作節奏，確定動作信息和指令，然後同時進行地面模擬練習。

（2）預備動作訓練

尖子站在底座的手上，按照統一的口令和訊息進行拋出前動作節奏練習，但不拋出。

（3）低空拋接訓練

當尖子和底座預備動作默契以後，藉助幫助進行低空的拋接訓練。

（4）脫保訓練

當運動員熟練掌握拋接後，教練員可以適時的進行脫保，由於脫保會給運動員造成心理壓力，容易技術變形，因此，教練員應控制好脫保的時機及次數，例如，10 次動作可以脫保一次，然後脫保兩次，隨著技術的逐漸成熟增加脫保次數，根據運動員的心理和技術完成情況適時脫保，直到輕鬆掌握動作。

4. 拋接的幫助與保護

〔幫助〕初學拋接動作時為了使運動員克服恐懼心理，掌握正確的空中技術，保證運動員的安全可利用保護帶、海綿坑、保護墊等輔助器械幫助運動員完成動作。

〔保護〕通常是在運動員基本掌握拋接動作即脫保階

段的情況下運用，此階段屬泛化階段，動作技術不穩定易變形，為了保障運動員的安全，鼓勵運動員完成動作的信心，教練員應站在運動員完成動作方向落點的前側下方隨時注意觀察運動員完成動作的情況，一旦發現動作異常、變形時應及時迎前，採用接、扶、擋等手法保護運動員。

（三）托舉類訓練

根據尖子支撐腿的數量可分為：單腿托舉、雙腿托舉。

根據底座的數量可分為：單底座托舉、雙底座托舉、多底座托舉。

根據底座托舉的手臂數量可劃分為：單臂托舉、雙臂托舉。

托舉類訓練方法：無論什麼形式的托舉動作都要求底座要有足夠的力量托住被托舉的運動員並控制動作平衡穩定；被托舉運動員要有一定的肌力控制平衡。因此，托舉類難度訓練方法主要包括力量訓練和平衡穩定性訓練。

1. 力量訓練

（1）腳趾抓地訓練

①站在有彈性的墊子或物體上，透過腳趾的抓地訓練站立的穩定性。

②站在健身球上，透過腳趾的抓球訓練站立的穩定性。

（2）腿部力量訓練

①負重蹲起，加強股四頭肌力量，提高站立控制能力。

②深蹲跳。

（3）核心部位訓練

①腹肌訓練。

②背肌訓練。

③俯撐控制訓練。

④利用健身球練習核心部位力量。

（4）上肢力量訓練

①推槓鈴訓練。

②引體向上訓練。

③擊掌俯臥撐訓練。

2. 平衡訓練

（1）單足站立閉眼平衡訓練。

（2）單雙足提踵站立訓練。

（3）頭上頂物足尖走訓練。

（4）健身球上站立、坐立訓練。

（四）金字塔類難度訓練

（1）單底座單尖子金字塔。

（2）雙底座單尖子金字塔。

（3）多底座單尖子金字塔。

（4）多底座多尖子金字塔。

金字塔難度訓練方法同托舉訓練方法。

三、專項身體素質訓練

技巧啦啦舞項目要求動作發力速度快、制動時間短、節奏變化豐富，運動員必須快速準確地完成翻騰、拋接、

托舉、金字塔的技巧難度配合。這就要求啦啦舞運動員應具備全面良好的身體素質，包括力量素質、速度素質、平衡素質和柔韌素質。

只有具備了良好的身體素質才能完美完成啦啦舞這一團隊合作的項目。

（一）力量素質訓練

力量素質是技巧啦啦舞比賽取得好成績的關鍵所在，一切高難度動作及配合的完成都必須由各部分的力量素質作保障，無論是尖子還是底座隊員，沒有良好的力量素質會很難完成動作，更不會有難度動作的創新。

啦啦舞運動員所需的力量素質主要包括：相對力量、速度力量、力量耐力。

1. 相對力量

（1）一般描述：

相對力量主要是在運動員體重不增加或增加很少的情況下提高運動員的最大力量。

〔方法一〕底座運動員與尖子運動員一對一的進行練習，包括：底座站立上推尖子，底座平躺上推尖子，尖子可以負重底座上推。

〔方法二〕單槓引體向上，雙槓臂屈伸，推倒立等動作的練習對技巧啦啦舞運動員進行相對力量的訓練。

（2）練習強度與次數：

負荷強度必須大，通常相對力量的訓練都採用 85% 以上的強度。每組練習重複 1～3 次，組間間歇時間一般為 3～4 分鐘。

（3）動作要求：

動作要求應該是聯貫的、爆發式的。

（4）注意事項：

由於發展相對力量的訓練要求運動員注意力高度集中，精神高度緊張，而且體力消耗較大，容易發生運動損傷。所以，訓練前要做好充分的準備活動，訓練後要採用有效的恢復手段。

2. 速度力量

（1）一般描述：

速度力量的發展受到速度和力量兩個因素的制約。如果運動員完成某一動作所用的力量大、速度快，則表現出來的速度力量就大。如托舉配合中底座隊員托起尖子隊員時表現出來的就是速度力量。

速度和力量任何一個因素提高都會引起速度力量的提高，而一般情況發我們會選擇相對較容易提高的力量來提高速度力量。

〔方法一〕底座拋接較大體重的尖子，運動員負重（沙袋）完成後空翻　子等技巧難度。

〔方法二〕擊掌俯臥撐、倒地俯臥撐、跳台階等動作的練習，可提高技巧啦啦舞運動員的速度力量。

（2）練習強度與次數：

負荷強度要適宜。多採用最大力量的 30%～50%的負荷強度，以便儘可能兼顧速度和力量兩個因素。每組練習重複 5～10 次。組間間歇時間為 2～3 分鐘。

（3）動作要求：

動作儘可能的協調流暢。

（4）注意事項：

把握好訓練的強度，做好訓練前的準備活動和訓練後的恢復工作。

3. 力量耐力

（1）一般描述：

運動員力量耐力水準取決於多種因素，最主要的是保證工作肌耗氧和供氧的血液循環系統的機能能力、無氧代謝的機能能力和工作肌群協同有效地共濟工作的能力。

〔方法一〕不加難度動作的成套練習，連續完成 2 套為一組，重複循環練習。加難度動作的成套練習，一套為一組，一次課至少 3 套。

〔方法二〕任意或有目的的將幾個動作組合一起練習，如原地跳 10 次→引體向上 6 次→兩頭起 20 次→俯撐控 20 秒，重複循環練習，每次完成 4～5 組，提高啦啦舞運動員力量耐力。

（2）練習強度與次數：

負荷強度要適宜，一般採用 25%～40%的負荷強度。一般要達到極限的重複次數，組間間歇時間可根據練習時間和參加工作肌肉的多少來決定，必須在工作能力尚未恢復時開始下一組的訓練。一般在心率恢復到 110～120 次/分時，進行下一組練習。

（3）動作要求：

發展力量耐力的肌肉工作方式有動力性練習和靜力性練習。在採用動力性練習時，動作速度要求中速或慢速，動作儘量做到位；在靜力性練習時，不可憋氣，以免影響循環和呼吸系統的正常運行。

（4）注意事項：

由於發展力量耐力訓練練習需要的時間較長，肌肉的疲勞程度大，應注意做好訓練前的準備活動和訓練後的恢復。

（二）耐力素質訓練

良好的耐力素質是成套動作完成的基礎。規則規定成套動作時間為 2 分 30 秒左右。在技巧啦啦舞節奏快慢有別，風格多樣的節奏下，要想完成高技巧、高難度的成套動作及配合，必須要有良好的耐力素質做基礎。技巧啦啦舞的耐力素質包括有氧耐力和無氧耐力。

1. 有氧耐力

（1）一般描述：

是機體在氧氣供應比較充足的情況下，能堅持較長時間工作的能力。可通過持續負荷法、間斷負荷法和高原訓練法等方法，提高運動員有氧耐力。

（2）練習次數和強度：

應該以有氧供能系統為主，負荷強度要小。一般運動員心率可控制在 130～150 次/分鐘，訓練有素的運動員可達到 145～170 次/分鐘；負荷數量要儘量多，至少達到 20 分鐘。

（3）動作要求：

在採用間歇負荷法進行練習時，一次練習的負荷不可持續時間過長，否則會導致工作強度下降，不利於心臟功能的提高。練習持續時間可根據練習任務和運動員本身情況確定。

（4）注意事項：

訓練中可以適當穿插一些無氧性質的練習，有利於有氧耐力的進一步發展。做好訓練前的準備活動和訓練後的恢復練習。

2. 無氧耐力

（1）一般描述：

是機體在氧氣供應不充足的情況下，能堅持較長時間的工作。無氧耐力訓練應建立在良好發展的有氧耐力過程的基礎上。可透過原地間歇高抬腿跑、計時跑、反覆連續跑台階。

〔方法一〕踺子接後手翻 10 次為一組，連續拋接 10 次一組等動作的練習，訓練技巧啦啦舞運動員的專項無氧耐力。

〔方法二〕連續擊掌俯臥撐，連續跳躍組合等動作的練習，提高技巧啦啦舞運動員的無氧耐力。

（2）練習次數和強度：

練習強度遠大於有氧耐力訓練，一般應達到 80%～90%的訓練強度，心率可達到 180～190 次/分鐘。練習次數不可過多一般每組練習 3～4 次。

（3）動作要求：

在進行無氧耐力訓練時，由於負荷強度較大，要求注意力集中，動作到位。無氧耐力的發展要建立在有氧耐力提高的基礎上，在訓練中要注意兩者的結合。

（4）注意事項：

練習的次數可根據練習的強度來定，強度小的話次數可以適當增加，大的話可以減少些。

（三）平衡素質訓練

啦啦舞項目中的平衡包括靜態平衡和動態平衡。

1. 靜態平衡

（1）一般描述：

靜態平衡是指人體在地面或器械上所完成的靜止姿勢的平衡能力。包括托舉、吸腿平衡、搬腿平衡與控腿平衡。

〔方法一〕托舉尖子控制練習，把桿單足提踵立練習，跳躍後接提踵站立等練習。

〔方法二〕運用健身球站、坐等動作練習提高技巧啦啦舞運動員的靜態平衡。

（2）練習次數與強度：

負荷強度要適宜。每組練習重複 1～3 次，組間間歇時間一般為 1～2 分鐘。

（3）動作要求：

必須保持平衡的姿勢 2 秒鐘以上。

（4）注意事項：

在進行靜態平衡類訓練時要注意平衡腳的控制，重心平穩；保持正確的身體姿態。

2. 動態平衡

（1）一般描述：

動態平衡是人體在空間處於瞬時穩定的姿勢。主要包括單足轉體、雙腳轉體和以身體其他部位為支撐的旋轉（如臀轉、膝轉、街舞中常見的以頭為支撐的旋轉等）。

〔方法一〕動態平衡主要強調技術的正確性，掌握正

確技術是關鍵。運用把桿訓練提高正確的身體姿態,把桿提踵站立及轉體練習可提高技巧啦啦舞運動員重心的穩定性。

〔方法二〕各種跳躍練習發展小腿力量,俯撐控動作練習發展技巧運動員的核心部位力量,提高身體控制能力。

(2)練習次數與強度:

負荷強度要適宜。每組練習重複 1～3 次,組間間歇時間一般為 1～2 分鐘。

(3)動作要求:

身體必須處於垂直位置,所有的轉體必須完整,平衡轉體抬腿至少同肩高。

(4)注意事項:

在進行動態平衡類訓練時要注意動作要在同一位置開始和結束;平衡或落地時要有控制;要保持正確的身體姿態。

(四)柔韌素質訓練

(1)一般描述:

柔韌素質是指跨過關節的肌肉、肌腱、韌帶等軟組織的伸展能力,即關節的活動幅度。沒有柔韌性就沒有動作的幅度。動作幅度能使動作達到完美的技術效果。

〔訓練方法〕運用壓、耗、踢腿練習發展柔韌素質,壓耗腿時間至少 20 分鐘以上。

(2)練習次數與強度:

強度的加大要逐漸進行,不可過大過猛。長時期中等

強度的拉伸效果最好。練習的重複次數要依運動員的年齡與性別而定。各組間歇時間的確定應保證運動員在完全恢復的條件下去完成下一組練習。

（3）動作要求：

在使用動力拉伸法時，要求逐漸加大動作幅度動作要求到位使肌肉儘量被拉長。在動作速度上，可以用緩慢的速度拉伸肌肉，也可以用較快的速度拉伸肌肉。

（4）注意事項：

可利用間歇時間安排一些肌肉放鬆練習或按摩等，以利於下一次的練習。

四、表現力訓練

表現力是指運動員由自身所具備的認知力、理解力、觀察力、想像力、自信心把動作和音樂的主題思想轉化為自身內在的情感，藉助於肢體語言及面部表情等外部形態持續地表達出來，用以吸引和感染觀眾的一種能力。是運動員內在精神氣質和外在動作表現的完美統一。

進行表現力訓練，應針對其影響因素進行相應的訓練。因此，

第一，要從運動員的自身因素著手。如運動員的技術動作水準、心理因素、身體素質、面部表情的傳達能力、對動作的理解力等。

第二，要針對表現力對外在表達途徑。如身體姿態、技術動作、音樂以及面部表情等。

第三，要加強培養運動員的自信力、感受力、認知力、觀察力、注意力等能力，從基礎上對運動員進行改造

和提高，使表現力得到更充分的表達。

培養和提高運動員的表現力方法如下：

（一）專項技術、技能訓練法

專項技術訓練是表現力訓練的核心。沒有良好的專項技術，富有激情的音樂、精巧的編排動作或誇張的面部表情，都無法達到感染觀眾的目的。

專項技術訓練法是從基礎著手全面有效地對運動員表現力進行訓練的方法，包括技術動作訓練、身體素質訓練和動作力度的訓練。

1. 技術動作訓練

運動員的技術動作是運動員表達思想、表達情感的首要手段，是一切其他表現因素的基礎。技術動作訓練是指運動員根據運動解剖學、運動生理學、運動生物力學、運動心理學等人體科學原理及規律，採用最合理、最有效的運動程序和方法。

在技巧啦啦舞訓練中，技術動作訓練所占的比重最大，它是訓練中最為核心的內容。透過技術動作的訓練，可以掌握各種不同類型的操化動作、難度動作，培養本體感覺、節奏和韻律等基本素質，從而提高動作的質量，增強技術動作的感染力，提高運動員的表現力。

2. 身體素質訓練

良好的身體素質既是完美表現力的提前，也是提高技術水準的前提。在激烈的競爭中，只有將高度的藝術性、高超的技術和完美的難度結合的有強烈表現力與感染力，才能形成獨特的風格，在比賽中取勝。

3. 動作力度的訓練

動作力度是運動員長期從事技巧啦啦舞運動而形成的一種特殊的專門化運動知覺，是技巧啦啦舞表現其特徵的重要途徑。動作力度是對身體各部分肌肉用力大小，用力順序的準確體會和控制，由肌肉運動覺、視覺、聽覺、觸覺、平衡覺等一系列感覺所組成，它是保證運動技術品質的關鍵內容之一。力度感能給運動員提供基本動作進行的順序、幅度、頻率、節奏等訊息，是運動員基本動作肢體姿勢控制能力之一。技巧啦啦舞強調動作以充分表現動作力度。

動作力度在於到達某一位置後克服重力、慣性等因素，及時制動，這是技巧啦啦舞用來表達其外在美的重要手段。掌握力度的運用，可以合理地調配肌肉用力的緊張與放鬆、速度的快與慢，使動作表現出剛柔並濟、有控制、有速度、有爆發力的特點。

因此，教練員應該加強動作力度的訓練，可以用語言刺激、負重與阻力練習等方法進行針對性的訓練，使運動員能有效控制肌肉，形成良好的動作力度控制能力。

（二）舞蹈訓練法

在培養技巧啦啦舞基本姿態的同時，要求寓情感於動作之中，使其具有一定感染力。

訓練內容可藉助於生活中富有情感的動作，如交際舞、拉丁舞、時裝表演、登台講演、詩歌朗誦等，或者藉助於目前社會中比較流行的街舞、民族舞來強化其舞台表現力。

（三）觀察訓練法

觀察訓練法是指藉助多媒體進行直觀的觀察從中尋找不足，進行改正，以提高運動員表現力的一種方法。在觀察法中我們通常採用錄影觀察法和鏡面觀察法。

1. 錄影觀察法

錄影觀察法是指藉助於多媒體設備來協助訓練的一種方法。藉助錄放設備直觀地把運動員的表現記錄並反應出來，讓運動員觀察、比較、找出不足，逐漸提高。透過錄影觀察，可以更為直觀地瞭解自身動作的不足，有助於改正動作和進一步的學習。透過多媒體可以將瞬時發生的動作記錄下來，運動員可以進行反覆的揣摩：動作是否協調到位、是否有力度、是否優美，面部表情是否合理、自然等。通過觀察找出缺點，加以改善。

2. 鏡面觀察法

鏡面觀察是指在面對鏡子對技術動作、身體姿態、面部表情等方面進行觀察的一種方法。

鏡面觀察是種既有效又實際的訓練方法，在沒有多媒體設備的條件下通常採用鏡面觀察。

（四）表情法

面部表情法指在表演中面部各器官包括眼睛、鼻子、嘴巴、耳朵以及面部肌肉，充分發揮其表現力、調動面部各器官共同創造角色，產生藝術魅力的方法。

面部表情首要的是眼神。眼睛是心靈的窗戶，透過眼睛的「語言」，可以表現出人物內心世界。因此，眼神在

啦啦舞的表現中起著重要的作用。眼神的訓練主要以各種古典舞為主，訓練時要求達到眼神和動作的默契配合。

（五）培養法

表現力是運動員綜合素質的體現，它不僅是運動員精神氣質，身體形態等的外在表現，更重要的是文化內涵、個人修養的內在體現。要求運動員在平時的生活中注意積累，養成學習的習慣，廣泛培養個人興趣，這樣才能在潛移默化中提高自己的綜合素質。

（六）風格組合訓練法

風格組合訓練法就是根據不同運動員的氣質和表演風格，在進行集體項目的訓練時，把氣質、表演風格相似的運動員分為一組，這樣在一支隊伍中就會有不同的風格組合，讓各個組在訓練中取人之長，補己之短，相互借鑑，相互提高。

（七）情緒調動法

此方法可用於運動員產生疲勞心理和厭倦情緒時，播放優秀啦啦舞運動員的錄影視頻讓運動員欣賞，以激發運動員的情緒，從而產生積極的情感。

五、樂感訓練

（一）理解音樂

理解音樂就是對樂曲的製作背景、作曲者的心境以及

其要表達的思想做到充分瞭解，以便在編排動作時能夠更加充分的表達主題思想。

對音樂的理解應該從以下三點進行。

（1）加強對音樂基本理論知識的掌握，強化對藝術組合及其形式與結構的理解與認識。

這種理解非常重要，它能使人對音樂的感覺從初級的感性階段提高到音樂的審美階段，當然這其中同樣包括對音樂作品的內容與社會意義的理解與認識。

（2）積累自身廣博的文化知識與藝術修養。

音樂有其自身的非語義性和非具象性的特點，它天然地更加傾向於其他藝術文學的綜合。比如有很多音樂作品就是根據其他文學藝術作品重新加以創造的。這些音樂作品無論從題材還是表現的內涵來說，都與一定的文學藝術作品密切相關。再者，廣博的文化知識與豐富的人生閱歷以及情感體驗都非常有助於人們對音樂的體驗與領會。

（3）多聽與細聽結合，回味與對比結合。

多聽才能體味音樂的美，辨別出旋律中所表達出來的感情與意境。中國著名指揮家李德倫說過：「怎麼樣才會有音樂的耳朵呢？音樂聽得多了，就會有音樂的耳朵。」可見在音樂欣賞中多聽的重要性。多聽不但可以增進人們對音樂的興趣與愛好，藉助於多聽可以接觸各種不同時期、不同風格類型的作品，獲得不同類型的情感體驗。人類的一切情感在音樂作品中均有體現，比如最常見的喜、怒、哀、樂等，都可在音樂作品中找到。

在聽的過程中，我們可以多角度地、多形式地去聽，不但要聽不同時期的不同風格的作品，同時也要去聽同一

時期不同作曲家或者同一作曲家的作品。或者可以是同一時期的不同的樂器演奏版本，以及不同時期的錄音版本等等。透過這樣仔細地、反覆地傾聽，並進行有意識地回味比較，在系統深刻的理解基礎上，多維度的去理解音樂。同時，也可以從不同演奏家對作品不同的再創造中去體會作品自身的豐富性，使我們更易於獲得不同的情感體驗與意境的理解，從而能更好地培養形象思維能力。

（二）節奏訓練

所謂節奏感，就是領悟音樂中音符時間關係的基本能力。節奏訓練是針對節奏的特殊性使練習者對節奏的感知度進行調節，增強練習者的節奏感。

節奏感訓練可以從以下幾方面進行：

1. 符號訓練法

練習者在聆聽樂曲時，可以根據樂曲的節拍或重音畫上一些自己理解的符號或者標誌，當反覆聆聽時，練習者便能感受到拍子和旋律線的起伏。

2. 擊掌練習法

訓練中透過理論講解和實際操作，使練習者瞭解各種音樂節拍，擊掌練習是在教練員的指揮下集體或分組進行各種拍子的擊掌，如根據音樂節拍，一拍一擊，兩拍一擊或一拍兩擊等，使學生熟練掌握各種節拍，適應各種節奏。這種方法一般在訓練初期階段進行。

待練習者進一步熟悉音樂節奏之後，提高難度，在一個 8 拍裡，1、5 拍擊掌，4、8 拍擊掌等，也可以隨機規定某個小拍擊掌。

3. 以「身體為樂器」練習法

這種方法是練習者以身體作為樂器進行節奏訓練，來培養學生的節奏感。例如讓訓練者選擇拍手、跺腳、打響指等方法去感受每個樂句的開始或者節奏的變化。此過程可以培養訓練者的注意力、創造力和記憶力。

4. 結合技巧啦啦舞動作練習

音樂節奏有助於技巧啦啦舞動作協調性的培養，有助於主題思想的想像力培養。根據歌曲的內容和音樂的旋律進行訓練，要求練習者儘可能理解音樂的節奏旋律，透過想像，設計富有情趣、貼近生活與音樂內容相吻合的豐富多彩的動作。

在節奏訓練中，練習者應遵循循序漸進的方法，先聽節奏變化慢，重音變化明顯的音樂，當能夠較好的掌握音樂的節奏時再聆聽節奏快一些的樂曲，以此逐漸增加難度。

附錄一
啦啦舞規則簡介

第一節 ◎ 總　則

1.1　宗旨

1.1.1　為中國啦啦舞運動競賽提供客觀統一的競賽規則。

1.1.2　為裁判員公正、準確地評分提供客觀依據。

1.1.3　為參賽者賽前訓練和比賽提供依據。

1.2　評分規則

1.2.1　目的。

　　本規則的目的是保證中國啦啦舞競賽評分的客觀性。

1.2.2　裁判員。

　　A. 從事該項目工作的首要條件是：

　　a. 精通啦啦舞評分規則。

　　b. 精通啦啦舞技術規程。

　　c. 精通啦啦舞難度動作。

　　B. 在全國啦啦舞比賽中擔任裁判員的首要條件是：

　　a. 持本週期啦啦舞項目有效裁判員證書。

　　b. 在國際、國內比賽中成功地擔任過裁判員工作。

　　c. 必須被列入中國啦啦舞裁判員名單。

　　C. 全體裁判員必須做到：

　　a. 出席全部會議。

b. 按比賽日程安排在指定時間到達賽場。

c. 正確著裝。

d. 出席運動員技術指導會。

D. 在比賽時必須做到：

a. 不離開指定區域或座位。

b. 不與他人接觸。

c. 不與教練員、運動員和其他裁判員談論。

d. 按規定著裝。

（女：深藍色套裙或褲和白色襯衫、黑色皮鞋）。

（男：深藍色上衣、長褲、淺色襯衫和領帶、黑色皮鞋）。

1.2.3 高級裁判組。

高級裁判組的工作是負責控制整個評判工作，按照規則對裁判員和裁判長的評分進行調控，以保證最後得分的正確性。記錄各裁判員打分的偏差。如反覆出現偏差，高級裁判組將有權警告或更換裁判。對違反評分規則和工作紀律的裁判員將予以處罰。

裁判員違反紀律	處罰
故意偏離規則評分	警告或取消裁判資格
有意偏袒運動員	警告或取消裁判資格
不遵守高級裁判組及裁判長的指示	警告或取消裁判資格
反覆打出過高或過低分	警告或取消裁判資格
不遵守有關比賽秩序與紀律的要求	警告或取消裁判資格
未出席裁判員會議	取消裁判資格
不按規定著裝	取消裁判資格

1.3 啦啦舞定義

啦啦舞：英文 cheerleading，起源於美國。是指在音

樂伴奏下，透過運動員集體完成複雜、高難度的基本手位與舞蹈動作、該項目特有難度、過渡配合等動作內容，充分展示團隊高超的運動技巧，體現青春活力、積極向上的團隊精神，並努力追求最高團隊榮譽感的一項體育運動。

1.4　啦啦舞項目特徵

1.4.1　團隊精神

團隊精神是啦啦舞運動有別於其他運動項目最顯著的特徵。它是透過口號、各種動作的配合、各類難度的展現以及不同隊形的轉換，運動員之間的相互協調配合來共同完成團隊目標，營造相互信任的組織氣氛，激勵運動員高昂的鬥志，提高團隊整體的凝聚力；在啦啦舞運動中，既強調團隊完成動作的高度一致，又重視運動員個體不同能力的展示，使每個隊員在參與的配合中均能在不同位置扮演不同的重要角色，形成一種風險共擔、利益共享的集體意識。它包括：團隊整體的運動能力，表演的激情、自信心、感染力、號召力、表演能力、默契配合等因素。

1.4.2　技術特徵。

啦啦舞的技術特徵主要體現為肢體動作的發力方式，即透過短暫加速、制動定位來實現啦啦舞特有的力度感，動作完成乾淨俐落，具有清晰的開始和結束；在運動過稱中重心穩定、移動平穩，身體控制精確、位置準確。

1.5　難度動作特殊規定

1.5.1　難度動作的分類

A. 技巧啦啦舞難度分為 4 類，即翻騰類、拋接類、托舉類、金字塔類。

B. 舞蹈啦啦舞難度分為 3 類，即轉體類、跳步類、平衡

與柔韌類。

1.5.2　難度動作分級、分值及數量規定。

難度動作分為 10 個等級：其中 1 級最低，10 級最高。

級別	1 級	2 級	3 級	4 級	5 級	6 級	7 級	8 級	9 級	10 級
分值	0.2	0.4	0.6	0.8	1.0	1.5	2.0	2.5	3.0	3.5
難度選擇規定範圍	1 級	1~2 級	1~3 級	2~4 級	3~5 級	4~6 級	5~7 級	5~8 級	5~9 級	5~10 級
技巧難度數量	8	10	12	15	15	不限制				
舞蹈難度數量	4	6	8	10	10	10				
備註										

1.5.3　參賽隊必須根據運動員實際能力，選擇適合的難度組別與數量。為保證運動員的安全，所選擇的難度級別和數量必須符合本級別難度動作的規定要求。

1.6　競賽性質及種類

1.6.1　競賽性質

本規則適用於國家體育總局體操運動管理中心組織的正式賽事活動。

1.6.2　競賽種類

全國錦標賽、冠軍賽、全國聯賽、系列賽、大獎賽、全體體育大會啦啦舞比賽等各種賽事活動。

1.7　競賽項目

1.7.1　技巧啦啦舞

A. 集體技巧啦啦舞自選套路。

B. 五人配合技巧自選套路。

C. 雙人配合技巧自選套路。

1.7.2　舞蹈啦啦舞

A. 花球舞蹈啦啦舞自選套路。

B. 街舞舞蹈啦啦舞自選套路。

C. 爵士舞蹈啦啦舞自選套路。

D. 自由舞蹈啦啦舞自選套路。

1.8　競賽分組與參賽要求

組別	競賽項目	性別	參賽人數	參賽組別
幼兒組 （3~5 歲）	技巧啦啦舞	不限	8～24 人	無級別（舞蹈） 1、2 級
	花球舞蹈啦啦舞		8～24 人	
小學組 （6~12 歲）	混合組技巧啦啦舞	男、女	8～24 人	無級別（舞蹈） 1、2、3 級
	全女生組技巧啦啦舞	女	8～24 人	
	花球舞蹈啦啦舞	不限	8～24 人	
	街舞舞蹈啦啦舞		8～24 人	
	爵士舞蹈啦啦舞		8～24 人	
初中組 （13~15 歲）	混合組技巧啦啦舞	男、女	8～24 人	無級別（舞蹈） 1、2、3、4、5 級
	全女生組技巧啦啦舞	女	8～24 人	
	混合組五人配合技巧啦啦舞	男、女	5 人	
	全女生組五人配合技巧啦啦舞	女	5 人	
	花球舞蹈啦啦舞	不限	8～24 人	
	爵士舞蹈啦啦舞		8～24 人	
	街舞舞蹈啦啦舞		8～24 人	
高中組 （16~18 歲）	混合組技巧啦啦舞	男、女	8～24 人	無級別（舞蹈） 1、2、3、4、5 級
	全女生組技巧啦啦舞	女	8～24 人	
	混合組五人配合技巧啦啦舞	男、女	5 人	
	全女生組五人配合技巧啦啦舞	女	5 人	

組別	競賽項目	性別	參賽人數	參賽組別
高中組 （16～18歲）	花球舞蹈啦啦舞	不限	8～24人	無級別（舞蹈） 1、2、3、4、 5級
	街舞舞蹈啦啦舞		8～24人	
	爵士舞蹈啦啦舞		8～24人	
	自由舞蹈啦啦舞		8～24人	
大學組 （16歲以上）	混合組技巧啦啦舞	男、女	8～24人	無級別（舞蹈）1、 2、3、4、5、6、 7、8、9、10級
	全女生組技巧啦啦舞	女	8～24人	
	混合組五人配合技巧 啦啦舞	男、女	5人	
	全女生組五人配合技巧啦啦舞	女	5人	
	雙人配合技巧啦啦舞	男、女	2人	
	花球舞蹈啦啦舞	不限	8～24人	
	街舞舞蹈啦啦舞		8～24人	
	爵士舞蹈啦啦舞		8～24人	
	自由舞蹈啦啦舞		8～24人	
俱樂部組 （年齡不限）	混合組技巧啦啦舞	男、女	8～24人	無級別（舞蹈） 1、2、3、4、 5、6、7、8、 9、10級
	全女生組技巧啦啦舞	女	8～24人	
	混合組五人配合技巧啦啦舞	男、女	5人	
	全女生組五人配合技巧啦啦舞	女	5人	
	雙人配合技巧啦啦舞	男、女	2人	
	花球舞蹈啦啦舞	不限	8～24人	
	街舞舞蹈啦啦舞		8～24人	
	爵士舞蹈啦啦舞		8～24人	
	自由舞蹈啦啦舞		8～24人	
備註：雙人、五人配合技巧不受難度級別限制				

1.9　報名要求

1.9.1　參賽運動員報名時必須持有醫院出具的健康證明。

1.9.2　參加比賽的運動員須提前辦理比賽期間「人身意外傷害」保險並在報名時提交保險單。

1.9.3　各參賽隊在報名時可報替補運動員最多四名（兩女兩男）。

1.9.4　只有報名單上的參賽隊員及替補隊員才有資格參加比賽。

1.10　更換運動員

參賽隊可在賽前 24 小時向組委會申請更換運動員，被更換的運動員禁止在該賽事活動中參賽任何比賽。

1.11　競賽程序

比賽進行預賽和決賽兩個程序。

1.11.1　預賽出場順序：賽前由大會競賽部門負責抽籤決定。

1.11.2　決賽出場順序：由預賽成績決定，預賽成績排名前者後出場，排名後者先出場。

1.12　競賽場地

1.12.1　賽台

舞蹈啦啦舞比賽可使用賽台，賽台高 80~100 公分，後面有背景遮擋，賽台不得小於 16 公尺×16 公尺；並標明有效比賽區域 14 公尺×14 公尺；技巧啦啦舞比賽禁止使用賽台。

1.12.2　比賽場地

比賽場地選用專業比賽板，也可用體操板或地毯代替。

1.12.3　裁判座位區

裁判員坐在賽台正前方，高級裁判組坐在兩組裁判員的後排。

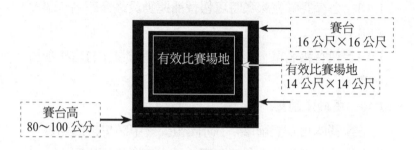

裁判席

技巧啦啦舞裁判組									
藝術 1	完成 5	藝術 2	完成 6	難度 9	難度 10	藝術 3	完成 7	藝術 4	完成 8

舞蹈啦啦舞裁判組									
藝術 1	完成 5	藝術 2	完成 6	難度 9	難度 10	藝術 3	完成 7	藝術 4	完成 8

記錄組				高級裁判組				仲裁			
記錄員	記錄長	記錄員	計時員	判長	副總裁	長 總裁判	判長 副總裁	影 仲裁攝	委員	主席	委員

1.13 成套動作時間

1.13.1 技巧啦啦舞

A. 30 秒口號組合時間為 30~35 秒。

B. 集體技巧啦啦舞成套路時間為 2 分 15 秒至 2 分 30 秒。

C. 雙人、五人配合 技巧成套動作時間為 60~65 秒。

1.13.2 舞蹈啦啦舞

成套時間為 2 分 15 秒至 2 分 30 秒。

1.14 比賽的開始和結束

1.14.1 所有參賽隊員比賽開始時必須在比賽區域內，同時身體的某一部分必須接觸比賽場地。

1.14.2 計時開始從音樂第一的音符（不含提示音）；計時結束為音樂的最後一個音符。

1.14.3 附加任何有組織的退場或在成套結束後附加的多餘動作，都視為成套的一部分並將計算其時間。

1.14.4 特別說明。

A. 技巧的最後造型將被視為是比賽的結束，尖子的下架，不被視為比賽的部分。

B. 雙人、五人配合技巧尖子可以踩在底座的手上開始。

1.15 比賽中斷

1.15.1 在發生運動員損傷或任何其他意外的情況下，高級裁判組有權停止比賽。

1.15.2 由於音響設備或比賽設施等原因導致比賽不能繼續，受影響的隊伍將被允許繼續比賽。

1.15.3 由於隊伍自身動作的失敗或道具等原因導致比賽不能繼續，該賽隊將不允許繼續比賽。

1.15.4 由於隊員受傷導致比賽中止，該參賽隊可以繼續完成成套或退出比賽，同時高級裁判組也有權根據受傷程度決定是否停止比賽。

1.16 上場時間

運動隊被叫到後 20 秒內必須上場，超過 20 秒將予減分，超過 60 秒取消比賽資格。

1.17　比賽音樂

1.17.1　成套動作音樂

可以使用一首或多首音樂曲混合的音樂，可以加入特殊音效；音樂必須錄製在 CD 上（一盤只能錄有一首音樂）並填寫「CD 登記卡」；自備 2 盤比賽 CD，一盤比賽，一盤備用，並且清楚地標明參賽單位、項目及參賽順序。

1.17.2　音樂音質

音樂的品質應達到專業化水準，確保清晰、穩定。

1.17.3　音樂效果。

音樂節奏清晰明快、熱情、奔放、動感、興奮，具有震撼力。

1.18　競賽服裝、髮飾與化妝

1.18.1　競賽服裝。

A. 技巧啦啦舞：服裝以彈性面料為主，式樣見規定圖例，長短袖不限。運動員必須著合適內衣，服裝上禁止描繪戰爭、暴力、宗教信仰或性愛主題的元素。不可穿透明材質衣服及褲襪。

服裝可適當修飾，但不得出現懸垂物、水鑽和亮片。

女裝樣例　　　　　　男裝樣例

B. 舞蹈啦啦舞：服裝以彈性面料為主，款式不限，與舞蹈啦啦舞成套動作風格相吻合，允許使用部分透明材質的面料。

運動員必須著合適內衣，不得過於暴露。服裝上禁止描繪戰爭、暴力、宗教信仰或性愛主題的元素。禁止在比賽中撕扯服裝或脫、丟服飾。

C. 領獎時必須穿比賽裝。

1.18.2　比賽鞋襪

A. 技巧啦啦舞：比賽用鞋要求著全白色且有牢固軟膠底的運動鞋以及白色運動襪。禁止穿絲襪、舞蹈鞋、靴子、體操鞋（或類似）等。

B. 舞蹈啦啦舞：可穿舞蹈鞋或爵士舞鞋，顏色不限，不可赤腳。

技巧啦啦鞋樣　　　　　　　　舞蹈啦啦鞋樣例

1.18.3　飾物

A. 技巧啦啦舞：不得佩戴任何首飾，包括耳環、手鏈、腳鏈、戒指、項鏈、手錶等等；但可以使用平板夾、醫用繃帶。

B. 蹈啦啦舞：可根據成套編排以及表演效果的要求，適當佩戴飾物，但飾物必須是服裝的一部分。

1.18.4 髮型

技巧啦啦舞所有參賽運動員（除短髮者）頭髮必須紮起，不可遮擋面部。舞蹈啦啦舞為了配合成套主題可適當放寬，但不得造型怪異。

髮式樣例

1.18.5 化妝

運動員的外表要求整潔、適宜，妝飾不得過於誇張和濃豔；運動員身體禁止塗抹油彩，不可留長指甲。舞蹈啦啦舞可根據舞蹈內容、風格需要適當誇張化妝或佩戴飾物。

1.18.6 醫學用品

嚴禁在表演中佩戴眼鏡（隱形眼鏡除外）等其他醫學用品。特殊情況要求參賽者以書面形式向高級裁判組提出申請，得到批准後方可使用。

1.19 道具

1.19.1 技巧啦啦舞

A. 所有道具都必須安全。允許使用的道具包括：旗、橫幅、標誌牌、花球、擴音器。禁止使用傘、接力棒、金屬、玻璃、塑料等硬質材料製成的道具，禁使用多棱角的道具。

B. 禁止使用帶有桿或類似能起支撐翻騰或托舉作用的道具；禁止將一個堅硬的標誌牌從一組托舉運動員手中

扔到遠處的地面上。

C. 任何可以從比賽服上卸下來產生視覺效果的東西都會被認為是道具。

D. 使用的標誌牌等道具可以由站在場中的運動員擺放在場外，但不可拋出場外，同時運動員必須保持始終停留在場地內。

道具舉例如下：

花球（Pompon）　　標誌牌（Signboard）　　擴音器（Megahone）

1.19.2　舞蹈啦啦舞

舞蹈啦啦舞除花球外不允許使用其他道具。

1.20　裁判長減分

道具減分	
不正確運用道具	減 5 分
道具掉地後迅速撿起繼續做動作	減 0.5 分／人次
道具掉界外後迅速撿起繼續做動作	減 1 分／人次
道具掉地後不撿起而繼續做動作判為失去道具	減 2 分／人次
將道具拋出場外	減 1 分／人次
時間減分	
時間偏差：少於或超出規定時間 10 秒	減 2 分
時間差誤：少於或超出規定時間 20 秒	減 5 分
運動隊被叫 20 秒內未上場	減 2 分
運動隊被叫超過 60 秒未上場	取消比賽資格
服飾減分	
不正確著裝	減 2 分
佩戴首飾、裝飾物、身體涂閃光物或油彩、技巧	

啦啦舞服裝上有亮片或水鑽（閃光材料除外）
　等；
女運動員沒有身著內衣或露出內衣；
運動中髮型散落，醫用繃帶散開，服裝散開，鞋及
　裝飾物脫落；
運動員出現怪異髮型及身體化妝。

錯誤著裝	減5分
服裝過於暴露或露出隱私部位；	
服裝違反規則規定款式要求。	
警告：開幕式或領獎時沒有穿比賽裝。	
其他減分	
人數偏差：多於或少於規定人數 人	減2分／
非高品質音樂	減2分

第二節 ◎ 技巧啦啦舞規則簡介

2.1　技巧啦啦舞定義

在音樂的伴奏下，以跳躍、翻騰、托舉、拋接、金字塔組合等技巧性難度動作為主要內容，配合口號、啦啦舞基本手位及舞蹈動作，充分展示運動員高超的技能技巧的團隊競賽項目。

2.2　技巧啦啦舞競賽項目

　A. 集體技巧啦啦舞

　B. 五人配合技巧

2.3　成套動作評分內容

成套編排（50分）、完成情況（50分）、難度動作。

集體技巧啦啦舞

2.4　集體技巧啦啦舞總體描述

成套動作必須包含 30 秒口號、個性舞蹈、翻騰、托舉、拋接、金字塔等動作內容，同時結合各種跳步、啦啦舞基本手位動作及其他舞蹈元素、道具等，充分利用多種空間轉換、方向與隊形變化，展示高超的團隊技能技巧及啦啦舞運動項目特徵。

2.5　成套動作創編內容

2.5.1　30 秒口號組合

【註解】

30 秒口號組合是指成套開始前參賽隊伍全體隊員集體上場，在 30 秒時間內透過口號、道具，配合基本手位、難度等動作內容來展現自己的熱情，鼓舞賽場上同伴們的鬥志，帶動觀眾，為比賽的運動員加油吶喊，渲染賽場氣氛。

2.5.2　翻騰

【註解】

翻騰是在地面上完成的各類項目中的翻騰和騰空類動作。它分為原地和行進間兩種。包括：各類滾翻、軟翻、手翻、空翻及轉體動作。

2.5.3　托舉。

【註解】

托舉是由一個人或多人組成的底座把尖子托離地面，在不同的高度空間完成不同姿勢的動作造型過程。托舉的過程分為：上法、空中姿態、下發三個過程；托舉的形式分為：單底座托舉、雙底座托舉和多底座托舉三種形式；

托舉的位置分為髖位、肩位、高位三種。

2.5.4　拋接。

【註解】

拋接是尖子由底座從髖位開始拋至空中，在空中完成不同姿勢的造型或翻轉、轉體動作後，再由底座接住的動作過程。拋接過程為：拋、空中姿勢、接三個步驟。

2.5.5　金字塔。

【註解】

金字塔是一個或多個尖子由一個或多個底座支撐而形成的金字塔形狀的托舉造型，金字塔造型的組成人員必須相互支撐，並產生相互聯繫，金字塔造型必須是保持垂直狀態，非垂直過渡動作是允許的。金字塔形成過程分為上架、成金字塔、下架三個步驟。

2.5.6　特殊規定內容。

【註解】

特殊規定內容是指成套中的特殊規定動作內容，它必須在成套中出現，每類特殊規定內容在成套中至少出現一次。

2.6　成套動作創編要求

成套動作創編必須包括含 30 秒口號組合、特殊規定內容、難度動作等內容，不得出現違反《安全準則》的動作內容；禁止渲染暴力、種族歧視、宗教信仰以及性愛等不健康內容。

2.6.1　30 秒口號組合。

A. 口號時間為 30～35 秒的寬容度，要求在成套動作開始之前完成，不計入成套時間內。

B. 30 秒口號組合必須團隊共同參與、配合，內容與形式不限，不得有音樂伴奏，不得將口號錄製。

C. 道具、基本手位、難度等與口號內容完美結合，展示團隊精神，調動觀眾的情緒，烘托賽場氣氛。難度級別不限，不計數量與分值。

D. 口號內容必須健康向上，富有激情和煽動性，有利於隊員與觀眾之間的互動，不得出現不文明語言。

2.6.2　特殊規定內容

特殊規定內容是指成套中的特殊規定動作內容，它必須在成套中出現，每缺少一類特殊規定內容將減 2 分。

A. 成套動作中必須出現一組 2×8 拍的對比組合動作。

【註解】

對比組合動作：指集體在完成同一組動作時，在不同的節拍點開始。例如，同樣動作第 1 拍開始，第 2 組隊員從第 3 拍開始，第 3 組隊員從第 5 拍開始，同樣動作用不同的節拍點啟動。要求成套中至少出現一組 2×8 拍的對比組合動作。

B. 成套動作中至少出現一組 2×8 拍基本手位組合。

【註解】

基本手位：指啦啦舞運動項目特定的 32 個基本手位動作。要求在 2×8 拍中集中出現，提倡基本手位運用的多樣性（方向、節奏、隊形、軀幹姿勢等變化）。

C. 成套動作中必須集中出現一組 4×8 拍個性舞蹈組合。

【註解】

個性舞蹈組合：指能體現參賽隊伍獨有的團隊特點或獨特風格的舞蹈動作組合。個性舞蹈組合必須在 4×8 拍

中集中出現，同時編排在成套中的後 1 / 3 階段（也可作為成套結束動作或非結束動作）。可與難度、過度連接以及道具等結合來完成。

D. 成套動作中必須出現一組原地跳躍動作組合。

【註解】

原地跳躍動作組合：指啦啦舞特定跳躍動作（蓮花跳、跨欄跳、屈體跳、屈體分腿跳等）必須集中出現，至少兩個，最多三個跳躍動作連續完成。

E. 成套中隊形變化不得少於五次。

【註解】

隊形變化：指不同的隊形，重複出現兩次（包括兩次）以上的隊形，只算 1 次隊形變化。

2.6.3　難度動作

A. 難度動作選擇不得超出本級難度動作規定，否則判為違例，每次減 5 分。

B. 難度動作數量的選擇不得超出本級難度數量的規定，每超出一個減 2 分。

C. 所選報的難度級別在成套動作中本級別翻騰、金字塔、托舉、拋接四類難度動作在成套中每類至少出現一次，每缺一類減 5 分。

D. 所選難度級別的難度選擇必須符合規定範圍。

E. 考慮安全因素，成套動作的選擇不得超出運動員的能力範圍的動作，違反《安全準則》，每次減 5 分。

　　a. 翻騰。

成套中翻騰動作至少要出現一次，參與的人數越多，團隊的整體能力評價就越高；

在編排中既要考慮難度的級別，同時要求考慮翻騰路線編排的多樣性，空間及層次變化的複雜性和立體感；

難度的選擇不得超出運動員的實際水平，必須符合《安全準則》規定。

b. 托舉。

在成套編排中，托舉動作要求全體隊員共同參與完成，並且在成套中至少要出現一次；

托舉難度動作的選定，不得超出運動員的能力範圍，不得超出本級別難度動作；

托舉空中姿態必須保持 2 秒的停頓或清晰的展示過程；

提倡托舉上下法及過渡動作創編的多樣性和複雜性以及不同托舉動作之間的轉換速度，但動作的創新不得超出運動員的實際水準，必須符合《安全準則》規定。

c. 拋接。

在成套編排中，拋接動作在成套中至少要出現一次。

拋接難度動作的選擇，不得超出運動員的能力範圍，不得超出本級別難度動作。

拋接難度的編排要考慮到空間、層次、隊形變化的立體感。

動作的創新不得超出運動員的實際水準，必須符合《安全準則》規定。

d. 金字塔。

在成套編排中，要求全體隊員共同參與完成，並且整體金字塔在成套中至少要出現一次。

難度動作級別的選定，不得超出運動員的能力範圍，

不得超出本級別難度動作。

金字塔的造型必須保持 2 秒的停頓或清晰的展示過程。

金字塔的編排要考慮塔形結構的合理性、造型的美觀性、上、下架以及過渡動作的多樣性、複雜性和創新性，注重塔形構建的空間、層次以及塔建的速度，更需要把驚險性和安全性很好地結合，動作的創新不得超出運動員的實際水準，必須符合《安全準則》規定。

2.7 成套動作評判

2.7.1 藝術編排（50 分）

藝術裁判是對成套動作的設計、風格的確立，各段落的佈局、隊形變化，難度的選擇與分佈，音樂的選擇與運用，團隊的表演與包裝等方面進行評價。

A. 藝術評價內容。

成套總體評價（10） 動作設計（10） 音樂的選擇與運用（10） 過渡與連接（10） 表演與包裝（10）

B. 評價標準。

評分標準	
優　秀	10～9
好	8～7
滿　意	6～5
差	4～3
不可接受	2～1

a. 成套總體評價——10 分。

成套創編風格新穎獨特，過目不忘。

各段落的編排佈局、隊形變化合理流暢，難度分佈均

衡，層次變化多樣複雜，三維空間跌宕起伏。

　　成套創編能充分展示運動員的綜合能力和訓練水準，以及團隊表現的藝術效果和感染力。

　　難度現在的多樣性、合理性及分佈的均衡性；整體動作產生的驚險性與感染力。

　　參與完成每類難度動作的人數（按 1／3 參與、1／2 參與、全部參與三個不同等級進行評判），團隊完成動作的整體實力。

　　各種隊形、空間、層次、對比效果變化所表現的創造性、藝術效果以及視覺衝擊力。

減分	
口號時間不足或超過	減 1 分
口號內容不健康、不文明	減 5 分
成套每缺少一類特殊規定內容	減 2 分
隊形少於 5 次	每次減 2 分

評分標準	
優　秀	10～9
好	8～7
滿　意	6～5
差	4～3
不可接受	2～1

　　b. 動作設計──10 分。

　　成套動作設計必須體現出動作素材的多樣性、複雜性和創造性，充分體現成套動作的可觀賞性和藝術價值。

　　動作的設計必須與音樂的結構（節拍、重拍、高潮和樂段）、風格、節拍、主題和諧一致。

基本手位動作設計要體現動作的多樣性和團隊的整體性，展示啦啦舞項目的特徵。

個性舞蹈組合動作設計既要體現動作的多樣性和複雜性，更要表現動感與活力，注重軀幹、下肢的靈活運用，充分展示團隊的舞蹈個性魅力。

跳步與翻騰、拋接動作的設計要體現動作的動感、展示動作時間、空間、層次的變化與立體感。

托舉、金字塔動作設計要展示造型的獨特性，安排的合理性；尖子身體姿勢的複雜多樣性。

```
評分標準
        優　　秀      10～9
        好            8～7
        滿　　意      6～5
        差            4～3
        不可接受      2～1
```

c. 評音樂的選擇與應用——10分。

音樂的選擇必須風格特點突出，有利於表現參賽隊的個性特點與技術風格。

成套音樂的編輯技巧必須完美，不同音樂的剪接完整、聯貫，動效使用合理，烘托表演效果。錄製與混合必須達到專業水準。

音樂風格與結構能反映和表現項目的主要特徵，熱情奔放、富有激情、張弛有度，內涵豐富。

編排與音樂的統一，托舉等技巧難度與音樂節拍的吻

合，新穎配合技巧的視覺效果，過渡變換的視覺效果與音樂出現的特殊效果的配合。

成套動作與音樂以及運動員表現力的和諧統一。

減分		
音樂質量差	減 2 分	
動作中斷	8 拍以內每次減 0.5 分	
	8 拍以上每次減 1 分	

評分標準	
優　秀	10～9
好	8～7
滿　意	6～5
差	4～3
不可接受	2～1

d　過渡與連接——10 分。

過渡與連接的創編必須充分體現素材的多樣性與獨特性，注重動作之間的聯貫與流暢，以及轉換速度。

托舉、金字塔上架、下法要注意創編的獨創性、驚險性和合理性。

動作之間的過渡與連接必須合理、流暢，要體現成套的完整性與聯貫性。

評分標準	
優　秀	10～9
好	8～7
滿　意	6～5
差	4～3
不可接受	2～1

e. 表演與包裝（10分）。

<u>表演</u>

成套動作令人興奮，運動員在成套動作中透過各種方式表現出自信與健康的青春活力。

團隊表演乾淨俐落、熱情洋溢、激動人心，將運動、激情、表演、難度融合為一體。

項目技術風格特徵顯著，彰顯團隊的個性和整體性。

<u>包裝</u>

參賽隊伍從音樂風格，動作特色，表演形式，服飾的設計、道具的運用等方式來打造該團隊鮮明的個性和獨特的風格，從而達到最佳表演效果。

評分標準	
優　秀	10～9
好	8～7
滿　意	6～5
差	4～3
不可接受	2～1

2.7.2　完成情況（50分）

完成裁判對舞蹈動作、基本手位、難度動作、上下法及過渡連接動作、音樂、隊形等內容的完成質量及規格進行評價。舞蹈動作必須風格準確，同時符合啦啦舞的項目特徵。

A. 完成評價內容。

　　a. 技術技巧。　　b. 一致性。　　c. 綜合評價。

B. 完成裁判的評判標準。

對成套中未達到完成規格要求的動作，按以下因素並

根據實際完成情況進行減分。

<div style="border:1px solid">

錯誤減分

	小錯誤	每次 0.3 分；偏離正確完成的錯誤
	中錯誤	每次 0.4 分；明顯偏離正確完成的錯誤
	大錯誤	每次 0.5 分；偏離正確完成的嚴重錯誤
	失誤	身體因缺乏控制而掉下以及非正常觸及地面，每個動作減 1.0 分
	音樂不合拍錯誤	每次減 0.3 分
	一致性錯誤	每次減 0.5 分，最多減 3.0 分
	難度動作錯誤	每個難度最多減 1.0 分
	動作中斷	8 拍以內每次減 0.5 分，8 拍以上每次減 1 分

</div>

C. 完成情況──50 分。

評價內容：

a. 技術技巧。

動作技術，按照正確技術要領完成各種不同類型的動作。

評分點為清晰的開始和結束，動作技術的正確性，完成過程中的身體控制。

完成規格，成套動作完成質量與規格。

評分點為騰空的高度，滯空的時間，空中的姿態，運動的軌跡，落地的控制。體能充沛，動作節奏清晰，完成乾淨俐落。過渡與連接聯貫流暢，平衡控制與落地穩定。隊形移動線路清晰，空間、層次變化準確，造型美觀。舞蹈風格表達準確，運動有強度，發力有速度。

b. 一致性。

一致性，指在成套動作中，運動員完成動作整齊劃一的能力。包括團隊整體的運動能力、表演能力、配合默契

等因素。

評分點為動作完成節奏的一致性。動作幅度、軌跡的一致性。隊形變化的一致性。表演能力的一致性。動作完成能力的一致性。

c. 綜合能力。

評分點為團隊整體能力、難度完成參與人數、團隊配合默契程度，表演傳達的激情，自信與活力的表現慾望。

2.7.3　難度動作。

技巧啦啦舞成套中難度分為四類：翻騰類、托舉類、拋接類、金字塔類。

A. 難度動作特殊要求。

a. 成套動作中的難度選擇，根據大賽競賽規程的難度級別來選擇，不得超過本級別難度動作，不得超出運動員的實際能力，否則將判違例。

b. 4 類難度本級別的每類難度至少各出現一次，每缺少一類將由難度評判員減 5 分。

c. 成套中難度數量的選擇必須根據所參賽的級別難度動作的確定數量，每超過一個難度減 2 分。

d. 所選難度級別的難度選擇必須符合規定範圍。

e. 難度動作出現違反《啦啦舞安全準則》規定，每出現一次減 5 分。

B. 難度動作完成最低標準。

a. 翻騰。動作過程清晰，並有明顯騰空動作，結束單腳或雙腳落地，轉體度數基本完整。

b. 托舉。上法的速度，上法、托舉空中造型、下法動作清晰，托舉造型停頓 2 秒或有清晰的展示過程，重心

控制穩定。

　　c. 拋接。上架、拋的軌跡、騰空的姿勢、接、下法動作清晰，尖子的空中難度動作達到難度完成標準（轉體的角度、身體的姿態、重心的控制）。

　　d. 金字塔。清晰展示上架、金字塔造型兩個過程。金字塔造型停頓 2 秒或有清晰的展示過程，重心控制穩定。

　　C. 難度動作的評判。

　　a. 難度評判員將使用速記符號記錄全部成套動作中的難度動作，並根據各組別所規定級別難度進行記寫評分；每缺一組將予以減分，同時對難度違例動作給予減分。

　　b. 所有難度必須達到最低標準方可進行得分計算，未達到最低難度完成標準的難度不記難度分值，但計算難度數量。

　　c. 記錄成套中最先出現的各級別規定範圍內允許的難度數量，超過規定難度動作數量予以減分。

　　d. 選擇某一難度級別參賽，難度選擇每類至少要有一個該難度組別的動作。

　　e. 難度數量的計算：

同時完成相同的難度動作，其難度數量視為一個。

依次完成相同的難度動作，其難度數量視為一個。

同時完成不同的難度動作，視難度數量為一個，分值按所做低難度動作級別計算（拋接、翻騰除外）。

分值依次做兩個不同分值的難度動作，視為兩個難度動作，計算難度得分。

所有空翻動作的團、屈、直，視為三個不同難度。

不同組數在完成同一難度動作時出現失誤，超過一半組數失敗，判該難度失敗，不計難度分值，但記難度數量。

完成難度動作時，無論難度動作的哪個過程出現失誤，均判該難度失敗，不計難度分值，但記難度數量。

那是重複視為一個難度動作，計算一個難度數量和分值，重複動作不作違例判罰。

托舉類和金字塔類難度動作必須全體共同參與完成，方可判定其難度數量和分值。

2.8 違例減分

A. 超出本級別規定的難度動作。

B. 違反競賽規則《安全準則》的行為和動作。

2.9 未列入附錄難度表中的動作

未列入表中的其他難度動作，在賽前未得到中國蹦床與技巧協會啦啦舞分會的認可回覆，在比賽中只能作為動作的素材出現。

2.10 新難度動作申報

全國錦標賽、冠軍賽賽前一個半月，各參賽隊可以書面申請及動作錄影的方式向中國蹦床與技巧協會啦啦舞分會申報新難度，分會在賽前一個月回覆確認結果，其後分會每年在兩次全國大賽後公佈新確認的難度動作表。

申報的新難度動作必須從正面和側面進行影像採集，難度動作必須達到最低的完成標準。

否則中國蹦床與技巧協會啦啦舞分會將拒絕對其進行難度等級評定。

五人配合技巧

2.11　成套內容

成套動作中由托舉、拋接兩類難度動作為主要內容，充分利用多種上架、下架動作以及過渡連接動作進行空間轉換、方向與造型的變化，展示五人組團隊高超的技能技巧。

2.12　競賽分值與參賽人數

全女子組：團隊必須是五名女隊員。

混合組：隊伍五名隊員其中三名男隊員，兩名女隊員（或三名女隊員，兩名男隊員）。

2.13　編排要求

A. 允許參賽隊員在開始與結束時為自己歡呼、加油，但是不允許有技巧動作的展示（在開始和結束不能有翻騰和跳躍）。

B. 成套內容為托舉與拋接。

C. 托舉不得超過兩層。

D. 比賽套路中至少有兩次搖籃接，而且要求拋和接的底座必須是同一組運動員。

E. 在拋的前後允許有轉換或做其他的一些動作。

F. 同一時間內不允許有兩個不同的技巧組合，但允許一個底座舉兩個尖子。

G. 整個比賽過程中尖子只允許是同一個人，不允許換尖子（單底座舉雙尖子除外）。

H. 成套中不允許出現金字塔。

I. 隊員在比賽過程中不允許做跳躍和翻騰動作，上下法除外。

例如，向後翻騰——落在支架上或直接進行技巧表演，是允許的。

向後翻騰——落地停止後，再進行技巧表演，是不允許的。

J. 技巧比賽不允許有舞蹈、歡呼和其他動作（只允許在做造型時歡呼）。

2.14 成套動作評分

藝術編排（50分）、完成情況（50分）、難度動作。

2.14.1 藝術編排（50分），包括成套總體評價（10分）、動作設計（10分）、音樂的選擇與運用（10分）、過渡與連接（10分）、表演與包裝（10分）。

A. 成套總體評價——10分。

成套創編風格新穎獨特，過目不忘。

成套創編能充分展示運動員的綜合能力和訓練水準，以及團隊表現的藝術效果和感染力。

難度選擇的多樣性、合理性及分佈的均衡性；動作表演產生的驚險性和感染力。

團隊完成動作的整體實力、成套展示的創造性、藝術效果以及視覺衝擊力。

評分標準	
優　秀	10～9
好	8～7
滿　意	6～5
差	4～3
不可接受	2～1

B. 動作設計——10分。

成套動作設計必須體現出動作素材的多樣性、複雜性

和創造性，充分體現成套動作的可觀賞性和藝術價值。

動作的設計必須與音樂的結構（節奏、重拍、高潮和樂段）、風格、節拍、主題和諧一致。

動作的設計要體現運動員的個人能力與團隊實力，注重動作設計的獨特特性，安排的合理性。

評分標準

優　秀	10～9	
好	8～7	
滿　意	6～5	
差	4～3	
不可接受	2～1	

C. 音樂的選擇與運用——10 分

音樂的選擇必須風格特點突出，有利於表現參賽隊的個性特點與技術風格。

成套音樂的編排技巧必須完美，不同音樂的剪接完整、聯貫，動效使用合理，烘托表演效果。錄製與混合必須達到專業水準。

音樂風格與結構能反映和表現項目的主要特徵，熱情奔放、富有激情、張弛有度，內涵豐富。

編排與音樂的統一，托舉等技巧難度與音樂節拍的吻合，新穎配合技巧的視覺效果，過渡變換的視覺效果與音樂出現的特殊效果的配合。

成套動作與音樂以及運動員表現力的和諧統一。

減分

音樂質量差	減 2 分	
動作中斷	8 拍以內每次減 1 分，8 拍以上每次減 2 分	

評分標準	
優　秀	10〜9
好	8〜7
滿　意	6〜5
差	4〜3
不可接受	2〜1

D. 過渡與連接——10 分。

過渡與連接的創編必須充分體現素材的多樣性與獨特性，注重動作之間的聯貫與流暢，以及轉換速度。

托舉、金字塔上架、下法要注重創編的獨特性、驚險性和合理性。

動作之間的過渡與連接必須合理、流暢，要體現成套的完整性與聯貫性。

評分標準	
優　秀	10〜9
好	8〜7
滿　意	6〜5
差	4〜3
不可接受	2〜1

E. 表演與包裝（10 分）。

a. 表演。

成套動作令人興奮，運動員在成套動作中透過難度動作的轉換表現出自信與健康的青春活力。

團隊表演乾淨俐落，熱情洋溢，激動人心、扣人心弦，將運動、激情、表演、難度融為一體。

項目技術風格特徵顯著，彰顯團隊的個性化整體性。

b. 包裝。

參賽隊伍從音樂風格，動作特色，表演形式，服飾的

設計、道具的運用等方式來打造該團隊鮮明的個性和獨特的風格，從而達到最佳表演效果。

評分標準		
優　秀	10～9	
好	8～7	
滿　意	6～5	
差	4～3	
不可接受	2～1	

2.13.2　完成情況。

A. 完成評價內容包括技術技巧、一致性和綜合能力。

B. 完成裁判的評判標準。

對成套中未達到完成規格要求的動作，按以下因素並根據實際完成情況進行減分。

錯誤減分	
小錯誤	每次 0.3 分；偏離正確完成的錯誤
中錯誤	每次 0.4 分；明顯偏離正確完成的錯誤
大錯誤	每次 0.5 分；偏離正確完成的嚴重錯誤
失　誤	身體因缺乏控制而掉下以及非正常觸及地面，每個動作減 0.5 分
音樂不合拍錯誤	每次減 0.5 分
難度動作錯誤	一個難度錯誤最多減 0.5 分

C. 完成情況——50 分。

評價內容：

a. 技術技巧。

動作技巧，按照正確技術要領完成各種不同類型的動作。

評分點為清晰的開始和結束，動作技術的正確性，完成過程中的身體控制。

完成規格為成套動作完成質量與規格。

評分點為轉換的速度、騰空的高度、滯空的時間、空中的姿態、運動的軌跡、落地的控制。體能充沛，動作節奏清晰，完成乾淨俐落。過渡與連接聯貫流暢，平衡控制與落地穩定。隊形移動線路清晰，空間、層次變化準確，造型美觀。

b. 一致性。

一致性是指在成套動作中，運動員完成動作整齊劃一的能力。

評分點：

動作完成節奏的一致性。

動作幅度、軌跡的一致性。

隊形變化的一致性。

表演的一致性。

動作完成能力的一致性。

c. 綜合能力。

評分點為團隊整體能力、配合默契程度，表演傳達的激情，自信與活力的表達。

2.13.3 難度的動作。

難度級別、數量不受限制，對在規定時間達到完成標準的難度均給予分值。

難度完成的最低標準：參照 2.6.3。

第三節 ◎ 舞蹈啦啦舞規則簡介

3.1 舞蹈啦啦舞定義

在音樂伴奏下，運用多種舞蹈元素的動作組合，結合轉體、跳步、平衡與柔韌等難度動作以及舞蹈的過渡連接技巧，透過空間、方向與隊形的變化表現出不同舞蹈風格特點，強調速度、力度與運動負荷，展示運動舞蹈技能以及團隊風采的體育項目。

3.2 舞蹈啦啦舞競賽項目及特徵

3.2.1 舞蹈啦啦舞競賽項目。

爵士舞蹈啦啦舞、花球舞蹈啦啦舞、街舞啦啦舞、自由舞蹈啦啦舞。

3.2.2 舞蹈啦啦舞各項目特徵

A. 爵士舞蹈啦啦舞。

成套動作由爵士風格的舞蹈動作、難度動作以及過渡連接動作等內容組成，透過隊形、空間、方向的變換，同時附加一定的運動負荷，表現參賽運動員的激情以及團隊良好運動舞蹈能力的體育項目。

B. 花球舞蹈啦啦舞。

成套動作手持花球（團隊手持花球動作應占成套動作的 80%以上）結合啦啦舞基本手位、個性舞蹈、難度動作、舞蹈技巧等動作元素，展現乾淨、精準的運動舞蹈特徵以及良好的花球運用技術、整齊一致、層次、隊形不斷變換等集體動作視覺效果。

C. 街舞啦啦舞。

成套強調街頭舞蹈形式，注重動作的風格特徵以及身體各部位的律動與控制，要求動作的節奏、一致性與音樂和諧一致，同時也可附加一定的強度動作，如包括不同跳步的變換及組合，或其他配合練習。

D. 自由舞蹈啦啦舞。

以某種區別於爵士、花球、街舞的形式出現，同時具有啦啦舞舞蹈特徵的其他風格特點、形式的運動舞蹈。如各種具有民族舞風格特點的運動舞蹈。

3.3　成套動作創編內容

成套設計必須風格鮮明，突出舞蹈的風格特點以及技術特徵，成套創編須包含舞蹈動作組合、難度動作、過渡與連接等內容，動作素材以及難度的選擇必須符合三類舞蹈啦啦舞項目特徵，同時要求舞蹈動作組合與難度動作的均衡分佈。禁止渲染暴力、種族歧視、宗教信仰以及性愛等內容。

3.4　成套動作創編要求

3.4.1　特殊規定內容是指成套中特殊規定的動作內容，它必須在成套中至少出現一次，每缺少一類減 2 分。

A. 成套動作中必須出現一組 2×8 拍的對比組合動作。

【註解】

對比組合動作：是指集體在完成同一組和動作時，在不同的節拍點一次開始。如同樣動作第一組隊員從第一拍開始，第 2 組隊員從第三拍開始第 3 組隊員從第 5 拍開始，同樣動作用不同的節拍點依次啟動。

　　B　成套動作中每 8 拍必須出現一次方向變化。

【註解】

　　方向變化一共有八個點面，在 1×8 拍的動作編排中身體的點面，必須至少發生一次改變。

　　C. 成套動作中每 4 個 8 拍必須出現一次空間變化。

【註解】

　　空間變化是指身體在三維空間發生改變，即在 4×8 拍的動作編排中應出現地面、站立、騰空三個空間轉換的變化。

　　D. 成套中隊形變化不得少於八次，其中流動隊形不得少於三次。

【註解】

　　流動隊形：成套動作中以穩定的隊形進行位置的移動而產生的新隊形變化，重複隊形，只算一種隊形變化。

3.4.2　難度動作。

　　A. 難度選擇不得超過各級別特殊規定，超出規定範圍，做違例處理，每次違例減 5 分。

　　B. 難度數量不得超出各級別特殊規定，每超出一個難度減 2 分。

　　C. 所選報的難度級別在成套動作中本級別跳步、轉體、平衡與柔韌三類難度動作在成套中至少出現一次，每缺一類減 5 分。

　　D. 所選報的難度級別的難度選擇必須符合規定範圍。

　　E. 每類難度動作要求所有隊員共同或依次完成。

　　F. 考慮安全因素，成套動作的選擇不得超出運動員的能力範圍的動作，違反《安全準則》，每次減 5 分。

3.4.3　配合與托舉。

可出現動作配合和具有舞蹈主題的托舉造型，但必須在全過程中保持身體接觸；同時不得違反《安全準則》，托舉不得超過兩人高，為例每次減 5 分。

3.5　成套評判

藝術編排（50 分）、完成情況（50 分）、難度動作。

3.5.1　藝術編排（50 分）。

成套總體設計（15 分）、舞蹈動作的內容（15 分）、音樂的運用（10 分）、表演與包裝（10 分）。

A. 成套總體設計（15 分）。

a. 成套動作的整體印象（5 分）。

成套創編主題鮮明，新穎獨特。

各段落的編排佈局合理流暢，難度分佈均衡，三維空間跌宕起伏、層次變化多樣複雜。

運動員表演展現的動感與激情、青春與活力。

評分標準		
優　秀	5.0～4.1	
好	4.0～3.1	
滿　意	3.0～2.1	
差	2.0～1.1	
不可接受	1.0～0.0	

b. 成套動作的創新性（5 分）。

隊形變化新穎流暢，流動隊形移動速度以及變換的整體感淋漓盡致表現團體的舞蹈魅力。

對比、層次變化的突然性、創新性和立體空間感。

視覺效果帶來的衝擊力。

過渡與連接創編的新穎性、多樣性、獨創性、流暢性

評分標準

優　秀		5.0～4.1
好		4.0～3.1
滿　意		3.0～2.1
差		2.0～1.1
不可接受		1.0～0.0

和合理性。

c. 成套動作的複雜與多樣性（5分）。

動作素材內容豐富，大量不同風格、類型的舞蹈動作與舞蹈技巧、托舉、配合在動作結構、表達形式、動作類型、體能要求上均有所不同，把體育與藝術、動作與舞蹈完美結合。

體現運動員的綜合能力和訓練水準，展示出成套動作與音樂、運動員的表現力的和諧統一。

評分標準

優　秀		5.0～4.1
好		4.0～3.1
滿　意		3.0～2.1
差		2.0～1.1
不可接受		1.0～0.0

B. 舞蹈動作的內容──15分。

a. 舞蹈動作的風格特點與項目特徵（5分）。

成套編排以一種典型的舞蹈風格為主線，透過舞蹈的步伐、技巧、跳與躍、旋轉等動作的完成，表現出力度、速度與強度等舞蹈啦啦舞的項目特徵。

運動員表演酣暢淋漓，富有激情，動作快速乾淨而富有衝擊力；團隊配合默契。

評分標準		
優　秀	5.0〜4.1	
好	4.0〜3.1	
滿　意	3.0〜2.1	
差	2.0〜1.1	
不可接受	1.0〜0.0	

b. 舞蹈動作創編的多樣性與複雜性（5分）。

舞蹈動作創編的多樣性與複雜性表現在手臂和腿部動作不對稱性的多樣化組合，軀幹的運用以及上、下肢動作的同步協調，展現高水準的身體協調能力。

透過動作節奏、三維空間、運動路線、身體方向、動作速度、音樂旋律的變化以及隊員之間的各種配合來表現舞蹈動作的多樣性和複雜性。

評分標準		
優　秀	5.0〜4.1	
好	4.0〜3.1	
滿　意	3.0〜2.1	
差	2.0〜1.1	
不可接受	1.0〜0.0	

c. 成套表現的個性化與獨特性（5分）。

成套動作創編能體現參賽隊伍獨特團隊特點和獨特舞蹈風格。

透過運動員時尚絢麗、健康陽光的獨一無二的舞美造型，與音樂完美結合，產生獨有的視聽覺效果。

透過運動員特有的身體能力，創編與眾不同的個性舞蹈組合或難度、過渡連接技巧等，表現運動員完成成套動作獨有能力。

評分標準

優　秀		5.0～4.1
好		4.0～3.1
滿　意		3.0～2.1
差		2.0～1.1
不可接受		1.0～0.0

C. 音樂的運用──10 分。

a. 音樂的選擇（5 分）。

音樂的選擇必須主題突出，有利於表現參賽隊伍的個性特點，技術特徵和舞蹈風格。

成套音樂的編輯、錄製與混合必須達到專業水準；不同音樂的剪接完整、聯貫，動效使用合理，達到烘托表演的效果。

音樂風格與結構能夠反映和表現項目的主要特徵以及不同舞蹈的風格特點。

評分標準

優　秀		5.0～4.1
好		4.0～3.1
滿　意		3.0～2.1
差		2.0～1.1
不可接受		1.0～0.0

b. 音樂的使用（5 分）。

動作的設計必須與音樂的結構（節奏、重拍、高潮和樂段）、風格、節拍、主題和諧一致。

成套編排與音樂的統一，舞蹈難度與節拍吻合，配合技巧、過渡的變換的新穎性、創造性以及視覺的觀賞性，與音樂特殊效果音的完美融合。

評分標準

優　秀		5.0～4.1
好		4.0～3.1
滿　意		3.0～2.1
差		2.0～1.1
不可接受		1.0～0.0

D. 表演與包裝——10分。

a. 表演（5分）。

成套表演令人興奮，不同物種風格突出。

運動員在成套動作中透過各種不同的方式表現出來的自信、健康、積極向上以及青春活力。

團隊表演乾淨俐落，熱情洋溢，激動人心、將運動、舞蹈、激情、表演、難度融為一體、項目技術風格特徵顯著，彰顯團隊的獨特與整體性。

表現出運動員紮實的舞蹈基本功、超強的運動技能，完美的成套動作。

評分標準

優　秀		5.0～4.1
好		4.0～3.1
滿　意		3.0～2.1
差		2.0～1.1
不可接受		1.0～0.0

b. 包裝（5分）。

參賽隊伍從音樂風格、動作特色、表演形式、服裝的設計、道具的運用等方式打造團隊鮮明的個性和獨特的風格，從而達到最佳表演效果。

場上的舞美效果鮮亮、表演的衝擊力。

評分標準

優　秀	5.0～4.1
好	4.0～3.1
滿　意	3.0～2.1
差	2.0～1.1
不可接受	1.0～0.0

3.5.2.　完成情況 50 分。

A. 完成評價內容。

技術技巧、一致性、綜合評價。

B. 完成裁判的評價標準。

對成套中未達到完成規格要求的動作，按以下因素並根據實際情況進行減分。

錯誤減分

小錯誤	每次 0.3 分；偏離正確完成的錯誤
中錯誤	每次 0.4 分；明顯偏離正確完成的錯誤
大錯誤	每次 0.5 分；偏離正確完成的嚴重錯誤
失　誤	身體因缺乏控製面掉下以及非正常接觸地面，每個動作減 1.0 分
音樂不合拍錯誤	每次減 0.3 分
一致性錯誤	每次減 0.5 分，最多減 3.0 分
難度動作錯誤	每個難度最多減 1.0 分
動作中斷	8 拍以內每次減 0.5 分，8 拍以上每次減 1.0 分
道具掉地	掉地撿起道具，每次減 0.5 分 運動員道具掉地後不撿起而繼續做動作判為失去道具，減 1.0 分

C. 完成情況——50 分。

評價內容如下。

a. 技術技巧。動作技術：準確把握舞蹈風格特點，按照正確技術要領完成三種類型的難度動作。

評分點：三種不同舞蹈風格特點的準確把握和表達，難度動作技術的正確，動作完成過程中身體的控制。

完成規格：成套動作完成質量的標準。

評分點：動作完成熟練、清晰，到位準確，重心穩定，姿態的控制。騰空的高度，滯空的時間，空中的姿態，運動的軌跡，落地的控制。體能充沛，動作節奏清晰，完成乾淨俐落。動作完成的控制及伸展性。

b. 一致性。指在成套動作中，運動員完成動作整齊劃一的能力。包括動作完成的一致性，團隊整體的運動能力、表演能力的一致性。

評分點：動作完成節奏的一致性。動作幅度、軌跡的一致性。隊形變化的一致性。表演能力的一致性。動作完成能力的一致性。

c. 綜合評價。評分點：團隊整體能力，指難度完成參與的人數、動作完成表現的綜合能力。表現團隊默契配合程度，表演傳達激情，自信與活力的表現慾望。成套運動負荷體現運動舞蹈的特徵，強調動作的力度與速度。過渡與連接聯貫流暢、空間、層次變化準確，造型美觀。隊形流動的速度、到位的準確率，隊形保持的效果。

3.5.3　難度動作。

舞蹈啦啦舞成套中難度分為三類，分別是轉體、跳躍、平衡與柔韌。

A. 難度動作特殊要求。

a. 成套動作中的難度必須根據大賽競賽規程所規定的難度級別來進行，不得選擇超過本級別難度動作。

b. 每類難度至少各出現一次，每缺少一類將由難度

裁判員減 5 分。

c. 所有難度必須全體運動員同時或依次完成，否則將不能計算難度數量及分值。

d. 成套中難度數量的選擇必須根據所參賽的級別難度動作的確定數量，每超過一個難度減 2 分。

e. 難度動作出現違反《 啦啦舞安全準則 》規定，每出現一次減 5 分。

B. 難度動作完成最低標準。

a. 跳步：

清晰展示空中身體的姿態。

縱劈腿類跳步兩腿開度不小於 180°。

屈體類跳步兩腿高度不低於水平位置。

蓮花跳、團身跳大腿高度不得低於水平面。

其他類跳步直腿擺動位置不得低於水平面。

跳步轉體腳步完整，偷轉、轉體不到位度數超過 90°，降組計算難度分值。

b. 轉體：

雙腳轉體未失去重心。

單腿轉體只有支持腿與地面接觸。

轉體度數完整，少於 180°降組計算難度分值。

c. 平衡與柔韌：

平衡難度保持清晰的姿態控制達 2 秒。

踢腿開度不少於 150°，大踢腿開度不小於 170°。

搬腿開度不小於 150°，抱腿開度不小於 170°。

屈腿接環腳尖不低於頭部，直腿接環為大腿接觸頭部。

劈腿開度不小於 180°。

依柳辛自由腿必須在垂直面內劃一整圈。

C. 難度動作的評判。

a. 難度裁判員的使用速記符號記錄全部成套動作中的難度動作，並根據各組別所規定級別難度進行記寫評分，同時對難度違例動作給予減分。

b. 難度數量的計算：

同時完成相同難度的動作，其難度數量視為一個。

依次完成相同的難度動作，其難度數量仍視為一個。

同時完成不同的難度動作，視難度數量為一個，分值按所低難度動作級別計算。分組依次完成兩個不同分值的難度動作，視為兩個難度動作，計算難度得分。

難度重複視為一個難度動作，計算一個難度數量和分值，不作違例判罰。

c. 難度分值計算：

計算成套動作中最先出現、集體完成的規定難度動作數量的分值，未達到最低完成標準不計算難度分值，但計算難度數量。

d. 判定難度的原則：

三類難度動作中的每一個難度動作必須全體成員共同完成（同時或依次），該難度才計算數量和分值，否則只算素材內容。

3.6 違例減分

凡出現違反《安全準則》的動作內容，將由難度裁判員對其進行違例處罰，每出現一次違例動作將予減 5 分。

3.7 未列入附錄難度表中的動作

未列入表中的其他難度動作，可在規定時間內向中國

蹦床與技巧協會啦啦舞分會申報新難度，在賽前未得到分會的認可回覆，其申報的難度在比賽中只能作為動作的素材。

3.8　新難度動作申報

A. 全國錦標賽、冠軍賽前一個半月，各參賽隊可以書面申請及動作錄影的方式向中國蹦床與技巧協會啦啦舞分會申報新難度，分會在賽前一個月回覆確認結果，其後分會每年在兩次全國大賽後公佈新確認的難度動作表。

B. 申報的新難度動作必須從正面和側面進行影像採集，難度動作必須達到最低的完成標準。否則中國蹦床與技巧協會啦啦舞分會將拒絕對其進行難度等級評定。

第四節 ◉ 競賽組織與裁判法

4.1　裁判組組成

4.1.1　高級裁判組

高級裁判組由三人組成，包括總裁判長一人、副總裁判長兩人。

4.1.2　仲裁委員會

仲裁委員會由三人組成，包括主席一人，委員兩人。仲裁委員會人選由組委會確定公佈，委員會主席由中國蹦床與技巧運動協會啦啦舞分委會委派。

4.1.3　仲裁攝影 1 人

4.1.4　裁判組

- 藝術裁判：4 人；號碼：1—4。
- 完成裁判：4 人；號碼：5—8。

- 難度裁判：2 人；號碼：9—10。
- 計時裁判：1 人；號碼：11。
- 裁判長：1 人；號碼：12。
- 設輔助裁判員：記錄長 1 人、記錄員 2 人、檢錄員 2 人、放音員 1 人、播音員 2 人、保護員 3～4 人。

4.2 裁判員職責

4.2.1 高級裁判組

負責控制整個裁判工作，按照規則對裁判員和裁判長的評分進行調控，以保證最後得分的正確性。記錄各裁判打分的偏差。如反覆出現偏差，高級裁判組將有權警告或更換裁判員。

4.2.2 仲裁委員

監督賽風、賽紀、賽場秩序和臨場裁判員執法的公正性，與高級裁判組共同商榷、處理現場出現的問題。處理賽事糾紛、處罰違紀違規行為。

4.2.3 裁判長

- 賽前組織裁判員學習競賽規程和競賽規則，負責裁判員分工、臨場抽籤工作。
- 同難度裁判一樣記錄下整套難度動作。
- 將新難度動作及其分值上報分會。
- 根據評分規則依據相關違規情況進行裁判長減分。

4.2.4 裁判員

- 嚴格遵守競賽規程，評分規則和裁判員誓言，違反者將會得到對其的制裁。
- 穿正式的裁判服，當服裝不符合要求時，取消其裁判員的資格。

● 在比賽期間，不能透過任何方式同教練員或運動員聯繫接觸。否則將取消其相應比賽的裁判員工作，並給與正式警告。

● 接受高級裁判組的領導和指導。

● 準時到達裁判地點，不能擅自離開，不能以任何方式同其他裁判員、觀眾、教練員和運動員說話或示意。如有違反，將給與警告或制裁。

● 保留成套動作的評分記錄，必要時交給裁判長或仲裁委員會。

● 當裁判的分數或裁判組和仲裁委員會的專家之間出現嚴重不一致時，要求給與合理的解釋，並在比賽後協助分析。

● 當裁判員不能為分值偏差給予合理的解釋時，依據情況的嚴重性對其警告或制裁。

A. 藝術裁判。

根據規則對成套創編內容進行公正、進行準確的藝術評價，對編排違例進行減分。

B. 完成裁判。

根據規則對成套的完成情況進行公正、準確的評價。

C. 難度裁判員。

用速記符號記錄成套動作中的全部難度動作。根據規則對成套難度動作的最低完成進行判定、計算出難度動作的數量、分值、判定為例、缺類、難度級別限定等情況的記錄工作。

D. 計時裁判員。

按規則記錄成套時間、口號時間的錯誤，填寫減分表

並及時向裁判長報告。

4.2.5　競賽長

負責實施競賽組織工作的整體運行；負責競賽記錄、檢錄、播音、安全保護等輔助裁判的組織管理工作；負責協調比賽場地（館）的配套設備，落實競賽用具、比賽場地以及燈光、音響、話筒等工作；配合高級裁判組實時開、閉幕式及頒獎、表演晚會方案。

A. 記錄長。

按規則對評分進行統計工作的組織與實施。

B. 記錄員。

按規則協助落實記錄長的工作。

C. 檢錄長。

按賽程要求，組織運動員比賽入場以及頒獎入場檢錄工作。

D. 檢錄員。

協助檢錄長工作。

E. 放音員。

負責收集各隊比賽音樂盤，並進行整理排序、播放音樂、保管、退回等工作。

F. 播音員。

負責收集各隊資料，在高級裁判組的指揮下，介紹啦啦舞運動的競賽規則，對參賽順序以及比賽的結果進行播報。

G. 保護員。

為參加技巧啦啦舞隊每個隊伍提供專業的安全保護。

註：每位評分裁判員必須在每個隊伍的評分表上給予

現場書面點評。

4.3　評分方法

4.3.1　得分計算

比賽均採用公開示分的方法。每位裁判員的評分最小單位為小數點後一位，總分計算保留小數點後兩位，最後得分保留小數點後兩位。

● 藝術分：去掉最高分與最低分，所剩分數的平均分為最後藝術分，兩個中間分為允許的分差範圍。

● 完成分：去掉最高分與最低分，所剩分數的平均分為最後完成分，兩個中間分為允許的分叉範圍。

● 難度分：一致同意的分數為最後得分，若意見分歧擇取平均分。

● 總分：藝術分、完成分、難度分相加為總分。

● 最後得分：總分加上高級裁判組難度特殊加分，然後減去裁判長減分和難度減分後的得分為最後得分。若最後得分相等則名次的排列依次取決於以下得分：

A. 最高難度分。

B. 最高藝術分。

C. 最高完成分。

D. 考慮全部藝術分（不除去最高分和最低分）。

E. 考慮最高的三個藝術分。

F. 考慮最高的兩個藝術分。

G. 考慮最高的藝術分。

H. 同樣適用於完成分。

4.3.2　分數核准（申訴）

比賽不接受對裁判的評分提出抗議。

　　如果難度分不合理，教練和代表團領隊有權立即向仲裁委員會要求合理的申述。申訴必須在比賽結束公佈最終結果之前進行。

4.4　成績計算

4.4.1　得分

藝術分　　　　　技巧啦啦舞／舞蹈啦啦舞

　　每名能給的最高分數　　　　50分

完成分

　　每名裁判能給的最高分　　　50分

難度分：完成難度動作的個數×所屬難度級別的難度分

　　例如，以 6 級難度為例，成套 15 個難度均完成，則難度分為 15×1.2=18.0 分

　　總分　　　　　　　　　　　118.0

4.4.2　減分

難度裁判員減分　　（見難度裁判員減分）

視線員減分　　　（見視線員減分）

裁判長減分　　　（見裁判長減分）

4.4.3　評分系統

　　A. 藝術最高分為 50 分，以 0.1 加分。

　　B. 完成分是從 50 分起評，對每個完成錯誤給予減分。

　　C. 難度分是按照加分的方法評分，從 0 分起評。

　　D. 總分中扣除裁判長和難度減分為最後得分。

4.4.4　評分樣例（以 6 級組為例）。

	裁判員評分				得分
藝術分	42.2	42.5	42.3	42.6	42.4
完成分	45.1	44.6	45.3	45.4	45.2
難度分	12	12			12
總分	99.6				
難度裁判員減分	5.0	5.0			-5.0
時間	OK				
不正確著裝	2.0				-2.0
最後得分	92.60				

註：加黑標記的分數為無效分。

4.5　裁判長減分

時間偏差：少於或超出規定時間 10 秒	減 2.0 分
時間錯誤：少於或超出規定時間 20 秒	減 5.0 分
運動隊被叫 20 秒內未上場	減 2.0 分
運動隊被叫超過 60 秒未上場	取消比賽資格
不正確著裝（參照 1.19 服飾減分規定）	減 2.0 分
錯誤著裝（參照 1.19 服飾減分規定）	減 5.0 分
領獎時沒有穿比賽裝	警告
運動員出界（舞蹈啦啦舞）	每人次減 1 分
不正確運用道具	減 5.0 分
道具掉地後迅速撿起繼續做動作	每次減 1.0 分
道具掉地後不撿起而繼續做動作判為失去道具	每次減 2.0 分
非高品質音樂效果	減 2.0 分
參賽人數不符合規定（超過或不足）	減 5.0 分
渲染暴力、宗教信仰、種族歧視與性愛主題的動作	減 5.0 分
口號違例（口考中出現不文明語言，如髒話、宗教性愛主題）	減 5.0 分
違反賽場紀律	減 5.0 分
安全違例	每次減 5.0 分

第五節 ◎ 安全準則

健康、安全性是技巧啦啦舞項目發展的首要問題。在訓練、比賽與表演的過程中，要時刻強調安全的重要性，把運動技能的發展建立在安全的基礎上。教練員、運動員在訓練過程中一定要清晰地明白所做動作的危險性與保護方法，更要告知每個運動員如果不遵守安全準則，可能導致的嚴重後果。比賽中出現與安全技術特殊要求相違背的情況，每次將扣 5 分。

5.1 安全常規要求

5.1.1 教練員要求

A. 必須透過安全保護以及急救課程的培訓，清楚如何避免、預防意外的發生，學習和掌握運動損傷的預防與急救方法。

B. 加強運動員的安全教育，培養安全實施的意識，嚴格遵守技術規程，避免意外的發生。

C. 教練員必須考慮運動員以及整個隊伍相應的技術水準，選擇相應級別的難度。

D. 教練員必須盡力提供給運動員一個安全的訓練環境、設施與輔助器材，以及保護與指導人員，全面保障訓練的安全。

E. 確保訓練房內始終配備有急救用品，並定期檢查物品有效日期以及是否充足，以備隨時可以使用。

F. 在訓練場館準備一些詳細的急救基本知識宣傳畫或手冊，以備意外發生時使用。開設急救模擬課程。

G. 準備一套受傷緊急預案。

5.1.2　運動員要求

A. 要有高度的責任感和團隊協作精神。

B. 接受並透過安全教育以及急救課程的培訓，瞭解和掌握傷病預防和急救常識。

C. 具備專業的知識和保護技能，訓練、比賽中膽大心細、判斷準確。

D. 要有對危險發生的遇見性，嚴格按教練的安排執行訓練計劃。

E. 不得在訓練場館嬉笑、打鬧，不得在教練或保護人員不在場時練習難度動作。

F. 身體有異常情況應及時與教練員或隊醫溝通。

5.2　安全與保險

5.2.1　安全實施

A. 各參賽單位在訓練及比賽時必訓嚴格遵守《中國啦啦舞禁賽規則及安全準則》。

B. 參訓、參賽運動員應定期到醫院參加體檢，持有醫院出具的健康證明。

C. 訓練、比賽必須有教練員、有經驗的隊員或受過專業培訓的保護人員在場。

D 服裝大小要適合，不提倡過於寬鬆的，V 字領和翻領的，以及有口袋和兜帽的衣服，因為這些都有可能在拋接和翻騰的過程中出現危險。

E 比賽用鞋要求軟膠底的運動鞋，不能穿舞蹈鞋、靴子和體操鞋（或類似）等，鞋必須有牢固的腳底。

F 所有長頭髮必須紮起，不遮擋臉孔，防止做動作

時擋住視線或纏繞其他東西而影響動作完成，甚至造成危險。另外要使用規定的發卡，儘量防止發卡脫落而造成傷害。

G 摘除所有的首飾，比如耳環、戒指和項鏈等。

H 不留長指甲，訓練中若配戴眼鏡要確認眼鏡已被繫緊不會鬆落，比賽中不得佩戴眼睛。

I 在啦啦舞的道具使用上，也應該遵循安全的使用守則，道具的大小要適中，以利於在訓練、比賽與表演中使用。在挑選過程中也要注意其符合所參加比賽的競賽規則要求。

J 除比賽用的彈簧地板外，利用器械來增加運動員完成動作的高度。

K 利用帶有的桿或相似的起到支撐翻騰或托舉作用的道具，幫助完成動作。

L 以膝部、臀部、大腿、前胸、後背直接落地，或經跳步、托舉、倒置直接成劈叉落。

5.2.2 保險

參加訓練，比賽的運動員、教練員必須辦理「人身意外傷害」保險，參賽報名時出具保險單。

5.3 救護應急預案

5.3.1 每次訓練課都必須要有保護人員、副點、有條件的配備醫務人員。

5.3.2 比賽現場必須設立急救站，具備有官方認證的急救醫務人員。

5.3.3 醫務人員必須熟練地掌握急救方法與治療方法，最好是經過專業的培訓，有相關資格認證。

5.3.4　教練員、運動員、保護人員必須受過安全保護及急救辦法的培訓。

5.3.5　訓練場館必須備有急救藥箱、急救用品和冰塊，預備意外事故的發生。

5.3.6　在訓練場館顯著處張貼安全須知，急救呼叫電話。急救醫院以及醫護人員聯繫方式。

5.3.7　比賽主辦方必須履行在官方安排的訓練與比賽時間對受傷人員進行緊急醫療救助的義務。

5.4　技術安全規定

各組各級別參賽隊選擇難度均不得超過本級別難度規定範圍，必須遵守技術安全規定，違者將由難度裁判按違例處罰減 5 分。

5.4.1　技巧啦啦舞技術安全規定。

A. 1-3 級難度組技術安全規定。

a. 翻騰。

● 所有翻騰必須由地面起並落於地面〔例外：由腳彈起翻騰（不包括臀高過頭翻轉）進入托舉；反彈翻騰成臥姿托舉是允許的〕。

● 翻騰不能從上面、下面或中間穿過托舉、個人或道具。

● 翻騰時不得藉助或接觸道具。

● 魚躍翻滾不允許背弓或轉體。

● 不得出現跳步與翻騰動作的連接。

b. 托舉

● 任何形式的托舉上、下法必須有人保護。

● 底座在支撐尖子時背部不得向後彎曲。

● 肩部以上的托舉下架必須以搖籃接形式完成。

● 底座托舉尖子時不得單腳站立。

● 上、下法動作中不得出現任何形式的轉體或空翻動作。

● 嚴禁出現轉移過渡托舉動作。

● 不得出現成倒立狀態的動作。

c. 拋接。

● 一級難度組不允許出現拋接動作。

● 拋接必須為 4 個底座，以三個底座的搖籃接結束。

● 不允許轉移拋接。

● 拋接的尖子不得越過或穿過人與道具。

● 不允許出現連續拋接。

d. 金字塔。

● 金字塔不得超過兩層一人半高，必須符合本級別托舉及上、下法的規定。

● 尖子必須至少有一個底座為主要支撐。

● 不允許出現任何形式的轉體、空翻或拋的上下架動作。

● 不允許出現倒立或經倒立的動作。

● 金字塔過程中出現的托舉動作，必須符合該級別托舉動作的難度規定及技術安全特殊要求。

B. 4-5 級難度組安全技術規定。

a. 翻騰。

● 所有翻騰必須由地面起並落於地面〔例外：由腳彈起翻騰（不包括臀高過頭翻轉）進入托舉；反彈翻騰成臥姿托舉是允許的〕。

● 翻騰不能從上面、下面或中間穿過托舉、個人或道具。

● 騰是不允許藉助或接觸道具；但空翻時允許同伴給予保護與幫助。

● 魚躍滾翻不允許出現背弓或轉體。

● 不允許出現跳步直接與空翻動作的連接（例外：屈體分腿大跳後手翻團身是允許的）。

● 不允許連續的空翻動作組合。

● 騰空時不得加旋轉（例外：踺子）。

b. 托舉。

● 任何形式的托舉上、下法必須有人保護。

● 底座在支撐尖子時背部不允許向後彎曲。

● 高位托舉的下架必須以搖籃接形式完成。

● 底座托舉尖子時不允許單腳站立。

● 不允許出現單底座高位橫分腿托舉。

● 不允許成倒立狀態。

● 上法、下法中允許出現轉體動作，但轉體不得超過360°。

● 上、下法不允許出現空翻，但可以完成協助接觸空翻。

● 高位單腳托舉不允許前後有拋接或托舉動作的連接，同時必須從髖位開始準備。

● 移動過渡托舉轉體不得超過180°，尖子移動時必須與原底座保持一定的身體接觸，同時離開原底座至少有三個固定的接住者，其中至少兩個不是原底座。

● 不允許尖子在底座托舉中出現倒立狀態。

- 不允許任何形式的無保護下法。

c. 拋接。

- 拋接最多允許四個底座，其中一人必須處於尖子的後方，並可以幫助尖子進入拋接的架子。

- 拋接必須從髖位開始並必須落成至少三底座的搖籃接，其中一個底座應處於尖子落下的頭與肩部的位置；拋接過程中，底座必須保持固定。例外：踢腿拋接落下尖子時，底座可以位移半周。

- 倒立或轉移拋接不允許出現。

- 拋接也不允許穿過托舉、金字塔、個人或道具。

- 拋接尖子轉體不允許超過 720°。

- 任何空翻的拋接翻騰不允許超過 360°。

d. 金字塔。

- 金字塔最高不得超過三層兩人高。

- 允許採用轉體或有身體接觸的空翻上法與過渡，但必須從地面開始，而且最多只允許做直體轉體 360°或空翻一週，同時每名尖子必須配有一名保護隊員。

- 金字塔過渡動作尖子拋接的高度可超過 2 人半高，但該尖子必須被底層或第二層底座的隊員拉住。

- 金字塔中的所有托舉或拋接動作必須遵守該級別托舉、拋接安全技術特殊規定。

- 兩層以上（含兩層）的運動員不允許出現無同伴直接拉住的動作或狀態。

- 下法的轉體度數最多不得超過 360°，同時尖子至少要有兩名底座成搖籃接。

C. 6 級以上難度組安全技術規定。

a. 翻騰。

● 所有翻騰必須由地面開始並結束於地面。（例外：在臀部高度不超過頭部的前提下，翻騰隊員可以彈起進入托舉過渡。也允許彈起後成俯臥臥姿進入托舉）。

● 翻騰不允許越過、穿過、鑽過任何托舉、人或道具。

● 完成翻騰動作時不允許持有或與任何道具接觸。

● 完成翻騰轉體難度時，允許同伴給予保護與幫助。

● 魚躍前滾翻不允許出現背弓，不能加轉體。

● 最多只允許空翻一周轉體 720°。

b. 托舉。

● 任何形式的托舉上、下法必須有人保護。

● 底座在支撐尖子時背部不允許向後彎曲。

● 高位托舉的下架必須以搖籃接形式完成。

● 底座托舉尖子時不允許單腳站立。

● 不允許出現單底座高位橫分腿托舉。

● 不允許成倒立狀態。

● 上法、下法中允許出現轉體動作，但轉體不得超過 720°。

● 上、下法不允許出現空翻，但至少有一個以上獨立的保護人員。

● 高位單腳托舉不允許前後有拋接或托舉動作的連接，同時必須從髖位開始準備。

● 移動過渡托舉轉體不得超過 360°，尖子移動時必須與原底座保持一定的身體接觸，同時離開原底座至少有三個固定的接住者，其中至少兩個不是原底座。

● 不允許尖子在底座托舉中出現倒立狀態。

● 過渡托舉允許更換底座，但尖子從一個托舉過渡到另一個托舉組合的過程中，必須和原底座或者保護者有直接的身體接觸。

● 單底座高位托舉時，每個尖子都要有一個保護者，單底座雙尖子，必須要有兩個保護者，同時負責接尖子的底座必須在該動作下法開始前就到位。

● 允許做托舉拋接，但拋接尖子必須回到原底座，若拋尖子的底座只能有一名，那麼接尖子時就必須要另外一名保護隊員與原底座共同來接尖子。但托舉拋尖子不允許以俯臥姿態結束。

● 舉拋接不能越過、穿過、鑽過任何托舉、金字塔或個人。

● 下法的轉體度數不得超過 630°，同時尖子至少要有兩名底座成搖籃接。

● 空翻下法的周數不能超過一周，不允許轉體，不允許直接落至地面，必須要有三個底座成搖籃接。

c. 拋接。

● 拋接最多允許四個底座，其中一人必須處於尖子的後方，幫助尖子進入拋接的架子。

● 拋接必須從髖位開始並必須落成至少三底座的搖籃接，其中一個底座應處於尖子落下的頭與肩部的位置；拋接過程中，底座必須保持固定。（例外：踢腿拋接尖子落下時，底座可以位移半周。）

● 倒立或轉移拋接不允許出現。

● 拋接也不允許穿過托舉、金字塔、個人或道具。

● 拋接尖子轉體不允許超過 1260°。

● 空翻轉體不得超過空翻一週轉體 720°。

● 任何空翻的拋接翻騰不允許超過兩週半。

d. 金字塔。

● 金字塔不得超過三層兩人半高。

● 採用兩人半高金字塔時，尖子始終要有一名保護隊員，隨時準備接住在第三層的尖子。

● 允許採用轉體、空翻或有身體接觸的空翻上法與過渡，但必須從地面開始，而且最多只允許做空翻一周或直體轉體 720°，同時每名尖子必須配有一名保護隊員。（例外：允許空翻上成搖籃接。）

● 金字塔過渡動作尖子拋接的高度可超過 2 人半高，但該尖子必須被底層或第二層底座的隊員拉住。

● 經倒立的隊員無論從哪個層次或位置下落，必須要有兩個底座接住。

● 金字塔中的所有托舉和拋接動作必須遵守該級別托舉、拋接安全技術特殊規定。

● 兩層以上（含兩層）的運動員不允許出現無同伴直接拉住的動作或狀態。

● 下法的轉體度數最多不得超過 630°同時尖子至少要有兩名底座成搖籃接。

● 空翻下法的週數不能超過一週，不允許轉體，不允許直接落至地面，必須要有三個底座成搖籃接。

● 兩人半高金字塔轉體下法成搖籃接的轉體度數最多不得超過 450°，接尖子的底座至少要有三名。

5.4.2 舞蹈啦啦舞安全技術規定。

難度動作的選擇不得超出本級別難度動作規定允許範圍。

A. 技巧動作。

a. 舞蹈的翻騰只有單臂、單腳或身體的某一部分始終與地面保持接觸時才允許出現。

b. 不允許出現魚躍滾翻、踺子、空翻、手翻、前後團身翻。

c. 從跳步、站立或倒立動作落地時，必須先經過手或腳緩衝後其他部位或劈叉動作才能接觸地面。

B. 舞蹈托舉。

a. 不得出現高於兩人的托舉造型，同時底座必須與地面保持接觸。

b. 不允許出現任何形式的技巧啦啦舞中的拋接動作、托舉、金字塔。

c. 托舉下法不允許出現無任何持續支撐的保護。

5.4.3 五人配合技巧安全技術特殊規定。

同集體技巧啦啦舞項目。

第六節 ◎ 行為規範

6.1 教練員手冊

6.1.1 教練員職責

● 必須經過安全保護以及急救課程的培訓，獲得官方執教資格。

● 教練必須精通相關技能，熟悉相關競賽規則。

● 時刻提醒運動員注意安全，確保運動員訓練環境、場地、器材等設施的安全性。

● 關心、愛護運動員，能夠激發運動員的訓練興趣與熱情。

● 語言表達能力強，能夠及時把握、準確傳遞項目發展的相關信息。

● 具有較強的學習、掌握、運用理論知識和專業技術的能力，具有豐富的教學、訓練實踐經驗。

● 具有堅強的意志品質、良好的應變能力和果斷精神。

● 監督本隊運動員在訓練、表演以及比賽時嚴禁使用酒精、麻醉藥、興奮劑或非醫用處方違禁藥品。

● 賽前訓練或比賽時，不得與裁判進行口頭、行動電話或別的方式接觸。

6.1.2　行為準則。

● 衣著整潔大方、得體，儀表健康、健康向上，富有時代感。

● 不當眾指責辱罵隊員，應選擇恰當時機，對隊員進行說服教育。

● 不使用不文明語言或手勢對其他教練員、運動員以及愛好者進行辱罵和攻擊。

● 積極配合協會，正確引導、管理好本隊的運動員、家長以及啦啦舞愛好者等。

● 嚴禁非法使用違禁藥品，禁止公共場合吸菸和酗酒。

● 認真執行《中國啦啦舞競賽規程》，嚴格遵守

《啦啦舞安全準則》。

● 監督運動員的行為，嚴格遵守賽紀賽風、瞭解比賽規則，無條件服從裁判員的批判。

● 尊重對手、尊重裁判員、官員和觀眾。

● 提高運動競技水準，促進運動員身心健康。

● 強調團隊精神，明確勝利是團隊合作的結果。

● 教練員應以身作則，起模範帶頭作用，做運動員學習的楷模。

6.2 運動員手冊

6.2.1 運動員的職責

● 瞭解、遵守、執行《中國啦啦舞競賽規則》。

● 服從教練安排，不做超出自身能力的難度動作，安全第一放在首位。

● 熱愛啦啦舞運動，積極宣傳、引導更多的人關注、參與、支持啦啦舞運動，分享啦啦舞運動帶來的快樂。

● 維護團隊榮譽，關心他人，提倡健康陽光、文明快樂、積極向上的生活態度。

● 嚴格遵守賽紀賽風，尊重對手、裁判員、官員和觀眾，服從裁判員。

● 積極參加大賽組織的各項活動，準時參加頒獎儀式，按規則要求的著裝。

● 協助教練員、領隊管理和教育好自己的隊員、家長和其他協同參與人員的行為規範。

6.2.2 行為準則。

● 堅決抵制非法使用違禁藥品，嚴禁在公眾場合吸菸和酗酒。

● 接受並透過安全教育以及急救課程的培訓，瞭解掌握一定的傷病預防和急救知識。

● 文明用語，體現良好的道德風尚，力求做到公平競爭，勝不驕、敗不餒。

● 加強與各隊之間的交往與學習，積極維護、促進運動員之間的和諧關係。

● 注重自身形象，不著過於過度暴露的衣物或奇裝異服，體現啦啦舞隊員健康、時尚、陽光燦爛的精神風貌。

● 維護公共環境衛生，倡導綠色環保。

五人藝術編排評分表

參賽單位：　　　　　　　　　　　預、決賽：
組別：　　　　　　級別：　　　　　　項目：

內容	得分	最後得分
成套總體評價（10分）		
動作設計（10分）		
音樂的選擇和運用（10分）		
過渡與銜接（10分）		
表演與包裝（0）		
裁判員評語		

裁判員號碼：　　　　　　　裁判員簽名：

集體技巧啦啦舞藝術編排評分表

（與上表相同‧略）

舞蹈啦啦舞藝術編排評分表

參賽單位：　　　　　　　　　　　預、決賽：

組別：　　　　　級別：　　　　　項目：

評分內容		得分		最後得分
成套總體設計（15分）	總體印象（5）			
	創新性（5）			
	複雜與多樣性（5）			
舞蹈動作內容（15分）	風格特點與項目特徵（5）			
	個性化與獨特性（5）			
	多樣性與複雜性（5）			
音樂的運用（10分）	音樂的選擇（5）			
	音樂的運用（5）			
表演與包裝（10分）	表演（5）			
	包裝（5）			
裁判員評語				

　　　　裁判員號碼：　　　　　裁判員簽名：

五人配合技巧完成情況評價表

參賽單位：　　　　　　　　　　　預、決賽：

組別：　　　　　級別：　　　　　項目：

成套記錄	
	減分：　　得分：
裁判員評語	

　　　　裁判員號碼　　　　　裁判員簽名：

集體技巧啦啦舞完成情況評價表

參賽單位：　　　　　　　　　　　　預、決賽：

組別：　　　　　　　級別：　　　　　　項目：

成套記錄	
	減分：　　　得分：
裁判員評語	

　　　　裁判員號碼：　　　　　　　　裁判員簽名：

舞蹈啦啦舞完成情況評價表

參賽單位：　　　　　　　　　　　　預、決賽：

組別：　　　　　　　級別：　　　　　　項目：

成套記錄	
	減分：　　　得分：
裁判員評語	

　　　　裁判員號碼：　　　　　　　　裁判員簽名：

五人（雙人）配合技巧難度動作評價表

參賽單位： 預、決賽：

組別： 級別： 項目：

難度記錄	難度減分：
	1. 難度缺類： 托舉缺類減 5 分 _____ 接拋缺類減 5 分 _____ 2.難度違例： 每一違例動作減 5 分； ×5＝ _____ 難度減分：
難度得分：	_____

裁判員號碼： 裁判員簽名：

技巧啦啦舞難度動作評價表

參賽單位： 預、決賽：

組別： 級別： 項目：

難度記錄	難度減分：
	1. 難度缺類： 托舉缺類減 5 分_____ 接拋缺類減 5 分_____ 翻騰缺類減 5 分_____ 金字塔缺類減 5 分_____ 2. 難度數量超出： 每超出一個減 2 分 ×2 _____ 3. 超出本級別難度範圍： 每超出一個減 5 分 ×5 _____ 4. 難度違例： 每一違例動作減 5 分 ×5 _____ 難度減分：
難度得分：	

裁判員號碼： 裁判員簽名：

舞蹈啦啦舞難度動作評價表

參賽單位：　　　　　　　　　　　　預、決賽：
組別：　　　　　　級別：　　　　　　項目：

難度記錄	難度減分：
	1. 難度缺類： 跳步缺類減 5 分＿＿＿＿＿＿ 轉體缺類減 5 分＿＿＿＿＿＿ 平衡與柔韌缺類減 5 分＿＿＿＿ 2. 難度數量超出： 每超出一個減 2 分 ×2＿＿＿＿＿＿＿＿ 3. 超出本級別難度範圍： 每超出一個減 5 分 ×5＿＿＿＿＿＿＿＿ 4. 難度違例： 每一違例動作減 5 分 ×5＿＿＿＿＿＿＿＿
難度得分：	難度減分：

裁判員號碼：　　　　　　　　裁判員簽名：

裁判長減分表

參賽單位：　　　　　　　　　　　　預、決賽：
組別：　　　　　　級別：　　　　　　項目：

評判內容	處罰	減分
時間偏差：少於或超出規定時間 10 秒	減 2.0 分	
時間錯誤：少於或超出規定時間 20 秒	減 5.0 分	
運動隊被叫 20 秒內未上場	減 2.0 分	
運動隊被叫超過 60 秒未上場	取消比賽資格	
不正確著裝（參照 1.19 服飾減分規定）	減 2.0 分	
錯誤著裝（參照 1.19 服飾減分規定）	減 5.0 分	
領獎時沒有穿比賽裝	警告	
出界（舞蹈啦啦舞）	每人次減 1 分	
不正確運用道具	減 5.0 分	
道具掉地後迅速撿起繼續做動作	每次減 0.5 分	
道具掉出界外迅速撿起繼續做動作	每次減 1.0 分	
道具掉地後不撿起而繼續做動作判為失去道具	每人次減 2.0 分	
非高品質音樂效果	減 2.0 分	

411

評判內容	處罰	減分
參賽人數不符合規定（超出或不足）	減 5.0 分	
渲染暴力、宗教信仰、種族歧視與性愛主題的動作	減 5.0 分	
口號違例（口號中出現不文明語言，如髒話、宗教、性愛主題）	減 5.0 分	
違反賽場紀律	減 5.0 分	
安全違例	每次減 5.0 分	

裁判員簽名：

難度申報表

參賽單位：＿＿＿＿＿＿　組別：＿＿＿＿＿＿　級別：＿＿＿＿＿＿

教練員姓名：＿＿＿＿＿＿＿　聯繫電話：＿＿＿＿＿＿＿

序號	編號	名稱	符號	分值	備註
1					
2					
3					
4					
5					
6					
7					
8					
9					
10					

填表人簽名：　　　　　　　聯繫電話：

比賽音樂標籤用表

參賽單位			
組別		級別	
備註			

全國啦啦舞錦標賽報名表

隊　　名：＿＿＿＿＿＿　　　　　電子信箱：＿＿＿＿＿＿

參賽組別：＿＿＿＿＿＿　　　　　參賽級別：＿＿＿＿＿＿

領隊姓名：＿＿＿＿＿＿　教練員姓名：＿＿＿＿＿＿　聯繫電話：＿＿＿＿＿＿

聯絡地址：＿＿＿＿＿＿　　　　　　郵　　編：＿＿＿＿＿＿

序號	姓名	性別	身分證號碼	參賽項目					
				集體技巧	五人技巧	爵士	花球	街舞	其他
1									
2									
3									
4									
5									
6									

報名日期：　　　　　　　參賽單位蓋章：

備註：在選擇的參賽項目欄中「√」

參賽團隊簡介

1. 參賽隊伍發展歷程及榮譽獎項
2. 參賽隊伍核心理念以及追求目標
3. 參賽隊伍所展示的成套動作的寓意
4. 參賽隊伍擅長的項目種類以及參賽宣言？（口號）

說明：1. 參賽團隊以上兩項表格必須填寫，內容須準確無誤。

　　　2. 須將聯繫方式填全，以便大賽組委會賽事臨時緊急通知。

　　　3. 賽事報名諮詢電話：＿＿＿＿＿＿＿＿＿＿＿＿＿。

第七節 ◎ 常用術語及道具、口號設計

一、常用術語介紹

啦啦隊運動（Cheerleading）：它是起源於美國的一項現代體育運動，指在音樂的襯托下，透過運動員完成高超的啦啦隊特殊運動技巧並結合各種舞蹈動作，集中體現青春活力、健康向上的團隊精神，並追求最高團隊榮譽感的一項體育運動。

（1）評判員（Judge）。

（2）教練員（Coach）。

（3）官員（Official）。

（4）啦啦隊員（Cheerleader）。

（5）技巧啦啦隊（Competitive Cheerleading）。

（6）舞蹈啦啦隊（Cheerleading Dance）。

（7）團隊建設（Teambuilding）。

（8）團隊合作（Teamwork）。

（9）啦啦隊精神（Spirit）。

（10）啦啦隊文化（Cheerleading Culture）。

（11）觀眾（Spectator）。

（12）口號、歡呼（Cheer）。

（13）花球（Pompon）。

（14）標誌牌（Symbol）。

（15）隊旗（Flag）。

（16）吉祥物（Mascot）。

（17）爵士舞（Jazz）。

（18）現代舞（Modern dance）。

（19）流行舞（Pop dance）。

（20）街舞（Hip-Hop）。

（21）芭蕾舞（Ballet）。

（22）踢腿（Kick）。

（23）姿態（Pose）。

（24）風格（Style）。

（25）表演（Performance）。

（26）編排（Choregraphy）。

（27）完成（Exeution）。

（28）難度（Difficulty）。

（29）技巧（Stunt）。

（30）速度（Speed）。

（31）平衡（Balance）。

（32）穩定（Stability）。

（33）自信（Confidence）。

（34）安全（Safty）。

（35）保護（Protection）。

（36）報到（Registration）。

（37）報名（Sign up）。

（38）出場順序（Sequence）。

（39）預賽（Preliminary）。

（40）決賽（Final）。

（41）名次（Place）。

（42）申訴（Appeal）。

（43）成績（Result）。

（44）頒獎（Award）。

（45）髮型（Hairstyle）。

（46）服飾（Dress）。

（47）化妝（Making up）。

（48）會議（Meeting）。

（49）通知（Attention）。

（50）翻譯（Translation）。

（51）音樂（Music）。

（52）作曲（Melodizing）。

（53）混音（Mix）。

（54）作詞（Words writen）。

（55）版權（Copyright）。

（56）組別（Division）。

（57）轉體（Turn）。

（58）轉體 180°（Half turn）。

（59）轉體 360°（Full turn）。

（60）轉體 540°（Turn$1\frac{1}{2}$）。

（61）轉體 630°（Turn$1\frac{3}{4}$）。

（62）轉體 720°（Double turn）。

（63）轉體 900°（Turn$2\frac{1}{2}$）。

（64）轉體 810°（Turn$2\frac{3}{4}$）。

（65）翻騰（Tumbling）：體操或者技巧的動作。

（66）原地站立翻騰（Standing Tumbling）：翻跟頭技巧（系列技巧），在沒有任何向前啟動的情況下從站立姿勢開始進行。許多在進行翻騰技巧前的向後腳步也定義

為「原地站立翻騰」。

（67）行進間翻騰（Running Tumbling）：一種帶助跑的行進間翻跟頭技巧。

（68）拉手空翻（Assisted Tumbling）：在前空翻或後空翻時底座抓住尖子的手臂並持續的對其提供支撐的翻騰。

（69）側手翻（Cartwheels）：一種非空翻的技術包括臀部越過頭頂的翻騰。

（70）空翻（Flip）：一項空中技巧，包括在身體經過倒轉位時不接觸表演地面，臀部越過頭的翻騰。

（71）魚躍空翻（Dive Flips）：空中前空翻，手腳同時離開表演地面。

（72）軟翻（Walkovers）：一種非空翻的技巧包括運動員在向前或者向後的翻騰過程中（常常是雙腿呈劈叉狀態）得到一個或者兩個手的支撐。

（73）推起（Punch）：體操術語，指在翻跟頭技巧中利用本人的上肢力量離開表演地面。推起瞬間的空中姿勢在任何高度都符合要求。

（74）底座（Base）：是直接承受重量並與地面接觸的人，他為其他人提供支持，並透過托，舉，扔等幫助尖子完成技巧動作。

（75）後點底座（後點底座保護人）（Back Spot）：是站在技巧組合的後面主要負責在尖子做既定的下法或者落下動作中保護他的頭和肩膀的人。

（76）前點底座（前點底座保護人）（Front Spot）：某人處於為增加技巧力量或拋接增加高度的人，

他們不參與支架過程。

（77）拋接（Toss）：底座將尖子拋向空中的技巧，在空中的尖子與底座沒有任何接觸。例如，「籃子拋」和「海綿拋」。單個底座的將尖子拋起到預定的托舉位置這個過程不算拋接。

（78）籃子拋（轎拋）（Basket Toss）：一種底座不超過四個人的拋接，其中兩個人的手腕相互扣緊。

（79）海綿拋（Sponge Toss）：多底座的拋接，底座透過尖子的腳將尖子拋起到空中。

（80）搖籃拋（Cradle Toss）：一種底座不超過四個人的拋接，其中底座將手臂扶於尖子後背或腹部的拋接。

（81）直體拋（Straight Toss）：尖子表演拋接時的身體姿勢，不包括任何空中的踢，要求尖子在拋接中達到最大限度的身體直線姿勢。

（82）X 型拋（X Toss）：暫略。

（83）瞪起（Straight Ride）：是當將要被拋出的人的雙腳一併在底座的手中時使用的一種蹬腿接力技巧。

（84）接法（Dismount）：從技巧或金字塔到底座接住或到表演地面的底座的手中時使用的一種蹬腿接力技巧。

（85）搖籃接（Straight Cradle）：一種由三人組成的接法，即左、右、後三個底座接。左右兩側的底座手掌向上接住尖子，一隻手在尖子的背下，另一隻手在尖子的大腿下，後面的底座必須接住尖子的頭和肩部，尖子騰空後落下時必須面部朝上成梭子姿勢落下，接時有緩衝。

（86）自由落地（Drops）：在無其他人幫助或者保

護的落地過程。

（87）一周（Full）：圍繞額狀軸進行一周完整向前或向後的翻轉。

（88）轉體（Twist）：在空中的時候身體繞身體垂直軸的轉體或者身體平行與地面的轉體。

（89）直升飛機拋（Helicopter Toss）：一個尖子在水平位置被拋擲，然後在被底座接住前，沿著垂直軸旋轉（如直升飛機槳）。

（90）水平旋轉拋（D-Bird）：尖子在水平姿勢被拋起後，然後在位於平行地面的水平轉體。

（91）轉移拋接（Change Bases Toss）：是一組底座將尖子拋向另外一組底座的拋接形式。

（92）倒置（頭向下動作）（Inversion）：在技巧或者金字塔中進行翻轉的人的重心是向下朝著地面的。

（93）前倒（Downward Inversion）：一種後躺動作，托舉或金字塔中尖子臀部和肩在腳以下，從腳到肩形成向下傾斜或完全顛倒的姿勢。

（94）後倒（Inverted）：一種後躺動作，托舉或金字塔中尖子臀部和肩在腳以下，從腳到肩形成向下傾斜或完全顛倒的姿勢。

（95）後躺（Flatback）：一種技巧，尖子面朝上水平躺，通常由兩名或多名底座支撐，以及一名持續的後點支持。

（96）倒轉（Braced Flip）：當尖子的頭在他本人的腰部以下，並且至少一隻腳在腰部以上的向前或向後的旋轉。

（97）俯姿（Prone Position）：面向下，身體平直姿勢。

（98）跳躍（Jump）：一項不包括空翻的跳躍，包括：分腿跳、團身跳、屈體跳、跨跳等等。

（99）托舉單腿踢（Stunt with Kick）：尖子身體位於垂直位置，以單腳的狀態被底座托起後的單腳踢。

（100）團身踢（Kick Arch）：一腿團身，一腿踢。

（101）拋踢轉體360°（Kick Full）：拋接中，用於包含一個踢和360°旋轉的拋接。

（102）膝蓋（身體）落下（Knee / Body Drop）：以跪，坐，大腿或劈叉姿勢落下，下落時先將身體主要重量放在手或腳上。

（103）道具（Props）：可利用的用具。

（104）下法（Release Move）：指底座（們）和尖子在做托舉後相互脫離，尖子再次回到托舉前的準備狀態。

（105）回接（Reload）：接到尖子後回到另一個技巧，此時尖子的一條腿先點地再瞪起。

（106）亮相過渡（Show and Go）：一種在過渡技巧或托舉轉換中的亮相姿態。

（107）站肩托舉（Standing Shoulder Stunt）：托舉中尖子的腳站在底座的肩上的托舉。

（108）托舉（Stunt）：尖子的身體重心被一個或多人托起離開地面上的所有技巧。尖子被底座主要支撐的腿的數量決定托舉是「單腿托舉」或是「雙腿托舉」。同樣，底座的數量決定是「單底座」或者是「雙底座」「多

底座」，底座的手臂數量決定托舉是「單臂托舉」或者是「雙臂托舉」。

（109）高臂托舉（Extended Stunt）：使尖子的整個身體在底座頭上方托起延伸的垂直位置。

（110）肩位托起（Shoulder Stunt Level）：當尖子被底座舉到肩膀高度時。

（111）髖位托起（Hip Stunt）：一種托舉準備姿勢，尖子的腳位於平行於底座髖部高度的托舉，可以單腳準備，也可以雙腳準備，也可以踩在底座的大腿上。

（112）過渡托舉（Transition Stunt）：一個尖子從一個托舉過渡到另一個托舉，其過程可以交換底座或者不交換底座。

（113）托舉移動（Stunt Moving）：金字塔或托舉中，底座和尖子保持接觸並調整隊形的移動狀態。

（114）單腳上推（Single Leg Stunt）：一個或者多人的底座，底座向上推尖子的單腿或者雙腳以增加他的高度。

（115）尖子（Top Person）：在技巧底座或者拋擲時最上面的人。

（116）二尖（2Top Person）：位於金字塔第二層的人。

（117）金字塔造型（Pyramid）：一個或多個尖子由一個或多個底座支撐而形成的金字塔形狀的托舉造型，金字塔造型的組成人員必須相互支撐，並產生相互聯繫。金字塔造型必須是保持垂直狀態，非垂直過渡動作是允許的。

（118）兩人高金字塔（Two-High Pyramid）：以身體的長度為測定標準，包括底座以高臂托舉的姿勢托起尖子腳的高度。

（119）兩人半高金字塔（Two and One Half-High Pyramid）：以身體的長度為測量標準，包括底座以高臂托舉的姿勢托起尖臀部的高度。

（120）一人半高金字塔（One and Half-High Pyramid）：以身體的長度為測量標準，包括底座以高臂托舉的姿勢托起尖臀部的高度；尖子的腳站在底座的大腿上的高度；尖子臀部位於底座肩部的高度。

（121）過渡金字塔（Transition Pyramid）：尖子從一個托舉移動到另一個托舉，其過程可以交換底座或者不交換底座。但至少有一個二尖子或底座始終保持與尖子的不間斷接觸。

（122）托舉（Stunt）動作定義：尖子的身體重心被一人或多人托起離開地面上的所有技巧。尖子被底座主要支撐的腿的數量決定托舉是「單腿托舉」或是「雙腿托舉」。同樣，底座的數量決定是「單底座」或者是「雙底座」「多底座」，底座的手臂數量決定托舉是「單臂托舉」或者是「雙臂托舉」。

（123）搖籃接（Cradle）定義：一種由三人組成的接法，即左、右、後三個底座接。左右兩側的底座手掌向上接住尖子，一隻手在尖子的背下，另一隻手在尖子的大腿下，後面的底座必須接住尖子的頭或肩部，尖子騰空後落下時必須面部朝上成梭子姿勢落下，接時有緩衝。

（124）金字塔造型（Pyramid）定義：一個或多個尖

子由一個或多個底座支撐而形成的金字塔形狀的托舉造型，金字塔造型的組成人員必須相互支撐，並產生相互的聯繫，金字塔造型必須是保持垂直狀態，非垂直過渡動作是允許的。

（125）接拋（Toss）定義：底座將尖子拋向空中的技巧，在空中的尖子與底座是沒有任何接觸。如「籃子拋」和「海綿拋」。單個底座的尖子拋起到預定的托舉位置這個過程不算拋接。

（126）翻騰（Tumbling）定義：體操或技巧的翻騰動作。

（127）跳步（Jump）定義：任何類型的跳類動作。

二、道具、口號設計

（一）常用道具

花球、標誌牌、麥克風、旗、橫幅、充氣棒。

（二）口號的定義域意義

口號作為伴隨啦啦隊運動興起、發展的項目之一，充分體現了這項運動的健康、積極和充分的團隊凝聚力，顯示了參與這項運動的運動員在其集體中的充分合作與團隊精神。它是啦啦隊成套中除基本動作、技巧和舞蹈外，透過語言、道具來體現整體套路與團隊精神的工具，是一段具有特殊意義的字、詞、短句等組成，象徵了隊伍的目標與理念。

（三）口號的設計原則

往往組成空號的句子或詞語多來自比賽的內容、自己的學校或隊伍本身，並且是將這些短語組成一系列有意義的鼓動人心的句子。

（1）口號來源於學校的吉祥物、福神或開運的護身符等。

（2）學校的顏色：美國的學校通常有一種代表或象徵的顏色，每個隊伍都可以建立一種類似的定位。

（3）來源於學校的名字、校訓、隊伍的名字等。

（4）激勵人、鼓動士氣的一系列詞語。

（5）針對所參加的賽事設計特定的目標口號。

（6）自己隊伍當中一直流行的，大家都理解其中特殊含義的語言等。

（四）口號運用時的技巧

統一是原則，應從整體中放棄個人風格，從而讓口號聽起來合而為一。

讓口號更簡單和簡短。

符合成套設計的總體思路和音樂特點，讓口號的過渡更自然。

有些字無論中、英文在發音上很難或不能達到很大聲，應避免用到喊起來讓人聽不清的字。

可以利用標記牌、麥克風或隊旗傳達口號理念。

真情流露，喊出口號的真諦，讓所有的評判和觀眾都感受到隊員的激情。

口號節奏示例：（「X」──表示擊掌）

動作與口號	X	X	XX	go
節　　奏	1	2	3嗒	4
動作與口號	X	X	go pride	go
節　　奏	5	6	7嗒	8
動作與口號	中	國	加	油
節　　奏	2	2	3	4
動作與口號	Go		Let's go	
節　　奏	5	6	7嗒	8

Ⅴ 道具與口號的常見配合舉例

標誌牌舉例

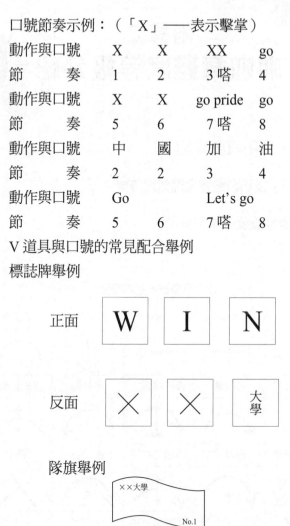

正面　Ｗ　Ｉ　Ｎ

反面　✕　✕　大學

隊旗舉例

××大學

No.1

附錄二
啦啦舞難度等級介紹

一、常用符號介紹

（一）技巧啦啦舞難度常用符號

1. 翻騰難度基本符號

技巧翻騰難度基本符號

騰空	連續	助跑	倒立	前滾翻
—	＋	→	↓	⌒
倒立前滾翻	後滾翻	後滾翻倒立	前軟翻	連續前軟翻
⌒	⌒	⌒	⌒	⌒
挺身前空翻	後軟翻	連續後軟翻	拉拉提	踺子
⌒	⌒	⌒	⌒	人
側手翻	助跑 側空翻	單臂側手翻	側空翻	前手翻
✕	✕	✕	✕	W
連續前手翻	後手翻	連續後手翻	前空翻	後空翻
ⱳ	M	M	ⱳ	M

426

直體	小分腿跳	分腿	屈體	團身
剪式	轉體 180°	轉體	轉體 540°	轉體 720°
轉體 180°	轉體 360°	轉體 540°	轉體 720°	

2. 托舉難度基本符號

技巧翻騰難度基本符號

坐肩	雙腳站立	單腳或吸腿站立	搬腿	控腿	抱腿	後屈腿接環	雙腿跪	劈叉

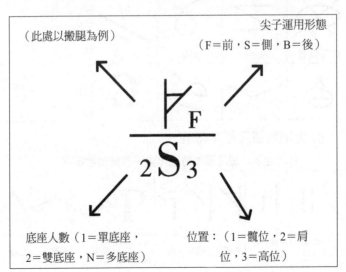

（此處以搬腿為例）　　　　　　　　　　　　尖子運用形態
（F＝前，S＝側，B＝後）

底座人數（1＝單底座，　　　位置：（1＝髖位，2＝肩
2＝雙底座，N＝多底座）　　　　　位，3＝高位）

3. 拋接難度基本符號

技巧拋接難度基本符號

拋接	轉體180°	直體	軀體分腿	符號內容示意圖
T↑	∪	∨	∧	尖子完成動作時在空中的身體姿態（這裡以屈體分腿跳為例）
前空翻	騰空	轉體360°	屈體	
ω	—	○	∠	
小分腿跳	後空翻	連續	轉體540°	
A	ω	+	∅	
團身	縱劈腿	側空翻	搖籃接	
↘	⌐	✕	‿	
轉體720°	交換腿	蓮花跳	剪式	
⊗	Ζ	⅄	⅃	
直升飛機	仰臥	踢腿	C跳	
♂	⌒	∝	**C**	

4. 金字塔難度基本符號

技巧金字塔難度基本符號（尖子身體姿態符號）

坐姿	雙腳站立	單腳或吸腿站立	搬腿	控腿	抱腿	後屈體接環	仰臥	俯臥	分腿

搬腿、抱腿、控腿的方向

F	S	B
前	側	後

上法符號

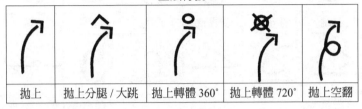

拋上	拋上分腿／大跳	拋上轉體360°	拋上轉體720°	拋上空翻

（二）舞蹈啦啦舞難度常用符號

舞蹈難度基本符號

吸腿	屈腿	踢腿	大踢腿	搬腿	抱腿
控腿	橫劈腿	縱劈腿	肘水平	後垂地	側垂地
依柳辛	阿提秋	阿拉貝斯	踹燕	無支撐	平衡
前軟翻	後軟翻	平轉	立轉	揮鞭轉	阿拉C槓

429

巴塞轉體	串翻身	點步翻身	吸腿翻身	單膝轉	雙膝跪轉
貓跳	蓮花跳	跨欄跳	C跳	反身跳	鹿跳
倒踢紫金冠	橫跨跳	縱跨跳	克薩克跳	軀體分腿跳	軀體併腿跳
垂直併腿跳	團身跳	變身跳	側舉腿跳	分腿小跳	各種姿態小跳
單腿環繞跳	倒立	倒立頭轉	倒立手觸地頭轉	單臂倒立轉	疊手倒立轉
大風車	A飛	全旋	托馬斯	轉體180°	轉體360°
轉體540°	轉體720°	轉體900°			

二、難度等級介紹

（一）技巧啦啦舞難度等級圖示

1. 技巧啦啦舞一級難度

技巧啦啦舞一級難度動作圖示

類別／分值	此級別每個難度動作均值 0.5 分		
拋接類	無		
托舉類	三底座托舉		
	髖位雙腳托舉	髖位單腳前搬腿托舉	髖位單腳側搬腿托舉
	三底座托舉		
	髖位單腳後搬腿托舉	髖位單腳前控腿托舉	髖位單腳側控腿托舉

431

	三底座托舉		雙底座托舉
托舉類	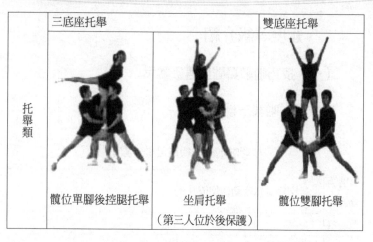		
	髖位單腳後控腿托舉	坐肩托舉 （第三人位於後保護）	髖位雙腳托舉

金字塔類	兩層一人半高金字塔組合（基本圖例四種）可在此基礎上變形，但不得超過兩層一人半高

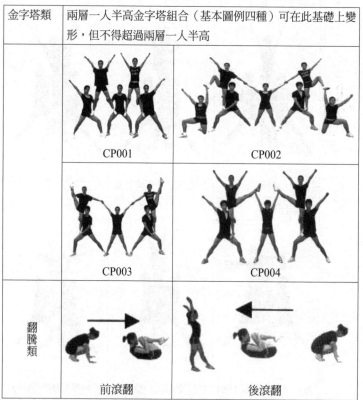

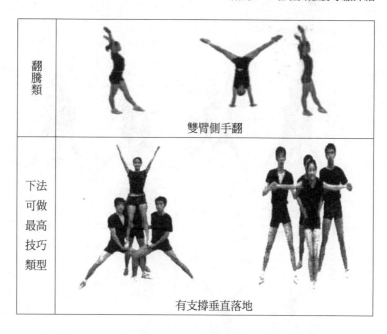

翻騰類	雙臂側手翻
下法可做最高技巧類型	有支撐垂直落地

2. 技巧啦啦舞二級難度

技巧啦啦舞二級難度動作圖示

類別／分值	此級別每個難度動作均值 0.5 分				
拋接類	無				
托舉類三底座托舉（第三人位於後保護）					
	肩位雙腳托舉	肩位單腳吸腿托舉	肩位單腳前搬腿托舉	肩位單腳側搬腿托舉	肩位單腳後搬腿托舉

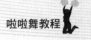
雙底座托舉			
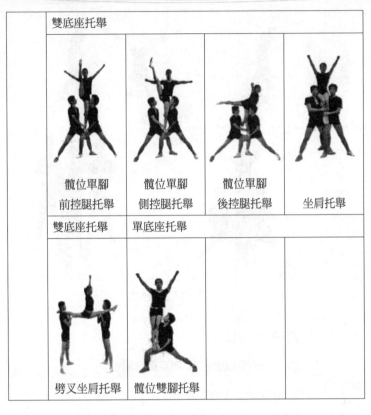			
髖位單腳 前控腿托舉	髖位單腳 側控腿托舉	髖位單腳 後控腿托舉	坐肩托舉
雙底座托舉	單底座托舉		
劈叉坐肩托舉	髖位雙腳托舉		

金字 塔類	兩層人高金字塔組合（基本圖例三種），但不得超過兩層人高
	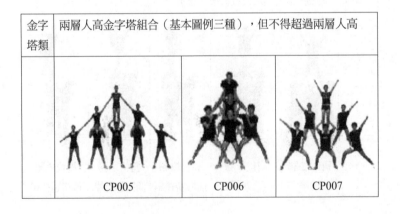
	CP005　　　　　　CP006　　　　　　CP007

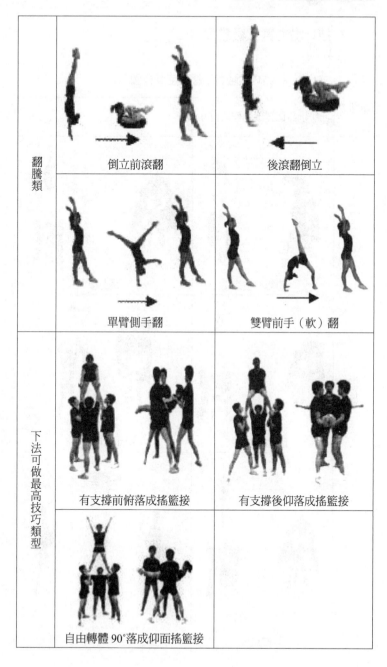

倒立前滾翻	後滾翻倒立
單臂側手翻	雙臂前手（軟）翻
有支撐前俯落成搖籃接	有支撐後仰落成搖籃接
自由轉體 90°落成仰面搖籃接	

翻騰類

下法可做最高技巧類型

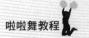

3. 技巧啦啦舞三級難度

技巧啦啦舞三級難度動作圖示

類別 / 分值	此級別每個難度動作均值 0.7 分	
拋接類	跨欄跳拋接	跳拋接
	蓮花跳拋接	仰面搖籃拋接
	直體拋接	搖籃直升飛機團身 180° 拋接

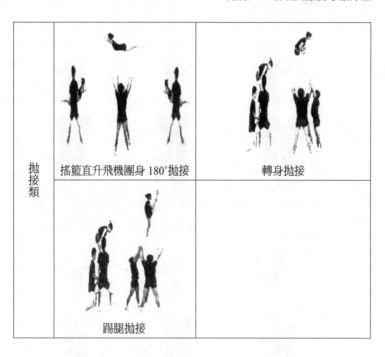

| 拋接類 | 搖籃直升飛機團身180°拋接 | 轉身拋接 |
| | 踢腿拋接 | |

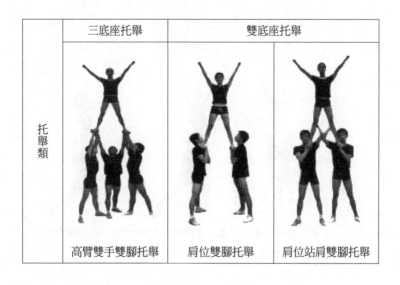

| | 三底座托舉 | 雙底座托舉 | |
| 托舉類 | 高臂雙手雙腳托舉 | 肩位雙腳托舉 | 肩位站肩雙腳托舉 |

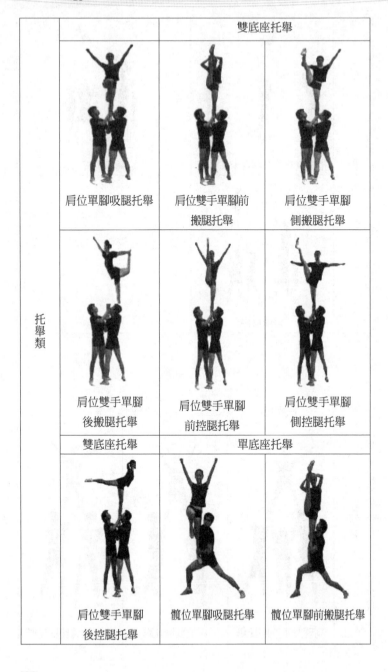

雙底座托舉		
肩位單腳吸腿托舉	肩位雙手單腳前搬腿托舉	肩位雙手單腳側搬腿托舉
肩位雙手單腳後搬腿托舉	肩位雙手單腳前控腿托舉	肩位雙手單腳側控腿托舉
雙底座托舉	單底座托舉	
肩位雙手單腳後控腿托舉	髖位單腳吸腿托舉	髖位單腳前搬腿托舉

托舉類

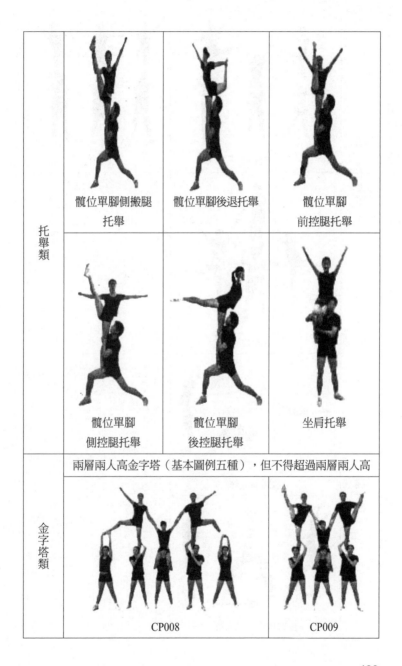

| 托舉類 | 髖位單腳側搬腿托舉 | 髖位單腳後退托舉 | 髖位單腳前控腿托舉 |
| | 髖位單腳側控腿托舉 | 髖位單腳後控腿托舉 | 坐肩托舉 |

| 金字塔類 | 兩層兩人高金字塔（基本圖例五種），但不得超過兩層兩人高 | |
| | CP008 | CP009 |

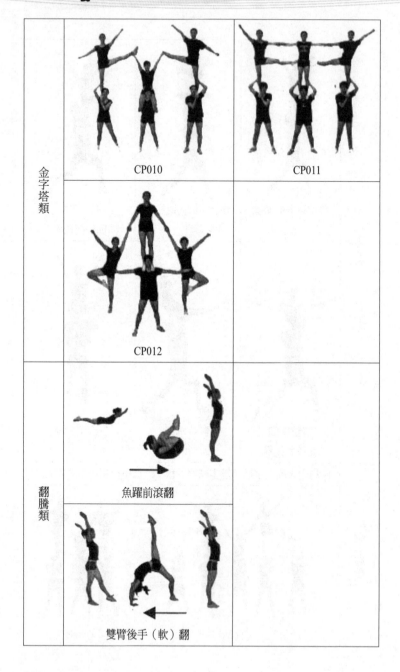

金字塔類	CP010 / CP011 / CP012
翻騰類	魚躍前滾翻 / 雙臂後手（軟）翻

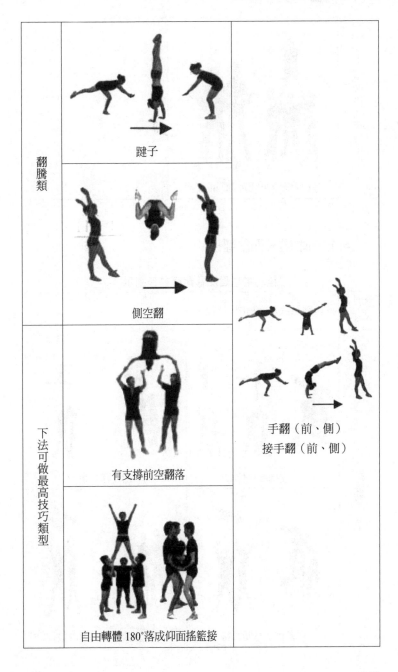

翻騰類

踺子

側空翻

手翻（前、側）
接手翻（前、側）

下法可做最高技巧類型

有支撐前空翻落

自由轉體180°落成仰面搖籃接

下法可做最高技巧類型	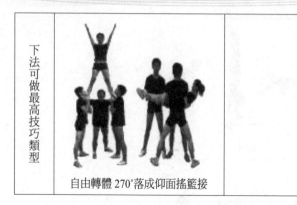 自由轉體270°落成仰面搖籃接

4. 技巧啦啦舞四級難度

技巧啦啦舞四級難度動作圖示

類別 / 分值	此級別每個難度動作均值 0.8 分	
拋接類	交換腿拋接	縱叉跳拋接
	屈體併 / 分腿拋接	搖籃直體轉體 360°拋接

托舉類

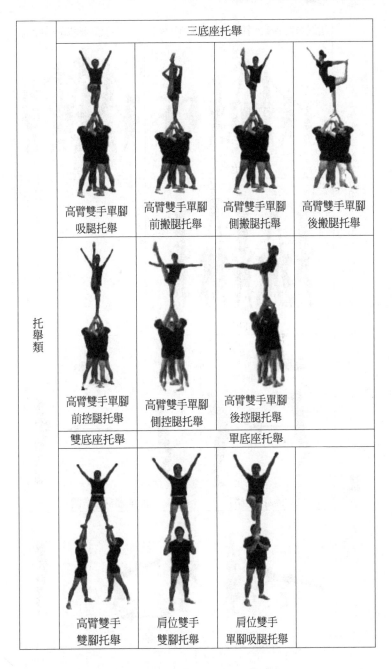

三底座托舉

| 高臂雙手單腳吸腿托舉 | 高臂雙手單腳前搬腿托舉 | 高臂雙手單腳側搬腿托舉 | 高臂雙手單腳後搬腿托舉 |

高臂雙手單腳前控腿托舉　高臂雙手單腳側控腿托舉　高臂雙手單腳後控腿托舉

雙底座托舉　單底座托舉

高臂雙手雙腳托舉　肩位雙手雙腳托舉　肩位雙手單腳吸腿托舉

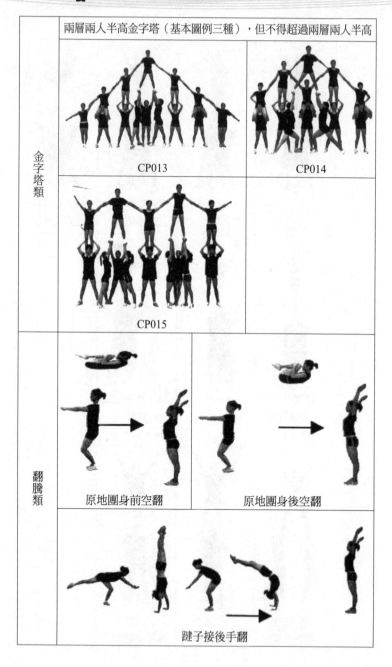

兩層兩人半高金字塔（基本圖例三種），但不得超過兩層兩人半高

金字塔類

CP013

CP014

CP015

翻騰類

原地團身前空翻

原地團身後空翻

踺子接後手翻

下法可做最高技巧類型			
	自由轉體 360°落成仰面搖籃接		自由轉體 450°落成仰面搖籃接

5. 技巧啦啦舞五級難度

技巧啦啦舞五級難度動作圖示

類別／分值	此級別每個難度動作均值 0.9 分	
拋接類	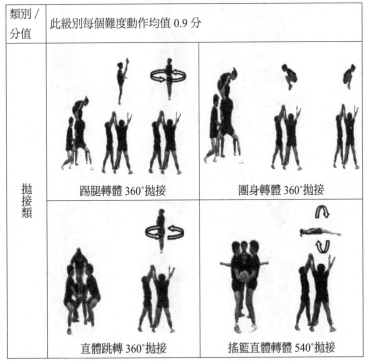	
	踢腿轉體 360°拋接	團身轉體 360°拋接
	直體跳轉 360°拋接	搖籃直體轉體 540°拋接

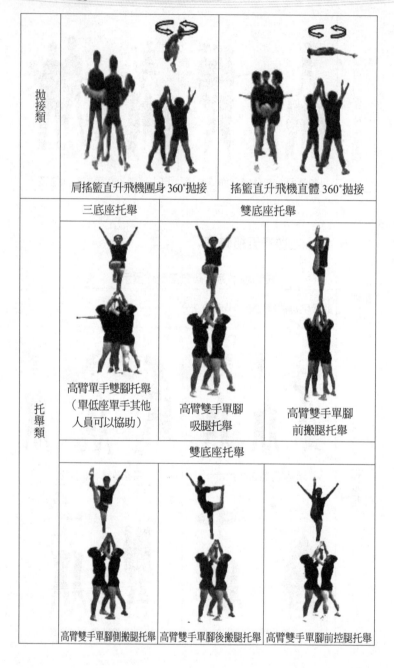

抛接類	肩搖籃直升飛機團身 360°拋接	搖籃直升飛機直體 360°拋接
托舉類	三底座托舉	雙底座托舉
	高臂單手雙腳托舉（單低座單手其他人員可以協助）	高臂雙手單腳吸腿托舉 / 高臂雙手單腳前搬腿托舉
	雙底座托舉	
	高臂雙手單腳側搬腿托舉 / 高臂雙手單腳後搬腿托舉	高臂雙手單腳前控腿托舉

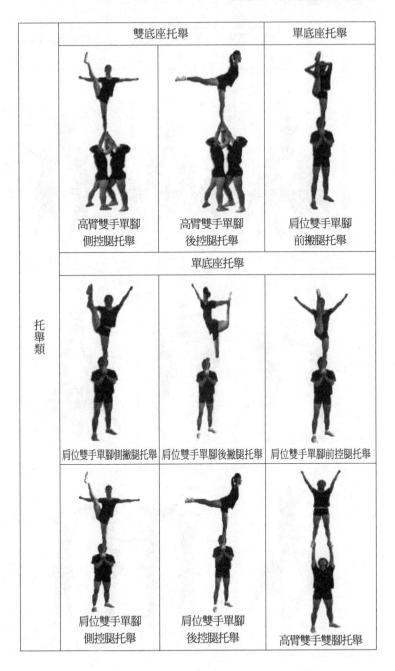

雙底座托舉		單底座托舉
高臂雙手單腳側控腿托舉	高臂雙手單腳後控腿托舉	肩位雙手單腳前搬腿托舉

單底座托舉		
肩位雙手單腳側搬腿托舉	肩位雙手單腳後搬腿托舉	肩位雙手單腳前控腿托舉
肩位雙手單腳側控腿托舉	肩位雙手單腳後控腿托舉	高臂雙手雙腳托舉

托舉類

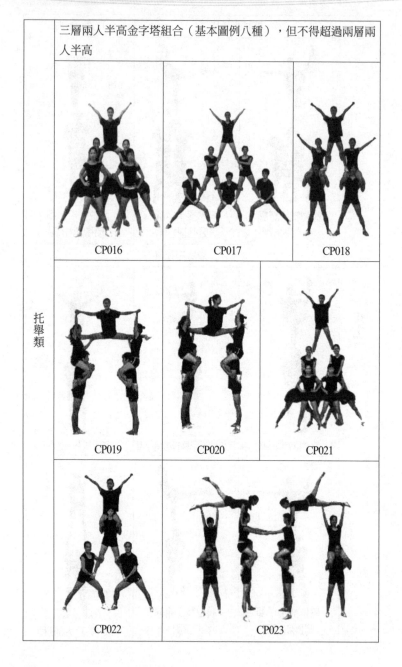

三層兩人半高金字塔組合（基本圖例八種），但不得超過兩層兩人半高

托舉類

CP016

CP017

CP018

CP019

CP020

CP021

CP022

CP023

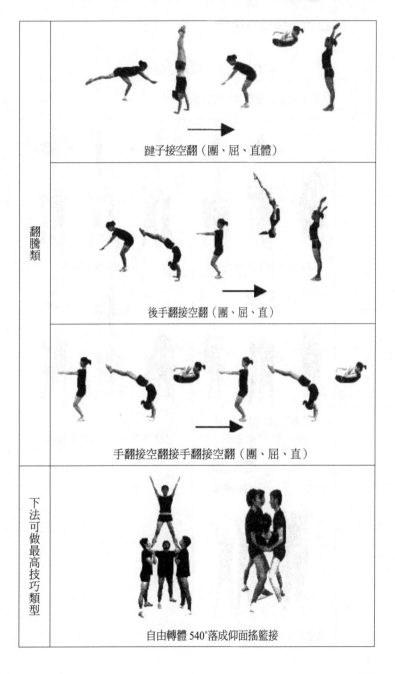

翻騰類

踺子接空翻（團、屈、直體）

後手翻接空翻（團、屈、直）

手翻接空翻接手翻接空翻（團、屈、直）

下法可做最高技巧類型

自由轉體 540°落成仰面搖籃接

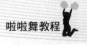

6. 技巧啦啦舞六級難度

技巧啦啦舞六級難度動作圖示

類別 /分值	此級別每個難度動作均值 1.0 分	
拋接類	屈體分腿接轉體 360°拋接	交換腿接 360°拋接
	搖籃屈體併腿 / 分腿直升飛機 360°拋接	直體轉體 360°接屈體分腿拋接
	搖籃直升飛機轉體 540°拋接	

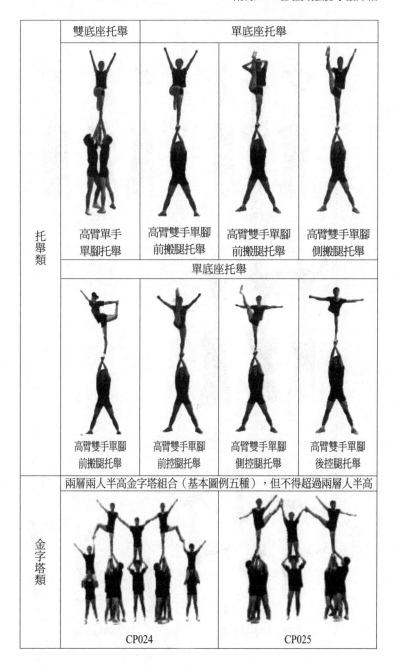

雙底座托舉	單底座托舉		
高臂單手單腳托舉	高臂雙手單腳前搬腿托舉	高臂雙手單腳前搬腿托舉	高臂雙手單腳側搬腿托舉

單底座托舉			
高臂雙手單腳前搬腿托舉	高臂雙手單腳前控腿托舉	高臂雙手單腳側控腿托舉	高臂雙手單腳後控腿托舉

托舉類

金字塔類

兩層兩人半高金字塔組合（基本圖例五種），但不得超過兩層人半高

CP024　　　　　　　CP025

451

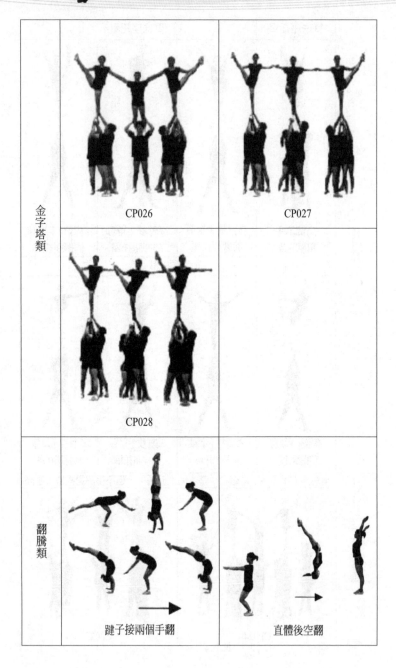

金字塔類	CP026 — CP027 — CP028
翻騰類	踺子接兩個手翻 — 直體後空翻

CP026

CP027

CP028

踺子接兩個手翻

直體後空翻

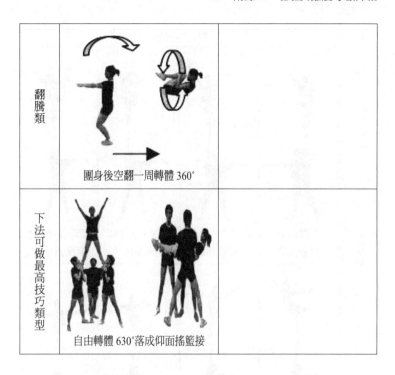

翻騰類	團身後空翻一周轉體 360°	
下法可做最高技巧類型	自由轉體 630°落成仰面搖籃接	

7. 技巧啦啦舞七級難度

技巧啦啦舞七級難度動作圖示

類別／分值	此級別每個難度動作均值 1.1 分	
拋接類	向後團身／屈／直體空翻拋接	

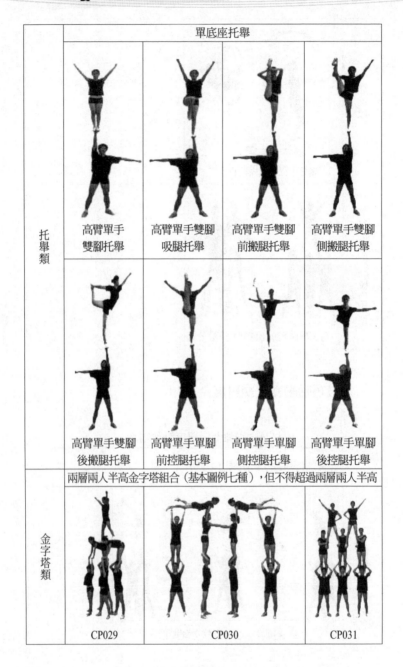

單底座托舉			
高臂單手雙腳托舉	高臂單手雙腳吸腿托舉	高臂單手雙腳前搬腿托舉	高臂單手雙腳側搬腿托舉
高臂單手雙腳後搬腿托舉	高臂單手單腳前控腿托舉	高臂單手單腳側控腿托舉	高臂單手單腳後控腿托舉

托舉類

兩層兩人半高金字塔組合（基本圖例七種），但不得超過兩層兩人半高		
CP029	CP030	CP031

金字塔類

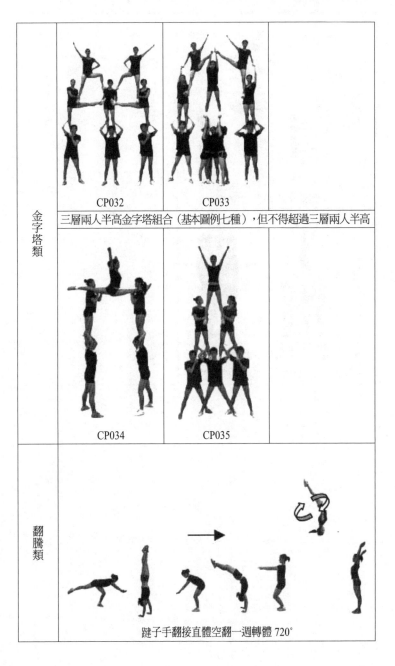

CP032	CP033	

三層兩人半高金字塔組合（基本圖例七種），但不得超過三層兩人半高

CP034	CP035	

金字塔類

翻騰類

鍵子手翻接直體空翻一週轉體 720°

	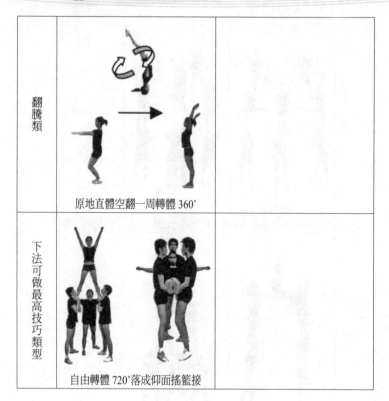	
翻騰類	原地直體空翻一周轉體 360°	
下法可做最高技巧類型	自由轉體 720°落成仰面搖籃接	

（一）技巧啦啦舞難度等級圖示

原地翻騰難度表（1）

一級 （0.2分）	二級 （0.4分）	三級 （0.6分）	四級 （0.8分）	五級 （1.0分）	六級 （1.2分）	七級 （1.4分）	八級 （1.6分）	九級 （1.8分）	十級 （2.0分）
前滾翻	魚躍前滾翻								
後滾翻		後滾翻推手倒立							
倒立	倒立前滾翻								
側手翻	連續側手翻	單臂側手翻	側手翻接前軟翻						
			側手翻與後軟翻連接	屈腿側空翻	直腿側空翻				
		踺子	踺子後手翻		踺子團身後空翻				
		前手翻		挺身前空翻	連續挺身前空翻				
		後手翻	連續後手翻		後手翻接團身後空翻				

457

原地翻騰難度表（2）

一級（0.2分）	二級（0.4分）	三級（0.6分）	四級（0.8分）	五級（1.0分）	六級（1.2分）	七級（1.4分）	八級（1.6分）	九級（1.8分）	十級（2.0分）
					後手翻接屈體後空翻	後手翻接直體後空翻	後手翻接直體後空翻360°	後手翻接直體後空翻540°	後手翻接直體後空翻720°
		前軟翻	連續前軟翻	前軟翻接側手翻					
		後軟翻	連續後軟翻	拉拉提	連續拉拉提		拉拉提、班身空翻與側空翻的連接		
			後軟翻與後手翻連接						
				團身後空翻	團身前空翻轉體180°		前空翻、後空翻連接		
				團身前空翻	屈體前空翻				
							團身後空翻轉體360°	團身後空翻轉體540°	團身後空翻轉體720°

原地翻騰難度表（3）

一級 (0.2分)	二級 (0.4分)	三級 (0.6分)	四級 (0.8分)	五級 (1.0分)	六級 (1.2分)	七級 (1.4分)	八級 (1.6分)	九級 (1.8分)	十級 (2.0分)
								團身後空翻轉體360°接前空翻	
								團身後空翻轉體360°接前空翻	
					屈體後空翻		後手翻接團身後空翻接屈體後空翻		
					屈體分腿後空翻				
						直體後空翻		直體後空翻轉體360°	
								後手翻接團身後空翻接直體後空翻	

進行翻騰難度表（1）

一級 (0.2分)	二級 (0.4分)	三級 (0.6分)	四級 (0.8分)	五級 (1.0分)	六級 (1.2分)	七級 (1.4分)	八級 (1.6分)	九級 (1.8分)	十級 (2.0分)
	魚躍前滾翻								
側手翻	連續側手翻	單臂側手翻	側手翻接前手翻	屈腿側空翻	直腿側空翻	踺子接側空翻	踺子接側空翻轉體360°	踺子接側空翻轉體540°	踺子接側空翻轉體720°
		踺子	踺子後手翻		踺子接團身後空翻	踺子轉體180°接團身前空翻			踺子直體後空翻轉體720°接小翻直體空翻
					踺子接屈體後空翻	踺子接直體後空翻	踺子接直體後空翻360°	踺子接直體後空翻540°	踺子接直體後空翻720°
					踺子後手翻接團身後空翻	踺子後手翻接直體後空翻	踺子後直體後空翻轉體360°	踺子後手翻接直體翻轉540°	踺子後手翻接直體空翻720°
					踺子後手翻接屈體後空翻				踺子直體後空翻轉體720°接小翻直體空翻轉體360°

進行翻騰難度表（2）

一級 (0.2分)	二級 (0.4分)	三級 (0.6分)	四級 (0.8分)	五級 (1.0分)	六級 (1.2分)	七級 (1.4分)	八級 (1.6分)	九級 (1.8分)	十級 (2.0分)
						踺子接剪式後空翻	踺子剪式後空翻轉體 360°	踺子剪式後空翻轉體 540°	踺子接剪式後翻轉體 720°
						踺子180°前空翻接踺子直體後空翻		踺子180°前空翻接踺子直體後空翻轉體 360°	踺子180°前空翻接踺子直體後空翻轉體 720°
						踺子180°前空翻接踺子小翻直體後空翻		踺子180°前空翻接踺子小翻直體後空翻轉體 360°	踺子180°前空翻接踺子小翻直體後空翻轉體 720°
						踺子側空翻接踺子直體後空翻		踺子側空翻接踺子直體後空翻轉體 360°	踺子側空翻接踺子直體後空翻轉體 720°
						踺子側空翻接踺子小翻直體後空翻		踺子側空翻接踺子小翻直體後空翻轉體 360°	踺子側空翻接踺子小翻直體後空翻轉體 720°

進行翻騰難度表（3）

一級 (0.2分)	二級 (0.4分)	三級 (0.6分)	四級 (0.8分)	五級 (1.0分)	六級 (1.2分)	七級 (1.4分)	八級 (1.6分)	九級 (1.8分)	十級 (2.0分)
		前手翻	連續前手翻接						踺子直體空翻轉體720°接小翻小翻直體後空翻轉體720°
			前手翻接側手翻						
			後手翻	連續手翻					連續手翻接側空翻轉體720°
					連續手翻接側空翻		連續手翻接團身後空翻轉體360°		
					連續手翻接團身翻後空翻分腿	連續手翻後空翻踹分腿			
					連續手翻接屈體後空翻				
						連續手翻直體後空翻		連續手翻接直體後空翻轉體540°	連續手翻接側直體翻空翻轉體720°
						連續手翻接側剪式空翻			

進行翻騰難度表（4）

一級 (0.2分)	二級 (0.4分)	三級 (0.6分)	四級 (0.8分)	五級 (1.0分)	六級 (1.2分)	七級 (1.4分)	八級 (1.6分)	九級 (1.8分)	十級 (2.0分)
						連續手翻接側剪式空翻	連續手翻接側剪式空翻360°	連續手翻接側剪式空翻540°	連續手翻接側剪式空翻720°
						連續手翻與任意組合的兩個空翻的連接	連續手翻與任意組合的兩個以上空翻的連接	連續手翻與任意組合的空翻轉體360°和空翻連接	連續手翻與任意組合的空翻轉體≧360°和空翻轉體360°的連接
		前軟翻	連續後軟翻						
			側手翻接前軟翻	行進團身後空翻	團身後空翻踹分腿				
		後軟翻	連續後軟翻	行進團身前空翻					
							團身前空翻接踺子小翻後空翻直體	團身前空翻接踺子小翻直體後空翻轉體360°	團身前空翻接踺子小翻直體後空翻轉體720°

進行翻騰難度表（5）

一級 （0.2分）	二級 （0.4分）	三級 （0.6分）	四級 （0.8分）	五級 （1.0分）	六級 （1.2分）	七級 （1.4分）	八級 （1.6分）	九級 （1.8分）	十級 （2.0分）
						團身前空翻接踺子直體後空翻	團身前空翻接踺子直體後空翻轉體360°		團身前空翻接踺子直體後空翻轉體720°
							踺子直體後空翻轉體360°接小翻小翻直體後空翻	踺子直體後空翻轉體360°接小翻小翻直體後空翻轉體360°	踺子直體後空翻轉體360°接小翻小翻直體後空翻轉體720°
							踺子接快速小翻直體後空翻	踺子接快速小翻直體後空翻轉體360°	踺子接快速小翻直體後空翻轉體720°
							踺子直體後空翻接小翻小翻直體後空翻	踺子直體後空翻接小翻小翻直體後空翻轉體360°	踺子直體後空翻接小翻小翻直體後空翻直體後空翻轉體720°

托舉難度表（1）

	一級(0.2分)	二級(0.4分)	三級(0.6分)	四級(0.8分)	五級(1.0分)	六級(1.2分)	七級(1.4分)	八級(1.6分)	九級(1.8分)	十級(2.0分)
多底座	雙腳站（髖位）	雙腳抱（肩位）	單吸腿（肩位）	雙腳站（高位）	單吸腿（高位）					
	前搬腿（髖位）	前抱腿（髖位）	前控腿（髖位）		前搬腿（高位）	前抱腿（高位）	前控腿（高位）			
			前搬腿（肩位）	前抱腿（肩位）	前控腿（肩位）					
	側搬腿（髖位）	側抱腿（髖位）	側搬腿（肩位）	側抱腿（肩位）						
			側控腿（肩位）		側搬腿（高位）	側抱腿（高位）	側控腿（高位）			
	後搬腿（髖位）		後控腿（肩位）	後屈腿接環（肩位）	後控腿（高位）	後搬腿（高位）		後屈腿接環（高位）	後抱直腿（高位）	
	後控腿（髖位）		劈叉（肩位）							

托舉難度表（2）

	一級（0.2分）	二級（0.4分）	三級（0.6分）	四級（0.8分）	五級（1.0分）	六級（1.2分）	七級（1.4分）	八級（1.6分）	九級（1.8分）	十級（2.0分）
雙底座		單腳站（髖位）	雙腳站（肩位）	單吸腿（肩位）	雙腳站（高位）	單腳吸腿（高位）				
		雙腳站（髖位）	坐肩							
		前搬腿（髖位）	前控腿（髖位）	前搬腿（肩位）	前抱腿（肩位）	前抱腿（高位）	前抱腿（高位）	前控腿（高位）		
		側搬腿（髖位）	側控腿（髖位）	側搬腿（肩位）	側抱腿（肩位）	側搬腿（高位）	側抱腿（高位）	側控腿（高位）		
			後搬腿（髖位）	後搬腿（肩位）						
			後控腿（髖位）	後控腿（肩位）		後控腿（肩位）	後搬腿（高位）		後屈腿接環（高位）	後抱直腿（高位）

托舉難度表（3）

	一級（0.2分）	二級（0.4分）	三級（0.6分）	四級（0.8分）	五級（1.0分）	六級（1.2分）	七級（1.4分）	八級（1.6分）	九級（1.8分）	十級（2.0分）
單底座	雙腿跪（髖位）	雙腳站（髖位）		雙腳站（肩位）	單吸腿（肩位）	雙腳站（高位）	單吸腿（高位）	雙腳站（單臂高位）	單吸腿（單臂高位）	雙尖子（高臂）
				前搬腿（肩位）	前控腿（肩位）	前搬腿（高位）	前抱腿（高位）	前控站（高位）	前搬腿（單臂高位）	前抱腿（單臂高位）
		側搬腿（髖位）	側控腿（髖位）	側搬腿（肩位）	側控腿（肩位）	側搬腿（高位）	側抱腿（高位）	側搬腿（單臂高位）	側抱腿（單臂高位）	側控腿（單臂高位）
		後搬腿（髖位）	後控腿（髖位）	後搬腿（肩位）	後控腿（肩位）	後控腿（高位）	後搬腿（高位）	後屈腿接環（高位）	後搬控（單臂高位）	後抱直腿（高位）
									後搬腿（單臂高位）	後屈腿接環（單臂高位）

抛接難度表（1）

一級（0.2分）	二級（0.4分）	三級（0.6分）	四級（0.8分）	五級（1.0分）	六級（1.2分）	七級（1.4分）	八級（1.6分）	九級（1.8分）	十級（2.0分）
	直體		直體轉體360°	直體轉體360°屈體分腿跳		直體前空翻一周	直體前空翻一周轉體360°		直體前空翻一周轉體720°
	蓮花跳	交換腿				直體後空翻一周	直體後空翻一周轉體360°		直體後空翻一周轉體720°
	團身	縱劈腿	團身轉體360°	團身前空翻一周	團身後空翻一周		團身後空翻一周踹分腿轉360°	團身前空翻兩周	團身後空翻一周踹分腿轉720°
		屈體併腿				屈體前空翻一周			
	C跳	屈體分腿		屈體分腿接轉體360°		屈體後空翻一周			
		踢腿		踢腿轉體360°	踢腿轉體720°			踢腿轉體1080°	
	仰臥搖籃拋接	直升飛機轉體360°	屈體併（分）腿直升飛機轉體360°	直升飛機轉體540°					

金字塔難度表

級別	一級（0.2分）	二級（0.4分）	三級（0.6分）	四級（0.8分）	五級（1.0分）	六級（1.2分）	七級（1.4分）	八級（1.6分）	九級（1.8分）	十級（2.0分）
描述	兩層一人半高	兩層兩人高	兩層兩人半高（雙腳托）	三層兩人高	兩層兩人半高（單腳托）	三層兩人半高	三層兩人半高（拋上成三層）	三層兩人半高（尖子多於中層）	三層兩人半高（拋轉體360°上三層或拋上分腿上三層）	三層兩人半高（拋轉體720°上三層或拋上分腿上三層）
動作描述	● 多底座髖位 ● 雙尖子前搬腿	● 多底座肩位 ● 單尖子吸腿或單腳站立	● 雙底座高臂位 ● 單尖子雙腳站立	● 雙底座肩位 ● 雙中層肩高臂位 ● 單尖子俯臥	● 雙底座高臂位 ● 單尖子側搬腿	● 雙底座肩位 ● 雙中層高臂位 ● 單尖子仰臥	● 雙底座肩位 ● 雙中層位 ● 單尖子拋上成雙腳站立	● 多底座肩位 ● 雙中層髖位 ● 單尖子雙腳站立	● 多底座肩位 ● 單中層髖位 ● 單尖子拋上轉體360°成雙腳站立	● 多底座肩位 ● 雙中層高臂位 ● 單尖子拋上轉體360°成雙腳站立
	● 多底座髖位 ● 雙尖子雙腳站立	● 單底座臂位 ● 單尖子坐姿		● 雙底座髖位 ● 單中層肩位 ● 單尖子坐姿	● 雙底座臂位 ● 單尖子單腳或吸腿站立	● 雙底座肩位 ● 雙中層髖位 ● 單尖子雙腳站立	● 多底座肩位 ● 單中層高臂位 ● 單尖子拋上或成仰臥	● 多底座肩位 ● 三種層位 ● 四尖子前搬腿	● 雙底座肩位 ● 單中層髖位 ● 單尖子拋上分腿成雙腳站立	● 多底座肩位 ● 雙中層高臂位 ● 單尖子拋上翻體成仰臥

註：以上沒有包括所有難度動作，只是選取了兩個為例。

啦啦舞教程

（三）舞蹈啦啦舞難度圖示

1. 舞蹈啦啦舞一級難度

技巧啦啦舞一級難度動作圖示

類別／分值	此級別每個難度動作均值 0.5 分		
平衡類轉體	前吸腿控腿平衡 2 秒	側吸腿控腿平衡 2 秒	前屈腿搬腿平衡 2 秒
	側屈腿搬腿平衡 2 秒	後屈腿搬腿平衡 2 秒	
跳躍類	分腿小跳	團身跳	C 跳

470

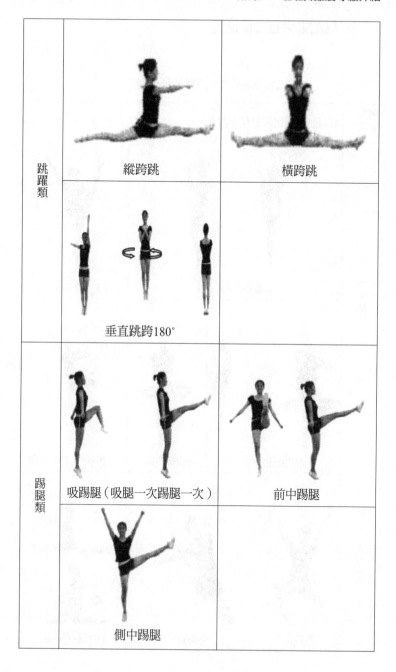

跳躍類	縱跨跳	橫跨跳
	垂直跳跨180°	
踢腿類	吸踢腿（吸腿一次踢腿一次）	前中踢腿
	側中踢腿	

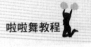

2. 舞蹈啦啦舞二級難度

技巧啦啦舞二級難度動作圖示

類別／分值	此級別每個難度動作均值 0.6 分	
平衡轉體類	前搬腿前平衡 2 秒	高搬腿側平衡 2 秒
	搬腿轉體180° 吸腿轉體360°	高搬腿後平衡 2 秒
跳躍類	蓮花跳 跨欄跳	跨跳轉體180°

跳躍類	垂直跳轉360°	
踢腿類	吸腿類（吸腿一次大踢腿一次）	前高踢腿
	側高踢腿	

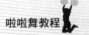

3. 舞蹈啦啦舞三級難度

舞蹈啦啦舞三級難度動作圖示

類別 / 分值	此級別每個難度動作分值均為 0.7 分		
平衡轉體類	高控腿前平衡 2 秒	高控腿側平衡 2 秒	高搬腿轉體180°
	搬腿轉體360°	吸腿轉體540°	
跳躍類	屈體併 / 分腿跳	平轉360°反身縱叉跳	

跳躍類	變身跳	交換腿跳
	平轉360°反身蓮花跳	垂直跳轉540°
踢腿類	裡合腿	外擺腿
	後踢腿　同類四次高踢組合（前或側）	屈腿剪踢

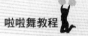

4. 舞蹈啦啦舞四級難度

舞蹈啦啦舞四級難度動作圖示

類別/分值	此級別每個難度動作分值均為 0.8分	
平衡轉體類	高控腿轉類	高搬腿轉體 540°
	吸腿轉體 720°	揮鞭轉720°
跳躍類	平轉 360° 反身屈體併 / 分腿跳	
	交換腿轉體 90° 橫叉腿	

跳躍類

垂直跳轉720°

同類雙連跳
如分腿大跳連續兩次

踢腿類

跳起旋風腿

異類四次高踢組合
如由4种不同類型的踢腿動作組成

直腿剪踢

5. 舞蹈啦啦舞五級難度

舞蹈啦啦舞五級難度動作圖示

類別 / 分值	此級別每個難度動作分值均為 0.9 分		
平衡轉體類	高控腿轉體540°	高搬腿轉體720°	吸腿轉體900°
	揮鞭轉體1080°		
跳躍類	異類雙連跳如有三種同類型跳步組成		垂直跳轉900°
	同類三連跳如有三種同類型跳步組成		

踢腿類	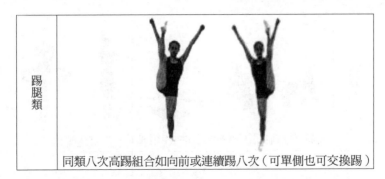
	同類八次高踢組合如向前或連續踢八次（可單側也可交換踢）

6. 舞蹈啦啦舞五級難度

舞蹈啦啦舞六級難度動作圖示

類別／分值	此級別每個難度動作分值均為 0.9 分		
平衡轉體類	高控腿轉體720°	高搬腿轉體900°	吸腿轉體1080°
	揮鞭轉1080°多樣轉體如揮吸、揮擺、揮搬		

跳躍類	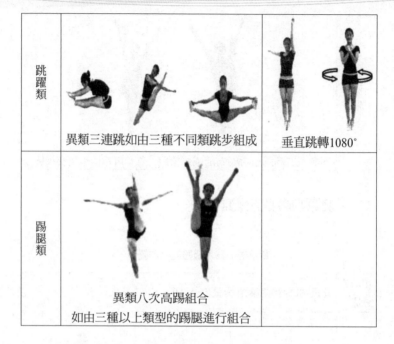異類三連跳如由三種不同類跳步組成	垂直跳轉1080°
踢腿類	異類八次高踢組合 如由三種以上類型的踢腿進行組合	

（四）舞蹈啦啦舞難度表

舞蹈柔韌與平衡類難度表（1）

一級 (0.2分)	二級 (0.4分)	三級 (0.6分)	四級 (0.8分)	五級 (1.0分)	六級 (1.2分)	七級 (1.4分)	八級 (1.6分)	九級 (1.8分)	十級 (2.0分)
前吸腿平衡	橫劈腿	橫劈前穿	仰臥橫劈腿						
後屈腿平衡	縱劈腿	仰臥交換踢劈腿	縱劈腿抱腿360°		後踢腿腳碰手	後踢腿腳碰頭			
屈腿前搬腿平衡	剪交踢腿		後搬腿平衡	後搬腿屈體平衡	後控直腿立	後搬直腿立	後抱直腿立		
屈腿側搬腿平衡	側搬腿		科薩克搬腿	前控控腿90°接蹲科薩克平衡					
屈腿後搬腿平衡	前搬腿		前抱腿		前控腿				
側倒地踢腿	外擺腿		側抱腿		側控腿				
		有支撐後垂地	無支撐後垂地	有支撐側垂地	無支撐側垂地	無支撐抱腿側倒	無支撐控腿側倒		

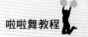

舞蹈柔韌與腿平衡難度表（2）

一級（0.2分）	二級（0.4分）	三級（0.6分）	四級（0.8分）	五級（1.0分）	六級（1.2分）	七級（1.4分）	八級（1.6分）	九級（1.8分）	十級（2.0分）
連續四次吸踢腿	連續四次吸踢腿轉體360°			有支撐依柳芊	無支撐依柳芊	有支撐依柳芊兩周	有支撐和無支撐依柳芊各一周	無支撐依柳芊兩周	無支撐依柳芊三周
連續四次高踢腿	連續四次大踢腿	連續四次同類轉體360°大踢腿（前）	連續四次異類大踢腿轉體360°	連續四次大踢腿轉體720°					
鞭腿	阿提秋平衡	開普	橋			前軟翻	前軟翻接前搬腿	燕式平衡立接前軟翻	踹燕
			經單肩挺身後滾翻			後軟翻	後軟翻接控燕式平衡	前搬腿接後軟翻	後軟翻接肘撐地
	阿拉貝斯平衡		倒立（手、肘、頭、肩）		胸倒立	腹部支撐屈腿後搬	腹部支撐屈腿後抱		

舞蹈跳步難度表（1）

一級（0.2分）	二級（0.4分）	三級（0.6分）	四級（0.8分）	五級（1.0分）	六級（1.2分）	七級（1.4分）	八級（1.6分）	九級（1.8分）	十級（2.0分）
垂直跳	垂直跳轉180°		垂直跳轉360°	垂直跳轉540°	垂直跳轉720°	垂直跳轉900°		垂直跳轉三周	垂直跳轉三周以上
吸腿垂直跳		單吸腿垂直跳轉180°	單吸腿垂直跳轉360°	單吸腿垂直跳轉540°	單吸腿垂直跳轉720°		單吸腿垂直跳轉900°	單吸腿垂直跳轉三周	單吸腿垂直跳轉三周以上
前（側、後）舉腿跳		前（側、後）舉腿跳180°		前（側、後）舉腿跳360°		前（側、後）舉腿跳540°		前（側、後）舉腿跳720°	前（側、後）舉腿跳720°以上
各種姿態小跳	團身跳（單腿）	團身跳轉180°（單腿）	團身跳轉360°（單腿）		團身跳轉540°（單腿）	團身跳轉720°（單腿）		團身跳轉900°	團身跳轉三周
分腿小跳	反身分腿小跳		屈體分腿跳	屈體分腿雙連跳	反身屈體分腿跳	屈體分腿三連跳	單腿跳轉360°屈體分腿跳	屈、分、屈腿三連跳	
	後屈腿跳			屈體伴腿跳		屈體伴、分腿雙連跳			
		C跳	科薩克跳		科薩克轉360°（單腿）		科薩克轉720°（單腿）		
	鹿跳	轉體180°鹿跳	3級難度雙連跳	後屈腿鹿跳	後屈腿鹿跳	反身後屈腿鹿跳	倒踢紫金冠	點頭鹿跳	

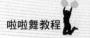

舞蹈跳步難度表（2）

一級 (0.2分)	二級 (0.4分)	三級 (0.6分)	四級 (0.8分)	五級 (1.0分)	六級 (1.2分)	七級 (1.4分)	八級 (1.6分)	九級 (1.8分)	十級 (2.0分)
貓跳	擊腿跳（前、側、後）	雙擊腿（前、側、後）	側踢腿跳	側踢吸腿跳		交換腿跳	變身跳	變身跳轉體180°	變身跳轉體360°
			縱跨跳後屈腿	平轉360°反身橫跨跳			交換腿體90°橫叉跳		
小跨跳	反身小跨跳	縱跨跳	反身縱跨跳	跨跳轉體180°	反身縱跨跳後屈腿跳				
	蓮花跳	反身蓮花跳	2、3級難度連跳	2、3、4級難度連跳					
	跨欄跳	2級難度異類雙連跳	2級難度異類三連跳	3級難度三連跳					
			高科薩克搬腿跳	高科薩克控腿跳		高科薩克搬腿跳轉180°	高科薩克控腿跳轉180°	高科薩克搬腿跳轉360°	高科薩克控腿跳轉360°

舞蹈轉體類難度表（1）

	一級 (0.2分)	二級 (0.4分)	三級 (0.6分)	四級 (0.8分)	五級 (1.0分)	六級 (1.2分)	七級 (1.4分)	八級 (1.6分)	九級 (1.8分)	十級 (2.0分)
	平轉一周	平轉兩周	平轉三周							
		吸腿轉體一周	吸腿轉體兩周	吸腿轉體三周	吸腿轉體四周	吸腿轉體五周	吸腿轉體六周			
				揮鞭轉兩周	揮鞭轉三周	揮鞭轉四周	揮鞭轉五周	揮鞭轉六周	揮鞭轉七周	揮鞭轉八周以上
				阿拉C積兩周	阿拉C積三周	阿拉C積四周	阿拉C積五周	阿拉C積六周	阿拉C積七周	阿拉C積八周以上
			立轉360°	立轉540°	立轉720°	立轉900°	立轉三周		立轉四周	立轉五周以上
				阿提秋轉體360°	阿提秋轉體540°	阿提秋轉體720°	阿提秋轉體900°	阿提秋轉體三周		
			抱腿轉體180°	抱腿轉體360°	抱腿轉體540°	抱腿轉體720°		抱腿轉體900°	抱腿轉體三周	

舞蹈轉體類難度表（2）

一級（0.2分）	二級（0.4分）	三級（0.6分）	四級（0.8分）	五級（1.0分）	六級（1.2分）	七級（1.4分）	八級（1.6分）	九級（1.8分）	十級（2.0分）
				無支撐後垂地轉體180°	無支撐後垂地轉體360°	無支撐後垂地轉體540°	無支撐後垂地轉體720°	無支撐後垂地轉體900°	無支撐後垂地轉體3周
		體前屈抱腿轉體360°	體前屈抱腿轉體540°	體前屈抱腿轉體720°		控腿轉體180°	控腿轉體360°	控腿轉體540°	控腿轉體720°
		科薩克轉體360°	科薩克轉體540°	環繞結合轉體180°	環繞結合轉體360°	後接環轉體360°	後接環轉體540°	後接環轉體720°	
		串翻身兩周（行進間）	串翻身三周（行進間）	串翻身四周（行進間）	串翻身五周（行進間）	串翻身六周（行進間）	串翻身七周（行進間）	串翻身八周（行進間）	串翻身九周（行進間）
	點步翻身一周	點步翻身兩周	點步翻身三周	點步翻身四周	點步翻身五周	點步翻身六周以上			
		吸腿翻身一周			吸腿翻身二周	吸腿翻身三周	吸腿翻身四周		
	巴賽轉體（行進間）一周	巴賽轉體（行進間）兩周	巴賽轉體（行進間）三周	巴賽轉體（行進間）四周	巴賽轉體（行進間）五周	巴賽轉體（行進間）六周以上			

舞蹈舞蹈啦啦舞難度表（1）

一級 （0.2分）	二級 （0.4分）	三級 （0.6分）	四級 （0.8分）	五級 （1.0分）	六級 （1.2分）	七級 （1.4分）	八級 （1.6分）	九級 （1.8分）	十級 （2.0分）
	肘水平 （雙手）	肘水平 （單手）							
			肘水平 推轉一周	肘水平 推轉兩周	肘水平 推轉三周	肘水平 推轉四周			
		肘水平轉 一周	肘水平轉 二周	肘水平轉 三周	肘水平轉 四周				
			倒立手觸地 頭轉一周	倒立手觸地 頭轉二周	倒立手觸地 頭轉三周	倒立手觸地 頭轉四周			
單膝轉 一周	單膝轉 兩周	單膝轉 三周	單膝轉 四周	單膝轉 一周	單膝轉 兩周	單膝轉 三周	單膝轉 四周以上		
				托馬斯	托馬斯 兩周	托馬斯 三周	托馬斯 四周	托馬斯 五周	托馬斯 六周
				單臂倒立 轉體一周	單臂倒立 轉體兩周	單臂倒立 轉體三周	單臂倒立 轉體四周		

街舞舞蹈啦啦舞難度表（2）

一級（0.2分）	二級（0.4分）	三級（0.6分）	四級（0.8分）	五級（1.0分）	六級（1.2分）	七級（1.4分）	八級（1.6分）	九級（1.8分）	十級（2.0分）
			疊手倒立轉體一周	疊手倒立轉體二周	疊手倒立轉體三周	疊手倒立轉體四周以上			
	單腿全旋一周	單腿全旋兩周	單腿全旋三周以上						
			雙腿全旋	雙腿全旋兩周	雙腿全旋三周	雙腿全旋四周	雙腿全旋五周	雙腿全旋六周	雙腿全旋七周以上
			雙膝跪轉起一周	雙膝跪轉起兩周	倒立單臂推轉一周	倒立單臂推轉兩周	倒立單臂推轉三周	倒立單臂轉四周以上	
			大風車一周	大風車兩周	大風車四周以上	抱膝風車	抱膝風車兩周		
				A飛一周	A飛二周	A飛三周	A飛四周	A飛五周	A飛六周以上

主要參考文獻

〔1〕 《2010—2013年全國啦啦舞競賽規程》〔S〕.國家體育總局體育運動管理中心審定

〔2〕 國際全明星啦啦隊競賽評分規則（2006—2009版）國際全明星啦啦隊協會審定

〔3〕 體操編寫組，體操〔M〕.北京：人民體育出版社，1984.5

〔4〕 童紹剛.體操〔M〕.北京：高等教育出版社，2005.6

〔5〕 田麥久.運動訓練學〔M〕.北京：人民體育出版社，2000

〔6〕 李志勇.運動訓練學〔M〕.濟南：山東大學出版社，2001

〔7〕 黃燊.體操〔M〕.北京：高等教育出版社，1999.6

〔8〕 馬鴻韜.健美操創編理論與實踐〔M〕.北京：高等教育出版社，2004，7.

〔9〕 張弘，鞠海濤.啦啦舞研究〔J〕.體育文化導刊，2010

〔10〕 孟憲軍，邱建鋼.中國學生動感啦啦舞競賽評分規則，2004

〔11〕 許琛.啦啦舞編排理論研究〔D〕.北京：首都體育學院，2010

〔12〕 李德華.從競賽規則的變化探討我國啦啦舞的發展趨勢〔J〕.成都：成都體育學院學報，2010

〔13〕孫媛媛.淺析啦啦舞文化與高校校園體育文化的建設〔J〕.考試週刊，2011

〔14〕李世想，唐蘇娜.啦啦舞運動視域下的校園體育文化建設.2009.12 咸寧學院學報

〔15〕徐寶豐.啦啦舞運動與中國傳統文化的融合.2009.3 體育成人教育學刊

〔16〕黃楚姬·啦啦舞的概述與編排〔J〕.體育科技，2003.2

〔17〕陳鐵龍.論啦啦舞的發展〔D〕.湖南師範大學碩士論文，2006

〔18〕劉中翠，單亞萍.我國啦啦舞運動現狀綜述〔J〕.濰坊學院報，2008.8

〔19〕孫鐵民，李惠娟.我國啦啦舞運動現狀的調查研究〔J〕.西安體育學院報，2005，7

【註】原書名中「啦啦操」均改為「啦啦舞」

運動精進叢書

 定價200元
 定價180元
 定價180元
 定價180元
 定價220元

 定價220元
 定價230元
 定價230元
 定價230元
 定價220元

 定價230元
 定價220元
 定價220元
 定價300元
 定價280元

 定價330元
 定價230元
 定價300元
 定價230元
 定價280元

 定價350元
 定價280元
 定價280元
 定價250元
 定價220元

定價220元

定價220元

定價220元

定價220元

定價350元

定價350元

定價350元

定價350元

定價350元

定價350元

定價350元

定價350元

定價350元

定價220元

定價220元

定價220元

定價350元

定價220元

定價350元

定價350元

定價220元

定價220元

定價220元

歡迎至本公司購買書籍

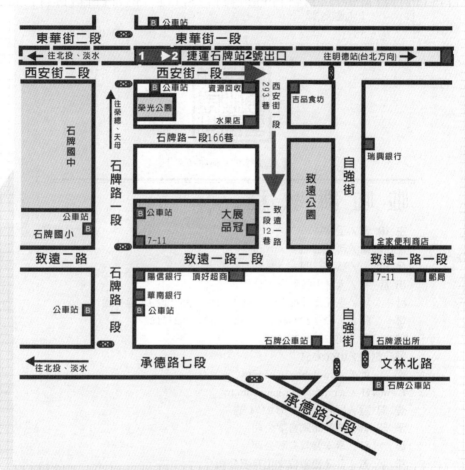

建議路線

1. 搭乘捷運‧公車

　　淡水線石牌捷運站下車，由石牌捷運站２號出口出站(出站後靠右邊)，沿著捷運高架往台北方向走(往明德站方向)，其街名為西安街，約走100公尺(勿超過紅綠燈)，由西安街一段293巷進來(巷口有一公車站牌，站名為自強街口)，本公司位於致遠公園對面。搭公車者請於石牌站(石牌派出所)下車，走進自強街，遇致遠路口左轉，右手邊第一條巷子即為本社位置。

2. 自行開車或騎車

　　由承德路接石牌路，看到陽信銀行右轉，此條即為致遠一路二段，在遇到自強街(紅綠燈)前的巷子(致遠公園)左轉，即可看到本公司招牌。

國家圖書館出版品預行編目資料

啦啦舞教程／王洪主編
——初版，——臺北市，大展，2015 [民 104.05]
面；21公分—（體育教材：9）
ISBN　978-986-346-069-5（平裝）
Ⅰ 啦啦隊舞
976.58　　　　　　　　　　　　　　　104003606

啦 啦 舞 教 程

主 編 者／王 洪
責任編輯／新 硯
發 行 人／蔡 森 明
出 版 者／大展出版社有限公司
社　　址／臺北市北投區（石牌）致遠一路 2 段 12 巷 1 號
電　　話／（02）28236031，28236033，28233123
傳　　真／（02）28272069
郵政劃撥／01669551
網　　址／www.dah-jaan.com.tw
E-mail／service@dah-jann.com.tw
登 記 證／局版臺業字第 2171 號
承 印 者／傳興印刷有限公司
裝　　訂／承安裝訂有限公司
排 版 者／菩薩蠻數位文化有限公司
授 權 者／北京人民體育出版社
初版 1 刷／2015 年（民 104 年）5 月

定價／400元

.

大展好書　好書大展
品嘗好書　冠群可期